KB215466

우표 속
세계대전

우표 속 세계대전

류상범

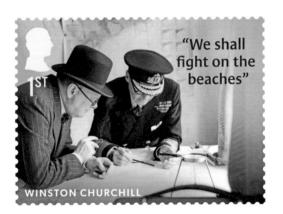

한산문화연구원

목 차

서문

사망한 사람이 6천만 명인지 7천만 명인지 정확하지 않지만, 우리의 이해 범위를 넘어서는 것이 분명한 2차 세계대전은 역사상 최대 규모의 전쟁으로 가장 철저하게 연구되고 있다. 하지만 문명화되고 고등교육을 받은 독일인들이 왜 히틀러의 하수인이 되어 홀로코스트 같이 반인륜적인 행위를 저질렀는지 오늘날까지 이해가 되지 않는다. 히틀러 집권 12년 동안 전폭적으로 지지했던 대부분의 독일인이 전쟁 말기에 히틀러에게 등을 돌린 이유는 그의 사상과 행동이 잘못됐다는 것을 깨달았기 때문이 아니라 히틀러가 미친 짓을 거듭해 독일을 패배로 몰아가고 있는 현실에 실망했기 때문이다.

그리고 왜 영국과 프랑스가 폴란드를 침공한 독일을 상대로 전쟁을 선포하고 싸웠는지도 이해하기가 쉽지 않다. 폴란드와 상호군사 원조조약을 체결했기 때문에 이를 지키기 위해 독일과 전쟁을 했다고 설명하기에는 그 후 발생한 수많은 영국인과 프랑스인의 희생을 고려하면 너무나 비이성적인 결정이었다.

군사적인 측면에서 보면 2차 세계대전에서 가장 중요한 전투들은 독일군과 소련군 사이에서 벌어진 전투들이다. 약 2,300만 명의 소련인들이 사망했으며, 2차 세계대전 전체 독일군 사망자의 80%가 독소전쟁에서 발생했다. 그리고 나치와 공산주의 두 체제 사이에 끼인 우크라이나, 벨라루스, 폴란드, 발트 3국, 발칸 반도국에서 약 1,400만 명이 사망했으며 나치가 살해한 유대인 540만 명 대다수가

이 지역들에서 나왔다. 이에 비해 미국과 영국, 프랑스의 사망자는 100만 명이 되지 않았다.

하지만 2차 세계대전에서 가장 오래동안 전쟁의 고통을 겪은 곳은 중국이다. 1937년 중일전쟁 발발부터 1945년 일본 항복까지 중국에서 약 1,500만 명이 사망하고 1,400만 명이 부상당했다. 장제스의 국민혁명군과 일본군 사이의 전투는 간헐적이고 극적인 요소도 적어 2차 세계대전에서 중국이 연합국의 승리에 별다른 기여하지 못했다고 평가하고 있지만, 프랑스가 독일에 일찍 항복했던 것처럼 중국이 일본에 일찍 항복했다면 태평양전쟁, 나아가 2차 세계대전의 결과가 달라졌을 수도 있다.

2차 세계대전은 의심의 여지 없이 1천만 명의 사람의 생명을 앗아간 비극적이고 불필요한 전쟁이었던 1차 세계대전의 직접적인 결과이고 '세계대전의 무명용사' 아돌프 히틀러가 1922년 9월 18일에

"200만 명의 독일인이 헛되이 쓰러졌을 리 없다……우리는 용서하지 않는다. 우리는 요구한다. 복수를!"

라고 말했듯이 1차 세계대전은 2차 세계대전의 원인이다. 히틀러는 또 다른 400만 명의 독일인의 목숨을 앗아갔다.

따라서 2차 세계대전의 발발을 이해하려면 1차 세계대전을 먼저 살펴보아야 한다. 20세기 초 유럽대륙의 3대 제국 중 하나였던 오스트리아-헝가리 제국의 황태자 부부가 1914년 6월 28일 사라예보에서 암살당하면서 1차 세계대전이 발발했다. 작은 일(암살사건)을 잘못 처리해 중부 세력(독일, 오스트리아-헝가리, 오스만, 불가리아

등)과 협상 세력(영국, 프랑스, 러시아, 미국, 일본 등)으로 나누어져 1914년 7월 28일부터 1918년 11월 11일까지 유럽을 중심으로 치러진 1차 세계대전은 회피할 수도 있었던 전쟁이었다. 회피할 수 있었던 전쟁이 발발하게 된 배경에는 프랑스의 독일에 대한 두려움과 견제가 있었다. 이러한 독일과 프랑스 사이의 악연은 1870년 프로이센-프랑스 전쟁에서 시작되었다.

유대인과 슬라브인 말살하려는 '종족 전쟁'이었기에 가해자인 추축국을 악(惡), 이를 막으려고 한 연합국을 선(善)으로 이분화하고 2차 세계대전을 선과 악의 투쟁으로 단순하게 평가할 수는 없다. 연합국을 추축국이라는 악에 대항한 선이라고 판단할 근거도 거의 없는 2차 세계대전은 승자와 패자 누구에게도 정당하지 않은 최악의 전쟁이었다. 상대편의 비윤리적인 행위를 정치적으로 선전하여 자국의 참전에 대한 정당성을 주장했지만, 포로들을 강제 노역에 동원하고 점령지의 여인들을 성폭행하고 금품을 약탈하는 반인륜적인 행위를 한 것은 오십보백보였다. 미군 역시 약 92만 명의 독일군 포로들을 '살려주기 부담스러워' 비위생적인 열악한 환경에 방치하고 의료서비스를 제공하지 않아 불과 몇 개월 만에 약 5만 명의 독일군 포로를 비참하게 죽게 하고 포로들의 강제노동에 무관심했다.

그리고 스탈린 정권은 나치독일보다 무고한 사람들을 더 많이 학살했을 뿐만 아니라 전선에서 독일군에 싸우다가 포로가 된 소련군들이 전쟁이 끝나고 소련으로 송환되었을 때 자결하지 않았다는 이유로 '조국의 배신자'로 처형하거나 강제수용소로 보냈다. 이를 미국과 영국 등 서방 연합국은 알았지만, 소련이 점령한 지역에 있는 연합국 전쟁포로의 송환이 지연될까 우려해 철저히 침묵했다. 이렇게

나치보다 더 악한 소련이나 나치에 대항하기 위해 소련과 손을 잡은 서방 연합국을 선이라고 평가하는 것은 단지 '역사는 승자의 기록'이라는 한계를 벗어나지 못한다.

추축국의 패배로 2차 세계대전은 끝났지만, 평화가 온 것은 아니었다. 민주주의를 추구하는 서방 연합국은 유럽 인구의 절반을 구하기 위해 나머지 절반을 스탈린주의의 수렁에 버렸다. 중국의 국공내전과 한국전쟁 등 공산주의 대 반공산주의 내전 발생과 동서 냉전시대가 도래했으며 절멸수용소에서 해방된 유대인들이 팔레스타인으로 대규모 이주하면서 오늘날 중동 분쟁의 원인이 되었다.

이 책은 1, 2차 세계대전의 주역이었던 독일과 프랑스가 서로 주적(主敵)이 되는 1870년의 프로이센-프랑스 전쟁 발발부터 2차 세계대전이 끝나는 1945년까지 있었던 주요 정치적, 군사적 사건들의 전개를 우표와 각종 우편물을 매개로 되돌아보기 위해 기획했다. 필자는 기상청 기상연구관으로 근무하다 정년퇴직한 후 역사와 미술사를 공부하는 우취인이다. 이 책의 상당 부분은 필자가 한국우취연합에서 발간하는 월간지 『우표』에 연재했던 「세계사 속의 우취 자료」에 소개했던 내용을 보완했다. 그리고 이 책에 제시된 각종 우취 자료들은 '2023년 대한민국 우표전시회'에서 과학기술정보통신부장관상을 수상한 필자의 테마틱우취 작품 「사상 최악의 전쟁」의 일부이다.

이 책이 세상에 나올 수 있게 기회를 준 한산문화연구원의 최병식 원장님을 비롯해 정지율 에디터와 익명의 디자이너, 그리고 강남향토사연구회 지도교수인 박홍갑 박사님께 무한한 감사를 표한다.

제1장
우리의 주적은 누구인가?

1-1 프로이센-프랑스 전쟁

1-2 합종연횡과 전쟁계획

1-1 프로이센-프랑스 전쟁

프랑스 베르사유 궁전에서 이루어진 독일제국의 선포

사상 최악의 전쟁이었던 1, 2차 세계대전에서 주요 적대국이었던 프랑스와 독일 사이 악연의 시작은 1870년에 발발한 프로이센-프랑스 전쟁이다. 독일 통일의 마지막 걸림돌이었던 프랑스를 제거하기 위해 프로이센 총리 비스마르크(Otto von Bismarck, 1815~1898)가 프랑스 제2제국의 황제 나폴레옹 3세(Charles Louis Napoléon Bonaparte, 1808-1873, 재위; 1852-1870)를 꾀여 일으키게 한 전쟁에서 승리한 프로이센은 1806년 신성로마제국의 해체 이후 이합집산하던 영방국(領邦國, Terri-torialstaat)[1]들을 하나의 제국으로 통일했다. 전쟁에서 진 프랑스에서는 나폴레옹 3세의 제2제국이 붕괴되고 극도의 혼란을 겪었다.

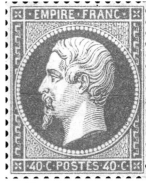

그림 1-1-1

나폴레옹 3세의 측면 초상이 도안된 그림 1-1-1의 프랑스 우표[2]는 1852년에 처음 발행되어 1862년까지 다양한 액면[3]으로 발행되었다. 1862년부터 제2제국이 멸망하는 1871년

1. 신성로마제국의 제후국
2. 최초의 프랑스 우표는 1849년에 발행되었다. 참고로 우리나라 최초 우표는 1884년에 발행되었다.
3. 우표나 우편엽서류에 인쇄되어 우편요금으로 사용할 수 있는 금액

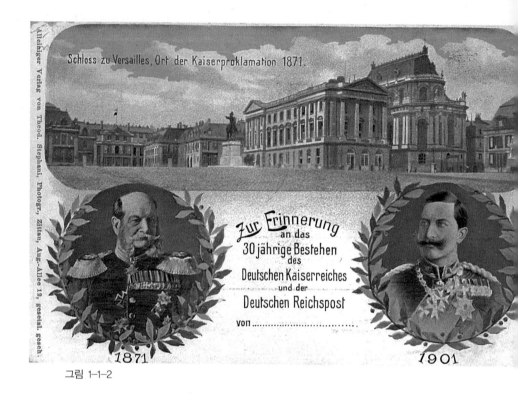

Schloss zu Versailles, Ort der Kaiserproklamation 1871.

Zur Erinnerung
an das
30 jährige Bestehen
des
Deutschen Kaiserreiches
und der
Deutschen Reichspost
von

1871 1901

그림 1-1-2

까지는 이 도안을 약간 변경하여 월계관을 쓴 나폴레옹 모습의 우표
를 다양한 액면으로 발행했다.

전쟁에서 승리한 프로이센은 1871년 1월 18일에 남의 나라 궁전(베
르사유 궁전 거울의 방)에서 '독일 제2제국'이라 불리는 독일제국[4]을 선포하
고 프로이센의 국왕이었던 빌헬름 1세(Wilhelm I, 1797-1888, 재위: 1861-1888)
를 초대 황제로 추대했다. 그림 1-1-2는 독일제국 선포 30주년을 기
념하기 위해 독일이 1901년에 발행한 그림 우편엽서[5]이다. 엽서 상단

4. 1871년부터 1918년까지 존재했던 '독일 제2제국'의 공식 국호는 '독일국'(Deutsch-
 es Reich)이지만 1차 세계대전 패전 이후 수립된 바이마르 공화국 체제와 구분하기
 위해 편의상 사용하고 있다. '제1제국'은 신성로마 제국, '제3제국'은 나치독일을 지
 칭한다.
5. 엽서 요금에 해당되는 요액인면이 인쇄되어 있어 우편에 바로 사용할 수 있는 엽서
 를 우취인들은 '우편엽서류'(postal stationery)라고 명명하지만, 이 책에서 도판으로

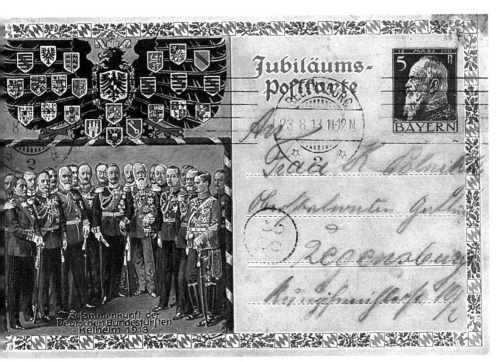

그림 1-1-3

에는 선포식이 있었던 베르사유 궁전의 전경이, 아래 왼쪽에는 초대 독일제국 황제 빌헬름 1세의 초상이, 아래 오른쪽에는 그의 손자이자 독일제국의 3대 황제인 빌헬름 2세(Wilhelm II, 1859-1941, 재위; 1888-1918)의 초상이 인쇄되어 있다.

　민족주의를 표방한 통일국가 독일제국은 4 왕국, 18 공국, 3 자유시 등 25개 국가와 2 제국령(알자스-로렌; 이 지역은 10세기 초 독일지역에 기반을 둔 신성로마제국에 속했으나 17세기 30년 전쟁[6] 이후 프랑스에 합병되었다가 프로이센-프랑스 전쟁에서 프랑스가 패하면서 다시 독일에 재합병되었다. 그후 1차 세계대전에서 독일이 패전

　　활용한 우편엽서류를 편의상 '그림 우편엽서'라 표현했다. 요액인면이 인쇄되지 않은 엽서(post card)를 우편에 사용하기 위해서는 엽서 요금에 해당하는 우표를 붙여야 한다.
6. 유럽에서 로마 가톨릭교회를 지지하는 국가들과 프로테스탄트교회를 지지하는 국가들 사이에서 벌어진 종교 전쟁

In Alldeutschlands Jubelgruß und Glüc
wunsch zu Ew. Durchlaucht 80. Geburtst
stimmt freudig und ehrfurchtsvoll ein

Name: ..
Stand: ..
Ort: ..

그림 1–1–4

하면서 다시 프랑스에 재합병되었다. 1940년 나치독일에 의해 또다시 독일에 재재합병되었
다가 2차 세계대전 종전 후 다시 프랑스에 재재합병되어 현재 프랑스 영토이다. 영토는 지키
기 위해서는 국가의 힘이 강해야 한다는 진리를 증명하는 가장 좋은 예이다)으로 구성된
연방국가 형태였다.

　　독일제국에 참여한 왕국과 공국의 지배자와 나라 문장을 보여주는
그림 1-1-3의 그림 우편엽서는 바이에른 왕국이 1913년에 발행한 것
이다. 1806년부터 1918년까지 오늘날의 바이에른주 및 팔츠 지방을
지배했던 바이에른 왕국은 독일제국에 가맹한 연방들 가운데 프로이
센 왕국에 이어 두 번째로 큰 나라였다. 1918년 11월 혁명으로 독일
제국이 무너지면서 바이에른 왕국은 자유주가 되었다. 엽서 인면 속

루트비히 3세(Ludwig III, 1845-1921, 재위: 1913-1918)는 1818년 11월 13일에 독일제국 대표로 1차 세계대전 항복 문서에 서명했다. 이 엽서가 사용된 1913년 8월 13일에는 그의 신분은 왕국의 섭정이었고 그해 11월 4일에 왕이 되었다.

프로이센-프랑스 전쟁 승리와 독일 통일의 주역이었던 비스마르크는 초대 제국 총리와 후작(Fürst von Bismarck)이 되었으며 독일제국에서 국민적 영웅으로 추앙받았다.(그림 1-1-4).

전쟁 이후 서로를 제1주적으로 인식한 프랑스와 독일 두 나라는 상대를 효율적으로 견제하기 위해 주변에 있는 다른 나라를 자기 편으로 끌어들이는 군사동맹 체결에 적극적이었다. 이렇게 짜여진 2개의 진영 사이에 작은 불씨가 생기자 1차 세계대전이란 걷잡을 수 없는 대형 화재가 발생했다.

파리 봉쇄

대규모 전쟁을 치르는 데 필요한 준비가 전혀 되지 않은 상태에서 1870년 7월 19일 전쟁을 선포한 프랑스는 전투 한번 제대로 하지 못하고 9월 1일 나폴레옹 3세가 항복함으로써 프로이센-프랑스 전쟁은 6주 만에 사실상 끝이 났다.

하지만 나폴레옹 3세의 항복에도 불구하고 파리 시민들은 국민방위정부(Gouvernement de la Défense nationale)를 수립하고 계속 프로이센과 싸웠다. 19세기에 발행된 기송관(pneumatic túbe)[7] 전송용 프랑스 전

그림 1-1-5

보 엽서의 앞면인 그림 1-1-5는 프로이센-프랑스 전쟁 당시 대략적인 파리 지도를 보여준다. 도시 가운데로 센강이 흐르고 도시는 성곽으로 둘러싸여 있다.

파리로 진군한 프로이센군에게 파리가 완전히 포위되었을 때 파리 시민들은 열기구와 비둘기를 이용하여 외부세계, 특히 파리 남서쪽 200㎞에 있는 토르의 임시정부와 소통했다. 1870년 9월 23일 열기구 조정사 두로우프(Jules Durouf, 1841-1898)가 125kg의 우편물을 싣고 몽마르트르를 이륙하여[8] 3시간 15분 후에 프로이센군의 포위망 너머에

7. 작은 관 속에 현금이나 서류 같은 물건을 넣고 공기 압력으로 운반하는 기송관(혹은 에어슈터)은 한때 혁신적인 기술로 평가받았다. 파리에서는 1866년부터 기송관을 이용해 전보를 전달하다가 1984년 3월 30일에 운영을 중단했다. Editions Atlas, 2008, 『La légende de LA POSTE』, p60-61
8. Editions Atlas, 위의 책, p174

그림 1-1-6

있는 에브뢰 근처의 샤토 드 크라쿠빌에 안전하게 착륙했다. 1871년 1월 28일 파리가 함락될 때까지 총 67기의 기구가 파리를 떠났으며 그중에 58기만 안전하게 파리 밖에 도착했다.

　그림 1-1-6은 1870년 10월 21일에 열기구를 이용해 파리 밖으로 나간 후 같은 해 11월 1일 영국 런던에 최종적으로 배달된 우편물이다. 편지지 겉면에 기구 우편을 뜻하는 불어 'PAR BALLON MONTE'가 인쇄된 것이 많아 우표수집가들은 이 우편물을 '기구 우편'(balloon monte)이라고 부른다. 현재 남아 있는 기구 우편의 평가액은 최종 도착지에 따라 달라지기도 하는데 파리에서 멀리 떨어질수록 대체로 비싸다.

　상층바람을 타고 운항하는 열기구는 방향을 정확하게 조정할 수 없으므로 파리에서 밖으로만 나갔다. 파리로 오는 외부 소식은 열기구와 함께 파리 밖으로 나간 363마리 연락용 비둘기 가운데 무사히 파

그림 1-1-7

리로 되돌아온 59마리가 가져온 사진이나 마이크로필름에 의해 전달되었다.[9] 파리 봉쇄 때 비둘기가 전해준 우편물을 '비둘기 우편물'이라 부른다.

그림 1-1-7처럼 사진 인화지일 경우, 파리 중앙전신국의 서기들이 인화지 내용을 현미경으로 읽고 옮겨적어 전달했다. 마이크로필름으로 전달되면 그림 1-1-8의 좌측 하단에서 볼 수 있듯이 환등기로 마이크로필름 내용을 확대해 옮겨적었다. 부피를 줄이기 위해 한 페이지에 최대한 많은 내용을 담았다.

파리가 봉쇄된 4개월 동안 수많은 공식 서신과 개인 편지들이 비둘기 우편을 통해 파리로 전달되었다. 한때 이러한 비둘기 우편이 군사적으로 중요한 통신수단으로 인식된 적도 있지만 곧이어 무선전신이 발달하면서 특별한 경우를 제외하고는 활용되지 않았다. 1871년 2월에 비둘기 우편이 최종적으로 종료된 후 살아남은 연락용 비둘기들은 경주용 비둘기로 돈을 받고 시중에 팔렸다. 우편 배달을 세 차례나 성공한 두 마리의 비둘기는 다른 비둘기에 비해 10배 이상 비싼 값으로 팔렸다고 한다.

9. Editions Atlas, 위의 책, p175

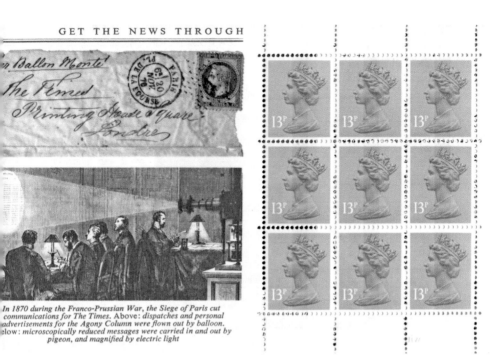

GET THE NEWS THROUGH

In 1870 during the Franco-Prussian War, the Siege of Paris cut
communications for The Times. Above: dispatches and personal
advertisements for the Agony Column were flown out by balloon.
Below: microscopically reduced messages were carried in and out by
pigeon, and magnified by electric light

그림 1-1-8

파리 봉쇄 기간 동안 200만 통 이상의 편지가 기구를 통해 밖으로 배달되었다. 이는 인류 역사상 기구를 가장 드라마틱하게 활용한 순간이었다. 1955년 3월 19일 프랑스가 '우표의 날'을 기념하는 부가금 우표(그림 1-1-

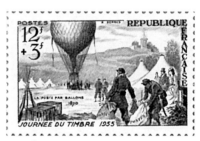

그림 1-1-9

9)를 발행하면서 1871년 파리 봉쇄 때 몽마르트르에서 기구 우편을 준비하는 장면을 도안으로 채택했다. 우편물이 들어 있는 주머니를 든 열기구 조정사 왼쪽에 연락용 비둘기들이 들어있는 새장이 놓여 있다.

파리 코뮌

　파리 시민들의 농성에도 불구하고 1871년 1월 28일 굴욕적인 휴전 협정이 체결되었다. 이에 불복한 파리 시민들은 항전 지속을 위해 세계 최초의 사회주의 정부 '파리 코뮌'을 결성하여 약 3개월간 파리를 자치적으로 통치했으나 같은 해 5월 28일부터 시작된 '피의 주간' 동안 제3공화국 행정수반 티에르[10](Adolphe Thiers, 1797-1877)가 이끄는 정부군에 의해 강압적으로 진압되었다.

　청색 도장이 찍힌 그림 1-1-10은 파리 4구(IV ARRONDISSEMENT)에 있는 행정구역 생 메리(QUARTIER S^T(Saint) MERRI)의 파리 코뮌(Commune de Paris) 보통 보안위원회(la Commission de la Sûreté Générale)에서 사용한

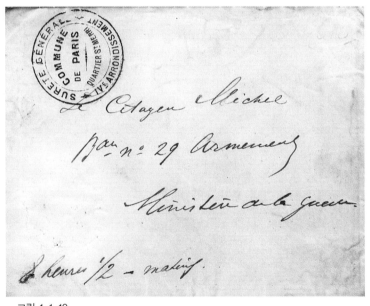

그림 1-1-10

10. 1871년 8월 31일에 프랑스 제3공화국의 초대 대통령으로 취임했다.

공식우편물이다. 노트르담 대성당 북쪽에 있는 생 메리에는 현재 파리 시청사가 있다. 우편물 발송기관인 보통 보안위원회는 파리 코뮌에서 보안 및 질서유지를 담당한 부서였다.

최초의 사회주의 국가의 시도였던 파리 코뮌은 이전의 어떤 혁명보다도 더 완벽하게 반란자들의 패배로 끝났지만, 마르크스나 레닌 같은 직업적 혁명가에게 지대한 영향을 미쳤다. 파리 코뮌을

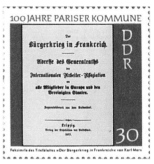

그림 1-1-11

"최초의 노동자 국가"

라고 정의한 마르크스의 『프랑스 내전』(1871) 표지를 도안한 그림 1-1-11의 우표는 동독이 파리 코뮌 100주년을 기념하여 1971년에 발행했다. 1907년 10월 볼셰비키혁명으로 소련을 세운 레닌은 1871년의 파리 코뮌을

그림 1-1-12

"사회주의 혁명의 예행 연습"

이었다고 평가했다.

중국이 파리 코뮌 100주년을 기념하여 1971년 3월 18일에 발행한 4종 우표 중 하나인 그림 1-1-12는 나폴레옹 제정의 상징물인 방돔 기념탑 앞에서 파리 코뮌에 가담한 사람들이 기념 촬영한 사진을 도안으로 했다. 사진 속에 방돔 기념탑이 아직 파괴되지 않고 그대로 있는 것으로 보아

아마 그들은 기념탑을 무너뜨리기 위해 모였을 것이다. 그러면 사진이 찍힌 날짜는 1871년 5월 16일이다.

　파리 코뮌의 핵심 가담자로 방돔 기념탑 파괴를 공식적으로 제안했던 프랑스의 사실주의 화가 쿠르베(Gustave Courbet, 1819-1877)는 파리 코뮌이 실패한 후 이에 대한 책임으로 6개월간 감옥살이했다. 1873년에 새로 선출된 대통령이 방돔 기념탑 복원 계획을 발표하면서 그 비용지불을 쿠르베에게 명령하자 그는 파산을 모면하기 위해 즉시 스위스로 망명하여 그곳에서 죽었다.

1-2 합종연횡과 전쟁계획

복잡게 얽힌 유럽 강대국

프로이센-프랑스 전쟁 이후 독일제국의 초대 총리가 된 비스마르크는 프랑스의 보복에 대비하여 오스트리아-헝가리 제국과 1879년에 동맹을 체결하고 1882년에는 1881년 프랑스의 튀니지 점령으로 갈등이 생긴 이탈리아까지 포함한 3국동맹을 5년 기한으로 체결했다.

하지만 1902년에 프랑스와 비밀협상을 통해 독일이 프랑스를 공격했을 때 중립을 취하기로 했던 이탈리아는 1차 세계대전이 한창이던 1915년 4월 런던에서 영국·프랑스·러시아와 조약을 체결하고 협상 세력에 가담해 동맹국인 독일과 오스트리아-헝가리 제국에 전쟁을 선언했다.

인구 4,000만 명의 프랑스로서는 아무리 원한을 크다 해도 인구 5,000만을 넘어 6,000만 명으로 증가하고 있는 독일을 홀로 대응하기는 어려웠다. 그리고 러시아령 폴란드에서 독일, 오스트리아-헝가리와 국경을 맞대고 있는 러시아 역시 3국동맹을 홀로 상대하기에는 버거웠다. 이에 프랑스 제3공화국과 러시아 제국은 3국동맹에 효율적으로 대응하기 위해 1884년 군사동맹을 맺고 어느 한 나라가 공격을 받으면 다른 나라가 군사적 지원을 하기로 약조했다.

노련한 외교관이었던 비스마르크는 독일이 프랑스를 공격하지 않는

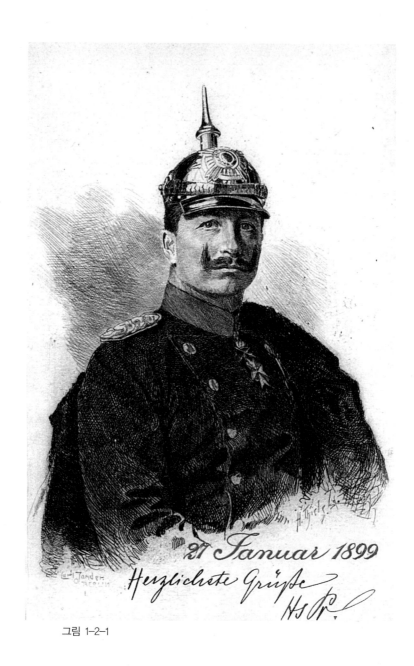

그림 1-2-1

다면 러시아는 독일에 중립을 지키고 러시아가 독일의 동맹국인 오스트리아-헝가리를 공격하지 않는다면 독일은 러시아에 대해 중립을 지킨다는 기한 3년의 '재보장' 조약을 1887년에 러시아와 비밀리에 맺고 나름 대규모 전쟁 발발을 막는 안전장치를 했다.

하지만 1888년에 29세의 나이로 독일 제국의 황제가 된 빌헬름 2세(그림 1-2-1)는 독일제국 수립의 일등 공신이었던 비스마르크 총리를 1890년에 해임하고 기한이 된 재보장 조약의 갱신을 거부해 러시아와 맺은 비밀조약의 효력은 자동소멸 되었다.

영국은 프랑스와 1905년에 비밀협약을 맺고 벨기에의 중립을 보장하는 1839년의 영국-프랑스-프로이센 조약을 독일이 위반하면 영국 원정군을 프랑스에 즉각 파견하겠다고 약속했다.

1914년에 '중부 세력'(독일, 오스트리아-헝가리)에 맞서 '협상 세력'(프랑스, 러시아, 영국)이 대규모로 교전하도록 만든 배경에 이와 같은 상호 군사 지원 약속이 있었다는 것이 일반적인 설명이다.[1]

군비 경쟁

1차 세계대전 발발 이전 유럽은 프랑스와 스위스를 제외한 나머지 모든 국가가 군주국이었고, 각국의 군주들은 대부분 친척이었다.[2] 하

1. 존 키건 지음 조행복 옮김, 2009, 『1차 세계대전사』, 청어람미디어, p81
2. 예를 들어, 독일의 황제 빌헬름 2세와 영국 왕 조지 5세(George V, 1865-1936, 재위: 1910-1936)는 빅토리아 여왕의 손자로 서로 사촌이었다. 이로 인해 조지 5세는 프로이센 제1근위기병연대 연대장이었고, 빌헬름 2세는 영국 제1근위기병연대 연대장이

지만 열강들끼리의 복잡한 이해관계는 불가피하게 서로 평시 군대의 규모를 확대하고 기관총 등 자동무기와 고성능 폭약 발사체 개발에 몰두하게끔 부추겼다.

현역 징집병과 예비군으로 구성된 프로이센 군대가 1866년 오스트리아에, 1870년 프랑스에 승리하자 다른 유럽 국가들도 프로이센을 본받아 현역병과 예비군으로 구성된 대규모 육군을 보유했다.

다른 나라의 모범이었던 독일에서는 성년 초기에 징집된 젊은이들이 2년간 막사에서 제복을 입고 복무하다가 전역을 하면 5년 동안 매년 일정 기간 소속 연대에 예비군으로 입소해 훈련받았다. 그런 다음 39세까지는 2선 예비군인 국방대에, 45세까지는 3선 예비군인 국민군에 소속되었다. 이러한 예비군 동원 능력은 독일이 가장 앞섰다.

인구가 4,000만 명 정도로 주적인 독일보다 2,000만 명 정도 적었던 프랑스는 독일에 필적하는 병력을 확보하기 위해 프랑스 내 모든 젊은이를 단 1명도 예외 없이 2년간 복무시키는 징병법을 1905년에 통과시켰다.

이에 자극을 받은 독일 역시 징병법을 1913년에 통과시켜 평시 군대의 규모를 확대했다. 그러자 프랑스는 징집병의 복무기간을 3년으로 연장하는 것으로 대응했다. 복무기간 연장으로 평시 군대의 규모를 늘린 프랑스에서는 상대적으로 예비군이 적어졌다.

20세기 초 프랑스에서 동원령을 내리면 42개의 현역군 사단과 25개의 예비군 사단으로 조직된 300만 명의 병력을 전쟁에 투입할 수 있었다.[3] 러시아는 독일보다 인구가 더 많았지만, 국토가 너무 광범위

자 영국 해군의 장군이었다.
3. 존 키건, 위의 책, p36-37

하여 빠르게 예비군을 동원할 수는 없었다. 그리고 집결지에서 국경까지 거리가 너무 멀어 전선에 병력을 배치하는 데 많은 시간이 필요했다. 이 때문에 러시아의 초기 대응 전략은 어느 정도의 영토 상실을 수용하면서 현역군으로 버티다가 예비군이 충분히 모집되면 본격적으로 반격하는 것이다.

따라서 독일에 비교해 동원 초기 전력이 약세였던 프랑스와 러시아가 독일을 상대로 전쟁을 하게 되면 어느 정도의 영토 상실을 수용하면서 서로 최선을 다해 버티다가 러시아의 대규모 예비군이 전선에 투입되면 반격하는 것이 최상의 전술이었다. 프랑스가 너무 빨리 무너져도 러시아가 힘들며, 반대로 러시아가 너무 빨리 무너져도 프랑스가 힘들어지는 상황이었다.

영국 빅토리아(Victoria, 1815-1901, 재위; 1837-1901) 여왕의 손자로 열렬한 해군 마니아였던 독일의 황제 빌헬름 2세는 영국 해군과 교전할 수 있는 함대를 보유[4]하기 위해 함대법을 1900년에 제정했다. 함대법은 독일을 제국주의 경쟁에서 뒤처지지 않는 세계열강의 반열에 올려놓으려는 그의 노력 중 하나였다.

1902년 9월 25일에 사용된 그림 1-2-2의 그림 우편엽서의 까세는 20세기 초 독일제국 해군과 관련된 많은 정보를 준다. 우선 아래 오른쪽에 있는 깃발은 1892년에 제정되어 1919년까지 사용한 독일제국 해군의 전쟁기이다. 그리고 아래 왼쪽에 있는 구호

"우리의 미래는 바다에 있다!"(Unsere Zukunft liegt auf dem Wasswe!)

4. 폴 콜리어 등 지음 강민수 옮김, 2008, 『제2차 세계대전; 탐욕의 끝, 사상 최악의 전쟁』, 플래닛 미디어, p44

그림 1-2-2

와 위 오른쪽의

"독일 함대 협회의 보호 아래 있다"(Unter dem protektorat des Deutschen
Flottenvereins)

는 당시 해군력 강화에 힘쓰는 독일의 모습을 대변한다. 독일제국의
함대 협회는 독일 해군의 발전을 바라는 사람들이 1898년 4월 30일에
결성한 이익 단체로, 1900년의 함대법을 승인하도록 독일 의회에 대
중적 압력을 가했다. 당시 독일은 영국 다음으로 많은 상선대를 보유
하고 있었다. 이에 위협을 느낀 영국에서는 현대식 전함 확보에서 독
일을 능가하는 것이 국가의 가장 중요한 공공정책이 되었다.

하지만 이러한 군비 경쟁으로 확보한 무장평화가 결국 발화점을 넘어 대격변으로 이어지면 공멸할 수 있다는 두려움 역시 모든 나라에 잠재되어 있었다.

다른 나라의 모범이었던 독일의 전쟁계획 수립

1914년 1차 세계대전이 개전 될 당시 대부분의 유럽 국가들은 자국의 철도 수송 능력을 토대로 부대의 동원과 집결, 배치 등을 결정해 둔 전쟁계획을 가지고 있었다. 이를 두고 전쟁사 연구가들은 1914년의 1차 세계대전 발발을

'일정표에 따른 전쟁[5]'

이라고 규정했다.

1914년 유럽에 출동 태세를 갖춘 완전편성 사단이 200개 이상 있었다. 당시 핵심 전투조직인 사단은 보통 12개 보병대대와 12개 포병 중대, 소총 1만2,000정과 대포 72문으로 편제되어 있어, 공격 시 1분 만에 12만 발의 총알과 1,000발의 포탄을 발사할 수 있었다.[6] 따라서 사용 가능한 화력을 효율적으로 먼저 사용하는 쪽이 승리할 가능성이 높았다.

5. 존 키건, 위의 책, p46
6. 존 키건, 위의 책, p38

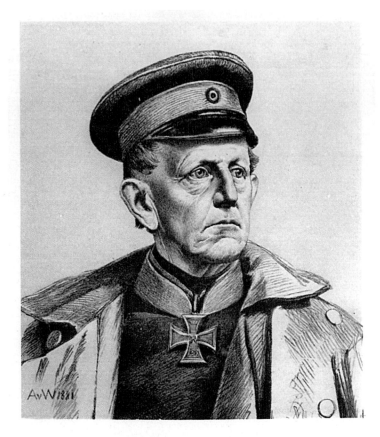

그림 1-2-3

1857년에 프로이센군 참모총장이 되어 프로이센-프랑스 전쟁 당시 전쟁계획을 수립하고 스당 전투에서 나폴레옹 3세를 포로로 잡아 비스마르크와 더불어 독일 통일의 1등 공신으로 추앙받는 몰트케(Helmuth von Moltke, 1800-1891, 그림 1-2-3) 백작은 19세기 최고의 군사전략가였다.

1차 세계대전 초기 독일군 참모총장이었던 조카[7]와 구분되어 '큰 몰트케'로 언급되는 그는 임무형 지휘 체계에 입각한 군의 분산 이동을 통해 전장의 중심에 병력을 집중시킨 후 적을 포위 섬멸하는 것을 강조했다.[8] 그리고 1810년에 설립된 프로이센 사관학교를 현실감 있는 전쟁게임을 수행하는 참모실습을 통해 구체적인 군사적 가능성을 연구하고 국가적 전략 문제에 대한 해답을 찾는 진정한 군사학교로 발전시켰다.

몰트케가 이끄는 프로이센군이 1866년 오스트리아에, 1870년 프랑스에 각각 7주와 6주 만에 승리를 얻자 유럽의 다른 나라들도 프로이센의 전쟁게임과 참모실습을 즉시 모방했다. 참모학교에서 전쟁게임을 습득한 장교들을 군의 총참모부에 배치한 후 모든 우발적 사태에 대비하게 했다. 그들이 동원에 필요한 열차 배차 시간표 등을 검토해 평시에 전쟁계획을 세밀하게 만들어 두면 총동원령이 선포된 이후에는 기수립된 전쟁계획에 따라 전쟁 초기의 모든 군사 활동을 실행하는 체계였다.

7. 헬무트 폰 몰트케에게 자녀가 없어 조카가 그의 이름을 물려받았다.
8. 이러한 그의 전술은 후대 독일군의 주요 교리가 되었다.

전쟁계획과 동원령

1914년 7월 31일, 동원을 수반하지 않은 국내적 조치로서 '전쟁 위험 상태'를 선언한 독일이 프랑스에

"동원은 필연적으로 전쟁을 의미한다"

고 경고하고

"18시간 이내에……러시아와 독일의 전쟁에서 중립을 선언하라"

는 요구를 담은 최후통첩을 보내자[9] 프랑스군 참모총장 조프르(Joseph Joffre, 1852-1931)는 정부의 최고 전쟁위원회에서 참석자들에게

"오늘 저녁부터 시작해 우리의 예비군들을 소집하고 방어 작전을 지시하는 명령을 내보내는 데 24시간 이상 지체한다면 집결지로부터 하루에 15㎞에서 25㎞까지 후방으로 후퇴하는 결과를 초래한다는 점을, 달리 말해 그만큼 우리 영토를 포기해야 한다는 점을 정부가 이해해야 한다. 최고사령관으로서 이러한 책임을 수용할 수 없다"

경고했다. 이렇듯이 당시 군 고위직들은 위기가 발생하면 독일군이 만들어 낸 군사용어인 '동원일'을 기준으로 수립된 변경될 수 없는 '전쟁계획'에 따라, 지정된 국경지대로 가장 많은 병력을 신속히 이동시켜

9. 존 키건, 위의 책, p100

야만 군사적 우세를 확보할 수 있다고 참모학교 시절부터 배워 왔다.

영국의 군사 역사학자 키건(John Keegan, 1934-2012)이 그의 저서 『1차
세계대전사』에 소개한, 1차 세계대전 개전 당시 주요 교전국인 독일,
프랑스, 러시아, 오스트리아-헝가리의 전쟁계획[10]을 요약정리하면 다
음과 같다.

독일의 전쟁계획

몰트케가 수립한 독일제국의 '최초의' 전쟁계획은 1870년 프로이
센-프랑스 전쟁에서 패배해 독일에 원한을 가진 프랑스와 프랑스의
동맹인 러시아에 의해 서부와 동부 2개의 전선에서 전쟁을 치러야 하
는 곤란한 처지에 놓인 독일의 상황을 출발점으로 삼았다.

그는 사슬처럼 이어진 긴 요새의 보호를 받고 있으면서 많은 자금을
들여 군의 현대화를 진행하고 있는 프랑스군에 맞서 승리를 거둘 가
능성을 높게 보지 않았다. 그래서 몰트케는 서부에서는 라인강을 방
패로 삼아 프랑스군의 공격에 방어적으로 대응해야 하고 주력 부대는
동부에 배치해야 한다고 결론 내렸다.

그리고 동부에서도 러시아령 폴란드에서 승리를 거둔 후 계속해서
엄청나게 넓은 지리적 공간으로 보호를 받는 러시아 내부로 진격하지
말고 러시아 국경 안쪽에 방어선을 구축하는 것으로 제한했다.

10. 존 키건, 위의 책, p49-67

이러한 몰트케의 전쟁계획을 그의 후임으로 1888년부터 1891년까지 독일제국의 참모총장이었던 발더제(Alfred von Waldersee, 1832-1904)는 그대로 이어받았지만 1891년에 참모총장에 임명된 슐리펜(Alfred von Schlieffen, 1833-1913)은 새로운 전쟁계획을 수립했다.

그는 우발적으로 전쟁이 발발했을 때 몰트케의 전쟁계획과 달리 독일군 전력 대부분을 투입해 룩셈부르크와 벨기에를 통해 프랑스를 공격하는 계획을 수립했다. 그리고 서부전선에서 큰 전투가 벌어지는 동안 동프로이센에 남은 소수의 독일군들은 방어태세를 고수해야 한다고 규정했다. 그리고 동원 후 6주 이내에 서부전선에서 승리한 독일군이 기차를 타고 동부전선으로 가서 러시아를 궤멸시키는 계획이다.

단기전으로 신속하게 승리하는 것을 전제로 한 슐리펜의 전쟁계획은 그 내재적 결함 때문에 의도하지 않은 장기전이 될 수 있는 불확실성이 많은 계획이었다. 1839년 런던회의에서 영국과 프랑스, 프로이센은 1830년에 네덜란드로부터 독립한 벨기에의 영세중립을 보장하는 영국-프랑스-프로이센 조약을 맺었고 프랑스와 영국은 독일이 이 조약을 위반하면 영국 원정군을 프랑스에 즉각 파견한다는 비밀 협약을 1905년에 맺었다. 따라서 벨기에를 통해 프랑스를 공격하는 슐레펜의 전쟁계획은 영국의 개입이라는 변수가 있다. 영국군이 개입하거나 혹은 프랑스군이 전략적으로 후퇴하여 독일군의 진격을 더디게 하면 서부전선에서의 전쟁은 슐리펜이 의도했던 단기전이 아닌 장기전으로 변하게 될 것이다.

이러한 치명적인 결점에도 불구하고 슐리펜의 전쟁계획은 후임으로 1906년에 참모총장이 된 '작은' 몰트케[11](Helmuth von Moltke, 1848-1916)가 어설프게 수정한 후[12] 훗날을 위해 보관했다. 슐리펜이나 작은 몰

트케는 영국이 독일군의 벨기에 진격에 대한 항의로 원정군을 서부전선에 파견하리라곤 전혀 예상하지 못했다.

프랑스의 전쟁계획

1914년에 보관 중이었던 프랑스의 전쟁계획은 전쟁이 발발하면 프랑스와 독일 사이의 국경을 정면으로 돌파하여 로렌 지역으로 진입한 후 라인강을 향해 진격하는 것이었다. 프랑스 장군들은 초기에 러시아가 적절하게 지원할 경우 이와 같은 공세적인 전쟁계획이 가능하다고 믿었다.

하지만 슐리펜이 자신의 전쟁계획에서 평가한 바에 의하면 프랑스로서는 가장 좋지 않은 계획이었다. 프로이센-프랑스 전쟁 이후 확보한 이 지역에 독일은 많은 자금을 투입해 견고한 요새들을 이미 구축해 두었다.

11. 큰 몰트케의 조카로 1906년에서 1차 세계대전이 발발한 1914년까지 독일군 참모총장이었다.
12. 몰트케의 수정 전쟁계획은 병력을 기차에 태워 배치지점까지 수송하는 데 필요한 시간을 지역에 따라 이틀에서 나흘까지 단축했다.

러시아의 전쟁계획

독일이 주적이라는 점을 인정하고 전쟁 초기 러시아령 폴란드 대부분을 적에게 넘겨주는 전략적 방어 자세를 고수하다가 동원일로부터 15일째 되는 날 평시 전력의 절반인 80만 병력으로 독일에 공격할 작정이었다. 독일과 오스트리아-헝가리의 연합세력에 맞서 홀로 싸우기 힘들므로 러시아는 흥하든 망하든 프랑스와 함께 독일과 싸워야 했다.

오스트리아-헝가리의 전쟁계획

오스트리아-헝가리 제국의 참모본부에서 검토한 최악의 우발적 사태는 세르비아가 전쟁을 도발하여 병력을 남쪽에 배치한 후 러시아가 개입하는 것이다. 여기에 초점을 맞춘 오스트리아-헝가리의 전쟁계획은 군대를 셋으로 분할해 10개 사단으로 구성된 발칸 최소집단군으로 세르비아에 맞서게 하고, 30개 사단으로 구성된 A 제대는 러시아령 폴란드를 통한 러시아의 침공에 대응하며, 12개 사단으로 구성된 B 제대는 전황에 따라 필요한 곳에 투입하는 '이동 지원군'으로 활용한다는 것이다.

제어하지 못한 전쟁계획

각국의 전쟁계획은 계획 수립에 간여한 사람들만 아는 1급 군사비밀로 취급되었고 평시에는 민간인 정부 수장들도 열람할 수 없었다. 위기 시 동원령을 내리고 동원된 병력을 전선으로 보내 즉시 공격에 나서지 않으면 애써 고생해 수립한 전쟁계획은 물거품이 된다. 따라서 20세기 초 유럽에서 국가 간에 갈등이 생겼을 때 현명한 외교로 이를 해결하지 못하면 강대국들의 전쟁계획에 따라 갈등은 대규모 전쟁으로 확대될 가능성이 상당했다.

1914년 슐리펜계획의 실행을 제어할 수 있는 유일한 사람이 빌헬름 2세였지만, 급박하게 돌아가는 상황에서 황제는 공황에 빠졌다. 세습 군주제였던 독일과 러시아, 오스트리아-헝가리에서 황제가 명목상의 최고사령관인 동시에 실제로도 최고사령관이었지만 자신이 통제해야 할 군사 문제를 세세하게 이해하지는 못했다. 프랑스 대통령이나 영국 총리 역시 매한가지였다.

제2장
작은 일을 잘못 처리해 확대된 전쟁

2-1 회피할 수 있었던 전쟁의 시작

1914년 6월 28일

오스트리아-헝가리 제국 내 세르비아 청년 5명과 이들이 끌어들인 보스니아의 이슬람교도 1명으로 꾸려진 암살단이 사라예보에서 제국의 황태자 페르디난트(Franz Ferdinand, 1863-1914) 대공 부부를 암살했다. 페르디난트 대공 부부 암살 100주기를 맞아 오스트리아가 2014년 6월 28일에 발행한 그림 2-1-1의 소형시트는 페르디난트 대공 부부의 모습과 사라예보에서 그들이 암살당하는 장면을 영화의 한 장면처럼 보여준다. 좌측 상단의 발코니에서 1차 세계대전의 기폭제가 된 이 비극을 직접 목도한 사람들은 훗날 어떤 기억을 안고 살았을까.

20세기 초 유럽대륙의 3대 제국이었던 독일과 오스트리아-헝가리, 러시아는 제국 내 소수민족이 제기한 불만에 심각한 위협을 느끼고 있었다. 특히 독일인과 헝가리인이 지배하지만 슬라브 민족들이 더 많이 거주했던 오스트리아-헝가리 제국에서 이러한 사정은 더 심했다. 특히 세르비아인들에 의한 체제전복 기도는 제국의 가장 큰 불안 요소 중 하나였다.

세르비아는 1389년 6월 28일 오스만제국[1]에 패배한 후 이슬람교도

1. 한때 오스만 튀르키예(Ottoman Turks), 튀르키예제국, 튀르키예로도 많이 불렸지만, 여기서는 오스만제국으로 표기했다.

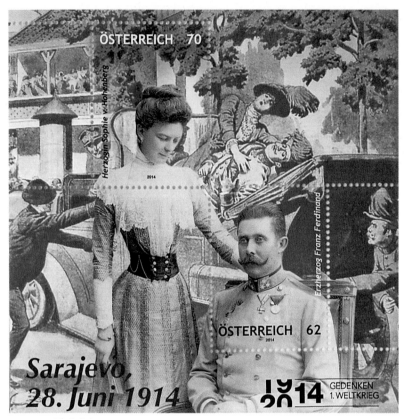

ÖSTERREICH 70

Herzogin Sophie v. Hohenberg

Erzherzog Franz Ferdinand

ÖSTERREICH 62

Sarajevo,
28. Juni 1914

20̶0̶14 GEDENKEN 1. WELTKRIEG

그림 2-1-1

들의 손에 떨어졌다가 수백 년에 걸친 반란 끝에 1813년에 자력으로
독립을 쟁취하여 기독교 왕국을 세웠다. 하지만 여전히 많은 세르비
아인이 오스트리아-헝가리 제국의 보스니아와 크로아티아에 거주하
고 있었다. 이로 인해 오스트리아-헝가리 제국의 합스부르크 왕가가
세르비아인의 새로운 압제자 역할을 맡게 되었다.

프란츠 요제프(Franz Josef, 1830-1916, 재위: 1848-1916) 황제의 조카이
자 군 감찰감이었던 페르디난트 대공은 과거 오스만제국에 속했다가
1878년 오스트리아-헝가리 제국에 점령되어 1908년 공식적으로 병

합된 보스니아에서 열린 제국 군대의 1914년 여름 기동훈련을 감독하기 위해 1914년 6월 25일에 현지로 갔다.

기동훈련 감독 임무를 무사히 끝낸 황태자가 보스니아의 행정당국이 황태자의 방문이 환영받지 못하고 위험할 수 있다고 경고했음에도 불구하고 6월 28일[2]에 보스니아의 주도인 사라예보를 방문했다가 참변을 당했다.

모두 오스트리아-헝가리 제국 신민이었던 암살단의 자백에 의하면, 암살단은 1908년 보스니아의 오스트리아-헝가리 제국 병합에 반대하여 설립된 비밀조직 '나로드나 오드브라나'(Narodna Odbranark)에 포섭된 후 세르비아의 병기고에서 무기를 공급받았으며 세르비아 국경 수비대의 도움을 받아 국경을 넘었다. 그리고 세르비아군 참모본부의 정보분과장이 나로드나 오드브라나의 상부 비밀조직 '통합 아니면 죽음'[3]을 통제하고 있었다.

당시 19살의 학생이었던 황태자 암살범 프린치프(Gavrilo Princip, 1894-1918)는 무기징역을 선고받고[4] 보헤미아의 테레진 감옥에서 수감되었다가 1918년 4월에 폐결핵으로 죽었다.

이 사건을 계기로 오스트리아-헝가리 제국 정부는 제국의 질서를 어지럽히는 세르비아 문제를 폭력적으로 확실하게 해결하고자 했다. 문제를 일으킨 세르비아인들을 용납하면 또 다른 민족들의 문제도 용납해야 하고 그러면 곧 제국이 붕괴될 수도 있었다.

2. 1389년 6월 28일 튀르키예에 패배한 후 이슬람교도들의 손에 떨어져 수백 년 동안 고통을 당했던 세르비아인들에게 6월 28일은 고통스럽고 수치스러운 날이다.
3. 세르비아어로 Crna Ruka. 흔히 흑수단으로 알려졌다
4. 20살보다 어렸기에 사형 대신 무기징역을 선고받았다. 김학준, 2009, 『러시아 혁명사 수정·증보판』, 문학과 지성사, 726쪽

7월 5일

베를린에 파견된 오스트리아-헝가리 제국의 밀사는 빌헬름 2세에게

"사라예보의 암살사건이 세르비아에서 면밀하게 준비한 음모의 결과이므로 오스트리아-헝가리 제국은 세르비아에 향후 처신을 약속하라고 요구할 것이며 거절하면 군사행동에 들어가겠다"

고 자국의 입장을 명확히 설명하고 독일의 승인을 구했다. 이에 빌헬름 2세는

"오스트리아-헝가리 제국은 독일의 전면적인 지원에 의지할 수 있다는 점을 프란츠 요제프 황제에게 전해도 좋다"

고 허락했다.

아마 오스트리아-헝가리 제국이 독일의 의사를 묻지 않고 즉각적으로 세르비아를 응징했다면 아마도 1차 세계대전은 발발하지 않았을지도 모른다. 비록 같은 슬라브 민족인 러시아가 유일하게 외교적으로 혹은 군사적으로 세르비아를 편들겠지만, 감정에 의해 국지전을 대규모 전쟁으로 확전하지는 않았을 것이다. 따라서 전략적으로 고립된 세르비아는 오스트리아-헝가리 제국의 최후통첩에 항복했을 것이다.

하지만 오스트리아-헝가리 제국은 일방적으로 행동할 뜻이 전혀 없었다. 단독으로 행동하면 최악의 경우, 세르비아에 대한 제국의 적대행위에 반응하여 러시아가 참전할 수도 있다. 그렇게 되면 오스트리

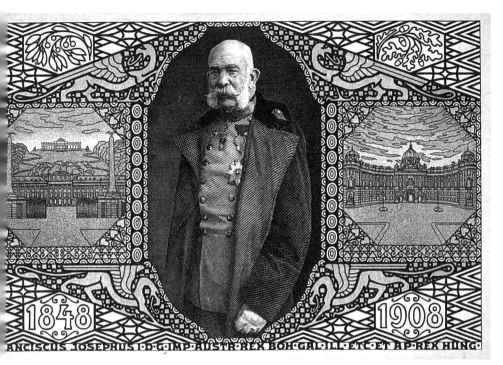

그림 2-1-2

아-헝가리 제국은 독일에 지원을 요청할 것이고, 만약 독일이 참전하면 1884년의 협약에 따라[5] 프랑스가 러시아를 도와 참전하게 될 것이다. 그 결과 이탈리아가 참전하든지 않든지 관계없이 전면적인 유럽 전쟁으로 확전될 것이다. 이러한 잠재된 결말을 예측하여 세르비아와 전쟁에 가장 신중했던 사람은 재위 66년째였던 늙은 황제 프란츠 요제프(그림 2-1-2)와 헝가리 수상[6] 티사(István Tisza, 1861-1918) 백작이었다.

황제는 전쟁이 변화를 가져와 불안한 제국의 안정을 해친다고 판단했다. 티사 백작은 오스트리아와 권력을 동등하게 나누고 있는 현재

5. 1-2 합종연횡과 군사계획 참조
6. 1867년 2월 8일 오스트리아 제국과 헝가리 왕국 사이에서 체결된 대타협으로 수립된 오스트리아-헝가리 2중 제국에서 재정·외무·국방 이외 분야에서 정책 및 정부가 분리되어 있었다.

의 '2중 제국'을 그대로 유지하기를 원했다. 만약 전쟁에서 지면 슬라브족들에게 양보하여 '3중 제국'이 될 것이고, 제국 내 슬라브족들의 도움으로 전쟁에서 이겨도 '3중 제국'이 될 수 있기에 전쟁에 반대했다. 그림 2-1-2의 그림 우편엽서는 프란츠 요제프 황제 즉위 60주년을 기념하여 오스트리아가 1908년에 발행했다.

7월 7일

러시아와 프랑스가 이번 사태에 휩쓸리지 않을 것이니 아무런 대비가 필요 없다고 오판한 빌헬름 2세는 당시 취미로 매년 해오던 노르웨이 협만 항해를 위해 황제 전용 요트 호엔촐레른호를 타고 독일을 떠났다. 빌헬름 2세는 3주 동안 자리를 비울 예정이었다. 참모총장과 해군 장관 역시 이미 휴가 중이었고 빌헬름 2세는 그들의 귀대 명령을 남기지도 않았다.[7] 호엔촐레른호가 도안된 그림 2-1-3의 독일령 남서아프리카[8] 우표는 20세기 초 독일제국의 아프리카 식민지들이 국명만 달리하고 같은 디자인으로 1900년에 발행했던 옴니버스 우표 가운데 하나이다.

그림 2-1-3

7. 존 키건 지음 조행복 옮김, 2009, 『1차 세계대전사』, 2009, 청어람미디어, p84
8. 1883년부터 독일제국의 식민지였던 독일령 남서아프리카는 1차 세계대전 도중인 1915년 대영 제국의 일부였던 남아프리카 연방의 공격을 받고 항복했다. 1920년 국제 연맹에 의해 남아프리카 연방과 통합되어 남서아프리카로 불리다가 1968년에 현재의 나미비아로 변경되었다.

7월 23일

오스트리아-헝가리 제국은 요구 조건을 명시한 외교문서를 세르비아에 보냈다. 답변 시한은 문서가 전달된 시각부터 48시간이며 요구 조건이 거부되면 바로 전쟁으로 이어짐을 분명하게 최후통첩했다. 하지만 요구 조건은 그리 심각하지 않았다.

우선 세르비아 정부가 정부 발행 신문 1면에 제국 영토 분리를 주장하는 모든 선전을 비난하고, 국왕이 이를 '1일 훈령'으로 군대에 하달해야 한다. 그다음 열 가지 요구를 나열했는데, 암살에 연루된 세르비아 공무원들의 체포·심문·처벌에 대한 것과 오스트리아-헝가리 제국의 공무원이 이에 참여한다는 것 이외는 대부분 선전 활동과 파괴활동 금지 등에 관한 것이었다.

7월 25일

오전에 세르비아 내각이 요구 조건을 전부 수용하기로 합의했지만, 러시아[9]가 세르비아 지지를 선언하고 예비 '전쟁 준비태세'를 발표했다는 소식이 전해지자 세르비아 내각은 오스트리아-헝가리 공무원의

9. 1차 세계대전이 발발하기 1년 전인 1913년은 러시아 제국을 통치하던 로마노프 왕조 건립 300주년이었다. 이 무렵 경제 성장률이 유럽에서 가장 높았던 러시아의 정치적·사회적 상황은 1905년 혁명과 러일전쟁 패배라는 최악의 상황에서 벗어나 안정을 되찾아 가까운 장래에 러시아에서 혁명의 가능성은 아주 적을 것으로 예상되었다. 하지만 러시아는 1914년에 1차 세계대전에 주요참전국으로 참전해 패전하면서 1917년의 2월 혁명으로 로마노프 왕조가 몰락했다.

조사 참여를 단호히 거부하는 답변을 오스트리아-헝가리 대사에게 전달했다.

이날 러시아는 모스크바 등 유럽러시아의 절반에 해당되는 지역에 동원 명령을 하달하고 27일에는 다른 지역까지 확대했다. 이로써 오스트리아-헝가리 제국의 황태자 암살사건은 전쟁 발발의 기폭제로 급변했다.

1884년 프랑스-러시아 조약에 따라 러시아의 부분 동원령을 통보받은 프랑스는 이를 승인했다. 이날의 부분 동원령에 따라 오스트리아-헝가리 제국이 총동원령을 내릴 것이고 이어 독일이 총동원령을 내릴 것으로 판단한 러시아군 수뇌부들은 전면전에 대비했다.

7월 28일

최후통첩 48시간이 지나자 오스트리아-헝가리 제국은 세르비아에 전쟁을 선포했다. 그리고 이미 수립되어 있던 전쟁계획에 따라 최소 병력으로 세르비아에 대응하도록 조치하고 주력 병력은 러시아령 폴란드를 공격했다.

같은 슬라브족인 세르비아 왕국을 돕는 명예로운 전쟁을 수행한다고 믿었던 러시아 황제는 7월 30일을 총동원 첫날로 하는 명령서에 서명했다.[10] 1차 세계대전에 참전한 주요 국가 가운데 러시아 제국이

10. 김학준, 위의 책, p727

가장 크고 가장 후진적인 국가였다. 예상과 달리 장기전이 된 1차 세계대전에서 촉발된 러시아 제국의 경제적 혼란과 행정적 파탄, 정치적 난맥상 등은 레닌에게 집권할 수 있는 절호의 기회를 제공했다. 레닌은 자신에게 주어진 기회에 1917년 10월 단호하고 대담한 행동으로 부응했다.[11]

7월 29일

이날 빌헬름 2세는 사촌인 러시아 황제 니콜라이 2세(1868-1918, 그림 2-1-4)에게 전보를 보내

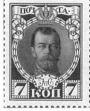

"발생할 수 있는 난제를 원만히 수습하라"

고 설득했다. 저녁에 다시 전보를 보내

그림 2-1-4

"러시아가 오스트리아-헝가리와 세르비아 사이의 분쟁에 구경꾼으로 남
으면 유럽을 역사상 가장 잔혹한 전쟁에 끌어들이지 않을 수 있다"

고 설득하자 러시아 황제는 총동원을 취소하고 부분동원만 명령했다.[12] 하지만 이미 오스트리아-헝가리 해군의 포함이 세르비아 왕국

11. 로버트 서비스 지음 김남섭 옮김, 2017, 『레닌』, 교양인, p594
12. 존 키건, 위의 책, p96-97

의 수도 베오그라드를 포격한 뒤였다. 니콜라이 2세의 초상이 도안된 그림 2-1-4의 우표는 러시아가 제국의 역대 황제 초상을 우표 도안에 처음 사용하여 1913년 1월 2일에 발행한 우표들 가운데 하나이다.

7월 30일

독일군 참모본부에 파견된 오스트리아-헝가리 제국의 연락 장교로 부터 오스트리아-헝가리 제국의 전쟁계획을 전달받은 독일군의 참모 총장 몰트케는 전쟁 발발 시 독일의 동부전선이 절망적인 상태에 빠 질 것을 간파하고 즉시 오스트리아-헝가리 제국의 참모총장에게

"러시아에 맞서 즉각 총동원령을 내려야 한다. 독일도 동원할 것이다"

라는 전보를 보냈다.[13]

이날 오후 늦게 러시아 제국의 외무장관으로부터 총동원령 선포 가 늦어지면 러시아가 불리한 처지에 놓일 수 있다는 우려를 보고받 은 니콜라이 2세는 번복했던 총동원령을 다시 선포하라는 명령을 내 렸다. 그날 저녁 상트페테르부르크와 러시아의 모든 대도시에 동원을 고지하는 벽보가 붙었다.

13. 존 키건, 위의 책, p98

7월 31일

프란츠 요제프 황제가 서명한 오스트리아-헝가리 제국의 총동원령은 즉각 공포되었다. 이날 독일은 동원을 수반하지 않은 국내적 조치로서 '전쟁 위험 상태'를 선언했다. 그리고

"러시아가 우리와 오스트리아-헝가리를 겨냥한 전쟁 조치를 전부 중단하지 않는다면 독일의 동원이 뒤따를 것이다"[14]

라는 최후통첩을 러시아에 보내 12시간 내 확실한 응답을 요구하는 한편, 프랑스에 중립을 선언할 것을 요구하는 최후통첩을 보냈다. 이날 저녁 프랑스군 참모총장 조르프는 대통령에 정식으로 총동원령 하달을 요청했다.

8월 1일

프랑스는 오전에 내각에서 조르프의 요청을 논의하고 오후 4시에 다음날을 동원 첫날로 선포했다. 한 시간 뒤 독일 역시 동원을 선언하고 현지 시각 저녁 7시에 상트페테르부르크의 독일대사는 러시아에 전쟁 선포를 통고했다.

14. 존 키건, 위의 책, p100

8월 2일

독일은 프랑스 침공 작전을 위해 벨기에에 영토 사용을 요구하고 24시간 안에 허락하지 않으면 적으로 취급하겠다는 통첩을 전달했다. 이날 독일 제국의 바이에른 왕국 수도 뮌헨의 오데온스플라츠에 모인 군중 가운데에는 아돌프 히틀러도 있었다.[15] 히틀러는

"감격이 복받친 나머지 나는 털썩 무릎을 꿇고 앉아서 이런 시대에 살아갈 수 있는 행운을 베풀어 준 하늘에 감사드렸다"[16]

고 훗날 회고했다. 1907년 빈 미술 아카데미 입학시험에서 낙방하고 빈에서 무위도식하다가 1913년 5월 25일 뮌헨으로 옮겨와 이방인으로 살아가던 히틀러에게 전쟁은 탈출구이자 하늘이 내려준 선물이었다.

8월 4일

영국은 벨기에에 대한 독일의 군사작전을 자정까지 중단하라고 요구하는 최후통첩을 독일에 전달했다. 독일이 답변하지 않자 영국은 이날 자정을 기해 프랑스, 러시아와 함께 독일과 전쟁에 돌입했다. 7

15. 이날 군중들의 모습을 찍은 사진에서 히틀러의 모습을 확인할 수 있다.
16. 이언 커쇼 지음 이희재 옮김, 2010, 『히틀러 I - 의지 1889-1936』, 교양인, p156

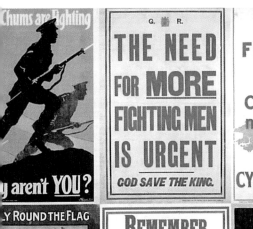

그림 2-1-5

월 30일 동원령을 내린 러시아는 8월 4일 자정을 기해 독일과 전쟁
에 돌입했다. 영국의 다양한 1차 세계대전 신병 모집 포스터들을 보여
주는 그림 2-1-5는 영국이 1차 세계대전 100주년 맞아 2014년에서
2018년까지 매년 발행한 프리미엄 우표철 속 페인[17]이다.

17. 휴대용 우표철의 낱장, booklet pane

8월 12일

영국과 프랑스가 오스트리아-헝가리에 전쟁을 선포했다. 이때부터 유럽에서 본격적으로 전쟁이 시작되었지만, 전쟁 발발의 최초 원인 제 공자인 세르비아에서는 이후 14개월 동안 관심을 끌 전투가 없었다.

사라예보에서 오스트리아-헝가리 제국의 황태자 부부가 암살되는 1914년 6월 28일부터 1차 세계대전이 시작되는 8월 초순까지 외교적 군사적 진행 과정을 날짜별로 아주 간략하게 정리해 보았다. 개전 당 시 모든 교전국 수도에서 대중은 엄청난 열기로 전쟁의 선포를 환영 했다. 거리를 메운 군중은 소리치고 환호하며 애국적인 노래를 불렀 다. 하지만 그 결과는 1,600만 명 이상의 생명을 덧없이 앗아갔다.

편은 갈렸다: 중부 세력 vs. 협상 세력

1882년에 독일, 오스트리아-헝가리와 삼국동맹을 체결했던 이탈리 아는 삼국동맹 조약의 엄격한 조건을 핑계로 중립을 선언하고 참전하 지 않았다.[18]

중부 세력에서 일탈한 이탈리아를 대신하여 오스만제국이 새로이 가담했다. 제국의 지배 아래 있는 어떤 영토에도 기득권이 없는 독일

18. 이탈리아는 독일이 프랑스를 공격할 때 중립을 취하기로 1902년에 프랑스와 비밀 협상을 맺었다.

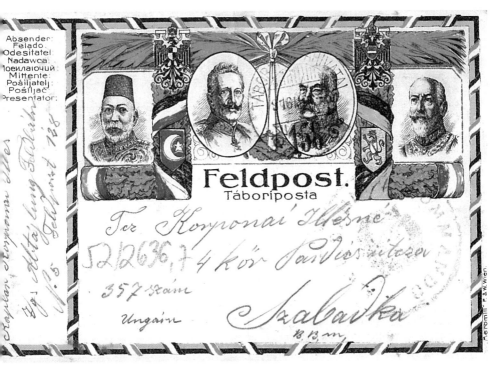

그림 2-1-6

과 1914년 8월 2일에 비밀조약을 맺고 중부 세력에 합류한 오스만제
국은 10월 29일 사전 선전포고 없이 야간 기습작전으로 흑해의 러시
아 선박을 침몰시키면서 1차 세계대전에 참전했다.

　오스만제국이 중부 세력에 가담한 이유는 영국과 러시아의 제국주
의 팽창으로부터 제국의 안보를 지키기 위해서이다. 국경을 맞대고
있는 러시아는 오스만제국의 오래된 적이었다.[19]

||

19. 오스만제국 군대에 대항하기 위해 러시아가 전선에 투입한 부대의 기독교도 아르메
　　니아인 사단 병사들은 대체로 오스만제국의 신민으로 제국에 불만을 품은 사람들이
　　었는데 러시아의 후원을 업고 터키 영토 내에서 학살을 자행했다. 그리고 러시아가
　　점령한 영토 내에서 아르메니아 민족주의자들이 1915년 4월에 임시정부 수립을 선
　　포했다. 오스만제국 정부는 아르메니아인들의 이러한 행동에 대한 보복으로 제국
　　내 아르메니아인 학살을 시작했다. 1915년 6월에서 1917년 말 사이에 강제 행진으
　　로 사막으로 내몰린 아르메니아인들 중 약 70만 명이 굶주림과 갈증으로 죽었다.

오스만제국이 1915년 4월의 갈리폴리 전투에서 협상 세력의 공세를 물리치고 독일이 1915년 8월 동부전선에서 큰 승리를 거두자 불가리아는 1915년 9월 6일 조약을 체결하고 중부 세력에 가담한 후 세르비아에 전쟁을 선포하면서 참전했다.

그림 2-1-6은 1차 세계대전 당시 사용된 오스트리아-헝가리 제국의 무료 군사 우편엽서이다. 중부 세력인 오스만제국, 독일 제국, 오스트리아-헝가리 제국, 불가리아 왕국의 문장과 지배자들의 초상(좌에서 우로)을 함께 도안해 참전 병사나 자국민들에게 누가 자신들의 편인지 알려주었다.

우리가 흔히 1차 세계대전의 여합국이라 하는 협상 세력에는 프랑스 공화국, 러시아 제국, 대영 제국 3국을 중심으로 세르비아 왕국, 이탈리아 왕국, 벨기에 왕국, 포르투갈 공화국, 미합중국, 일본제국 등이 참여했다. 대영 제국의 참전은 캐나다, 호주, 뉴질랜드, 인도 등 주요 영연방 국가들의 참전을 의미한다.

영연방 호주에서 발행한 그림 2-1-7의 봉함엽서 뒷면에 인쇄된 사진은 1차 세계대전에 참전하는 제1호주제국군(First Australian Imperial Force)이 1914년 10월 멜버른의 빅토리아 거리에서 행진하는 모습이다. 1914년 8월 15일 조직된 제1호주제국군은 1차 세계대전에 참전한 호주-뉴질랜드 연합 군단(ANZAC, Australian and New Zealand Army Corps)의 주력 부대로 1915년 4월에 악몽의 갈리폴리 전투에 참가했다.

개전 시기 참전하지 않았던 이탈리아는 1차 세계대전이 한창이던 1915년 4월 런던에서 영국·프랑스·러시아와 조약을 체결하고 협상 세력에 가담해 한때 동맹국이었던 독일과 오스트리아-헝가리 제국에 전쟁을 선언했다.

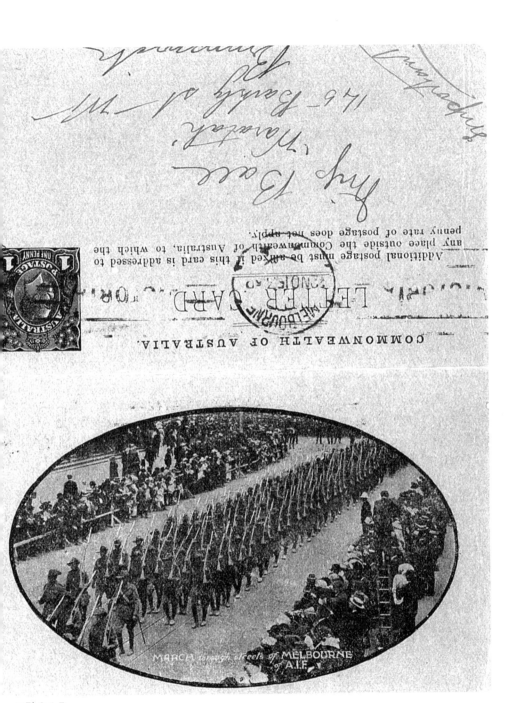

그림 2-1-7

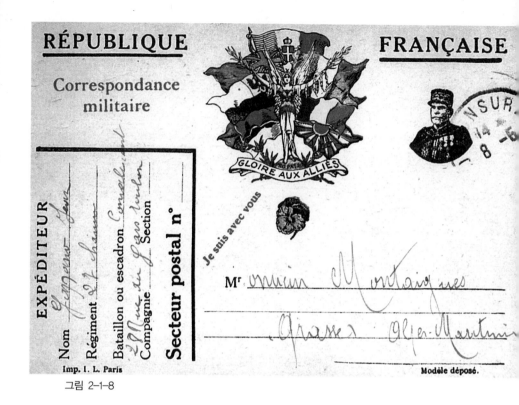

그림 2-1-8

1911년에 맺은 영일 조약[20]에 따르면 유럽에서 일어난 전쟁에 일본
이 관여할 이유는 없었지만, 칭다오[21]에 있는 독일 동양함대가 아시아
에서 자국의 상선을 공격할 가능성을 우려한 영국이 동맹국인 일본에
도움을 요청하자 일본은 1914년 8월 15일 독일에 최후통첩을 보내고
답신이 없자 23일 선전포고를 하고 참전했다.[22]

1차 세계대전 당시 사용된 그림 2-18의 프랑스 군사 우편엽서에 협
상 세력으로 참전했던 세르비아 왕국, 러시아 제국, 대영 제국, 이탈리
아 왕국, 프랑스 공화국, 벨기에 왕국, 일본제국(왼쪽 하단부터 시계방향으로)

20. 영일 동맹은 인도 제국을 서쪽 경계로 하는 아시아 지역에 한정되어 있었다.
21. 독일은 1898년에 청나라로부터 중국 산둥반도의 자오저우만에 있는 칭다오를 99
 년간 임차하여 독일 동양함대의 본거지로 개발했다.
22. 태평양 지역에 진출해 있던 독일을 희생양 삼아 동북아시아에서 자국의 권익을 확
 대하고 국제사회에서 전략적 지위를 높이고자 했다.

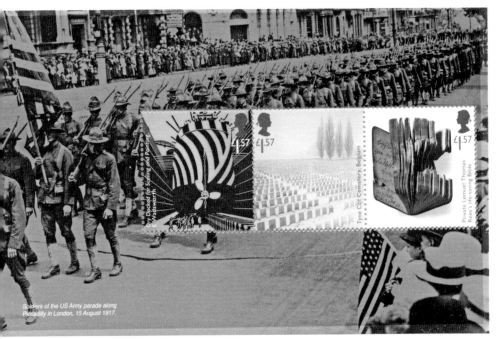

그림 2-1-9

의 국기들이 함께 인쇄되어 있다.

개전 초기에는 참전하지 않았던 미국은 1917년 3월 15일에 독일 잠수함이 미국 상선을 격침하자 4월 6일에 독일에 선전포고하고 참전했다. 그후 미국의 엄청난 산업 생산 능력과 인적 자원이 전쟁에 동원되었다.

1917년 8월 15일 런던의 피카딜리에서 행진하는 미군들의 모습을 보여주는 그림 2-1-9는 영국이 1차 세계대전 100주년 맞아 2014년에서 2018년까지 매년 발행한 프리미엄 우표철 속 페인이다. 1차 세계대전 당시 미국의 모병 포스터 '엉클 샘'이 도안된 그림 2-1-10의 우표는 미국이 1998년에

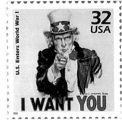

그림 2-1-10

서 2000년까지 3년에 걸쳐 20세기를 기념한 150종의 우표 중 하나로

1998년 2월 3일에 발행되었다. 미군은 전쟁이 끝날 때까지 거의 400
만 명에 달하는 지상군 병력을 동원했다.

2-2 1차 세계대전의 주요 전투들 I

벨기에 침공과 루덴도르프

1914년 8월 4일, 슐리펜의 전쟁계획에 따라 독일군 주력부대의 선봉이 벨기에 국경을 넘었다. 플랑드르 지역의 작은 나라였지만 이른 공업화와 식민지였던 아프리카 콩고를 통해 부를 축적한 벨기에 왕국은 자국의 중립을 보호하기 위해 주요 지점에 강력한 현대적인 요새들을 구축해 두었다.

하지만 개전 초기 완강하게 버티던 12개의 보루로 이루어진 리에주 요새[1]가 루덴도르프(Erich Ludendorff, 1865-1937)의 과감한 공격으로 함락되자 나머지 벨기에 요새들은 크루프[2]에서 제작한 305밀리 대구경 곡사포[3] 등 중포 포격에 맥없이 함락되었다. 벨기에 야전군이 안트베르펜으로 퇴각하면서 독일군의 프랑스 진격에는 더 이상 방해물이 없었다.

전쟁 초기 벨기에 리에주 요새 공방전에서 큰 공을 세워 1914년 8

1. 독일군 참모본부의 작전 종료 예정일이었던 8월 10일보다 1주일을 더 버틴 리에주 요새 때문에 이후 독일군의 작전에 차질이 생겨 협상 세력은 독일군에 대비할 시간을 가졌다.
2. 400년 이상 철강 생산 및 병기 제조 경험이 있던 크루프 가문이 19세기 창업한 기업으로 프로이센 왕국과 독일제국의 무기 제조사였다. 히틀러의 나치를 지지했다. 전후 재기하여 한때 유럽에서 가장 부유한 기업이 되었으나 1967년 경기 불황으로 심각한 손해를 입은 후, 1999년 티센과 합병해 산업 복합기업인 티센크루프가 되었다. 유럽에서 발발한 여러 전쟁에 군수 물자 공급원 역할을 한 크루프는 전쟁과 그에 뒤따르는 대학살에 대한 비판을 받고 있다.
3. 존 키건 지음 조행복 옮김, 2009, 『1차 세계대전사』, 청어람미디어, p399

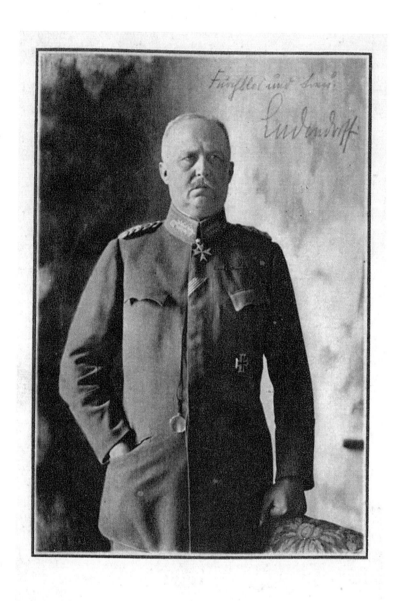

그림 2-2-1

월 22일에 황제로부터 직접 독일군 최고 무공훈장인 대철십자 훈장을 수여 받고 동부전선으로 옮겨 간 루덴도르프는 며칠 후 타넨베르크 전투에서도 힌덴부르크[4](Paul von Hindenburg, 1847-1934)와 함께 러시아 군을 섬멸하는 대승을 거두면서 독일의 영웅이 되었다.

독일에서 1차 세계대전에 참전한 육군과 해군의 지휘관 가운데 기념비적인 승리를 거둔 영웅들을 홍보하기 위해 대전 중에 발행한 그림 우편엽서 시리즈에 루덴도르프도 당당히 포함되었다(그림 2-2-1). 1916년 8월에 독일군 참모차장에 임명된 루덴도르프는 참모총장 힌덴부르크와 함께 종전 때까지 독일의 전쟁 수행을 이끌었다. 이때 이후 두 사람은 사실상 독일을 지배하는 군사 독재자였다.

알자스-로렌 침공

개전이 되자 프랑스는 프로이센-프랑스 전쟁 이후 독일에 빼앗긴 알자스-로렌으로 공격했다. 하지만 알자스 지역의 뮐루즈를 점령하기 위한 8월 7일의 공격에서 독일군에게 반격당해 퇴각했다. 8월 16일의 로렌 공격에 강하게 맞서지 않고 적당히 싸우면서 후퇴하던 독일군이 8월 20일을 기해 반격하자 프랑스군은 공격 이전 영역으로 후퇴해야만 했다. 이후 이어진 독일군의 역공에 방어선이 무너진 프랑스군은 국경 근처의 영토를 독일군에게 내어주고 후퇴했다.

4. 1911년 전역했다가 1차 세계대전 발발 이후 66세에 8군 사령관(참모장: 루덴도르프) 으로 재소집되어 동부전선의 탄넨베르크에서 러시아군을 크게 무찔러 국가적 영웅 이 되었다.

조르프의 지휘관 교체

그림 2-2-2

1차 세계대전 개전부터 1916년 말까지 프랑스군의 전쟁 수행 권한을 지닌 최고사령관이었던 조프로는 개전 초기에 너무 늙었거나 적임자가 아닌 지휘관들을 더 젊고 정력적인 장군들로 과감하게 교체했다. 조르프는 개전 첫 달인 8월에만 군사령관 1명, 21명의 군단장 중 3명, 103명의 사단장 중 31명을 해임했으며 11월까지 61명의 사단장을 추가로 해임했다. 평시 보병사단장 48명 가운데 1915년 1월까지 자리를 지킨 장군은 7명뿐이었다.

조프로의 모습을 담은 그림 2-2-2의 우표는 프랑스가 전쟁 자선기금을 마련하기 위해 1940년 5월 1일 발행한 4종 부가금 우표 중 하나이다.

프랑스군 대퇴각

벨기에와 프랑스 국경 근처에 있는 썽브흐강 부근에서 벨기에를 통과해 프랑스로 진격하는 독일군과 가진 전투에서 밀린 프랑스-영국 연합군은 이내 방어태세로 전환했다. 8월 24일 오전 9시 35분 전쟁장관에게 보내는 전문에서 조르프는

"……전장에서 우리가 바라던 공격 능력을 보여주지 못했다……그러므로

우리는 부득불 방어태세로 들어가야 하며, 우리의 요새와 거대한 지형 장애물을 이용해서 가능한 적은 땅을 내어주어야 한다. 우리의 목표는 오래 버터 적을 피로하게 하고 때가 오면 공세를 재개하는 것이어야 한다[5]"

며 전선 전체에서 퇴각해야 하는 이유가 무엇인지 설명했다.

프랑스군에 대한 냉혹한 평가를 담은 조르프의 전문은 비록 길지는 않지만, 초기의 열세를 만회하고 나아가 최종적인 승리를 위한 계획을 제시하고 있는 1차 세계대전과 관련된 중요한 문서 중 하나이다. 프랑스-영국 연합군이 파리 방면으로 퇴각하면서 프랑스 정부는 9월 2일 파리를 떠나 보르도로 옮겨갔다.

1차 마른강 전투

9월 6일, 영국 원정군을 포함해 36개의 사단으로 센강과 성벽으로 둘러싸인 '강력한 요새'[6] 파리 앞에서 방어하고 있던 프랑스-영국 연합군은 파리 동쪽과 남동쪽에 걸쳐 있는 마른강 부근[7]까지 진격한 독일군에 대규모 반격을 가했다. 당시 독일군은 30개 사단보다 적었고 보급선이 길어지면서 병참에 곤란을 겪기 시작했다. 반대로 프랑스-영국 연합군은 중심부로 후퇴하면서 병력 증강과 보급에 우위를 차지

5. 존 키건, 위의 책, p149
6. 당시 파리에는 2,924문의 대포가 있었다. 존 키건, 위의 책, p163
7. 파리 중심부를 흐르는 센강의 지류로 파리에서 50㎞도 떨어지지 않았다.

그림 2-2-3

했다. 파리수비대의 일부가 징발한 택시를 타고 전장으로 도착했다.

　프랑스-영국 연합군의 반격을 받은 독일군은 마른강 너머 더 안전한 곳으로 후퇴하여 요새를 쌓고 방어에 들어갔다. 독일군은 유럽의 어떤 군대보다 야전공병대를 잘 갖추고 있었고[8], 참호 파는 도구가 군장의 일부였던 독일군 보병들은 신속하게 참호를 팠다. 파리 북동부에 있는 엔강 너머 고지대 산마루를 따라 끝없이 이어진 참호들이 점차 '요새화'되면서 전쟁은 참호전으로 바뀌었다.

　1차 마른강 전투로 프랑스는 파리를 잃을 위기에서 벗어났으며 독일은 6주 만에 파리를 점령하여 조기에 전쟁을 종결한다는 슐리펜의

8. 프랑스군에는 야전공병대가 26개 대대가 있었던 데 반해 독일군에는 36개 대대가 있었다. 존 키건, 위의 책, p180

전쟁계획을 실행하는 데 실패했다. 9월 12일 프랑스군이 엔강 부근의 랭스를 탈환하자 독일군은 며칠간 대규모 포격을 가해 전통적으로 프랑스 왕들이 대관식을 거행했던 랭스 대성당이 손상되었다.

그림 2-2-3은 프랑스가 기념비적인 마른 전투의 승리 100주년을 기념하기 위해 2014년 9월 12일에 발행한 소형시트로 우측의 우표에 파리에서 징발한 택시를 타고 전장에 도착한 병사들의 모습을 도안했다.

1차 이프르 전투

엔강 부근에 형성된 참호들이 점차 요새화되어 전선이 고착되자 양쪽 다 엔강과 북해 사이에 있는 플랑드르 지역을 먼저 확보하려고 참호에서 빼낸 병력을 북쪽으로 보냈다. 벨기에군 6개 사단을 포함한 협상 세력의 19개 사단이 독일군 24개 사단을 상대로 벨기에 플랑드르 지역의 좁은 회랑 지대인 이프르를 중심으로 1914년 10월 19일부터 한 달 정도 싸웠다.

1차 이프르 전투에 참전한 독일군에는 자원입대한 어린 학생들이 많았다. 이프르 북부의 랑에마르크에 있는 독일군 전몰자 묘지에는 독일 대학교들의 기장으로 장식된 출입구 너머에 약 2만5,000명의 학도병이 집단으로 매장되어 있다. 1차 이프르 전투가 끝난 뒤 북해에서 스위스국경 산악지대까지 수백 km의 참호들이 이어졌다.

양귀비 꽃잎 2장을 포갠 모양인 그림 2-2-4의 소형시트는 독일의 동맹도 아니었고 프랑스의 동맹도 아닌 중립국이었지만 독일군의 프

그림 2-2-4

랑스 진격로에 위치해 가장 먼저 1차 세계대전의 주요 전장이 되었고 종전될 때까지 5번의 대규모 전투가 있었던 이프르를 영토로 가진 벨기에에서 1차 세계대전 종전 100주년을 기념하여 발행했다.

이프르 전투에서 군의관으로 복무한 캐나다 시인 맥크레이(John McCrae, 1872-1918)가 1915년 5월 3일에 쓴 시〈플랑드르 들판에서〉(In Flanders Fields)를 모티브로 구성한 이 소형시트에는 이프르 전투와 관련된 4개의 이미지가 담겼다: 참호 속 영국군의 단체 사진, 전몰자 묘지, 폐허가 된 이프르 모습, 그리고 독일의 화가·판화가·조각가 콜비츠(Käthe Kollwitz, 1867-1945)의 〈비통한 부모〉(1932).[9]

〈플랑드르 들판에서〉[10]

플랑드르 들판에 양귀비꽃이 피어있네,
줄지어 선 우리 자리
십자가 사이사이로.
총소리 요란한 하늘에
종달새가 노래하지만, 들리지 않네.

우리는 이제 죽은 자들, 며칠 전까지만 해도
살아있었고 새벽을 느꼈으며 붉은 석양을 보았네.
사랑받았고 사랑했지만 이제 우리는 누워있네
플랑드르 들판에.

우리의 싸움을 가져 가주오

9. 전쟁에서 자식을 잃고 슬퍼하는 아버지와 어머니의 마음을 담은 〈비통한 부모〉는 1914년 10월 22일 전사한 아들에 대한 콜비츠의 애절한 그리움이다. 20세기 전반기에 가난과 전쟁의 피해자들을 사실적이고 애틋하게 묘사한 '참여미술의 선각자' 콜비츠의 미술은 1930년대 루쉰의 판화 운동과 1980년대 우리나라 민중미술에 큰 영향을 미쳤다.
10. Perplexity.ai의 유료 버전을 이용해 2024년 12월 22일 초벌 번역한 것을 필자가 다듬었다.

떨어지는 손에서 당신에게 횃불을 던지니
그것을 높이 들어주오.
우리를 배신하면, 죽은 우리는 잠들 수 없으리라
양귀비꽃이 피어나는 플랑드르 들판에서.

벨기에의 플랑드르 들판에서 전사한 동료 군인을 기리는 이 시는 전쟁의 비극과 희생을 상징하는 작품으로 널리 알려져 있다. 특히 영국과 캐나다 등지에서는 이 시의 소재인 빨간 개양귀비꽃(poppies)이 참전 용사들을 기리는 상징으로 사용되고 있다

참호전

1915년 봄이 되자 서부에서는 벨기에 니우포르트에서 스위스국경까지 동부에서는 발트해 연안에서 카르파티아 산맥의 체르노비츠까지 이어진 각각 수백 km가 넘는 참호들로 새로운 국경이 형성되었다. 영국의 군사 역사학자 존 키건은

"1차 세계대전은 땅 파는 전쟁"

이라고 정의했다.[11] 1915년 봄 이후 서부전선에서 전략의 우선순위는 '참호선을 어떻게 뚫을 것인가?'였으며 '공격선을 어디로 할 것인가?'는 후순위였다.

───────────────────────────────

11. 존 키건, 위의 책, 559쪽

흙으로 쌓아 만든 참호 앞에는 1870년대 미국의 소 키우는 사람들이 발명한 가시철망들이 긴 띠를 이루었다. 참호 체계에는 표준은 없었지만, 대부분의 참호는 영국 사람들이 '더그아웃'이라고 불렸던 지하대피소와 폭발의 충격이나 파편, 유산탄을 방산시키고 참호에 들어온 적군에게 소총사격을 할 시간을 길게 주지 않기 위해 일정 간격을 두고 지그재그로 구부린 '엄폐호'로 구성되었다.

교전국 참호 사이에는 수 킬로미터의 중간 지대가 있었다. 참호 뒤편에 설치한 콘크리트로 만든 기관총[12] 사대는 장갑기능을 높이기 위해 주석과 쇠로 덮었다. 나중에는 주 참호선에서 수 km 떨어진 곳에 제2 참호선을 구축했다. 1916년 8월 6일 발송된 프랑스의 무료 군사 봉함엽서 뒷면(그림 2-2-5)에 그려진 참호·철조망·기관총은 1차 세계대전에서 '악마의 3형제'였다.

참호 파는 능력이 탁월했던 독일군은 전깃불이 들어 온 지하대피소에 고정된 침상을 설치하고 나무 바닥에 양탄자도 깔았으며 그림도 걸어두었다. 하지만 1차 세계대전 때 사용된 이탈리아 무료 군사우편엽서(그림 2-2-6)와 독일의 그림 우편엽서(그림 2-2-7)에서 보듯이 참호에서 보내는 시간이 점차 길어지면서 일부 병사들은 원초적인 인간성의 밑바닥을 적나라하게 드러내는 심리적 공황 상태에 빠졌다.

1차 세계대전의 참호 경험은 수용 가능한 폭력에 대한 새로운 기준을 제시했으며, 이로 인해 사회 전반에 야만화를 초래했다. 예술에서도 기존의 모든 가치나 질서를 철저히 부정하고 야유하고 기존의 규

12. 1884년에 맥심(Hiram Maxim, 1840-1916)이 개발한 세계 최초의 완전자동식 기관총으로 1분에 600발 정도 발사할 수 있었다. 1차 세계대전 당시 미국, 영국, 프랑스, 러시아 등 여러 국가에서 채택하였고, 독일은 맥심기관총을 변형한 MG-08 기관총을 사용했다.

그림 2-2-5

MA VN TRISTE GIORNO LE ORDE DI DVE IMPERI,
FAMELICHE E FEROCI, SVPERARONO L'ALPE E DILA-
GARONO NELLE TERRE NOSTRE A PORTARVI
LVTTI E PIANTI E MISERIA

그림 2-2-6

그림 2-2-7

범적 예술 영역을 무시하는 반문명·반전통적·허무주의 예술 운동인 다다이즘이 유행했다.

흙으로 쌓은 보루와 철조망으로 보호받으며 속사화기로 방어하는 참호전에서는 얼마나 훈련을 잘 받고 장비를 잘 갖추었던 간에 공격군이 극심한 사상자를 낼 수밖에 없다는 것이 1914년부터 1918년까지 진행된 참호전의 가장 단순한 진실이다.

2차 이프르 전투

1915년 4월 22일에서 5월 15일까지 벌어진 2차 이프르 전투에서 독일군이 영국 원정군을 상대로 독가스를 처음 사용했다. 이때 사용한 독가스는 염소가스로 녹황색 구름 형태로 퍼져 호흡기를 공격하며, 폐 내부에서 염산을 형성해 질식을 유발했다. 염소가스는 살상 효과가 강력했지만, 냄새와 색으로 쉽게 감지되어 방독면 착용 등으로 방어가 가능했다.

참호전의 교착 상태를 타개하고 적군에게 심리적, 물리적 충격을 가하기 위해 점차 다양한 독가스가 개발되면서 독가스는 1차 세계대전에서 가장 치명적인 무기로 자리 잡았다. 1차 세계대전에서 가장 많은 사망자를 발생시킨 독가스는 중부 세력과 협상 세력 모두 사용한 포스겐으로 독가스 피해의 약 80%를 차지했다. 독일의 유대계 화학자로 1차 세계대전 당시 염소가스를 비롯한 여러 치명적인 독가스를 개발한 하버[13](Fritz Haber, 1868-1934)는 '독가스의 아버지'라는 별명을 얻었다.

독가스 살포가 빈번해지자 방독면은 병사들의 필수 개인 군장이 되었다. 독일제국의 바이에른 왕국이 1차 세계대전 때 발행한 그림 우편엽서 뒷면(그림 2-2-8)에 그려진 독일군 병사는 방독면을 상시 착용할 수 있도록 목에 매고 있다.

13. 공기 중 질소를 이용하여 암모니아를 합성하는 방법을 1909년에 개발한 공로를 인정받아 1918년 노벨 화학상을 받았다. 이 방법으로 화학비료를 대량생산 할 수 있게 되어 이후 식량 생산량이 획기적으로 증가했다.

그림 2-2-8

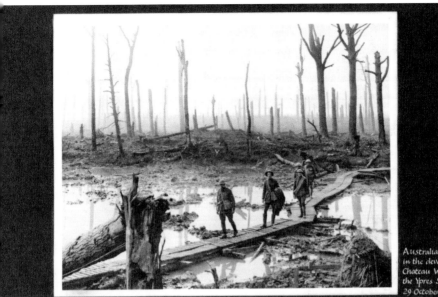

Australian soldiers in the devastated Chateau Wood the Ypres Salient, 29 October 1917

그림 2-2-9

3차 이프르 전투

1917년 7월 31일에서 11월 6일까지 벌어진 3차 이프르 전투(1917년 7월 31일-11월 6일)는 1917년에 있었던 전투 중에서 가장 치열하고 악명 높았던 육상 전투였다. 독일군 88개 사단과 협상 세력 49개 사단이 싸운[14] 3차 이프르 전투는 공세 와중에 파괴된 마을의 이름을 따서 패션 데일 전투라고도 한다.

프랑스군 폭동으로 호주, 뉴질랜드, 캐나다 등 영연방군들만 홀로 싸워야 했던 3차 이프로 전투에서 영연방군은 약 7만 명이 사망하고 17만 명 이상이 부상당했다.[15] 독일군의 희생은 이보다 더 컸다.

14. 존 키건, 위의 책, p517
15. 존 키건, 위의 책, p521

영국이 1차 세계대전 100주년 맞아 2014년에서 2018년까지 매년 발행한 프리미엄 우표철 속 페인인 그림 2-2-9는 3차 이프르 전투가 막바지로 접어든 1917년 10월 29일 이프르 돌출부에 있는 샤토 우드의 습지 위에 깔아놓은 널판자를 건너는 호주의 제4사단 제10야전포병여단 병사들을 찍은 사진이다. 샤토 우드에는 현재 1차 세계대전 때 전사한 영연방 군인들을 위한 묘지가 있다.

러시아군의 독일 영토 침공

러시아군은 1914년 8월 17일 러시아령 폴란드에서 독일로 침공했다. 힌덴부르크와 루덴도르프가 지휘하는 독일군은 타넨베르크 근처에서 1914년 8월 26일부터 31일까지 러시아 2군을 전멸시켰다. 러시아 2군은 5만 명의 사상자와 9만2,000명의 포로를 남기고 퇴각했다.[16]

전쟁이 끝난 후, 탄넨베르크에서 싸웠던 독일군 연대의 깃발은 1927년에 바이마르 공화국이 동프로이센 호엔슈타인[17]에 세운 탄넨베르크 기념관(그림 2-2-10)에 전시되었다.[18]

타넨베르크 전투에서 승리한 후 열차로 신속하게 마주리안 호수 근처로 이동한 독일군은 러시아 1군을 상대로 9월 2일부터 16일까지 벌

16. 러시아 2군 사령관 삼소노프(Aleksandr Samsonov, 1859-1914)는 자살했다. 포로와 사상자 수는 기록에 따라 많이 차이가 난다. 여기서 언급한 숫자들은 힌덴부르크의 회고이며, 이는 독일제국의 국가 문서고 기록과 일치한다.
17. 오늘날 폴란드 올슈티네크
18. 현재 이 연대기들은 함부르크에 있는 독일 육군사관학교인 독일 지휘참모대학교 (Führungsakademie der Bundeswehr)에 걸려있다.

그림 2-2-10

인 1차 마주리안 호수 전투에서도 대승을 거두었다. 예비 병력으로 재
편성하여 독일군의 요람인 동프로이센을 다시 침공한 러시아 10군과
12군을 상대로 1915년 2월 7일에서 28일까지 싸운 2차 마주리안 호
수 전투에서도 힌덴부르크가 지휘하는 독일군은 승리했다. 1915년 2
월 17일 러시아군을 포위 공격한 힌덴부르크를 홍보하는 그림 2-2-
11은 1차 세계대전 때 사용된 독일 군사우편엽서 뒷면이다.

 러시아군의 공격으로 상실했던 동프로이센을 2차 마주리안 호수 전
투에서 되찾은 독일군은 계속 동진해 러시아 제국 영토 안에 전략적
요충지를 확보했다.[19] 러시아군이 독일 영토로 침공하는 경로를 차단

19. 전황이 나빠지자 러시아군 총사령관 니콜라이 대공은 퇴각을 명령하면서 독일군의
 진격을 저지하는 초토화 작전을 전개했다. 이로 인해 엄청난 숫자의 민간인들이 후
 방 지역으로 유입되면서 사회적·경제적 혼란을 초래하고 반전(反戰)의식이 점점 높

그림 2-2-11

하는 데 성공한 독일군은 그후 3년 이상 지속된 1차 세계대전에서 다
시는 자신의 영토 안에서 싸우지 않았다.

　러시아는 같은 슬라브 민족인 세르비아를 돕는 명예로운 정의의 전
쟁을 수행하기 위해 참전했다. 게르만 민족에 대한 슬라브 민족의 역
사적인 반감이 애국심으로 나타나면서 개전초에는 탈영병이 거의 없
었으며 수도 상트페테르부르크의 독일식 이름도 페트로그라드로 고
쳤다. 하지만 탄넨베르크 전투 등에서 계속 패배하면서 러시아군의
사기는 급속도로 떨어지기 시작했다. 1915년 전반기까지 러시아군의
전사자는 15만1,000명, 부상자는 68만3,000명, 포로가 된 병사는 89

아졌다.

만5,000명에 이르렀다.[20]

　당시 러시아의 군사력은 단기전에는 어느 정도 준비가 되어있었지만, 장기전에는 거의 대비가 되어있지 않았다. 약 1억5,000만 명의 인구로 인해 병력 면에서 세계에서 가장 최고였지만 포병이 아주 약했고 수송 능력도 떨어졌다. 그리고 해군력도 양으로는 세계 3위이지만 질로는 그에 못미쳤다.[21]

20. 김학준, 2009, 『러시아 혁명사 수정·증보판』, 문학과 지성사, p729
21. 김학준, 위의 책, p727

2-3 1차 세계대전의 주요 전투들 II

갈리폴리 전투

오스만제국군이 러시아 영토인 캅카스로 진격하면서 제3의 전선이 열리자 1915년 1월 2일에 러시아군 최고사령부는 즉각 영국과 프랑스에 견제지원을 요청했다.[1] 오스만제국의 참전은 영국-인도 간 연결통로인 수에즈 운하에도 큰 위협이었다.

당시 영국 해군장관이었던 처칠(Winston Spencer-Churchill, 1874-1965)은 오스만제국에 대한 선제공격이 남부유럽의 전황을 연합군에게 유리하게 할 수 있다고 믿고 유럽과 아시아를 가르는 다르다넬스 해협의 오스만제국 요새들을 공격하는 해군과 육군의 합동작전을 영국 전쟁위원회에 제안해 승인을 받았다.

1915년 2월 19일부터 연합군 전함들이 다르다넬스 해협의 오스만제국 포대를 포격했으나 오스만제국군의 반격과 기뢰로 인해 전함 3척이 격침되고 3척이 대파되면서 실패하자 처칠은 해군장관 직위에서 물러났다.

4월 25일에 연합군은 이집트에서 프랑스로 이동하기 위해 대기하고 있던 오스트레일리아와 뉴질랜드 군단[2](Australian and New Zealand Army

1. 존 키건 지음 조행복 옮김, 2009, 『1차 세계대전사』, 청어람미디어, p338
2. ANZAC은 시민군으로 세계에서 가장 포괄적인 민병제도의 산물이다. 이 제도에 따

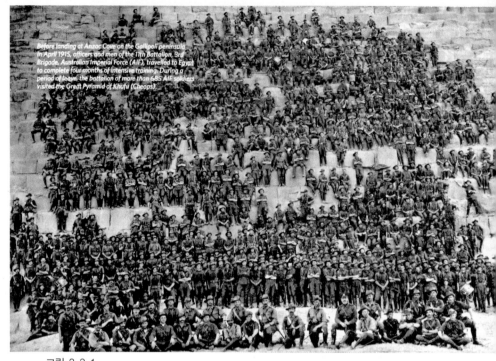

Before landing at Anzac Cove on the Gallipoli peninsula in April 1915, officers and men of the 11th Battalion, 3rd Brigade, Australian Imperial Force (AIF), travelled to Egypt to complete four months of intensive training. During a period of leave, the battalion of more than 685 AIF soldiers visited the Great Pyramid of Khufu (Cheops).

그림 2-3-1

Corps, 이하 ANZAC)을 주축으로 한 영연방 및 프랑스군 7만 명이 다르다 넬스 해협의 서쪽에 있는 갈리폴리 반도에 상륙하는 대공세를 펼쳤다. 영국이 1차 세계대전 100주년 맞아 2014년에서 2018년까지 매년 발행한 프리미엄 우표철 속 페인인 그림 2-3-1은 이집트에서 대기하고 있던 ANZAC 병사들이 피라미드를 방문해 찍은 기념사진이다. 그림 2-3-2는 갈리폴리 전투 100주년을 맞아 호주가 2015년 4월 14일 발행한 소형시트이다.

1차 세계대전의 가장 끔찍한 전투 중 하나인 갈리폴리 전투는 훗날 터키 공화국의 건국자이자 초대 대통령이 되는 무스타파 케말(Mustafa

라 학생부터 징병 연령대까지 모든 남자는 군사훈련을 받았고 건강한 남자라면 누구나 지역 연대의 병적에 올랐다.

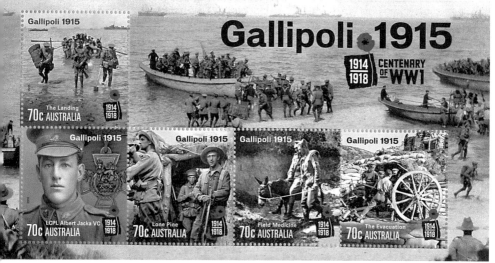

그림 2-3-2

그림 2-3-3

Kemal, 1881~1938, 그림 2-3-3)이 이끄는 오스만제국군의
결정적 승리로 끝났다.

　오스만제국은 전사자를 정확히 헤아리지 않았지만
대략 30만 명 정도의 사상자가 난 것으로 추정된다.
연합군은 26만5,000명 정도가 희생되었다. 갈리폴리
전투에서 가장 희생자가 많았던 ANZAC이 갈리폴리
반도에 처음 상륙했던 4월 25일은 현재 호주와 뉴질
랜드에서 가장 중요한 국경일 가운데 하나인 'ANZAC Day'로 우리나
라의 현충일과 같은 의미이다.

　호주와 뉴질랜드는 갈리폴리 전투에서 희생된 ANZAC를 추모하는
우표를 그동안 여러 차례 발행했다. 그 중 대표적인 몇 종류를 소개하
면 다음과 같다. 갈리폴리 전투 20주년을 맞아 호주가 발행한 2종 우
표 가운데 하나인 그림 2-3-4이다. 갈리폴리 전투 50주년인 1965년
에는 양국이 ANZAC를 추모하는 우표 시리즈를 각각 발행한 바 있다.

그림 2-3-4

그리고 100주년인 2015년에는 두 나라가 공동으로 ANZAC 추모 우표를 발행했다. 이러한 추모 우표 발행은 이역 땅에서 희생당한 이들을 잊지 않겠다는 작은 표징이다.

일본의 칭다오 공격

동맹국인 영국의 요청을 받은 일본은 1914년 8월 15일 독일에 최후통첩을 보내 칭다오에서 함대를 철수하라고 요구했으나, 독일이 이를 무시하자 8월 23일 공식적으로 독일에 선전포고했다.

9월 초 중국 룽커우(龍口)에 상륙해 칭다오로 진격한 약 5만 명의 일본과 영국 연합군은 9월 말부터 칭다오를 포위하고 해상봉쇄를 강화했다. 약 4,500명이었던 칭다오의 독일군은 수적으로 열세에도 불구하고 해안포와 요새화된 방어 시설을 활용해 저항했지만, 보급 부족과 연합군의 지속적인 공세에 11월 7일 아침 항복했다. 여기서 독일군 200명 전사했지만, 일본군은 1,455명의 사상자가 발생했다.

칭다오 전투는 1차 세계대전 중 아시아에서 벌어진 주요 육상 전투로서는 유일하며 일본이 국제무대에서 군사적 역량을 과시한 사건이다.

이탈리아 왕국의 참전

1906년 3국동맹의 당사국이었지만, 육지에서 프랑스와 싸우고 바다에서는 영국·프랑스와 싸울 수 있을 만큼 자신들이 강하지 않다는 것을 인정하고 조약을 엄밀하게 해석한 이탈리아는 전쟁이 발발하자 1914년 8월에 교묘하게 동맹에서 탈퇴했다.

이탈리아 해군이 근래에 현대화되었지만, 여전히 영국과 프랑스의 지중해 함대과 비교하면 열세였다. 전쟁 발발 이후 동맹인 독일은 프랑스-영국 연합군과 서부전선에서, 러시아와 동부전선에서 힘들게 싸우고 있고 또다른 동맹인 오스트리아-헝가리는 군사적 위기에 빠져있어 3국동맹에서 탈퇴해도 위험하지 않을 뿐 아니라 잠재적으로는 이익이 될 듯했다.[3]

게다가 중부 세력이 승전한다 해도 자국의 영토적 이익은 거의 없을 것인데 이에 반해 러시아는 이탈리아가 협상 세력에 합류해 승전하면 오스트리아 영토를 주겠다고 약속을 남발했다. 이러한 영토에 대한 탐욕과 전략적 계산으로 이탈리아는 1915년 4월 26일 영국, 프랑스, 러시아와 비밀리에 런던 조약을 체결하고 다음 달 23일 오스트리아-헝가리 제국에 전쟁을 선포했다.

참전한 이탈리아는 오스트리아-헝가리 제국과 이탈리아 왕국의 국경 지대인 이손초강에서 총 12차례의 전투를 했다. 이탈리아의 기뢰 부설함이 오트란토에 닻을 내리고 아래쪽 끝을 차단하고 있는 아드리아해에서는 오스트리아-헝가리 해군과 이탈리아 해군이 일진일퇴의 공방을 벌였다.

3. 존 키건, 위의 책, p324

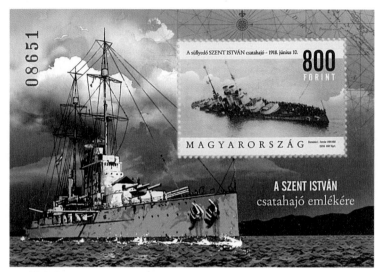

그림 2-3-5

그림 2-3-5는 1918년 6월 10일 이탈리아 해군의 수뢰 공격에 침몰하는 오스트리아-헝가리 제국의 드레드노트급 전함의 모습이다. 이 소형시트는 헝가리가 전함[4] 침몰 100주년을 맞아 2018년 6월 28일에 발행했다.

베르됭(Verdun) 전투

서부전선의 전황이 참호전으로 고착화되자, 독일군 참모총장 팔켄하인(Erich von Falkenhayn, 1861-1922)은 결정적인 지점에 제한적 공격을

4. 전함의 이름 '성 이슈트반'(Szent István)은 헝가리의 초대 국왕 이슈트반 1세의 별칭이다.

명령했다. 10개 사단, 중포 542문[5]을 동원한 독일군은 1916년 2월 21일부터 프랑스 북동부에 위치한 베르됭을 공격했다. 베르됭 공격을 위해 독일군은 250만 발의 포탄을 비축했다.

프랑스군은 베르됭을 지키면서 전투를 포기하면 베르됭을 잃고, 전투를 계속하면 군대를 잃는 상황에 몰려 엄청난 희생을 치렀지만, 끝까지 포기하지 않고 베르됭을 지켜냈다. 베르됭 전투에서 프랑스군을 지휘한 페탱(Philippe Pétain, 1856-1951)은 영웅이 되었다.

영국의 군사 역사학자 키건은 베르됭보다 그 후방의 숲 지대가 더 적은 인명 손실로 독일군의 공격을 방어할 수 있는 곳이었기에 차라리 베르됭이 더 빨리 함락되는 것이 프랑스의 전쟁 수행에 이로웠을지도 모른다고 분석했다.[6] 하지만 베르됭 전투는 프랑스군이 자국의 영토를 유지하면서 최종적으로 승리할 수 있을지 시험하는 시금석이기도 했다.

베르됭 전투가 승자 없이 소모전으로 끝났지만[7] 전략적으로 패배한 팔켄하인은 그해 8월에 참모총장에서 물러나고 힌덴부르크가 새로운 참모총장이 되었다.

솜 전투와 전차

베르됭에서의 독일군 압박을 줄이기 위해 협상 세력은 서부전선 한

5. 독일 크루프 사에서 생산한 419밀리 대구경 베르타 곡사포 13문과 전쟁 초기에 벨기에 요새들을 폐허로 만든 305밀리 곡사포 17문이 포함되어 있었다
6. 존 키건, 위의 책, p402-403
7. 양쪽에서 각각 15만 명 정도의 사망자를 포함하여 30만 명 이상의 사상자가 나왔다

가운데 위치한 솜강 부근에서 1916년 7월 1일에 새로운 전투를 시작했다. 호주가 1차 세계대전 100주년을 맞아 2016년에 발행한 우표인 그림 2-3-6에는 솜 전투에서 공격에 나서는 호주군들의 모습이 담겼다.

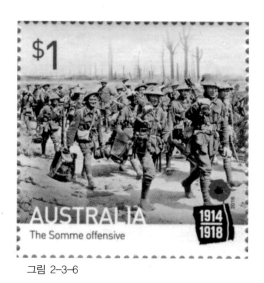

그림 2-3-6

하지만 어김없이 소모전으로 변한 솜 전투에서 철조망과 기관총으로 보호받는 참호를 깨뜨리기 위해 '탱크'(이하 전차)라는 새로운 무기가 9월 중순 등장했다. 전차는 영국과 프랑스의 공동연구로 개발되었으며 '탱크'라는 이름은 급수차 개발로 위장한 프로젝터 암호명에서 유래되었다.

1915년 12월에 전차의 원형인 '리틀 윌리'(Little Willie)가 개발되었으나 실전에는 활용되지 않았다. 포를 장착하고 더 크고 발전된 형태인 '마더'(Mother)가 1916년 1월에 생산되어 그해 9월 '마크 원'(Mark I)이라는 이름으로 48대가 솜 전투에 처음 투입되었다. 프랑스가 솜 전투

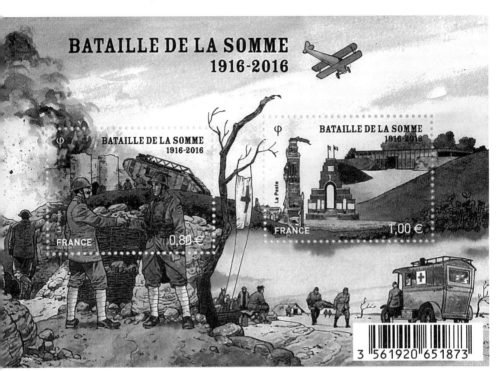

그림 2-3-7

100주년인 2016년에 발행한 소형시트(그림 2-3-7) 속 왼쪽에 있는 우표 상단에 솜 전투에 투입된 '마크 원'이 그려져 있다.

전차가 등장하면서 협상 세력의 군대는 가장 적은 희생을 치르면서 독일군의 참호선을 돌파하는 작은 승리를 거두었지만, 전선에 투입된 마크 원 전차 대부분이 잦은 기계 고장을 일으키면서 효율적이지는 않았다. 1차 세계대전에 활용된 전차 가운데 가장 우수한 전차는 1917년에 3,000대 이상 생산된 프랑스의 경전차 르노 FT-17(그림 2-3-8)이다. 1차 세계대전에서 협상 세력에 비교해 전차 개발을 더디게 진행한 것이 중부 세력의 맹주였던 독일의 최대 약점이었다.

11월 18일에 이 지역에 폭설로 지면 상태가 나빠지면서 협상 세력의 공세가 중단되었다. 솜 전투로 협상 세력의 군대는 15㎞ 정도 북동

그림 2-3-8

쪽으로 전진했다. 독일군은 솜강 유역의 참호를 지키면서 60만 명의 사상자를 내었다. 협상 세력 역시 비슷한 숫자의 사상자를 내었다. 전투 첫날에 그때까지 영국군 하루 사상자로는 최다인 5만8,000여 명[8]에 달하는 사상자가 기록하는 등 솜 전투는 영국군에게 20세기 최대의 군사적 비극이었다.

루마니아의 참전

300만 루마니아인들이 오스트리아-헝가리 제국의 지배를 받고 있는 트란실바니아를 자국 영토에 합병할 목적으로 자국의 군사적 능력을 과대평가한 루마니아가 1916년 8월 27일에 협상 세력으로 참전했다. 하지만 루마니아의 결정은 재앙이었다.

12월 5일에 수도 부쿠레슈티가 중부 세력에 함락되는 등 1917년 1월 7일까지 전 국토가 유린당하며 참패했다. 1918년 5월 18일 중부 세력에 항복하기까지 40만 명 이상의 병력을 잃었다. 1차 세계대전이 종전될 때까지 루마니아는 독일군에게 100만ton의 석유와 200만ton의 곡식을 제공[9]하는 '보급창'이 되었다.

8. 1/3이 전사자였다
9. 존 키건, 위의 책, p437

하지만 협상 세력이 1차 세계대전의 최종 승자가 되면서 종전 후 루마니아는 불가리아와 터키로부터 영토를 받아냈고, 오스트리아와 분리 독립한 헝가리로부터 참전 목적이었던 트란실바니아 지역을 획득했다.

프란츠 요제프 황제의 사망

제국의 신민들로부터 존경과 사랑을 받던 늙은 황제가 1916년 11월에 사망하면서 오스트리아-헝가리 제국의 분위기가 달라졌다. 황제의 서거는 제국 내 10개 주요 언어집단의 결속을 느슨하게 만들었다.

오스트리아-헝가리 제국군에서 슬라브족(체코, 슬로바키아, 크로아티아, 세르비아, 슬로베니아, 루테니아, 폴란드, 보스니아, 이슬람교도)이 44%로 가장 많았고, 독일인이 28%, 헝가리인이 18%, 루마니아인이 8%, 이탈리아인이 2%였다. 슬라브족 병사들은 적군인 러시아인들에게 형제애를 느끼고 있었다.[10]

새로운 황제 카를 1세(Karl I, 1887-1922, 재위: 1916-1918)는 1917년 3월 전쟁을 긴급히 종결시키기 위해 노력하겠다고 선언하고 프랑스와 협상을 시도했는데, 이는 동맹국 독일을 분노케 했고 적인 협상 세력에게는 오스트리아-헝가리가 전쟁에 지쳤다는 사실만 폭로했다.[11]

10. 존 키건, 위의 책, p224
11. 존 키건, 위의 책, p453

니벨 공세와 1917년 폭동

조르프를 대신해 1917년에 프랑스군 최고사령관이 된 니벨(Robert Nivelle, 1856-1924)은 솜 전투 이후 형성된 독일군의 거대한 돌출부 양 측면을 1917년 4월에 공격하기로 결정했다. 영연방군은 북쪽 측면인 아라스와 비미 능선을 공격하고 프랑스군은 남쪽 측면인 슈맹데담를 공격하기로 했다.

1917년 4월 16일 새벽, 엄청난 포격으로 슈맹데담 공격을 시작한 프랑스는 독일군 방어선에 별다른 손상을 입히지 못하고 4만 명의 사망자와 9만 명의 부상자만 남긴 채[12] 4월 25일 공세를 중단했다. '참혹한 실패'는 프랑스군 최고사령관을 니벨[13]에서 페탱으로 바꿨으며[14] '1917년 폭동'이 시작되었다.

전쟁이 한창 중인 1917년 5월에서 7월 사이에 발생한 군의 체제를 심각하게 위협하는 집단적인 불복종 운동[15]인 '1917년 폭동'으로 프랑스군은 위기를 맞이하게 되었다. 이 폭동으로 군법회의에 회부된 3,427명 가운데 554명이 사형선고를 받았다. 49명의 사형은 실제로 집행되고 나머지는 종신형으로 감형되었다. 이때 재판에 회부된 자들은 같은 부대의 장교와 하사관들이 다른 병사들의 암묵적인 동의를 받아 선정되었다.[16]

12. 이재원, 2018, 「제1차 세계대전과 프랑스의 전쟁 거부자들」, 인문과학, 제112집, 293-327
13. 몇몇 의원들은 니벨 장군을 군법회의에 회부하라고 요구했다.
14. 정치적 불안정의 상황에서 페탱의 임명은 대재앙에 대한 고백이고, 반란의 가능성을 여는 데 기여했다. 이재원, 위의 글
15. 명령에 복종하지 않고 참호로 향하는 것을 거부했으며 상관들에게 저항하거나 물리적 폭력을 행사했다. 이재원, 위의 글
16. 존 키건, 위의 글, p468-469

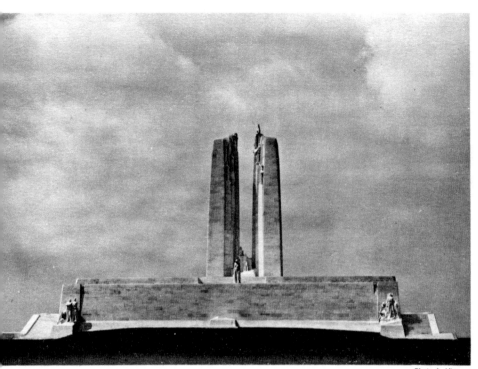

Photo A. Vigneau

그림 2-3-9

전체 사망자 수와 참전군인 대비 사망자 비율, 총인구 대비 사망자 비율이 다른 어느 참전국보다도 높아 1차 세계대전의 의미가 각별했기에 그 어느 국가들보다 열성적으로 전쟁을 기억하고 기념하고자 했던 프랑스이지만 '1917년 폭동'에서 반란자로 선정되어 총살당한 자들에 대해서는 철저히 침묵하고 있다.[17]

프랑스군의 슈맹데담 공격에 대한 독일군의 관심을 돌리기 위해 영국 원정군은 1917년 4월 17일 2,879문의 대포와 전차 40대를 동원해 아라스를 공격했다. 몇 시간 만에 독일군 전선을 수 km 관통하면서 독일군 9,000명을 포로로 잡았지만, 이내 독일군이 반격하면서 전선

17. 이재원, 위의 글

은 다시 정체되었다. 그후 한 달 동안 소모전이 이어지면서 병력 손실만 발생했다.

하지만 비미 능선 정상을 목표로 한 캐나다군의 공격은 능선 대부분을 점령해 성공했다. 비미 능선 전투는 이후 캐나다의 국가적 업적과 희생의 상징이 되었다.[18] 프랑스는 비미에 있는 캐나다 기념관 전경을 담은 추모 우편엽서(2-3-9)를 1936년에 발행해 1차 세계대전에 참전하여 무모한 니벨 공세에서 희생된 캐나다 군인들의 넋을 기렸다.

니벨 공세 이후 새로운 최고사령관이 된 패탱은 군을 안정시키기 위해 당분간 공격을 중단하겠다고 약속했다. 이로 인해 1917년 6월부터 1918년 7월 사이에 프랑스군이 지키는 서부전선에서는 대규모 전투가 없었다.[19]

러시아 이탈 후 서부전선

1917년의 10월 혁명으로 권력을 장악한 레닌(Vladimir Ilyich Lenin, 1870-1924)은 1917년 12월 15일 중부 세력과 정전협정[20]을 맺고 1차 세계대전의 최초의 패전국이 되었다. 동부전선이 안정되자 독일군은

18. 현재 이곳에 캐나다 국립 비미 기념관이 있다.
19. 존 키건, 위의 책, p469
20. 레닌은 1918년 3월 3일에 독일 제국 면적의 2배에 해당하는 영토와 전전 러시아 제국의 인구 3분의 1을 상실하는 강화조약인 '브레스트-리토프스크 조약'에 서명하고 1차 세계대전에서 발을 뺐다. 조약의 주요 내용은 독일 제국에게 발트 3국을, 오스만제국에게 남캅카스의 카르스주를 양도하고 우크라이나의 독립을 인정하며 60억 마르크의 전쟁배상금을 지불한다는 것이었다.

서부전선에 정예부대 대부분이 포함된 192개 사단을 배치할 수 있었다. 이때 서부전선의 협상 세력의 전력은 178개 사단이었다. 독일이나 영국, 프랑스 모두 이들이 마지막 병력이었다.

독일은 1918년 3월 21일 오전에 76개 사단을 동원해 솜강 지역을 지키는 협상 세력 28개 사단을 기습공격했다. 하지만 한 달에 25만 명씩 프랑스 전선에 투입되는 미군과 '스페인 독감'으로 독일군의 공세는 성공하지 못했다. 6월에만 약 50만 명의 독일군이 독감에 희생되었다. 부족한 음식 탓에 쇠약해진 독일군은 반대편 참호에서 비교적 잘 먹은 협상 세력의 병사들에 비해 상대적으로 저항력이 떨어져 스페인 독감에 더 많이 희생되었다.[21]

4년 동안의 전쟁에서 러시아 제국군을 섬멸하고 이탈리아군과 루마니아군에게 참패를 안기면서 협상 세력의 주력인 프랑스-영국 연합군에게 결정적인 승리를 허용하지 않았던 강력한 독일군이었지만 화수분처럼 솟아나는 미군에는 역부족이었다. 이제 더이상 노력해봤자 소용없다는 의식이 생겨나면서 독일군의 전쟁 수행 의지가 점차 꺾였다.

루덴도르프는 남아 있던 52개 사단으로 7월에 마른강 지역에서 마지막으로 총공세[22]를 펼쳤지만, 협상 세력의 반격에 속절없이 강 너머로 퇴각해야만 했다. 서부전선에서 있었던 여섯 달 동안의 공격으로 독일군은 510만 명에서 420만 명으로 줄었다. 루덴도르프는 참모총장 힌덴부르크에게 이제 휴전하는 길 말고는 대안이 없다고 말했다.

21. 존 키건, 위의 책, p575
22. 2차 마른강 전투

바다에서의 전투

그림 2-3-10

1914년 12월 8일 남태평양의 포클랜드 제도 인근에서 일어난 독일 제국 해군과 영국 해군 간 포클랜드 해전에서 패한 독일 해군의 대양 작전은 종지부를 찍었다. 바다에서의 전투는 영국 해군의 피셔(John Fisher, 1841-1920) 제독이 1906년에 고안한 드레드노트급 전함[23]을 어느 나라가 더 많이 보유하고 있느냐에 의해 결정되었다. 피셔 제독과 그가 고안한 드레드노트 전함을 보여주는 그림 2-3-10의 우표는 영국이 1982년 6월 16일에 자국의 해양 유산을 기념하여 발행한 4종 우표 중 하나이다.

1916년 5월 31일부터 6월 1일까지 이틀 동안 덴마크의 유틀란트 부근 북해에서 있은 유틀란트 해전은 1차 세계대전의 가장 큰 해전이었다. 셰어[24](Reinhard Scheer, 1863-1928, 그림 2-3-11[25]) 제독이 지휘한 독일 해군의 대양함대가 젤리코(John Jellicoe, 1859-1935) 제독이 지휘한 영국 대함대에 큰 피해를 입혔지만[26] 유틀란트 해전 이후에도 여전히 영국

23. 1차 세계대전 이전 최고의 전함으로 전세계 주요 조선 국가들이 경쟁적으로 따라 제작했으며, 조선 능력이 없던 칠레, 터키, 브라질 등은 영국과 미국의 조선소에 위탁했다. 그 시절 드레드노트급 전함은 실재하는 국가 목표에 도움이 되든 되지 않든 상관없이 국가의 국제적 지위를 상징했다. 1차 세계대전이 발발하자 영국은 외국 해군을 위해 자신들이 건조하던 군함들을 주문자에게 인도하지 않고 매입하거나 몰수했다. 존 키건, 위의 책, p373
24. 1916년 1월에 독일 해군의 대양함대 사령관이 되었다
25. 독일에서 1차 세계대전에 참전한 육군과 해군의 지휘관 가운데 기념비적인 승리를 거둔 영웅들을 홍보하기 위해 독일 제국이 대전 중에 발행한 그림 우편엽서
26. 1916년 5월 31일에 유틀란트반도 앞 북해에서 영국 함대와 맞붙은 독일 대양함대

그림 2-3-11

이 제해권을 가져 전쟁 기간 내내 독일 함대들은 항구에만 있어야 했다. 독일 해군은 잠수함을 이용한 무제한 공격으로 전환했다.

무제한 U-보트 공격

유틀란트 해전 이후 제해권을 영국에게 완전히 빼앗긴 독일 해군의 U-보트들이 대서양을 누비면서 영국 상선을 사냥하기 시작해 1917년 4월 한 달 동안에만 약 90만ton의 영국 선박이 U-보트에 격침당했다.[27] 그림 2-3-12는 1차 세계대전 당시 독일 북부의 항구도시 킬에 있었던 독일 U-보트 사령부(Kommando der Unterseebootsabteilung)에서 제국 사령부(das Kaiserliche Kommando)로 1917년 8월 20일에 등기로 보낸 무료 군사 우편이다.

소모전으로 변한 육상 전투에서 독일의 전쟁 지속능력이 고갈되기 전에 전쟁을 유리하게 끝내기 위해서는 영국의 해상보급을 전면적으로 봉쇄해야만 한다고 독일 해군은 판단했다. 독일 해군은 연합국 선박을 월간 60만ton 격침하면 다섯 달 안에 영국은 아사 직전에 몰릴 것이며 프랑스와 이탈리아도 경제 운용에 필수적인 영국 석탄을 공급받지 못할 것이라고 통계적으로 분석했다.[28]

는 총 11만1,980ton의 영국 해군 함선을 격침하고 6,945명을 사상자를 발생시켰지만, 영국 해군 함선에 격침된 독일 함선의 총 톤수는 절반 정도인 6만2,233ton이고 사상자도 2,921명에 불과했다.

27. 폴 콜리어 등 지음 강민수 옮김, 2008, 『제2차 세계대전; 탐욕의 끝, 사상 최악의 전쟁』, 플래닛 미디어, p181
28. 존 키건, 위의 책, p496

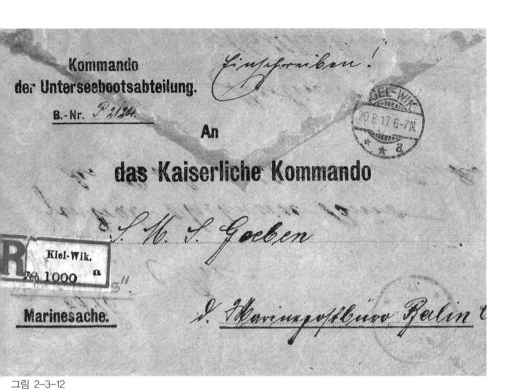

그림 2-3-12

독일 제국 해군의 두 우두머리였던 해군 장관 카펠레(Eduard von Ca-pell, 1855-1931) 제독과 참모총장 홀첸도르프(Henning von Holtzendorff, 1953-1919) 제독은 무제한 U-보트 공격의 적극적인 옹호자였다. 홀첸도르프는

"미국과의 외교관계가 단절된다는 두려움 때문에 성공을 약속하는 무기 (U-보트)를 사용하지 못하는 일이 있어서는 안된다"[29]

고 주장했으며, 카펠레는 1917년 1월 31일 독일 의회의 예산위원회에서

29. 존 키건, 위의 책, p496

"그들은 오지 않을 것이다. 우리 잠수함에 침몰할 것이기 때문이다. 그러므로 미국은 군사적 관점에서는 아무런 의미가 없으며, 계속 그럴 것이고 또 그럴 것이다"[30]

고 미국의 참전 가능성을 부정적으로 설명했다.

당시 미국 육군은 10만7,641명의 병력 규모로 세계에서 17번째이며 남북전쟁 이후 대규모 작전을 수행한 적이 없었다. 예비군인 주방위군은 13만2,000명이었지만 훈련이 거의 되어있지 않았다.[31] 가장 우수한 미군은 1만5,500명의 해병대로 전 세계에 흩어져 주둔하고 있었다. 하지만 미국 해군은 영국 다음으로 드레드노트급 전함을 많이 보유하고 있었다.

1917년 1월 9일에 개최된 독일 제국회의는 홀첸도르프의 무제한 U-보트 공격 제안을 승인했다. 이 결정으로 2월 1일 독일 해군이 보유한 100척의 U-보트들은 영국 주변의 바다, 프랑스 서부 연해, 지중해에서 영국 선박 2,000만ton을 겨냥하여 무제한 공격을 시작했다.[32]

독일 U-보트의 무제한 공격으로 2월에 영국 상선 52만412ton, 3월에 56만4,497ton, 4월에 86만334ton을 격침 시켰지만, 4월 27일 이후 영국 해군이 호위함으로 상선을 보호하자 U-보트의 공격은 상당히 억제되어 홀첸도르프가 목표했던 영국 선박의 격침 건수에는 끝내 도달하지 못했다. 1차 세계대전 동안 독일 해군이 건조한 390척의 U-보트 가운데 178척은 교전하다가 격침되었고 41척은 기뢰에, 30척은

30. 존 키건, 위의 책, p528
31. 존 키건, 위의 책, p528
32. 존 키건, 위의 책, p496

수중 폭탄에 의해 파괴되었다.[33]

미국의 참전

미국의 윌슨 대통령은 개인적으로 전쟁을 싫어했고 미국 내 독일계들을 고려하여 그동안 중립적 입장을 대내외적으로 표명하고 있었다. U-보트의 공격에 대해서도 대서양에서 운행하는 자국 선박의 안전을 고려해 독일의 무제한 U-보트 공격에 방관하지 않겠다고 위협을 천명하는 정도로 대응했다.

하지만 1917년 1월 16일 독일 제국의 외무장관인 치머만이 멕시코 주재 독일대사에게 비밀 전문을 보내 미국에 대항하는 동맹을 멕시코 정부에 제안하라고 지시했다.[34] 비밀 전문을 감청해 해독한 영국이 1917년 3월 1일 이를 공개하면서 미국 사회는 격분했다.

여기에다 독일 U-보트의 무제한 공격에 3월 15일 미국 상선이 격침되자 윌슨의 태도가 급변했다. 윌슨은 4월 2일에 이를

"모든 나라에 대적하는 전쟁"

33. 존 키건, 위의 책, p500
34. 동맹 체결 대가로 재정적 지원과 함께 승전하면 미국에 빼앗겼던 텍사스, 뉴멕시코, 애리조나를 되돌려 주겠다는 내용이었다. 독일의 제안을 검토하고 현실성이 없다는 결론을 내린 멕시코 대통령은 미국이 독일에 대해 선전포고를 한 직후인 4월 14일 치머만의 제안을 거부했다.

이라고 선언하며 의회에

"전쟁으로 내몰린 교전국의 지위를 수용할 것"

을 요청했다.[35]

4월 6일 미국은 독일에 선전포고하고 협상 세력에 가담했다. 곧이어 오스트리아-헝가리, 터키, 불가리아에 대한 미국의 전쟁 선포가 뒤따랐다. 5월 18일 선별적 징집을 입법하는 등 유럽에서 전쟁을 수행할 준비를 하나둘 마친 미국은 선발대를 1917년 6월 프랑스로 보냈다.

영국 다음으로 드레드노트급 전함을 많이 보유하고 있던 미국 해군의 참전은 즉각 대서양과 북해에서의 전력을 완전히 비대칭으로 만들었다. 1917년 12월 이후 독일과 협상 세력의 드레드노트급 전함 수는 15척 대 35척으로 독일의 대양함대는 절대적 열세에 놓였다.[36] 미국이 참전하면서 전쟁의 대세는 협상 세력의 승리로 기울어졌다.

35. 존 키건, 위의 책, p497
36. 존 키건, 위의 책, p497

2-4 종전과 베르사유 조약

중부 세력의 패배

중부 세력에 마지막으로 가담했던 국가인 불가리아가 1918년 9월 29일 협상 세력과 정전협정을 맺었다. 중부 세력의 주요 축 가운데 하나였던 오스만제국 역시 1918년 10월 30일 영국과 정전협정을 맺고 제국의 종말[1]을 맞았다. 전쟁 말기에 슬라브인과 헝가리인 병사들이 더이상 제국을 위해 싸우길 거부하면서 오스트리아-헝가리 제국도 1918년 11월 4일 패배를 인정했다.

독일의 패전이 점점 확실해지는 1918년 11월 3일, 발트해에 접한 독일 북부의 군항 킬[2]에서 실패할 것이 분명한 공격 명령에 불복한 수병들의 봉기에 노동자들이 호응해 노동자·병사 평의회를 구성하고 킬의 실권을 장악했다. 소위 '킬 군항의 반란'을 시작으로 독일 전역에서 노동자·병사 평의회가 기존의 지방정부를 대체하는 독일 11월 혁명이 있었다. 그림 2-4-1은 동독이 독일 11월 혁명 50주년 기념하여 1968년 10월 29일 발행한 3종 우표 가운데 하나로 칼 군항의 반란에

1. 오스만제국은 역사상 가장 오래 존속한 제국 가운데 하나이다. 오스만 왕가는 대략 1299년 이래로 오스만제국의 영토를 다스려오면서 14세기에는 남동부 유럽으로 팽창했고, 16세기에는 아라비아 동부를 점령했다. 로버트 거워스 지음 최파일 옮김, 2018,『왜 제1차 세계대전은 끝나지 않았는가』, 김영사, p88
2. 1차 세계대전 당시 독일 U-보트 사령부가 있었던 킬은 지리적 위치 때문에 독일 해군의 주요 거점이었다.

그림 2-4-1

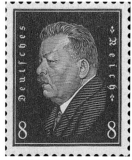

그림 2-4-2

참여한 수병들의 모습을 담았다.

11월 9일 빌헬름 2세가 네덜란드로 망명하면서[3] 독일제국은 무너지고 에베르트(Friedrich Ebert, 1871-1925, 그림 2-4-2)가 이끄는 좌파 임시정부인 인민대표위원회가 구성되었다. 좌파 임시정부가 협상 세력과 맺은 정전협정이 1918년 11월 11일 오전 11시 발효되면서 1차 세계대전은 중부 세력의 패배로 끝났다.

독일 영토에 협상 세력의 군대가 진입하기도 전에 좌파 임시정부가 적과 맺은 정전협정으로 패전국이 되자 독일 우익들은 중세 니벨룽겐의 전설에서 게르만족의 영웅 지크프리트 등에 창을 찌른 하겐의 배신처럼 독일제국이 후방의 유대 국제주의자와 볼셰비키 같은 제5열

3. 11월 26일 빌헬름 2세가 퇴위 문서에 서명하고 그의 아들 6명이 모두 빌헬름 2세를 계승하지 않기로 서약함에 따라 호엔촐레른 가문은 독일제국의 수장으로서 지위와 프로이센 왕위에서 물러났다. 존 키건 지음 조행복 옮김, 『1차세계대전사』, 2009, 청어람미디어, p592

의 '등에 칼 꽂기'에 의해 붕괴되었다는 음모론[4]을 신봉했다.

독일 육군 참모총장이자 장래 공화국의 2대 대통령이 되는 힌덴부르크[5](그림 2-4-3) 역시 독일군은

"전장에서 패배하지 않았다"

고 주장했다.

1918년 11월 11일 프랑스 콩피에뉴 숲의 열차 차량에서 휴전협정에 합의하고 열차에서 내리는 독일과 협상 세력 대표들의 모습을 촬영한 사진을 만화처럼 표현한 그림 2-4-4의 소형시트는 프랑스가 2018년 11월 11일에 1차 세계대전 종전 100주년을 기념하여 발행했다. 휴전협정서의 주요 서명자는 포슈(Ferdinand Foch, 1851-1929)와 에르츠베르거[6](Matthias Erzberger, 1875-1921)이다.

중부 세력에게 1차 세계대전의 패배는 연이은 제국의 붕괴와 혁명의 혼란으로 이어졌다.[7]

‖‖

4. 로버트 거워스, 위의 책, p170
5. 1925년에 바이마르 공화국 대통령에 당선되어 1932년에 재선에 성공했다. 1933년에 히틀러를 총리로 임명하고 그해 3월 수권법에 서명하면서 나치 정권의 수립을 용인했다. 바이마르 공화국 체제를 거의 신뢰하지 않았던 그는 권위주의로 나라를 이끌어 결국 히틀러 집권의 산파 역할을 했다.(이언 커쇼 지음 이희재 옮김, 2010, 『히틀러 I - 의지 1889-1936』, 교양인, p469) 1934년 사망했을 때 시신을 탄넨베르크 기념관에 안장했지만, 1945년 2차 세계대전 말기에 소련군이 동프로이센으로 진입하자 시신을 슈투트가르트 남쪽에 호엔촐레른 성으로 옮겼다. 호엔촐레른 성은 프로이센 왕실의 발생지로 여겨지는 곳이다.
6. 독일 제국의 대표로서 협상 세력과의 휴전협정에 서명했던 그는 1921년 우익 테러리스트에 의해 암살되었다.
7. 로버트 거워스, 위의 책, p31

Generalfeldmarschall v. Hindenburg
Ehrenprotektor des II. Deutschen Fliegerwiedersehenstages
vom 8.—10. Oktober 1927 in Braunschweig

그림 2-4-3

그림 2-4-4

패배한 독일의 혼란

1917년 10월에 성공한 볼셰비키 혁명에 자극을 받은 스파르타쿠스
단[8]이 1월 말로 예정된 국민의회 총선을 저지하고 '프롤레타리아 독재'
를 수립하기 위해 1919년 1월 5일 봉기했지만, 인민대표위원회 의장 에
베르트의 요청으로 구성된 자유군단에 의해 1월 15일 무력진압되었다.

스파르타쿠스단의 주요 인물 리프크네히트(Karl Liebknecht, 1871-1919)
와 로자 룩셈부르크(Rosa Luxemburg, 1871-1919)를 도안한 그림 2-4-5의

8. 독일 독립사민당의 공산주의자들이 결성한 단체로 로마 시대 노예 반란 지도자였던
 스파르타쿠스의 이름을 땄다.

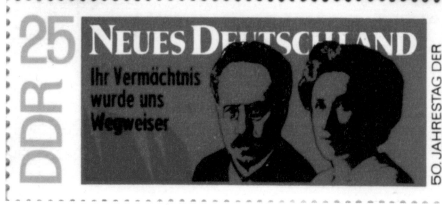

그림 2-4-5

우표는 동독이 독일 11월 혁명 50주년 기념하여 1968년 10월 29일 발행한 3종 우표 가운데 하나이다.

1919년 8월 11일, 독일 중부에 있는 소도시 바이마르에 소집된 국민의회에서 바이마르 헌법이 채택되면서 독일 역사상 최초의 의회민주주의 국가인 바이마르 공화국이 11월 9일 정식 출범했다. 새로운 공화국은 1848년 자유주의 혁명 때 사용했던 적색, 흑색, 금색 깃발을 국기로 채택하고 에베르트를 초대 대통령으로 선출했다. 새로운 공화국의 권력자들이 독일 제국의 수도 베를린 대신에 바이마르를 수도로 택한 이유는 독일 제국의 주축이었던 프로이센의 군국주의자로부터 자신들의 안전을 확보하기 위해서였다.[9]

1919년 11월 초 사회주의자들이 봉기해 뮌헨에 약 한 달 동안 바이에른 평의회 공화국을 수립했지만[10], 이 또한 자유군단에 의해 곧 진압되었다. 거듭된 혁명적 소요를 성공적으로 진압한 뮌헨은 바이마르

9. 폴 콜리어 등 지음 강민수 옮김, 2008, 『제2차 세계대전; 탐욕의 끝, 사상 최악의 전쟁』, 플래닛 미디어, p47
10. 바이에른을 기반으로 하여 바이마르 공화국으로부터 독립을 추구하였다.

공화국에서 가장 굳건한 민족주의, 반(反) 볼셰비키 도시로 탈바꿈하면서 훗날 나치즘의 탄생지가 되었다.

공화국이 안정에 접어든 1920년에 자유군단이 공식적으로 해산되자 일부는 1919년 베르사유 조약에서 허용한 병력 10만 명의 독일국방군으로 흡수되고[11] 일부는 우익 준군사조직으로 계속 활동하다가 나치 돌격대가 되었다. 하지만 히틀러 집권 시기인 1934년 6월 30일 '장검의 밤'에 자유군단 출신 나치 돌격대 지휘관 룀(Ernst Röhm, 1887-1934)과 그 추종자들이 완전히 숙청되면서 자유군단은 역사의 뒤안길로 사라졌다.

영국과 프랑스는 패전국 독일이 '새로운 국가' 소비에트 사회주의 공화국 연방(이하 소련[12])에 지불해야 하는 전쟁배상금으로 '과거' 러시아 제국이 영국과 프랑스에 진 외채를 갚게 할 계획이었지만, 1922년 4월 16일에 이탈리아 제노바 근교의 라팔로에서 바이마르 공화국과 러시아 소비에트 연방 사회주의 공화국은 라팔로 조약을 맺고 러시아 제국이 독일제국에 진 채무와 전쟁배상금을 서로 상쇄했다.[13]

오스트리아-헝가리 제국의 해체

1848년 오스트리아 황제로 즉위해[14] 66년을 재위하면서 종족적으

11. 존 키건, 위의 책, P593
12. 소련은 러시아 소비에트 연방 사회주의 공화국 등 15개 자치공화국의 연방이다
13. 로버트 서비스, 위의 책, 707쪽
14. 1848년 혁명으로 큰아버지인 페르디난트 1세가 퇴위함에 따라 18세의 젊은 나이

로 대단히 복잡했던 오스트리아-헝가리 제국의 통일성을 상징하던 프
란츠 요제프 황제가 1916년 11월 21일 서거하자 제국의 내부 결속은
급속도로 약화되고 급기야 전쟁 말기에 슬라브인과 헝가리인 병사들
이 제국을 위해 더이상 싸우길 거부하면서 1918년 11월 4일 오스트리
아-헝가리 제국은 패배를 인정해야만 되었다. 1918년 11월 11일 오
스트리아-헝가리 제국의 카를 황제는 국민의 장래 국가형태 결정 권
리를 인정하고 '그 국가의 통치'에 자신이 참여하지 않을 것임을 공개
적으로 천명하고 물러났다.[15]

　협상 세력과 체결한 1919년 9월의 생제르맹 조약과 1920년 6월의
트리아농 조약에 의해 오스트리아-헝가리 제국은 완전히 해체되었
다. 그 결과, 오스트리아는 면적과 인구 모두 쪼그라든 오스트리아 공
화국이 되었고 제국의 나머지 영토에는 헝가리, 체코슬로바키아, 폴란
드, 유고슬라비아, 루마니아 등 새로운 독립 국가가 탄생했다.

　합스부르크 가문이 1526년부터 통치해 온 헝가리 왕국은 1918년
10월 31일 부다페스트에서 일어난 혁명이 계기가 되어 오스트리아와
의 모든 법적 유대를 단절하는 독립을 11월 1일에 선언하고 16일에
미하이(Károlyi Mihály, 1875-1955)를 대통령으로 하는 헝가리(머저리) 민주
공화국을 수립했다.

　하지만 쿤(Béla Kun, 1886-1938)을 중심으로 한 헝가리 공산당이 1919
년 3월 21일 헝가리 민주공화국을 무너뜨리고 프롤레타리아 독재를
표방하는 헝가리 평의회 공화국을 수립하자 헝가리는 루마니아 왕
국, 유고슬라비아 왕국, 체코슬로바키아 등과 무력 분쟁을 겪는 등 극

에 오스트리아 제국의 황제로 즉위했다.
15. 로버트 거워스, 위의 책, p154·

도의 혼란에 빠졌다. 1918년 3월 3일에 수립된 러시아 소비에트 연방 사회주의 공화국에 이어 유럽에서 두 번째로 등장한 사회주의 국가였던 헝가리 평의회 공화국은 1919년 4월에 헝가리를 침공한 루마니아 왕국의 군대에 의해 8월 1일 수도 부다페스트가 점령되면서 몇 달 만에 소멸되었다. 1920년 3월 1일에 오스티리아-헝가리 제국의 해군 제독이었던 호르티 미클로시(Horthy Miklós)를 섭정으로 한 '국왕이 없는' 헝가리 왕국이 수립되어 1946년까지 존속했다.

그림 2-4-6의 우표 3장은 오스트리아-헝가리 제국 시절 헝가리 왕국이 1916년에 발행한 우표[16]를 헝가리 민주공화국, 헝가리 평의회 공화국, 헝가리 왕국이 계속 사용하기 위해 국명만 가쇄[17]한 것으로 제국 해체 이후 헝가리 영토에서 일어난 격변의 시기를 단적으로 보

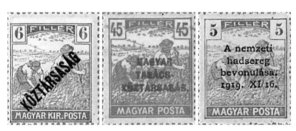

그림 2-4-6

16. 1867년 2월 8일 오스트리아 제국과 헝가리 왕국 사이에서 체결된 대타협으로 수립된 오스트리아-헝가리 2중 제국에서 재정·외무·국방 이외 분야에서 정책 및 정부가 분리되어 있어 우표도 각각 발행했다. 최초의 헝가리 왕국 우표는 1871년에 발행되었다.
17. '가쇄'(加刷)란 이미 발행된 우표 또는 엽서류에 국명 등을 변경하기 위해 더해 찍은 것을 말한다. 1945년 8월 15일 해방이 된 우리 나라 역시 우편 업무에 즉시 사용할 수 있는 우표가 없었다. 이에 당시 한반도의 북위 38도선 이남의 행정권을 가진 미군정청은 〈해방기념〉 새 우표를 일본에 인쇄 의뢰하고 주문한 우표가 도착할 때까지 한반도에 남아 있던 일제 강점기의 우표들을 우체국에서 사용하게 했다. 시간이 지남에 따라 사용량이 많은 액면의 우표들이 점차 부족해지자 이를 보충하고 한편으로는 조선에서 사용하는 일본 우표와 일본 현지의 우표들을 구분하고자 하는 의도로 미군정청 체신부은 1946년 2월 1일에 남아 있는 일본 우표 일부에 "조선 우표 ○○전 (혹은 ○원)"을 가쇄해 동년 4월 30일까지 일본 우표와 함께 사용했다.

여준다.

1920년 6월 4일 베르사유의 그랑 트리아농 궁전에서 협상 세력과 헝가리 왕국이 맺은 트리아농 조약에 의해 헝가리 왕국은 체코슬로바키아, 유고슬라비아, 루마니아, 오스트리아 등에 영토를 나눠주면서 인구가 크게 줄었다.[18]

보헤미아, 모라비아, 실레시아, 슬로바키아, 자카르파탸 지방들은 10월 28일에 프라하에서 체코슬로바키아 공화국을 선포했다. 협상 세력은 1918년 10월 6일에 형성된 세르비아-크로아티아-슬로베니아인 왕국[19]을 1919년에 공식 인정했다. 1918년 10월 7일에는 폴란드가 독립을 선언했다.

희생자들

아무리 심한 피해가 발생해도 1차 세계대전의 주역들인 독일과 영국, 프랑스 국민 대다수의 의지는 변함이 없었다. 독일의 전쟁 표어 '끝까지 견뎌라'가 당시 독일인의 마음을 간명하게 보여준다. 전쟁 수행으로 모든 분야에서 고초가 심했지만, 패전이라는 만족스럽지 못한 결과를 받아들일 생각은 추호도 없었다.

전쟁이 4년 이상 지속되면서 1차 세계대전을 위한 동원령이 처음 발령될 때 기대했던 영광스러운 승리를 거두리라는 믿음이 진작에 사

18. 로버트 서비스 김남섭 옮김, 2017, 『레닌』, 교양인, p707
19. 1929년 10월 3일, 국가의 공식 명칭을 유고슬라비아 왕국으로 변경했다

라졌지만, 양보 역시 패배만큼 생각하기 어려웠다. 끝장을 보겠다는 결의는 전쟁이 길어지면서 인명 손실이 점차 커졌던 영국에서 더 강했다. 승리할 때까지 전쟁을 계속한다는 것이 영국인들의 의지였다.[20]

전쟁에 참여한 나라마다 희생자를 집계한 방법이 달라 1차 세계대전 동안 희생된 사람들의 통계는 정확하지는 않다. 특히 유럽 이외 지역에서 개별적으로 고용되어 전쟁 수행을 지원한 사람들의 피해 상황 집계는 국가마다 큰 차이가 있다. 아래 표에서 볼 수 있듯이 대략 850만 명에서 1,080만 명 정도가 전쟁 중에 사망한 것으로 추정되고 있다. 전사하거나 부상 후 회복하지 못하고 사망한 병사가 700만에서 800만 명 정도이고 그 밖에 사고나 질병, 혹은 포로수용소에서 생활하다가 200만에서 300만 명이 사망했다. 그리고 대략 765만에서 834만 명 정도의 민간인이 사망한 것으로 추정하고 있다. 그리고 2,000만 명 정도가 이런저런 이유로 다쳤다.

1차 세계대전에 참전했던 국가 가운데 독일제국과 러시아제국, 오스만제국이 최대의 희생을 치루었다. 독일군은 203만7,000명이 전사했으며, 민간인 역시 42만에서 76만 명 정도 사망했다. 특히 1870년에서 1899년 사이에 태어난 1,600만 명 가운데 13%가 죽었다. 여성 사망률은 1916년에 전쟁 이전보다 11.5%, 1917년에는 30.4% 증가했다. 주요 증가 원인은 영양실조에 의한 질병으로 현재 추정하고 있다.[21] 1916년 이후 협상 세력에 의해 해상 및 육상봉쇄가 강화되어 외부로부터 식자재 유입이 차단되자 1917년에는 생선과 달걀, 설탕 소비가 절반으로 줄었고 감자와 버터, 야채 등의 공급량도 급속히 감소

20. 존 키건, 위의 책, p456
21. 존 키건, 위의 책, p451

했다. 그리고 420만 명 이상이 부상을 입었다.

러시아제국과 오스만제국은 각각 민간인 포함 280만 명 이상이 사망했다. 오스만제국에서는 전시 강제 이주로 죽은 100만 명 이상의 아르메니아인을 비롯해 질병과 기아 등으로 최소 250만 명의 민간인이 사망했다. 하지만 참전국 가운데 최악의 피해를 입은 나라는 전체 인구 450만 명 가운데 16.7%에서 27.8%가 사망한 세르비아이다. 세르비아는 30만에서 45만 명 정도의 군인이 전사하거나 사망했고 45만에서 80만 명 정도의 민간인이 아사하거나 질병으로 사망했다.

프랑스에서는 주요 복무 병과인 보병 22%가 전사했으며, 전쟁에서 부상한 420만 명 가운데 수십만 명이 사지나 눈을 잃은 '중상자'였다.[22] 사망자 대부분이 사회에서 가장 젊고 활동적인 남성들이었기에 전후 사회에 심각한 영향을 미쳤다. 전쟁이 끝났을 때 프랑스에는 63만 명의 미망인이 있었고, 전쟁이 초래한 결혼 적령기(20세에서 39세)의 성비 불균형(남자 45명에 여자 55명)으로 상당히 많은 젊은 여성들이 결혼을 할 수 없었다.[23] 그리고 전쟁은 수많은 과부와 고아, 상이군인을 낳았다. 프랑스에서는 이들을 돕기 위한 부가금 우표를 1917년부터 1927년까지 10년 이상 발행했으며(그림 2-4-7) 1939년에는 전쟁으로 인해 희생

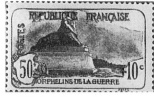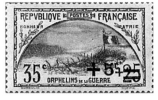

그림 2-4-7

22. 존 키건, 위의 책, p18
23. 존 키건, 위의 책, 18쪽.

표. 제1차 세계대전 희생자 통계(source: Philip J. Haythornthwaite, 『2000 The World War One Source Book』, Brockhampton Press, p.382-383. https://en.wikipedia.org/wiki/World_War_I_casu-alties 에서 재인용)

국가명	인구 (백만명)	전사자 (명)	민간인 사망자(명)	총 사망자 (명)	인구 대비 사망자 비율(%)	전쟁 부상자 (명)
영국 및 영연방	38,000	949,454 -1,118,264	575,700	1,077,283 -1,244,093	0.3	2,101,077
벨기에	740	38,170 -58,637	85,700	123,870 -144,337	1.7-2.0	44,686
프랑스	3,900	1,357,000 -1,397,800	340,000	1,697,000 -1,737,800	4.3-4.4	4,266,000
그리스	480	5,000 -26,000	150,000	155,000 -176,000	3.2-3.7	21,000
일본	5,360	300 -4,661		300 -4,661	0.0	907
몬테네그로	50	3,000 -13,325		3,000 -13,325	0.6-2.7	10,000
이탈리아	3,560	460,000 -651,000	592,400	1,052,400 -1,243,400	3.0-3.5	947,000
루마니아	750	250,000 -335,706	330,000	580,000 -665,706	7.7-8.9	120,000
러시아	17,510	1,700,000 -2,254,369	1,140,000	2,840,000 -3,394,369	1.6-1.7	3,749,000 -4,950,000
세르비아	450	300,000 -450,000	450,000 -800,000	750,000 -1,250,000	16.7-27.8	133,148
미국	9,200	116,708	757	117,466	0.1	204,002
오스트리아 -헝가리	5,140	1,200,000 -1,494,200	587,000	1,787,000 -2,081,200	3.5-4.0	3,620,000
불가리아	450	87,500	100,000	187,500	3.4	152,390
독일	6,490	2,037,000	424,720 -763,720	2,198,420 -2,800,720	3.4-4.3	4,215,662
오스만제국	2,130	325,000 -771,844	2,500,000	2,825,000 -3,271,844	13.3-15.4	400,000 -763,753

그림 2-4-8

한 민간인들을 기리는 기념탑 건립 기금 마련을 위해 그림 2-4-8의 부가금 우표도 발행했다. 그림 2-4-9는 전쟁이 끝난 후 집으로 돌아온 전쟁포로를 돕기 위해 헝가리에서 발행한 부가금 우표들이다.

1차 세계대전 종전 후 제작된 여러 자선 우편물 가운데 우표수집가에게 가장 인기 있는 것은 이탈리아의 BLP이다. BLP는 '우편 편지 봉투'로 직역되는 이탈리어어 'Busta Lettera Postale'의 줄임말로 일종의 봉함

그림 2-4-9

엽서로 1920년부터 1923년까지[24] '상이군인, 시각장애인, 장애인 지원단체 연맹'(federazione dei comitati di assistenza per i militari ciechi, storpi ed invalidi)에서 당시 사용되던 보통우표에 'BLP'를 가쇄한 BLP 전용우표를 당국으로부터 지원받아 광고가 인쇄된 봉함엽서에 붙이고 액면가보다 할인된 가격으로 판매했다.

연맹의 수익은 봉함엽서에 인쇄된 광고 수익으로 충당했다. 발송인과 수취인 주소를 기입할 수 있는 겉면(그림 2-4-10) 우측 부분을 제외하고는 모든 면에 다양한 광고 메시지와 이미지가 인쇄되어 있다. 발

24. BLP는 1920년부터 1929년까지 승인을 받았으나 1923년까지만 판매되었다.

Serie Regionale B-1

그림 2-4-10

그림 2-4-11

송인과 수취인 주소를 기입할 수 있는 겉면의 상단에 'Busta Lettera Postale'과 '상이군인, 시각장애인, 장애인 지원단체 연맹을 지지합니다'(a favore della federazione dei comitati di assistenza ai militari ciechi, storpi, mvti-lati)라는 문구가 인쇄되어 있다.

발송인이 개인서신이나 자체 인쇄 광고물을 봉함엽서 안에 삽입한 후 풀칠이 된 가장자리를 밀봉하여 발송하면 수취인은 천공된 가장자리를 분리하여 내용물을 확인했다. 또한 안쪽 면(그림 2-4-11) 한 페이지는 일종의 회신엽서로 사용할 수 있도록 제작했다.

아직 혼란은 끝나지 않았다

1차 세계대전은 20세기의 가장 중대한 대파국이었으며 전후 수십 년 동안 이어진 폭력적 격변의 시작이었다. 1918년 11월 11일 오전 11시, 독일의 정전협정이 발효되면서 1차 세계대전은 공식적으로 종료되었지만, 영국과 프랑스를 제외한 나머지 유럽 지역에서는 평화가 아니라 끝없는 폭력이 계속 이어졌다.

1918년 11월 11일 1차 세계대전 종전부터 1939년 9월 1일 히틀러의 폴란드 침공까지의 소위 '전간기'(interwar-period)[25] 초반은 폭력적 정권교체와 내전을 경험하는 '혼돈의 평화 시기'[26]였다. 1차 세계대전이 모든 전쟁을 끝내고 세계를 민주주의를 위한 안전한 곳으로 만들 거

25. 로버트 거워스, 위의 책, p19
26. 로버트 거워스, 위의 책, p21

라 기대했던 처칠은 그의 저서 『알려지지 않은 전쟁』(1931)에서 전쟁 후 상황을

"승자와 패자 양측 모두 파멸했다…모두가 패배했다. 모두가 고통에 시달렸다……아무것도 얻지 못했다……참전 군인들은……파국에 휩싸여 있던 고국으로 돌아왔다"[27]

고 설명했다.

1차 세계대전 종료 후 독립한 발트 지역의 라트비아, 에스토니아, 리투아니아 3국은 1919년 1월 초 레닌의 붉은 군대에 점령되었다. 점령 후 수립된 레닌과 볼셰비키가 후원하는 발트 지역의 소비에트 공화국들은 중간계급의 자산 몰수와 토지국유화 등 특유의 급진적 개혁 조치들을 도입하면서 이에 반대하는 주민들의 저항을 무자비하게 진압했다.

하지만 발트 지역의 독일계 반(反) 볼셰비키 자원병이 주축이 된 발트 국토방위군과 라트비아 정부의 제안[28]에 의해 독일군에서 퇴역한 사람들이 주축이 되어 구성한 의용군에 의해 레닌의 볼셰비키 세력은 발트 지역에서 철수했다.[29]

27. 로버트 거워스, 위의 책, p14
28. 독일에서 자원자들을 모병하면서 볼셰비키에 맞서 최소 4주간 복무한 독일인에게 토지를 불하하고 농부로서 라트비아에 정착하는 것을 허용하겠다는 라트비아 정부의 제안. 로버트 거워스, 위의 책, p103
29. 로버트 거워스, 위의 책, p108

반유대주의의 확산

볼셰비키 정권에 맞서 내전을 벌였던 백군의 포스트와 유인물에서 시작된

'유대인들이 러시아 볼셰비즘의 주요 추진자이며 수혜자'

라는 프로파간다가 1차 세계대전 이후 유럽 전역으로 확산되면서 유대인을 세계 문명을 파괴하는 범인으로 선전하는 '반유대주의'가 만연했다. 여기서 악마처럼 묘사된 레닌은 그의 혁명 동지 트로츠키(Leon Trotsky, 1879-1940)와 함께 러시아와 세계 문명을 파괴하는 '유대인 음모'의 대표였다.[30]

전후 중부유럽에서 조직된 우익 준군사조직의 주적은 유대인이었다. 그들에게 있어 여타의 다른 적들은 유대인에게 고용된 하수인에 불과했으며 1차 세계대전 말기부터 있었던 여러 혁명적 사변 뒤에는 유대인 음모가 숨어 있다고 확신했다. 로자 룩셈부르크를 비롯해 전후 중부유럽에서 발생한 사회주의 봉기의 주요 지도자들이 대부분 유대인이었다[31]는 사실이 이를 뒷받침했다.

30. 로버트 서비스, 위의 책, p632
31. 뮌헨의 아이스너, 헝가리의 쿤, 빈의 아들러 모두 유대인이었다. 로버트 거워스, 위의 책, p193

파리강화회의

　정전 시기 동안 중부 세력의 패전국에는 자비로운 강화조약을 기대하는 낙관론이 우세했다. 하지만 강화회의 주최국인 프랑스의 클레망소(Georges Clemenceau, 1841-1929) 총리는 일자와 장소를 의도적으로 프로이센-프랑스 전쟁에서 승리한 프로이센이 독일 제국의 창건을 선포했던 날과 장소인 1월 18일에 베르사유 궁전 거울의 방으로 정하면서 회의 결과가 자비롭지 않을 것임을 예고했다.

　그림 2-4-12은 베르사유에서 개최된 파리 강화회의를 기념하는 1919년 6월 11일의 프랑스 우편인이 찍힌 그림엽서 앞면(위)과 당시 회의가 열린 베르사유 궁전 거울의 방이 인쇄된 뒷면(아래)이다. 파리 강화회의에 참석한 각 나라 대표들의 모습을 보여주는 그림 2-4-13의 소형시트는 파리 강화회의 100주년을 기념하여 인도가 2019년 8월 20일 발행했다. 소형시트 속 그림은 현재 런던 제국전쟁박물관이 소장하고 있는 아일랜드 화가 오펜(William Orpen, 1878-1931)의 〈1919년 6월 28일 베르사유궁 거울의 방에서 있었던 평화협정 서명〉(1919)이다.

　파리강화회의는 안전하고 평화적이고 항구적인 세계질서 수립을 궁극적 목표로 개최되었지만, 주최국인 프랑스를 비롯하여 회의의 주요 국가였던 영국, 미국의 상충된 입장을 조율하고 나머지 군소 국가들의 대표단을 만족시키는 합의를 도출하는 것이 사실상 불가능한 회의였다. 프랑스, 영국, 미국의 요구를 간략히 정리하면 아래와 같다.

　(프랑스) 연합국 가운데 전쟁에서 가장 큰 피해를 본 프랑스는 패전국에 대한 응징과 적절한 보상을 요구했다. 특히 독일이 두 번 다시 프

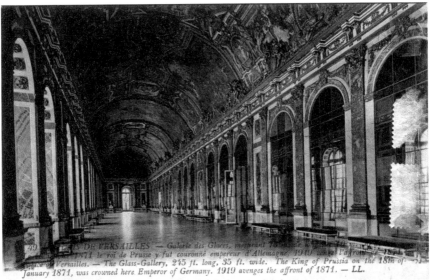

그림 2-4-12

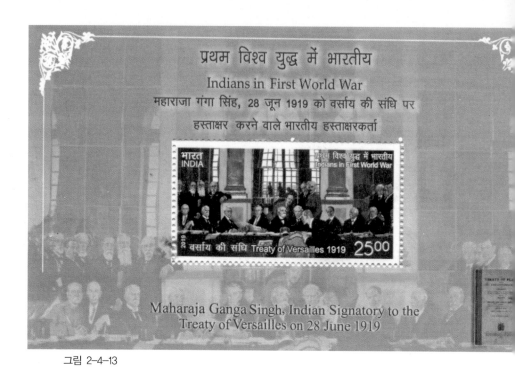

प्रथम विश्व युद्ध में भारतीय
Indians in First World War
महाराजा गंगा सिंह, 28 जून 1919 को वर्साय की संधि पर
हस्ताक्षर करने वाले भारतीय हस्ताक्षरकर्ता

भारत
INDIA
प्रथम विश्व युद्ध में भारतीय
Indians in First World War
वर्साय की संधि Treaty of Versailles 1919 25·00

Maharaja Ganga Singh, Indian Signatory to the
Treaty of Versailles on 28 June 1919

그림 2-4-13

랑스를 위협하지 못하도록 독일제국의 완전한 해체, 라인란트의 상당 부분 점령, 독일 동쪽 국경에 프랑스의 강력한 우방 국가들 만들기 등 다양한 방안을 제안했다.

(영국) 유럽대륙에서의 프랑스의 독주를 막고 1차 세계대전 이전 주요 무역 교역국이었던 독일과의 교역을 다시 시작하고 싶어 했다. 영국은 중동에서의 전략적, 경제적 이해 때문에 프랑스와 불가결하게 충돌했다.

(미국) 민족자결원칙의 실현과 국가 연맹체 창설과 같은 윌슨의 이상주의 이면에는 1차 세계대전 동안 유럽에서 미국으로 옮겨 온 새로운 세계질서의 중심을 굳건하게 하려는 의도가 숨어 있었다. 하지만 파

리 강화조약들의 기반인 윌슨의 민족자결은 협상 세력의 우방으로 간주된 민족들(폴란드인, 체코인, 남슬라브인, 루마니아인, 그리스인)에만 적용되고 적으로 간주된 민족들(오스트리아인, 독일인, 헝가리인, 불가리아인, 터키인)에는 적용되지 않았다.[32]

패전국들의 군사적 부활, 특히 독일의 군사적 부활을 두려워했던 승전국들은 중부 세력에게 가혹한 조건을 제시한 후 강화조약을 수용하든지 아니면 전쟁 재개를 각오하라고 협박했다. 협상 세력의 최후통첩에 굴복한 독일은 1919년 6월 28일 오후 3시, 베르사유 궁전의 거울의 방에서 강화조약에 서명하고 '강요된 평화'를 받아들여야 했다. 파리강화회의에서 체결된 강화조약은 아래와 같다.

베르사유조약(대 독일)
생제르맹조약(대 오스트리아)
트리아농조약(대 헝가리)
뇌이조약(대 불가리아)
세브르조약(대 오스만 제국).

가혹한 베르사유조약

베르사유조약에 의해 독일은 영토의 13%와 인구 1/10을 상실했고 해외식민지 전부를 잃었다. 프로이센-프랑스 전쟁 전리품으로 독일 제국이 획득했던 알자스-로렌 지방을 프랑스에 반환해야 했다. 또

32. 로버트 거워스, 위의 책, p284

한 프로이센 서부 일부를 새로 독립한 폴란드에 떼어주어야 했다. 이로 인해 육상으로 독일에서 프로이센 동부로 가려면 소위 '폴란드 회랑'으로 알려진 폴란드 영토를 지나가야만 했고 폴란드 회랑 끝에 있는 발트해 연안의 단치히는 자유도시가 되어 국제연맹의 감독을 받게 되었다. 그리고 오스트리아-헝가리 제국에서 새로 독립한 체코슬로바키아에도 영토 일부를 떼어주어야 했다. 이러한 독일의 영토 상실[33]은 독일 국민에게 '민족적 수치심'[34]을 느끼게 했고 훗날 히틀러의 독일 고토 수복에 유용한 정치적 빌미를 제공하게 되었다.[35]

또한 독일은 같은 독일어를 사용하는 오스트리아와의 합병을 금지당하는 동시에 라인란트 일대를 영구비무장 지대로 두어야 했다. 그리고 독일이 다시 전쟁을 벌이지 못하게 대량의 무기를 몰수하는 한편 독일 육군의 규모를 최대 10만 명으로 제한하고 1만5,000명으로 축소된 독일 해군은 향후 대형 전함을 건조할 수 없으며 총배수량 10만 톤 이하로 제한되었다.

공군은 아예 보유할 수 없게 되었으며 전차와 잠수함은 제조와 보유가 금지되었다. 여기에 전쟁 발발의 모든 책임을 독일 제국에 돌리고 66억 파운드에 해당하는 엄청난 배상금[36]을 요구한 베르사유조약의 '전쟁책임' 조항은 독일에서 나치즘이 득세하게 하고 끝내 2차 세계대전으로 이어지게 하는 직접적인 원인이 되었다.

33. 독일이 잃어버린 영토에 거주하던 독일계 주민 대부분은 그곳에 그대로 남았다.
34. 이언 커쇼 지음 이희재 옮김, 2010, 『히틀러 I - 의지 1889-1936』, 교양인, p223
35. 2차 세계대전 종전 후 다시 한 번 독일 영토를 분할할 때 연합국은 과거의 실수를 거울삼아 할양된 지역에 거주하던 독일계 주민 수백만 명을 추방하여 미래의 화근을 도려내는 선제 조치를 했다. 폴 콜리어 등, 위의 책, p55
36. 세 가지 형태의 채권으로 구성된 1,320억 마르크의 배상금. 패전국에 막대한 배상금을 물리는 정책은 나폴레옹이 일반화한 것이다. 로버트 거워스, 위의 책, p270

1차 세계대전 때 협상 세력의 최고사령관으로 전쟁을 승리로 이끌고 파리강화회의에서 대독 강경책을 주장했던 프랑스의 육군 원수 포슈(Ferdinand Foch, 1851-1929)는 베르사유조약을

"평화조약이 아니라 20년 기한의 휴전조약에 불과하다"[37]

고 예언했다.

독일의 배상금 지급 지연에 불만을 품은 프랑스가 1923년 1월 군대를 보내 루르 공업지대를 강제 점령하자 독일의 정치·경제·사회는 대혼란에 빠졌다. 이 해결책으로 독일의 배상금 지급 능력을 현실적으로 반영한 도스 안(1924년)과 영 안(1929년)을 협상 세력이 받아들여 독일의 경제적 상황이 크게 개선되었지만, 미국 자금에 대한 의존도가 아주 높았던 독일 경제는 1929년 10월 29일 월스트리트의 증시 폭락으로 촉발된 대공황으로 다시 엄청난 타격을 받았다. 치솟는 물가로 당시 독일의 마르크화는 1파운드당 100억 마르크까지 가치가 떨어졌다.[38]

37. 폴 콜리어 등, 위의 책, p55
38. 폴 콜리어 등, 위의 책, p47

제3장
20세기의 최대 문제아

3-1 무솔리니

허풍쟁이

무솔리니(Benito Mussolini, 1883-1945, 그림 3-3-1)는 이탈리아인이야말로 유럽에서 가장 강인하며 순수한 단일 민족으로서 전 지중해에 이탈리아 제국의 깃발을 올리고 로마를 다시 한번 서방 문명 세계의 수도로 만들 운명을 타고났다는 과대망상을 가진 허풍쟁이였다.[1] 그림 3-1-1 은 2차 세계대전 때 사용한 이탈리아 군사 우편엽서 뒷면[2]에 인쇄된 무솔리니의 초상이다. 어느 독재자들과는 달리 무솔리니는 20년 넘게 집권하면서 자신의 초상이 도안된 우표를 남발하지 않았다.

무솔리니는 이탈리아가 세계무대에서 유력한 열강으로 대접받기를 원했지만 현실 속에서 이탈리아는 경제적으로는 영국과 프랑스보다 못하고 군대 역시 근대화되지 못한 중간 수준의 열강이었다. 이로 인해 1939년 9월 1일, 동맹국 독일이 폴란드를 침공하여 2차 세계대전이 발발했을 때 전쟁 준비가 사실상 전혀 되어 있지 않았던 무솔리니의 이탈리아는 중립을 유지할 수밖에 없었다.

이탈리아가 중립을 유지했으면 히틀러가 베를린의 총통관저 지하벙

1. 폴 콜리어 등 지음 강민수 옮김, 2008, 『제2차 세계대전: 탐욕의 끝, 사상 최악의 전쟁』, 플래닛 미디어, p306
2. 이탈리아 파시스트 정권은 무료우편의 특권을 가진 정권 홍보용 군사 우편엽서를 아주 다양하게 제작해 배포했다.

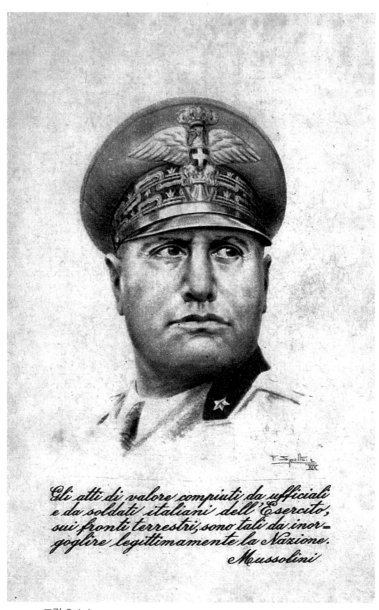

Gli atti di valore compiuti da ufficiali
e da soldati italiani dell'Esercito,
sui fronti terrestri, sono tali da inor-
goglire legittimamente la Nazione.
Mussolini

그림 3-1-1

커에서 개인비서였던 보어만(Martin Bormann, 1900-1945)에게 1945년 2월 17일에 구술했던 '정치적 유언[3]' 10장에

"이탈리아가 우리를 위해 할 수 있었던 최선의 역할은 전투에 참가하지 말아주는 것이었다. 이 불개입만 지켜주었더라면 우리도 이탈리아가 매우 고마웠을 것이며, 값진 선물도 챙겨주었을 것이다[4]"

라고 아쉬워했던 것처럼 나치독일의 전쟁 수행에 훨씬 도움이 되었을 것이다.

하지만 개전 초반 독일의 전격전에 프랑스가 맥없이 무너지고 영국이 곧 패배할 것처럼 보이자 욕심 많고 뻔뻔스러운 기회주의자 무솔리니는 프랑스에 선전포고하고 참전했다. 나치독일의 입장에서 무솔리니의 이탈리아는 정치적으로는 도움이 되었는지는 몰라도 전쟁 수행 면에서는 무능한 동업자였다. 한마디로 무솔리니는 '공복고심여기호'(空腹高心如飢虎)의 전형이다.

3. 1945년 1월 동프로이센 코니히스베르크에서 남쪽으로 100㎞ 정도 떨어진 곳에 있는 총통본부에서 철수하여 베를린의 총통관저 지하벙커로 옮겨온 히틀러는 총 18장으로 되어 있는 '정치적 유언'을 2월 4일부터 26일까지 그리고 4월 2일에 개인비서였던 보어만에게 구술했다. 히틀러는 '정치적 유언'을 구술하던 시기를 '12시 5분 전'이라고 표현했다.
4. 아돌프 히틀러 지음 황성모 옮김, 2014, 『나의 투쟁』, 동서문화사, p1093

무솔리니의 집권 과정

이탈리아는 1차 세계대전 승전국 가운데 가장 빈국이었다. 승전국임에도 불구하고 이탈리아는 식민지경쟁에서 밀려나고 경제위기로 격렬한 노동자 파업과 농민운동을 겪었다.

젊은 시절 한때 열렬한 사회주의자였지만, 1차 대전 참전 이후 사회주의와 결별한[5] 무솔리니는 1919년 3월 23일 밀라노에서 최초의 파시스트 단체인 이탈리아투쟁그룹을 창립하고 이탈리아 파시스트의 지도자가 되었다.

무솔리니의 파시즘은 모든 사회 계급의 구분과 계급 투쟁을 부정했다. 국가의 강력한 통합과 계급 갈등에 대한 혐오, 그리고 무엇보다 과거의 찬란한 로마제국의 부흥을 염원하던 이탈리아의 국가주의자들은 즉각적으로 파시즘을 지지하였다. 1920년에 무솔리니는 볼셰비즘을 '암'으로 규정하고 파시즘이 이러한 암을 도려낼 '메스'라는 자극적인 은유를 사용하면서 볼셰비즘을 공공의 적으로 만들어 공격했다.

유산계급과 보수주의, 반유대주의 세력의 지지를 받은 무솔리니는 1차 세계대전에 참전했던 예비역 병사들을 모아 '검은 셔츠단'이란 별명이 더 잘 알려진 준군사조직 국가안보의용민병대[6]를 조직해 정치적 반대세력인 공산주의자, 사회주의자, 아나키스트를 폭력으로 진압했다. 그림 3-1-2는 당시 이탈리아 왕국의 국왕이었던 비토리오 에마누엘레 3세(Vittorio Emanuele III, 1869-1947, 재위: 1900-1946)의 측면초상을 도

5. 무솔리니는 "사회주의 이론은 죽었다. 남은 것은 원한뿐"이라고 주장하였다. 이 발언은 무솔리니가 남긴 말 가운데 가장 유명하다.
6. Milizia Volontaria per la Sicurezza Nazionale(MVSN),

그림 3-1-2

그림 3-1-3

안한 20센트 액면의 관제 우편엽서 뒷면에 인쇄된 검은 셔츠단의 홍보물이다.

1921년에 국가파시스트당(Partito Nationale Fascista, 그림 3-1-3)을 창당하고

"민주주의 시대는 끝났다"

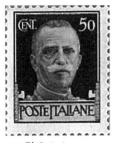

그림 3-1-4

는 언론인 특유의 과장된 프로파간다로 전후 이탈리아 정부의 무능을 맹렬히 공격한 무솔리니는 추종자들과 함께 1922년 10월 28일에 로마진군을 감행하였다.

무솔리니와 파시스트를 탄압한 후 발생할 가능성

이 있는 볼셰비키 혁명을 두려워한 국왕 비토리오 에마누엘레 3세(그림 3-1-4)는 무솔리니의 쿠데타를 인정하고 1922년 10월 31일에 그를 총리로 지명했다.[7]

1925년에 독재권을 확보한 무솔리니는 최고통치자를 뜻하는 '두체'(Duce)라는 칭호를 사용하기 시작했으며 1928년에는 국가파시스트당을 제외한 모든 정당의 활동을 금지했다. 1935년 10월 3일, 이탈리아군은 에티오피아를 침공하여 다음 해 5월 5일 정복에 성공했다.

"로마가 지배한다"(Roma dama)

는 파시스트 표어처럼 이때가 무솔리니 정치 인생의 절정기였다.

에티오피아의 호소로 국제연맹이 이탈리아에 경제제재를 하기로 결의했지만, 전체적으로 지지가 부족하여 효과를 거두지 못했다. 이로 인해 1차 세계대전 이후 세계의 집단 안보 체제 확립을 위해 설립된 국제연맹은 존재 의미와 신뢰성에 치명타를 입었다.[8] 이러한 무솔리니의 행적은 훗날 히틀러에게 좋은 참고사례가 되었다.

7. 거리에서 잔혹하게 자행된 폭력 행사와 더불어 질서와 국가적 가치를 회복하겠다는 의회 내 약속을 결합한 이중 전략으로 무솔리니는 1917년 레닌에 이어 20세기 유럽에서 두 번째로 폭력적 수단을 통해 권력 획득에 성공했다. 로버트 거워스 지음, 최파일 옮김, 2018, 『왜 제1차 세계대전은 끝나지 않았는가』, 김영사, p225
8. 폴 콜리어 등, 위의 책, p307

히틀러와 동맹을 맺다

겉으로는 호전적인 태도를 취해 온 무솔리니였지만 이탈리아의 힘이 사실상 허세라는 것을 누구보다 잘 알고 있었던 무솔리니는 의도적으로 종잡을 수 없고 모순된 외교 정책을 펼쳤다. 1936년 10월 23일 독일-이탈리아 의정서에 서명하고 소위 '베를린-로마 추축[9]'(Berlin-Rome Axis)이라는 동맹을 맺는 한편, 1937년 1월에는 영국과 지중해에서의 양국 선박의 자유로운 이동을 인정하는 '신사협정'을 체결했다.

1차 세계대전에서는 교전국이었고 1935년 이탈리아의 에티오피아 침공 때도 서로 적으로 싸웠던 독일과 이탈리아는 1936년 스페인 내전에서 한편이 되어 프랑코(Francisco Franco, 1892-1975)의 쿠데타를 도우면서 관계 개선을 도모하고 친밀해졌다.

모로코에 주둔하고 있는 쿠데타군 병력을 스페인으로 공수하는데 필요한 수송기 지원을 부탁하는 프랑코의 요청을 받아들인 히틀러는 스페인 내전이 끝날 때까지 1만6,000여 명의 독일군을 스페인에 파견했다. 특히 약 140대의 항공기로 이루어진 '콘도르 군단'의 활약은 프랑코 진영에 제공권의 우위를 가져다주어 내전의 결과에 결정적인 영향을 미쳤다.

게르니카의 비극이 보여주듯 독일의 신무기와 군사작전의 실험장이 된 스페인 내전은 융단 폭격과 급강하 폭격과 같은 나치독일 공군

9. 정치나 권력의 중심선을 뜻하는 일본어 '樞軸'을 우리 식 한자음으로 옮긴 이 말의 이탈리아어 'Axis'는 1936년 11월 무솔리니가 밀라노에서 "유럽의 국제관계는 로마와 베를린을 연결하는 선을 '추축'으로 변화할 것이다"라고 연설하면서 유명해졌다. 2차 세계대전의 주범인 독일, 이탈리아, 일본을 추축국(Axis powers)이라 부르며 이들이 맺은 3국동맹을 축동맹이라고 표현하기도 한다.

POSTKARTE

그림 3-1-5

의 새로운 전투 기술[10]에 첫 희생자가 되었다. 스페인 내전에서 독일 공군이 처음 선보인 가장 인상적인 전투 기술은 급강하 폭격기 슈투카(그림 3-1-5)에 사이렌 '제리코의 나팔'을 부착하여 의도적으로 끔찍한 굉음을 내면서 목표물을 폭격하는 것이다. 제리코의 나팔이 만들어 낸 이러한 굉음은 공중폭격에 익숙하지 않았던 적군이나 일반인들에게 공포를 조장해 폭탄이 투하하기 전부터 전의를 상실하게 만드는 심리전의 일환이다.

10. 나치독일의 이인자이자 독일 공군 총사령관이었던 괴링은 "스페인 내전의 개입 동기가 자신의 공군을 실험해 보기 위한 것"이라고 2차 세계대전 종전 후 뉘른베르크 재판에서 진술했다. 최해성, 2006, 「스페인 내전의 국제사적 고찰 -간섭국들의 지원 결정 시점과 의도를 중심으로」, 이베로 아메리카 연구. 제17권. 115-140

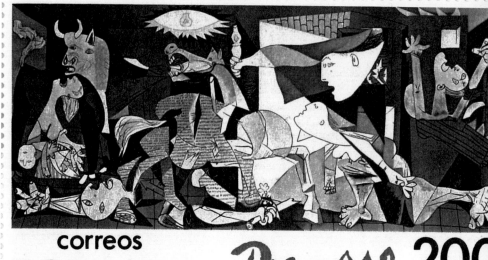

correos
ESPAÑA *Picasso* 200
PTA
GUERNICA. PABLO RUIZ PICASSO
FNMT 1

그림 3-1-6

독일군 폭격기들이 1937년 4월 26일에 스페인 북부의 작은 도시 게르니카를 폭격한 참상을 피카소(Pablo Picasso, 1881-1973)는 〈게르니카〉(그림3-1-6)[11]로 고발했다. 말과 소, 땅에 누워 있는 사람과 절규하는 사람들을 흰색, 회색, 검은색 등 무채색으로만 그린 〈게르니카〉는 역사상 가장 유명한 반전(反戰) 예술작품이다. 그림 3-1-6의 우표는 피카소의 조국 스페인이 그의 탄생 100주년을 기념하여 1981년 10월 25일에 발행했다.

지원의 반대급부로 히틀러는 프랑코의 쿠데타군이 점령한 지역에서

11. 〈게르니카〉는 1937년 파리 세계박람회 스페인관에서 처음 전시된 후 스페인 내전 구호 기금 마련을 위해 유럽을 순회했다. 프랑코의 독재 하의 스페인에서는 전시할 수 없어 미국으로 건너간 작품은 뉴욕의 현대미술관에서 대여형식으로 전시되었다. 스페인이 민주화된 후 피카소의 유언에 따라 피카소 탄생 100주년인 1981년에 스페인으로 반환된 〈게르니카〉는 현재 마드리드의 소피아왕비 미술관에서 상설 전시되고 있다.

생산되는 철과 구리를 수입해 독일의 재무장에 사용했다. 스페인 내전 내내 프랑코에게 막대한 지원을 한 히틀러는 스페인이 2차 세계대전에서 독일 편에서 역할을 해 주기를 바랬지만 내전으로 폐허가 된 스페인은 또 전쟁을 수행할 여유가 없었다. 히틀러의 압력에 몇 개 사단을 동부전선에 파견했지만, 프랑코가 2차 세계대전이 끝날 때까지 전쟁에 뛰어들지도 적극적으로 협력하지도 않아 히틀러를 격분시켰다.

히틀러와 달리 무솔리니는 경제적 이익 추구가 아니라 스페인에 이탈리아와 유사한 파시스트 정권이 수립[12]되어 파시즘과 이탈리아의 권위를 지중해 전역에 과시하고자 하는 이데올로기적 동기에서 프랑코를 지원했다. 이탈리아에서 스페인으로 파견한 전투원은 검은 셔츠단을 포함하여 약 8만여 명에 이르고 전쟁물자도 독일의 지원보다 두 배에 달했다.[13]

아무튼 스페인 내전은 1차 세계대전과 에티오피아에서 서로 적으로 싸웠던 독일과 이탈리아가 한편이 되어 서로 친밀해지는 계기가 되었다. 민족주의와 군국주의, 반(反) 공산주의라는 공통점을 가진 나치독일과 파시스트 이탈리아는 1936년 10월 23일 동맹을 맺었다.

12. 비록 스페인이 파시스트 국가로 완전히 전환하지 않았지만 1939년에 반공 협정에 가담하여 강력한 반공 국가로 거듭났다.
13. 아마도 나치독일과 파시스트 이탈리아의 지속적이고 체계적인 군사적, 재정적 지원이 없었다면 프랑코의 쿠데타군이 스페인 내전의 최종 승리자가 되는 것이 쉽지 않았을 것이다.

그림 3-1-7

문제아끼리 의기투합

1937년 9월에 무솔리니가 독일을 국빈 방문하고 이에 대한 답례로 1938년 5월에 히틀러가 로마를 국빈 방문했다. 그림 3-1-7은 무솔리니가 베를린을 방문했을 때 독일 베를린우체국에서 사용한 기념 우편인이고 그림 3-1-8은 히틀러가 로마를 방문했을 때 로마우체국에서 사용한 기념 기계인[14]이다.

14. 기계인이란 증시인과 말소인이 기계에 의해 동시에 날인된 것을 말하며, 활판 인쇄기를 기계인 기계로 개조한 독일에서 1880년대에 처음 사용했다. 우리나라에서는 일제강점기인 1920년 1월 1일에 경성(京城)우체국에서 처음 사용했다.

Rev. Lorenzo M. Pizzuti,
S. Bartolomeo all'Isola,22,
Roma.

그림 3-1-8

1937년 9월 29일에 날인된 베를린우체국의 기념 우편인에는 이탈리아 파시스트당 심벌인 속간[15](Fasces) 위에 나치의 심볼인 하켄크로이츠[16]를 겹치고 방문 일정(1937.9.25-29)을 표기했다. 1938년 5월 6일에 날인된 로마우체국의 기념 기계인에는 베를린우체국의 기념 우편인과 비슷한 도안을 가운데에 두고 히틀러와 무솔리니의 지위인 국가지도자(FVHRER)와 두체(DVX) 표기하고 그 위에 히틀러의 로마 방문 일정(1938.5.3-9)을 표기했다.

히틀러가 로마를 방문했을 때, 무솔리니는 양국 간 우호 강화를 위

15. 다발로 묶은 막대에 도끼를 붙인 모양. 고대 로마제국 집정관의 권위를 상징한다.
16. 고대 게르만족의 '룬 문자' 형태의 기호인 하켄크로이츠(卐)를 '스와스티카'라고도 부른다. 미대 지망생이었던 히틀러가 국가사회주의 독일 노동자당의 당기로 1920년에 고안했다. 1935년 9월 15일부터 나치독일의 국기로 채택되었다.

해 이탈리아의 반(反) 유대 정책을 발표하고 알프스산맥을 양국 간 국경으로 선언했다. 무솔리니와 히틀러의 초상이 함께 도안된 그림 3-1-9의 우표들은 이탈리아와 독일의 군사동맹을 기념하기 위해 이탈리아가 1941년 1월 10일과 4월 2일 사이에 액면을 달리해 각각 3종씩 총 6종이 발행한 것 중 하나씩이다. 히틀러는 집권하는 동안 자신의 초상을 도안으로 한 수많은 우표를 발행했지만, 무솔리니의 초상이 도안된 이탈리아 우표는 위의 것이 유일하다.

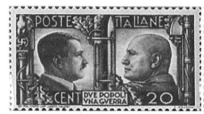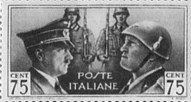

그림 3-1-9

도움이 되지 않은 친구의 몰락

1939년 5월 22일에 이탈리아와 독일은 강철조약[17]을 체결해, 독일이 전쟁을 시작할 경우 이탈리아가 즉각, 무조건적 참전할 것을 약속했다. 하지만 양측 모두 추축국의 강철 같은 단결을 선전했지만, 서로에게 의심을 품고 있던 이탈리아와 독일은[18] 통합지휘체계 구축이나

17. 독일의 체코슬로바키아 침공 이후 독일이 발칸 반도 지역으로 창끝을 돌리지 않을까 우려하던 이탈리아에 독일은 강철조약을 통해 티롤 이남 지역에서 이해관계를 추구하지 않을 것이라는 점을 약속했다.
18. 무솔리니와 히틀러는 서로 불신하고 있었지만 다른 우방을 찾을 수 없는 상황에서 자기들끼리 친밀한 관계를 맺을 필요가 있었다.

기본적인 전략 방향 협의 등 군사적으로 협력하는 노력을 거의 하지 않았다. 히틀러가 무솔리니를 믿고 계획을 이야기하면 무솔리니는 이를 사위인 치아노(Galeazzo Ciano, 1903-1944) 백작에게 전한다. 바람둥이였던 치아노가 이를 자랑삼아 떠들었기에 히틀러는 1945년 2월 20일에 구술했던 '정치적 유언' 12장에서

"이런 이유로 나는 두체에게는 반드시 진짜 와인을 줄 필요가 없었다[19]"

고 고백했다.

1939년 9월 독일이 폴란드를 침공하여 2차 세계대전이 본격화되자 자국 이탈리아가 전쟁을 치를 능력이 전혀 없다는 것을 잘 알고 있었던 무솔리니는 강철조약에 따라 즉각적으로 참전하지 않고 '비교전국'[20]이라는 그럴듯한 말로 중립상태를 유지했다. 만약 처음부터 독일 편에서 전쟁을 수행하게 되면 그동안 자랑해온 이탈리아의 강력한 정예 강군이 사실은 종이호랑이에 불과하다는 것이 명확하게 드러나게 될 것이므로 국내 지지 기반을 다지면서 기다렸다가 독일의 승리가 확실해졌을 때 전쟁에 뛰어들어 승리의 과실을 얻겠다는 속셈이었다.

연합군 주력부대가 장비를 모조리 버려둔 채 '다이나모 작전'을 통해 1940년 5월 28일부터 6월 4일까지 벨기에 국경 근처에 있는 프랑스의 됭케르크 해안에서 영국으로 탈출하자 무솔리니는 '사자가 먹이의 숨통을 끊어놓자 살점 한 점을 가로채려 달려드는 자칼[21]'처럼 거

19. 아돌프 히틀러, 위의 책, p1102
20. 집권 후 18년 동안 전쟁을 찬양해 왔기에 대놓고 중립이라는 말을 사용하기가 껄끄러웠다.
21. 앤터니 비버 지음 김규태·박리라 옮김, 2017, 『제2차 세계대전』, 글항아리, p216

의 숨이 넘어가는 프랑스에 선전포고하고 프랑스 남부를 침공했다. 이탈리아의 프랑스 남부 침공을 히틀러는 1945년 2월 17일에 구술했던 '정치적 유언' 10장에서

"이미 완전하게 궤멸된 것이나 마찬가지였던 프랑스군에게 무의미한 채찍질을 거듭하는 행위였다. 이는 오히려 적군 프랑스가 확실하게 인정하고 있었던 독일군의 영광스러운 승리에 그늘을 드리웠을 뿐이다. 프랑스는 독일 국방군과의 싸움에 졌음을 인정했지만, 이탈리아에게 패배했다고는 생각지 않았기 때문이다"

라고 경멸하고

"이탈리아를 동맹국으로서 성의있게 대해 온 것은 실수였다"

고 회한했다.[22] 이처럼 '식욕은 왕성하지만 이가 약한'[23] 뻔번스러운 기회주의자 무솔리니의 욕망은 전쟁 내내 동맹국 독일에 치명적인 약점으로 작용했다.

이탈리아군이 그리스와 아프리카에서 연전연패를 거듭하면서 무솔리니 정권의 존립마저 위태로워지자 히틀러는 대규모 군대를 파견해 향후 동부전선의 남쪽 후방이 될 발칸 반도를 점령해야만 했다. 발칸 지역은 독일의 식량 공급원이었고 루마니아의 플로이에슈티 유전지대는 독일의 유일한 석유 공급원이었다.[24] 이로 인해 1941년 5월 15

22. 아돌프 히틀러, 위의 책, p1093
23. 앤터니 비버, 위의 책, p165

일로 계획했던 소련 침공 '바르바로사 작전'이 6월 22일로 늦추어져 그해 겨울이 오기 전에 독소전쟁을 끝내고자 했던 히틀러의 의도와 달리 장기전으로 변했다.

1943년 연합군이 이탈리아를 침공하자 무솔리니는 파시스트 내부에서 불신임을 받고 이를 국왕인 비토리오 에마누엘레 3세가 승인하여 실각하고 체포되었다. 그후 연금 상태에 있던 무솔리니는 나치독일의 무장친위대 대위인 오토 스코르체니가 이끄는 특공대에 의해 구출되어 이탈리아 북부에 있는 작은 도시 살로에서 이탈리아사회공화국의 수립을 선포하고 정부수반이 되었다.

하지만 이탈리아사회공화국은 나치독일의 이탈리아 전선 유지를 위한 명분에 불과한 괴뢰 정권이었으며 실제적인 정부로서 기능하지는 못했다. 점차 전쟁의 패색이 짙어지자 무솔리니는 스위스를 거쳐 스페인으로 망명할 생각으로 국외 탈출을 시도했지만, 1945년 4월 27일에 공산 계열 빨치산에게 체포되어 다음 날 총살되었다.[25] 현재 이탈리아에서 무솔리니의 흔적을 찾아보기는 대단히 어렵지만 그림 3-1-10의 20센트 그림 우편엽서 뒷면에 인쇄된 무솔리니 기념탑은 오늘날에도 건재하다. 1944년 올림픽을 목표로 건설된 로마의 종합스포츠타운 '폴로 이탈리코'에 세워진 이 기념탑에는 지도자 무솔리니를 뜻하는 MVSSOLINI DVX가 큼직하게 새겨져 있다. 2차 세계대전 이후 무솔리니 관련 모든 기념물이 제거되었지만 높이 17.4m 무게 300ton의 대리석 비석은 어찌 어찌해 살아남았다.

24. 폴 콜리어 등, 위의 책, p336
25. 그의 시신은 밀라노의 로레토 광장에 거꾸로 매달렸다.

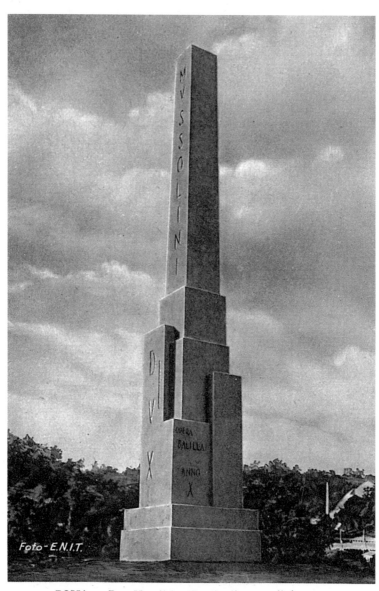

ROMA — *Foro Mussolini - Monolite di marmo di Carrara.*

그림 3-1-10

3-2 히틀러

교주 히틀러

뮌헨 맥주홀 선동가로 정치 이력을 시작했던 오스트리아 출신의 1차 세계대전 참전 병사 히틀러가 철학자와 시인의 나라로 널리 알려져 있었고 발달한 사회·경제 시스템을 갖춘 현대문명국에서 민족의 구세주를 자처하며 극단적 형태의 1인 통치를 하면서 5천만 명이 넘는 사망자를 낳고 그보다 훨씬 더 많은 사람에게 이별의 아픔을 겪게 했던 2차 세계대전의 주역이 될 수 있었던 나치독일을 오늘날에도 쉽게 이해하기 힘들다.

집권 12년 동안 독일 국민 대다수에게 전폭적인 지지를 받았던 히틀러 정권은 어떤 견제도 받지 않는 절대 권력이었고, 민족의 구원과 중흥을 교리로 반유대주의와 반볼셰비즘을 행동 실천 강령으로 삼은 의사종교적 체제였다.

하켄크로이츠(卐) 깃발을 독일 국기로 채택하고 반유대주의 법 '뉘른베르크 법[1]'을 공표한 1935년 뉘른베르크 전당대회에서 나치 돌격대와 친위대의 열병을 받는 '교주' 히틀러의 모습을 인상적으로 표현

1. 법 제정 당시 1935년 뉘른베르크 나치 전당대회 때 의회가 소집되어 제정된 법률이라 '뉘른베르크 법'이라는 별칭으로 널리 알려진 「독일인의 피와 명예를 지키기 위한 법률」과 「제국시민법」은 독일 내 유대인의 권리를 박탈한 법률로 1935년 9월 15일 공포되었다.

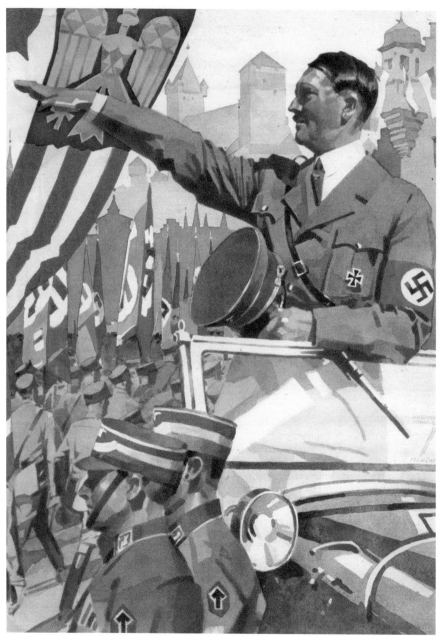

그림 3-2-1

한 그림 3-3-1은 히틀러 집권 시기 사용하던 전보용지 중 하나이다. 1935년 뉘른베르크 전당대회의 모습을 기록한 다큐멘터리 "의지의 승리"에서 리펜슈탈(Leni Riefenstahl, 1902-2003)은 히틀러를 마치 천상에서 내려온 구세주처럼 연출했다.

이런 종교적 요소가 있었기에 나치가 통치하던 12년 동안 일상생활에서 여러모로 불편한 점도 있었지만, 독일인들은 참고 견딜 수 있었다. 유대인 학살과 같은 반인류적 만행은 경찰 폭력의 화신이었던 친위대 수장 힘러(Heinrich Himmler, 1900-1945)의 잘못이고 지도자는 그 내막을 전혀 몰랐다고 옹호하며 전쟁 막판까지 '교주 히틀러'를 맹신했던 신도들도 적지 않았다.

자신을 유대-볼셰비즘의 위험으로부터 서유럽을 지켜줄 수 있는 유일한 사람이며 1차 세계대전의 굴욕을 극복하고 영광을 되찾아줄 수 있다고 주장하며 자기도취와 과대망상에 젖었던 히틀러는 끝내 유럽 정복과 세계 패권을 위한 '승자독식'의 출구가 없는 위험천만한 도박으로 독일을 끌고 가 결국에는 철저히 파괴시켰다.

편협된 인종주의자였던 히틀러의 지상목표는 어떤 희생을 치르더라도 유대인의 위험성을 사전에 정리하여 서유럽을 유대인이 없는 곳으로 만든다는 것이며 나치독일과 동맹국의 과업은 유대인을 응징하고 볼셰비즘이라는 괴물로부터 유럽을 구원하는 것이었다. 이를 위해 유대인들을 아프리카 한 복판쯤에 보내 앞으로 유대인들이 서유럽에 발을 붙이지 못하게 하고 궁극적으로 척박한 환경에서 멸족되기를 원했다.

이러한 히틀러의 반유대주의 뿌리는 당시 유행하던 '유대인에 의한

세계음모론' 신봉이다. 히틀러는 유럽의 모든 분쟁이 유대인 국제음모 세력 때문에 발생한다고 단정했으며, 유대인은 유럽 사회의 치명적 병균이며 수단과 방법을 가리지 않고 세계 전쟁을 일으켜 유럽인을 멸종시키려고 한다고 믿었다. 영국, 특히 미국의 배후에는 유대인이 있다고 굳게 믿었으며 자신의 제3제국이 막강하지만 숨어있는 유대인의 강력한 힘에는 역부족이라고 보았다. 히틀러는 미국 대통령 루스벨트(Franklin D. Roosevelt, 1882-1945)가 유대인 국제음모 세력에 의해 선택된 남자이며 그들을 위한

"사형집행자[2]"

라고 1945년 2월 24일 구술한 '정치적 유언' 14장에서 표현했다.

총력전을 위해 1944년 9월 26일에 시행된 포고령에도 전쟁이 끝날 때까지 나치독일의 적수는 유대인 국제음모 세력이며 그들에 맞서 온 국민이 투쟁대열에 투입되어야 한다고 못 박았다. 평범한 독일 국민 대부분은 이러한 나치의 선전을 그대로 받아들였으며, 전쟁이 종반으로 접어들면서 독일이 전쟁에 지면 유대인의 복수가 있을 것이라고 생각하며 불안에 떨었다.

우리가 흔히 알고 있는 나치의 공포 통치는 전쟁 막판에 가서 일시적으로 있었다. 적어도 독일 영토 안에서는 임의적이고 자의적으로 이루어진 것이 아니라 명확히 정의된 인종적·정치적 차원의 적들만 겨냥했으며, 사회의 모든 부문에서 상당한 수준의 합의가 있었다.

2. 아돌프 히틀러 지음 황성모 옮김, 2014, 『나의 투쟁』, 동서문화사, p1108

번영으로 간다던 길이 멸망으로 향하고 있다는 것을 대부분의 독일인이 깨달았을 무렵에는 이미 상황은 헤어날 수 없는 깊은 수렁에 빠져 있었고, 이제 그 파멸의 길을 숙명처럼 따라가는 것 말고 다른 대안이 없었다.

히틀러가 그토록 싫어했던 불구대천의 원수 볼셰비즘은 제3제국의 수도에 붉은 깃발을 나부끼며 유럽의 절반을 차지했다. 히틀러의 비전에서 미래를 보았고 전폭적으로 지지했던 독일 민족은 영원히 지우지 못할 도덕적 상흔을 지니게 되었다.

전선의 연락병과 정치선동가

오스트리아 태생 1차 세계대전 참전 병사로 일약 독일 제3제국의 총통이 된 히틀러는 20세기 최고의 문제아였다. 20세기에 히틀러만큼 뚜렷한 흔적을 남긴 개인은 없다는 것은 주지의 사실이다. 그가 남긴 흔적은 20세기 어떤 정치 지도자보다 깊고 뚜렷하다. 무솔리니·스탈린·마오쩌둥 같은 독재자도 루스벨트·처칠·케네디 같은 민주주의 지도자도 자신이 통치하는 국민으로부터 히틀러와 같은 절대적인 지지를 얻지 못했다. 히틀러는 만약 그 사람이 없었더라면 역사가 경로가 달라졌을 것이라고 단언할 수 있는 몇 안 되는 개인 가운데 한 명이다.[3]

3. 이언 커쇼 지음, 이희재 옮김, 2010, 『히틀러 I - 의지 1889-1936』, 교양인, p22

"폭풍과 같은 감격에 눌려서 무릎을 꿇고, 신이 이 시대에 살게끔 허락하는 큰 행복을 내려준 데 대해 진심으로 말할 수 없이 감사했다······가장 잊어버릴 수 없는, 가장 위대한 시기가 이제야 시작되었다.[4]"

히틀러가 『나의 투쟁[5]』에서 밝힌 1차 세계대전이 터졌을 때의 심정처럼 1차 세계대전은 실패한 화가 지망생이었던 히틀러에게 선동가로서의 재능을 찾아낸 기회의 장이었다.

1914년 8월 5일 바이에른 제1보병연대에 자원입대했지만 당장 할 일이 없다는 이유로 되돌려보내졌다. 8월 16일에 정식으로 소환되어 바이에른 제16예비보병연대에 배속된 히틀러는 연락병으로 전선에서 활동하다가 1918년 8월 14일에 1급 철십자장을 받았다.[6]

전쟁 말기 병원에서 종전을 맞았지만 계속 군에 남아 있었던 히틀러는 군의 선전 요원이 되기 위해 1919년에 웅변술 강좌를 이수하면서 책임자였던 상사[7]로부터 선동가로서의 재능을 인정받고 그의 지시로

4. 아돌프 히틀러, 위의 책, p287, p290
5. 이 책에서는 동서문화사에서 2014년에 출판한 황성모 번역의 『나의 투쟁』 내용을 인용했다. 황성모의 번역본에는 2차 세계대전 종전 이후 발견돼 워싱턴의 미국 국립공문서보관소에 있는 히틀러의 '초고'를 『나의 투쟁』II라는 제목으로 번역한 것도 함께 실려있다. 그리고 베를린의 총통관저 지하벙커에서 히틀러가 1945년 2월 4일부터 26일까지 그리고 4월 2일에 개인비서였던 보어만(Martin Bormann, 1900-1945)에게 구술한 '정치적 유언'과 자살 하루 전인 1945년 4월 29일에 남긴 세 종류의 유언장 역시 번역되어 있다.
6. 이언 커쇼, 위의 책, p166. 1차 세계대전 당시 독일군에게 수여된 훈장은 2급 철십자장, 1급 철십자장, 대철십자훈장 등 3종류가 있었다. 대철십자훈장은 장군에게만 수여했고 장교와 사병은 1급과 2급 철십자장만 받을 수 있었다. 히틀러는 1914년 2급 철십자장, 1918년 1급 철십자장을 받았는데, 당시 사병 계급으로 두 개의 훈장을 받은 것은 매우 드문 일이었다.
7. 히틀러의 독일 제국군 상사였던 마이어 대위는 히틀러의 정당 활동 자금을 지원하는 한편 정당에 가입한 군인은 군복을 벗어야 하는 관행에도 불구하고 히틀러가 계속 군에 남아 있을 수 있게 조치했다. 이언 커쇼, 위의 책, p209

가입한 독일노동자당에서 인기 연설가로 변신했다.

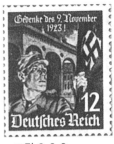

그림 3-2-2

1920년 3월 31일 군에서 제대[8]하고 뮌헨의 맥주홀에서 반정부 선동을 하던 히틀러는 1923년 11월 9일 일종의 쿠데타[9]인 '뮌헨 맥주홀 폭동'을 일으켰으나 실패하고 감옥에 투옥되었다. 나치의 정신적 요람이었던 뮌헨 맥주홀 폭동은 히틀러 집권 시기에 여러 차례 우표와 엽서로 발행되었다. 그림 3-2-2의 우표는 히틀러 집권 시기인 1935년 11월 5일에 뮌헨 맥주홀 폭동 12주년을 기념하기 위해 발행되었다. "하지만 승리는 당신의 것!"이라는 선전 구호와 하켄크로이츠(卐) 깃발을 든 돌격대 3명이 그려진 뮌헨 맥주홀 폭동 기념 포스터인 그림 3-2-3은 1938년에 제작된 그림 우편엽서의 뒷면에 인쇄된 것이다.

나의 투쟁

1924년 12월 20일 오후 12시 15분에 석방[10]된 히틀러는 뛰어난 웅변술로 베르사유 조약 타도와 반유대주의, 반볼셰비즘을 조장하면서 대중적 지지를 얻었다. 특히 폭동에 실패하고 수감된 히틀러가 란

8. 그때까지 히틀러는 군인으로 월급도 받으면서 독일노동자당 연사로서 수당도 받았다.
9. 바이마르 공화국에 대항하여 권력을 쟁취하기 위한 폭동이므로 본질은 쿠데타이다.
10. 선고된 형보다 정확히 3년 333일 21시간 50분 먼저 출소했다. (이언 커쇼, 위의 책, p360) 이언 커쇼는 히틀러가 남은 형을 모두 복역했다면 역사는 달라졌을 것이라고 단정했다.

Und Ihr habt doch gesiegt!

그림 3-2-3

Alfred Meßner Verlag
Verlag des Albums für Post - und
Freistempel
Gitschiner Straße 109
Berlin SW 61

그림 3-2-4

츠베르크 교도소[11]에서 구술한 그의 일생과 이념을 정리하여 출판한
『나의 투쟁』(Mein Kampf, 그림 3-2-4)은 히틀러가 대중의 지지를 받아 합
법적으로 정권을 쟁취하는데 기반이 되었다.[12]

그림 3-2-4의 봉투 상단에 찍힌 1937년 9월 19일자 란츠베르크 우
체국 프람인[13]에는 '란츠베르크로 향하는 고백 행진을 하는 히틀러 유
겐트'(Bekenntnis-Marsch der hitlerjugend nach Landsberg)와 란츠베르크 교도

11. 나치에게 있어 발상지이자 요람인 뮌헨, 전당대회장인 뉘른베르크와 함께 가장 중
요한 장소이다.
12. 히틀러는 수감 되었던 란츠베르크 교도소를 "나라에서 학비를 대준 대학이었다"고
훗날 회고했다. 이언 커쇼, 위의 책, p361
13. 기념 우편인처럼 그림과 문구가 들어가 있는 프람인(Flammes)은 우편업무의 신속
처리를 위한 자동 기계인의 일종으로 어떤 역사적 기념이나 전시회의 주지 등을 위
해 일시적으로 사용하지만, 선전 등을 위해 장기간 사용하기도 한다. 박상운, 2007,
『테마틱 우취의 이론과 실제』, 우취문화사, p114

ΟLKISCHER BEOBACHTER
Anzeigen-Abteilung
BERLIN SW 68
Zimmerstraße 88-91

그림 3-2-5

소에서 구술된 『나의 투쟁』을 홍보하고 있다. 1937년과 1938년의 뉘른베르크 전당대회에 참가했던 히틀러 유겐트들은 '란츠베르크로 향하는 고백 행진'을 실시했다.

12장으로 구성된 제1부(1925년 출간)와 15장으로 구성된 제2부(1927년 출간)로 이루어진 『나의 투쟁』은 독일 최고의 베스트셀러[14] 중 하나로[15] 전쟁 말기에 약 1,000만 부가 독일에 있었다. 그림 3-2-5는 『나의 투쟁』과 나치의 당 기관지 『민족 관찰자』(Völkischer Beobachter)를 발

14. 1939년까지 11개 언어로 번역되어 총 520만 부가 판매되었다. (출처: http://www.
 britannica.com/EBchecked/topic/373362/Mein-Kampf)
15. 이 책의 인세가 집권 전 히틀러의 주수입원이었다.

간한 나치 중앙출판사가 사용한 우편요금계기인[16]이다. 이 출판사가 관리했던 『나의 투쟁』 저작권은 히틀러 사후 독일 바이에른주 정부로 넘어갔고 2016년 1월 1일부터 퍼블릭 도메인이 되었다.[17] 그동안 독일 내에서 출판이 중지되었던 『나의 투쟁』을 2016년 1월에 뮌헨 현대사 연구소가 비판적인 주석을 달아 출간했다.

2차 세계대전 발발 이전 연합국은 '과대망상증 환자' 히틀러를 '과격론자'라고 단순하게 생각하면서 그의 야망을 저지하는 별다른 행동을 취하지 않았다.[18] 히틀러가 앞으로 자신이 무엇을 할 것인지 대해 『나의 투쟁』에 이미 언급해 두었지만, 당시 독일인 이외에는 길고 지루한 이 책을 꼼꼼히 읽은 사람도 거의 없을 뿐만 아니라 이것이 실현될 것이라고 믿은 사람도 전혀 없었다.

오히려 히틀러 집권 초기, 히틀러의 역동적인 지도력이 당시 독일에서 절실히 필요했던 질서와 안정을 가져다 줄 것이라고 기대하며 히틀러를 긍정적으로 평가하는 서유럽 정치인들도 많았다.[19]

『나의 투쟁』에서 히틀러는 공개적으로 독일의 미래는 동쪽으로의 팽창에 있다고 선언했다.[20] 당시 서방 유럽 국가들은 반볼셰비즘과 동방정책을 행동실천 강령으로 삼은 나치당이 공산주의라는 파도로부터 유럽을 지켜줄 방파제 역할을 할 것이라 기대하며 히틀러의 제3제

16. 봉투에 우표 대신에 우정 당국의 허락을 받은 계기에 의해 우편요금과 날짜 등이 인쇄된 것을 지칭하며 선전 및 기념 문구나 그림이 곁들여지는 경우가 대부분이다. 미터 스탬프(meter stamp)라고도 부른다.
17. 히틀러의 공식적인 거주지가 뮌헨이었기 때문이다. 독일의 저작권법에서는 저작권자가 사망한 지 70년이 지나면 저작권이 소멸된다.
18. 폴 콜리어 등 지음 강민수 옮김, 2008, 『제2차 세계대전; 탐욕의 끝, 사상 최악의 전쟁』, 플래닛 미디어, p57
19. 1차 세계대전 당시 영국 총리로서 전쟁을 승리로 이끈 로이드조지는 히틀러가 여러 가지 대규모 사업을 벌여 실업자들에게 일자리를 마련해 준 것에 대해 찬사를 보냈다.
20. 아돌프 히틀러, 위의 책, p803

국이 다소 전체주의 방향을 지향해도 소련의 공산주의를 억제할 수만 있다면 그리 나쁘지 않다고 생각했다.[21]

유대-볼셰비즘

히틀러는 『나의 투쟁』에서 독일이 안전하기 위해서는 유대-볼셰비 즘이 없어져야만 하고, 동방으로 진출하여 민족의 생존권을 확보해 야 한다고 강조했다. 하지만 유대인 사회민주주의자들은 대부분 레닌 이 이끄는 볼셰비키보다 악셀로드(Pavel Axelrod, 1850-1928)와 마르토프 (Julius Martov, 1873-1923)가 이끄는 멘셰비키에 가담했고 레닌의 동지였 던 카메네프[22](Lev Kamenev, 1883-1936)와 트로츠키[23](Leon Trotsky, 1979- 1940)는 유대교를 신봉하지 않고 유럽의 유대인들이 사용하는 이디시 어도 모르는 '비유대적' 유대인이었다.

그럼에도 불구하고 러시아 전제주의자[24]들과 나치 저술가들은 볼셰 비즘에 대해 불신을 조장하기 위해 러시아 혁명에서 유대인들의 역할

21. 폴 콜리어 등, 위의 책, p58
22. 1934년 스탈린에 의해 숙청되었다.
23. 러시아 붉은 군대의 창립자로 1917년 10월 혁명을 통해 레닌과 함께 소비에트 연 방을 건설했다. 레닌의 사후 스탈린과의 권력 투쟁에서 져 '인민의 적'이 되어 멕시 코로 망명했다가 스탈린이 사주한 암살자에 의해 살해당했다.
24. 차르의 전제주의와 '러시아 사람을 위한 러시아'를 신조로 한 서부 러시아의 지주, 우익언론인, 러시아 정교의 사제 등 제정러시아의 왕당파는 열렬한 반유대주의자였 다. 그들은 러시아가 겪고 있는 고통의 원천에는 기독교의 적이며 세계지배를 꿈꾸 는 유대인이 있다고 생각했다. 그래서 이러한 유대인을 박멸하기 위해서는 로마노 프 왕조가 그대로 유지되어야 한다고 주장했다. 김학준, 2009, 『러시아 혁명사 수 정·증보판』, 문학과 지성사, p488

을 과장해 '유대-볼셰비즘'이란 말을 만들어냈고, 그것을 뒷받침하기 위해 유대인 출신의 러시아 혁명가들, 즉 악셀로드, 마르토프, 카메네프, 특히 트로츠키의 역할을 과장해서 퍼뜨렸다.[25]

이처럼 유대-볼셰비즘은 유대인을 응징하고 볼셰비즘이라는 괴물로부터 유럽을 구원하는 것이 히틀러와 나치독일의 의무이자 과업임을 선전하면서 만들어진 허구였지만 유대-볼셰비즘의 공포와 이에 대한 독일 국민의 적개심은 2차 세계대전 내내 독일의 전쟁 수행의 당위성을 뒷받침하고 후방의 사기 저하를 막아주는 가장 중요한 응집력이었다.

합법적으로 권력을 장악한 히틀러

1929년 10월 29일 월스트리트의 증시 폭락으로 촉발된 대공황으로 미국 자금에 대한 의존도가 아주 높았던 독일 경제가 엄청난 타격을 받고 1932년 총선에서 히틀러가 이끄는 국가사회주의독일노동자당(Nationalsozialistische Deutsche Arbeiterpartei, NSDAP)이 독일사민당에 이어 제2당으로 부상하자 공화국 대통령 힌덴부르크는 정국 안정을 위해 1933년 1월 30일에 히틀러를 총리로 임명했다.[26] 그림 3-2-6은 히틀러가 총리로 지명된 1933년 1월 30일 밤 베를린의 브란덴부르크 문에서 거행된 나치 당원들의 횃불 행진 장면을 담은 독일의 엽서이다.

25. 김학준, 위의 책, 306쪽
26. 적대세력을 분열시켜 '제한된 승리'를 쟁취하였으며 훗날 정권을 완전히 장악하는 발판이 되었다.

Deutschland, Deutschland über alles!
30. 1. 1933

그림 3-2-6

　　대중을 흥분시킬 줄 아는 연설자인 히틀러는 집권 후 라디오를 강력한 정치적 도구로 활용했다. '인민의 라디오'라는 나치 공식 라디오는 나치당이 허용한 방송국에만 주파수를 맞출 수 있었다. 3월에 실시된 총선에서 나치당은 독일 의회의 총의석 647석 가운데 288석을 차지한 다수당이 되었다.

　　새로 개원한 국민회의를 축하하기 위해 약 한 달 전 화재로 소실된 베를린의 국회의사당 대신 1933년 3월 21일 포츠담의 개린슨 성당(그림 3-2-7)에서 개최된 '포츠담의 날'은 전권을 장악한 나치독일 최초의 대규모 국가행사일이었다. 이틀 후 나치 정권에 입법권을 위임한 전권 위임법인 「민족과 국가의 위난을 제거하기 위한 법률[27]」이 제정되

Postkartécanale
Solidarität!
Gebt! Helft!

Zur Erinnerung an die Feier in der Garnisonkirche zu
Potsdam aus Anlaß der Eröffnung des Reichstags
21. März 1933

그림 3-2-7

어 합법적으로 권력을 장악한 히틀러는 1934년 8월 힌덴부르크가 사망하자 국민투표를 통해 총리가 대통령의 지위를 겸하면서 '지도자 겸 제국총리'(Führer und Reichskanzler) 즉 '총통'이 되었다.

대부분의 독일 기업들은 새로운 나치 정권과 우호적인 관계를 유지했다. 나치는 노동자 조직과 좌익 반란을 진압해 '질서'를 회복했고 보답으로 대기업은 나치에게 재정지원을 했다.

1933년 히틀러가 권력을 잡았을 때 독일에서 가장 심각한 경제 문제는 높은 실업률이었다. 이를 해소하기 위해 히틀러는 아우토반 건설과 같은 강제적인 공공 일자리 프로그램을 시행했다. 당시 제국

27. 이 법에 의거하여, 나치당을 제외한 모든 정당 활동을 금지했다.

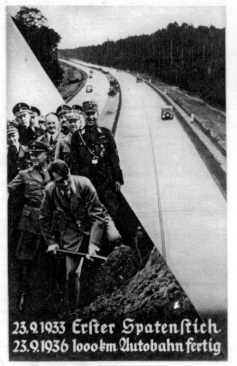

그림 3-2-8

은행 총재이자 유명 경제학자로 히틀러를 도왔던 샤흐트[28](Hjalmar Schacht, 1877-1970)는

"나는 위대하고 강한 독일 건설을 원했고 그래서 악마와 손을 잡기로 했다"[29]

고 변명했다.

그림 3-2-8의 독일 우편엽서에 1933년 아우토반 공사 현장을 방문

28. 독일의 전쟁 배상금 지급 문제에 반발하여 나치에 가입했다.
29. 매튜 휴즈·크리스 만 지음 박수민 옮김, 2010,『히틀러가 바꾼 세계』, 플래닛 미디아, p69

한 히틀러가 삽으로 흙을 파내고 있는 모습이 담겨 있다. 독일어로 고속도로를 뜻하는 아우토반(Autobahn)은 세계에서 첫 고속도로 네트워크이며 독일이 세계 굴지의 자동차 대국으로 가는데 큰 주춧돌이었다. 1935년에 프랑크푸르트에서 다룸슈타트까지 최초 구간이 개통되었다.

히틀러유겐트

히틀러의 나치독일은 독일 민족에게 또다시 대규모 전쟁에서 패배하는 쓰라린 고통과 '홀로코스트' 같은 영원히 극복하지 못할 도덕적 상흔을 남겼다. 그중에서도 가장 큰 상처는 나치독일 정권 아래 성장했던 청소년들에게 남았을 것이다. 나치는 정권 초기부터 「히틀러유겐트」, 「독일소녀동맹」과 같은 청소년 단체를 만들어 독일 청소년이 나치에 동조하게끔 했다. 이때 10대였던 독일의 청소년들은 국가를 통해 사회주의를 실현하려는 나치의 국가사회주의 사상[30]에 기반을 둔 교육을 받았다.

이렇게 나치독일은 1926년에 정식으로 조직된 히틀러유겐트를 통해 독일 청소년들에게 나치즘을 주입하고 다가올 대규모 전쟁에 필요한 정예요원을 육성했다. 함부르크 26구역에 있었던 나치와 히틀러유겐트 사무소에서 1940년 5월 10일 사용한 그림 3-2-9의 우편요금계

30. 열광적인 민족주의, 대중선동, 독재적 지배 등 이탈리아 파시즘과 비슷한 점도 많았지만, 이론과 실천에 있어 더 극단적이었다.

그림 3-2-9

기인 속 다이아몬드 모양의 도안은 히틀러유겐트의 엠블린이다.

군대와 똑같이 편성된 히틀러유겐트는 야영과 행진을 통해 획일적으로 사고하고 행동하는 것을 배웠으며 독창성이나 개인주의는 용납되지 않았다. 사냥개처럼 날렵하고 가죽처럼 질기며 크루프 강철처럼 단단한 새로운 세대를 만들기 위해 나치는 청소년들에게 지적인 교육 대신 군사훈련과 신체 단련을 강조했다. 그리고 말단에서 히틀러까지 일원화된 명령체계 아래에서 상급자나 지도자에게 어떤 일이 있더라도 절대적으로 복종하도록 엄격하게 훈련시켰다.

히틀러유겐트는 전쟁 말기까지 흔들림 없이 히틀러와 나치 정권에 충성을 다했다. 그들은 대공포 부대에서 조수 노릇을 했고 공습이 끝나면 거리를 청소하고 바주카포로 용감하게 소련군 전차에 맞섰다. 이들 중 나치 사상이 투철하여 특별히 선발돼 전투 경험이 많은 제1나치친위대사단 출신 교관들로부터 실전 훈련을 받은 히틀러유겐트로 조직된 기갑척탄병 사단이었던 제12나치친위대히틀러유겐트사단은 2차 세계대전 말기 강력한 전투력을 발휘하다가 1944년 노르망디에서 거의 전멸했다.[31]

31. 매튜 휴즈·크리스 만, 위의 책, p102

나치 당국은 히틀러유겐트 단원을 늘리기 위해 1936년 「히틀러유겐트법」을 통과시켜 10살이 된 독일 소년들을 의무적으로 제국청년단 본부에 등록하게 하고, 인종적인 순수성과 출신성분 심사에서 아리안 혈통에 유전병이 없다는 것이 증명된 건강한 소년들을 독일 소년단에 편성했다. 나치는 아리안족을 유대인과 피가 섞이지 않은 북방 게르만계 또는 코카서스 사람으로 정의하고 금발과 푸른 눈을 순혈 아리안족의 지표로 삼았다.

12초 내 60m 달리기, 산악행군, 수기신호 및 전화선 설치 방법 등 입문시험에 통과한 14살 이상의 청소년은 정식 히틀러유겐트 단원이 되고 '피와 영예'라고 새겨져 있는 히틀러유겐트 단검을 받았다. 히틀러유겐트 입단식은 히틀러 생일날인 4월 20일에 있었다. 인종 검증을 통과한 신체 장애아들은 '장애와 허약자 히틀러유겐트'라는 특별반 가입이 허용되었으나 지적 장애아들은 부모가 아무리 충성스러운 나치 당원이라 하더라도 히틀러유겐트에 가입할 수 없었다.

할 일 없이 거리를 배회하며 비행을 저지르지 않고 담배, 술, 춤 등에 시간을 낭비하는 대신에 체력 단련을 하며 국가와 전통에 대해 자부심을 가진 독일 청소년들을 많은 부모가 긍정적으로 생각했지만, 일부 부모들은 1차 세계대전에 대한 공포를 되새기며 히틀러유겐트의 전쟁 관련 활동들을 달갑지 않게 여겼다. 가정이 아닌 야영에서 같은 또래와 많은 시간을 보낸 독일 청소년들은 점차 가족과 멀어졌다. 그림 3-2-10은 나치독일이 1935년에 중국 칭다오 근처에서 있은 히틀러유겐트 야영을 홍보하기 위해 1935년 7월 25일 발행한 2

그림 3-2-10

그림 3-2-11

종 우표 중 하나이다.

소녀들 역시 14살에 히틀러유겐트와 비슷하게 조직된 독일소녀동맹에 가입하여 21살까지 활동했다. 양쪽으로 머리를 땋고 흰 블라우스와 짙은 남색 치마에 갈색 재킷을 입은(그림 3-2-11) 독일소녀동맹 소녀들은 국가에 봉사하는 훌륭한 어머니가 되기 위해 신체 건강 유지에 노력해야 했다. 독일소녀동맹 소속 소녀들이 히틀러와 만나는 모습을 보여주는 그림 3-2-11은 히틀러 탄생 50주년을 기념하기 위해 나치독일이 1939년 4월 13일에 공식적으로 발행한 4종의 그림 우편엽서 중 하나의 뒷면이다.

그림 3-2-12

"여자는 국가사회주의자 세계관의 전도사로 가정에서 아이들을 돌보기만
하면 된다"

고 나치는 선전했지만, 전쟁 말미 노동력의 부족으로 여자들을 공장
에 강제동원 해야만 했다.

그림 3-3-12는 히틀러유겐트의 '우편저축카드'이다. 히틀러유겐트
지도부는 1933년 1월 31일 히틀러 총리 지명 이후 공식적으로 도입하
여 히틀러 유겐트 단원 ID 카드에 매월 기부금 증지를 붙이던 히틀러
유겐트의 나치 후원 저축프로그램을 1940년 9월 25일에 중지하고, 대
신 야영이나 여행, 취업 훈련 등에 필요한 경비를 모으는 우편 저축프
로그램을 도입했다. 제국우체국이나 독일저축은행 등에 계좌를 개설
하고 받은 우편저축카드에 다양한 액면의 우표를 첨부하여 약정 금액
이 충족되었을 때 현금으로 인출하는 방식이다. 히틀러 초상의 보통
우표가 주로 첨부되었다.

건강한 히틀러유겐트 단원은 18살이 되면 실업문제 해결을 위해
1935년에 창설된 제국노동봉사단(Reichsarbeitsdicnt, RAD)에 가입해 6개

그림 3-2-13

월 의무봉사[32]를 했다. RAD 봉사를 마친 히틀러 유겐트는 정규군이었
던 독일국방군이나 무장친위대 가운데 한 곳에서 2년간 군 복무를 해
야 했다. 18세에서 20세 사이의 소년들 가운데에서 선별된 나치 친위
대는 키 175cm 이상에 1650년 이래 순수 아리안 혈통임을 증명해야
했다.

32. 1939년 전쟁이 발발하자 독일의 모든 소년 소녀가 RAD에 의무적으로 가입하는 것
 으로 변경되었으며 노동 봉사 기간은 1년으로 길어졌다.

돌격대와 나치 친위대

1921년 룀(Ernst Röhm, 1887-1934)이 제대군인과 자유군단 출신의 나치 지지자들을 모아 만든 준군사조직 돌격대(SA)는 갈색 셔츠를 입었기에 '갈색 셔츠단'[33]이라고도 했다. 창설 후 인원이 계속 증가해 히틀러가 총리에 오른 1933년에는 50만 명 달했다. 하지만 히틀러 집권 시기인 1934년 6월 30일 '장검의 밤'에 나치 돌격대 지휘관 룀과 그 추종자들이 완전히 숙청되었다.[34]

히틀러의 개인 경호를 맡은 나치 하부조직으로 1925년에 뮌헨에서 창설된 나치 친위대(Schutzstaffel, SS)를 SS 국가지도자 힘러가 국가 내 또 다른 국가, 군대 내 또 다른 군대로 만들었다. 나치독일이 멸망할 때까지 국내외의 적성분자를 첩보·적발·격리·수용·감시하다가 뉘른베르크 전범 재판에서 범죄조직으로 규정되었다.

독일 국내와 유럽 각지 점령지의 치안 유지, 경찰력 및 유대인 대량 학살에 관여한 일반친위대(Allgemeine SS)와 히틀러 무장 경호대로 출발해 독일국방군과 함께 2차 세계대전에 참전해 육·해·공군에 이어 제4의 군대로 활약했던 무장친위대(Waffen-SS)로 분류된다.

나치독일을 반대하는 세력을 무력화하고 나치즘을 유지하기 위해 독일 국민을 감시했던 나치독일의 비밀경찰 게슈타포(Gestapo)와 정보기관 SS국가지도자보안국(Sicherheitsdienst) 또한 SS 소속이다[35]. 검은

33. 갈색 셔츠를 비롯해 돌격대 제복은 1차 세계대전 이후 독일제국의 해외식민지 주둔군 제복으로 시장에서 싼 가격에 쉽게 구할 수 있었다.
34. 이언 커쇼, 위의 책, p718
35. SS 국가지도자 하인리히 힘러(Heinrich Himmler, 1900-1945)가 나치 친위대와 게슈타포를 지휘했다.

제복에 해골 배지와 번갯불 모양의 룬 문자 표장을 착용한 SS는 명목상 상위 조직인 돌격대(SA)보다 우월감을 느꼈다.

독일 북부의 항구도시 킬에서 1936년 5월 23일과 24일 양일간 개최된 2차 스칸디나비아반도 회의(Nordmark-Treffen)를 홍보하기 위해 킬 우체국에서 5월 19일에 사용한 그림 3-2-13의 기계인에 SA, 나치, SS의 표장(왼쪽에서 오른쪽으로)이 나란히 도안되어 있다.

3-3 불씨는 다시 타오르고

3국 군사동맹

청일전쟁과 러일전쟁에 승리해 동북아시아에서 경제적으로 군사적으로 강국으로 부상한 일본은 1차 세계대전의 승전국임에도 불구하고 파리강화회의에서 인종적으로 동등한 파트너로 인정받지 못했다. 이에 불만을 가진 일본은 1940년 9월 27일 독일 베를린에서 독일·이탈리아와 3국 군사동맹(Tripartite Pact)을 체결했다. 3국 군사동맹을 인상적으로 표현한 그림 3-3-1은 2차 세계대전 때 사용한 이탈리아 군사우편엽서의 뒷면이다.

그 밖에 헝가리, 루마니아, 슬로바키아, 불가리아, 유고슬라비아 등이 3국 군사동맹에 참여했다. 루마니아는 1940년 11월 23일에, 불가리아는 이듬해 3월 1일에 3국 군사동맹에 참여했다. 유고슬라비아의 섭정을 맡고 있던 파울 대공이 1941년 3월 25일 3국 군사동맹에 가담한다고 결정하자 이에 불만을 가진 친영파 세력들이 베오그라드에서 3월 27일에 쿠데타를 일으켜 파울 대공을 실각시키고 동맹에서 탈퇴했다.

3국 군사동맹 가입에 반대해 친영파 세력이 일으킨 1941년 3월 27일 베오그라드 쿠데타 장면으로 담은 그림 3-3-2의 맥시멈 카드[1]는 쿠데타 10주년을 기념하여 유고슬라비아가 1951년 3월 27일에 발행

그림 3-3-1

그림 3-3-2

한 우표를 우표의 원도가 된 사진을 인쇄한 그림엽서에 붙여 만들었다.

　파울 대공의 실각에 분노한 히틀러가 발령한 '총통지령 25호'에 의해 독일 주도 추축국들이 4월 6일 유고슬라비아를 침공하자 유고슬라비아는 4월 17일에 무조건 항복하고 추축국에 분할되거나 점령당했다. 당시 유고슬라비아군은 100만 명이었으나 구식장비에 비효율적인 군대에 불과하여 독일군은 겨우 151명의 사상자만 내고 유고슬라비아 전역을 순식간에 점령할 수 있었다.[2]

1. 우표, 그림엽서, 우편인 3요소가 최대로 연관성을 가지는 카드이다.
2. 폴 콜리어 등 지음 강민수 옮김, 2008, 『제2차 세계대전: 탐욕의 끝, 사상 최악의 전쟁』, 플래닛 미디어, p356

독일 재무장

1차 세계대전이 끝난 1918년 11월 당시 독일제국 육군은 약 400만 명의 병력을 동원[3]할 수 있었지만, 베르사유조약에 의해 독일군은 장교 4,000명을 포함하여 10만 명을 초과할 수 없고 전차나 항공기를 보유할 수 없다는 제약을 받았다. 그림 3-3-3은 이러한 제약을 풍자적으로 표현한 독일의 그림 우편엽서이다.

하지만 독일군은 1차 세계대전에서 승리를 거두지 못한 이유가 무엇인지 철저히 분석하는 한편 전차나 항공기를 보유할 수 없었지만 군비 제한이 풀릴 그날을 대비하여 이러한 무기들을 사용하는 전술 연구에 심혈을 기울였다. 독일군은 국제무대의 또 다른 불가촉천민인 소련과 1922년에 이탈리아의 라팔로에서 비밀조약을 맺고 소련에서 전차와 항공기를 시험하고 운용 요원을 훈련 시켰다.[4]

그리고 독일 정부는 장차 공군의 주축을 형성할 조종사들을 양성하기 위해 적극적으로 민간 글라이더 비행 클럽의 창설과 활동을 장려했다.[5] 이렇게 독일군은 철저한 훈련을 통해 10만 명으로 제한된 소수의 병력이 장차 확대될 독일군의 기간을 형성할 수 있는 역량을 키워 나갔다.

1933년 1월에 정권을 잡은 히틀러는 베르사유조약[6]을 독일 국민의 증오심을 부추기는 도구로 활용했다. 그는 공개적으로 베르사유조약

3. 폴 콜리어 등, 위의 책, p62
4. 베르사유조약은 독일군이 병력을 10만 명 이상 보유할 수 없게 했을 뿐만 아니라 징병제 실시 금지, 군용기·전차·잠수함 보유 금지 등 여러 제재를 했다.
5. 폴 콜리어 등, 위의 책, p63
6. 베르사유조약이 원래 의도대로 철저하게 실행되지 못하고 어정쩡하게 독일의 경제만 압박했다.

그림 3-3-3

을 무시하고 무기와 군수품 생산에 박차를 가해 본격적으로 재무장에 돌입했다. 독일 군사력을 재건하겠다는 히틀러의 재무장 약속은 대규모 신규사업 계약을 의미하기에 크루프 등 독일 내 군수산업 회사의 지지를 받기에 충분했다. 이러한 히틀러의 독일 재무장은 새로운 일자리를 창출해 실업률을 감소시키는 등 독일 경제에 활력이 되었다.

나치독일은 1935년 3월 10일에 베르사유조약의 독일군비제한조항을 파기하고 징병제를 도입해 평시 상비군을 50만 명으로 증가시키겠다고 선언하면서 독일 공군의 존재를 공개했다. 독일의 재무장 선언에 국제연맹은 형식적으로 비난만 했을 뿐 구체적인 조치를 하지 않았다. 이러한 독일의 재무장 선언에는 프랑스를 견제하고[7] 소련의 공산주의 확산에 대한 방공방어벽 역할을 독일에 기대했던 영국의 '친독일 유화정책'도 한몫했다.[8] 독일은 영국과 해군 협정을 맺고 영국 해군의 일정 비율만큼 전투함을 보유할 수 있었다.

히틀러의 주도 아래 면모를 일신한 독일군은 임무와 목표를 부여받은 장교와 부사관들이 작전을 수행할 때 상부의 명령을 기다리기보다 스스로 주도권을 갖고 전투에 임하는 소위 '임무형 지휘체계'라는 다른 나라에서는 찾아볼 수 없는 유연한 전술 교리를 채택했다.

이로 인해 2차 세계대전 초기에 독일군은 전쟁의 목적에 대해서는 확고한 원칙을 가지고 있지만, 전쟁 수행 방법론에 있어서는 정형화

7. 프랑스와 소련은 1935년 5월 2일 상호원조조약을 맺었다.
8. 이러한 영국의 태도는 동북아시아에서 소련과 중국 공산당을 견제하기 위해 일본의 만주 침략을 용인한 것과 일맥상통했다. 독일과 일본에 대한 영국의 유화정책은 이들이 소련을 공격하기를 기대하는 동시에 소련과의 전쟁으로 독일과 일본의 전력이 소모되기를 바라는 매우 복잡한 의도가 숨겨진 외교정책이었다. 일본역사학연구회 지음, 아르고(ARGO) 인문사회연구소 편역, 위의 책, p369.

된 모든 규정에서 벗어나 자유롭게 전술에 변화를 주어 적의 의표를 찌르는 예상치 못한 행동으로 큰 성과를 얻었다.

무선 통신 장비를 적극적으로 도입한 독일군은 모든 전차에 무전기를 장착하여 이러한 혁신적인 전술 교리를 손쉽게 실전에 적용할 수 있었다. 이러한 임무형 지휘체계와 무전기의 적극적인 활용이 조합된 기갑부대 운용 전술은 '기갑부대의 아버지'라고 불린 구데리안(Heinz Guderian, 1888-1954)이 고안한 '전격전'[9]의 기반이 되었다. 전차부대의 공격을 공중에서 급강하 폭격기가 지원하고 그 뒤에 보병이 영토를 점령하는 전격전은 폴란드와 프랑스에서 독일군에게 승리를 안겨 주었다.

스페인 내전이 발발하자 병력과 비행기, 전함을 파견해 새로운 장비의 성능과 전술을 시험했다. 불과 십몇 년 전에 끔찍한 대전쟁을 겪고 반전(反戰) 내지는 염전(厭戰) 분위기가 만연한 유럽 사회가 히틀러의 도발에 군사적으로 대응하는 것은 쉽지 않았다. 심지어 히틀러의 의도가 명백하게 드러난 1936년 이후에도 그 위협을 인정하려 하지 않았다.[10]

이러한 정치적 오판과 대중적 반전 분위기에 더해 대공황으로 악화된 경제 상황으로 기존의 군사력 유지에 필요한 돈조차 없었던 유럽 각국 수뇌들은 어떻게든 전쟁을 피하고자 했다. 하지만 히틀러의 나치독일은 각종 대규모 국가 프로그램을 통해 적극적으로 군수산업을 육성했다. 1939년 9월 1일 2차 세계대전 개전 당시 독일 국방군은 규

9. 폴 콜리어 등, 위의 책, p66
10. 폴 콜리어 등, 위의 책, p60

모면에서는 유럽 최고가 아니었지만, 참전국 가운데 전쟁 준비가 가장 잘 되어 있었다.

고토 회복

1차 세계대전 패배 이후 베르사유조약으로 빼앗긴 영토와 주민들을 되찾기 위한 첫걸음으로 히틀러는 석탄과 철이 풍부한 자르 지역[11]을 주민 투표를 통해 1935년 3월 1일에 정식으로 독일 영토로 귀속시켰다.[12] 그리고 1936년 5월에 로카르노조약을 일방적으로 파기하고 라인란트에 군대를 진주시켰다.[13] 당시 독일 국방군의 장군들이 라인란트 재점령 계획에 반대했지만, 1935년에 있었던 무솔리니의 에티오피아 침공에서 영감을 얻은[14] 히틀러는 반대를 무시하고 자신의 의지를 관철해 라인란트를 순조롭게 재점령했다.

라인란트 재점령 이후 히틀러는 자신의 결정이 항상 완전무결하고 영국과 프랑스는 약할 뿐만 아니라 독일의 행동에 별 관심을 가지지

11. 베르사유조약으로 국제연맹의 보호령이 되었다.
12. 베르사유조약은 자르 지역을 국제연맹이 관리하다가 15년 후 주민투표로 독일 귀속 여부를 결정하기로 했는데 1935년 1월 13일 실시된 투표에서 90% 이상의 주민들이 독일 귀속을 원했다. 이는 베르사유조약으로 독일이 상실한 영토를 처음으로 회복한 사례이다.
13. 베르사유조약은 라인강 서안에 있는 라인란트 일대를 15년간 연합국의 점령 아래 두게 했으며 비무장화를 규정했다. 그 후 로카르노조약에 의해 1930년에 라인란트에서 연합국 군대가 철수했지만, 영구 무장금지 상태가 되었다.
14. 1935년 10월 이탈리아의 에티오피아 침공 이후 국제연맹이 이탈리아에 경제제재를 하기로 결의했지만, 전체적으로 지지가 부족하여 별 효과를 거두지 못하자 히틀러는 국제적인 반대가 있더라도 무시하고 호전적인 정책을 밀어붙여도 문제가 없다고 확신했다. 폴 콜리어 등, 위의 책, p307

않는다는 확신을 강하게 가졌다. 독일 내 히틀러의 인기는 하늘 높은 줄 모르고 치솟았다.[15]

독일이 제안한 「오스트리아와 독일의 재통합법」이 1938년 3월 13일 오스트리아 각료회의에서 만장일치로 통과돼 숙원이었던 독일과 오스트리아의 합병[16]이 성사되었다. 『나의 투쟁』첫 페이지에

"독일과 오스트리아는 모국인 대독일로 복귀해야 한다[17]"

고 적혀있듯이 독일과 오스트리아의 합병은 오스트리아와 독일의 경계에 있는 브라우나우암인에서 태어난 히틀러의 가장 큰 꿈이었다.

그림 3-3-4의 독일 그림 우편엽서는 히틀러가 오스트리아를 합병하면서 사용했던 선전 구호 '1938년 3월 13일 하나의 민족, 하나의 나라, 하나의 지도자'와 함께 오스트리아를 통합한 독일 지도 정중앙에 그려진 히틀러의 초상을 보여준다. 당시 유럽의 대부분 나라는 독일의 오스트리아 합병을 자연스러운 민족 국가의 형성 과정으로 간주했다.[18]

1차 세계대전의 승자였던 협상 세력이 오스트리아-헝가리 2중 제국과 독일 제국의 영토를 떼어 내어 인위적으로 세운 국가인 체코슬로바키아의 주데텐란트 지역에 거주하고 있던 약 350만 명의 독일계 주민 대부분은 독일에 통합되기를 원했다. 히틀러는 1938년의 뉘른베르크 전당대회에서 한 연설에서 주데텐란트의 독일계 주민들을 민족자

15. 이언 커쇼 지음, 이희재 옮김, 2010, 『히틀러 I - 의지 1889-1936』, 교양인, p753
16. 베르사유조약은 독일과 오스트리아 합병을 금지했다.
17. 아돌프 히틀러 지음 황성모 옮김, 2014, 『나의 투쟁』, 동서문화사, p131
18. 폴 콜리어 등, 위의 책, p83

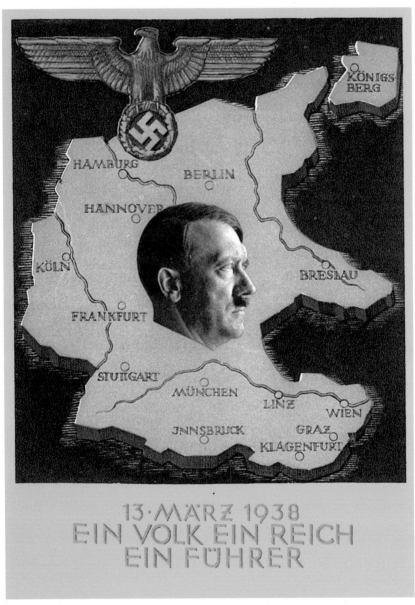

그림 3-3-4

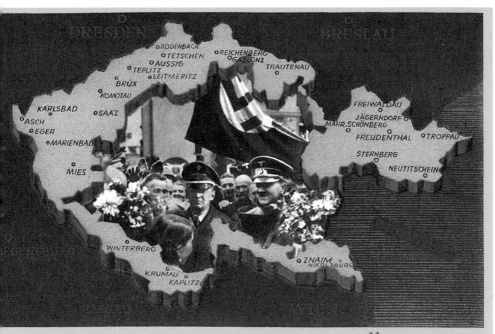

WIR DANKEN UNSERM FÜHRER

그림 3-3-5

결의 원칙에 따라 제3제국의 일원으로 만들겠다는 그의 야망을 노골적으로 밝혔다.

1938년 9월 29일에 뮌헨에 모인 체임벌린(Neville Chamberlain, 1869-1940) 영국 총리, 달라디에(Édouard Daladier, 1884-1970) 프랑스 총리, 무솔리니, 히틀러가 주데텐란트를 독일에 넘겨주기로 합의했다. 그림 3-3-5의 독일 그림 우편엽서는 1938년의 뮌헨 회담의 결과로 독일에 병합된 주데텐란트 지역과 '우리는 우리의 지도자에게 감사드립니다'라는 선전 문구를 보여준다.

뮌헨 회담 직후 영국에 도착한 체임벌린은 히틀러가 서명한 합의문을 흔들어 보이며

을 보장받았다고 말했다. 하지만 뮌헨 회담은 히틀러의 야망을 막을 힘이 영국과 프랑스에 없다는 사실을 극명하게 보여주는 사건이었다.

히틀러가 전쟁을 벌이지 못하게 독일의 요구를 가능한 한 모두 수용한 영국과 프랑스의 유화책은 철저히 실패했다. 체임벌린 등 유화책을 주장하던 사람들이 전쟁 발발에 가장 큰 책임자라는 전쟁 책임론이 2차 세계대전 종전 후 영국에서 대두되었다.

주데텐란트를 할양받는 대신에 체코슬로바키아의 국경선을 존중하겠다는 합의문에 히틀러가 서명했지만, 이듬해 3월 14일 독일이 슬로바키아인을 부추겨 슬로바키아 공화국이 독립하자 다음 날인 3월 15일 독일군은 체코슬로바키아의 수도 프라하에 입성하여 보헤미아와 모라비아 지방까지 점령했다.

그림 3-3-6

그림 3-3-6의 가쇄 우표는 나치독일이 점령 지역에 수립한 보헤미아와 모라비아 보호령[19]에서 1942년 3월 15일 점령 3주년을 기념해 자신들이 1941년에 발행한 프라하 대성당 도안 우표에 1939년 3월 15일 점령일을 가쇄해 발행한 것이다.

이렇게 1차 세계대전 패배 이후 베르사유조약으로 빼앗긴 영토와 주민들을 되찾은 히틀러는 1939년 4월 28일 제국의회에서

19. 1939년 3월 16일의 체코 내 독일의 보호령 수립은 뮌헨 협정을 정면으로 위반하는 일이었다.

"나는 1919년 제국이 강탈당한 땅을 되찾았습니다. 나는 우리한테서 찢겨져 나가 몹시 불행하게 살던 수백만 독일인을 조국으로 끌어들였습니다. 나는 독일 민족의 생존 공간을 천년이라는 통일된 역사 속에서 재현했으며 이 모든 것을 피 한 방울 흘리지 않고 우리 민족과 다른 민족들에게 전쟁의 고통을 안기지 않고 이루어냈습니다. 21년 전만 하더라도 민족의 이름 없는 노동자였고 병사였던 내가 오직 나만의 힘으로 이것을 해냈습니다[20]"

고 연설했다.

20. 이언 커쇼 지음, 이희재 옮김, 2010, 『히틀러 II - 몰락 1936-1945』, 교양인, p249

제4장
진정한 세계대전

4-1 폭풍전야

천년제국 건설의 꿈

협상 세력이 지루한 소모전과 참호전으로 중부 세력을 패배시킨 1차 세계대전은 18세기 산업 및 과학혁명 이후 축적된 신기술을 최대한 활용하여 제작한 기관총, 독가스, 대구경 대포 등 첨단 무기로 승자와 패자 별 차이가 없이 끔찍한 피해를 초래한 대규모 전쟁이었다.[1] 1차 세계대전이 종전되고 모든 사람이 자신들이 경험한 전쟁이 앞으로의 '모든 전쟁을 끝내기 위한 전쟁'이었기를 희망했지만 불과 21년 만에 이름에 걸맞은 '사상 최악'의 2차 세계대전을 경험해야만 했다.[2]

여러 가지 요인들이 복합적으로 작용하여 2차 세계대전이 발발했겠지만, 이 전쟁을 피할 수 없게 된 것은 단 한 사람 히틀러 때문이라는 데에는 이견이 없을 것이다. 1차 세계대전에서 패배한 독일을 휩쓸던 정치적 극단주의[3]에 편승해 합법적으로 권력을 잡는 데 성공한 히틀러는 위협과 호전적인 외교를 적절하게 활용해 베르사유조약에 의해 상실한 영토들을 하나둘 되찾고 독일이 새로운 전쟁을 도모할 수 있

1. 1차 세계대전은 대전 중에 이미 '대전쟁'(Great War)으로 불렸다
2. 1차 세계대전의 주요 전장은 유럽에 국한되었다. 유럽 이외 대륙에서의 전쟁은 극히 제한적이었다.
3. 당시 독일의 군부와 우익세력들은 독일이 1차 세계대전에서 패한 이유는 군사적으로 협상 세력에게 패배한 것이 아니라 국내에서 사회주의자와 공산주의자들이 독일의 '등에 칼을 꽂았기 때문'이라고 생각했다.

을 정도로 경제적으로 군사적으로 부흥시켰다.

히틀러의 목적은 단순히 지도 위 국경선을 변경하는 것이 아니라 동방에 순수 아리아인의 식민제국을 건설하는 것이었다. 이를 위해서는 소련을 절멸시키는 전쟁이 필수적이었다. 히틀러가 보기에는 세계를 장악할 음모를 꾸미고 있는 유대인과 공산주의자가 장악하고 있는 소련은 그 자체가 악의 집합체였다.[4] 따라서 동방 전쟁을 통해 열등 인종인 슬라브인들을 절멸시키고 획득한 광대한 영토에 게르만 혈통들을 이주시켜 '천년제국'을 건설하고자 했다.

새로운 대규모 전쟁의 방아쇠, 폴란드

2차 세계대전은 1939년 9월 1일 독일의 폴란드 침공으로 시작되었다. 지난봄 독일의 체코 침공 때처럼 영국과 프랑스가 가만히 있었으면 독일과 폴란드의 국지적 분쟁으로 조기에 마무리될 수 있었겠지만, 전과 달리 영국과 프랑스가 적극적으로 개입하면서 유럽 전체의 전쟁으로 확대되었다. 무엇이 옳았을까?

폴란드는 18세기 말 프로이센·오스트리아·러시아에 의해 세 부분으로 분할되어 123년간 피지배 민족으로 살아왔다. 그러다가 1차 세계대전에서 독일군과 오스트리아군, 러시아군의 일부가 되어 같은 민족끼리 적으로 싸워야만 했던 비극적인 상황을 겪었다. 1차 세계대전

4. 폴 콜리어 등 지음 강민수 옮김, 2008, 『제2차 세계대전: 탐욕의 끝, 사상 최악의 전쟁』, 플래닛 미디어, p43

이 끝나고 베르사유조약에 의해 다시 하나의 국가로 독립했지만, 동쪽에 소련, 서쪽에 독일이 있어 최악의 경우 독일과 소련이라는 두 강대국을 상대로 동시에 양면 전쟁을 해야 할 가능성도 있었다.

이러한 위험에 대비해 폴란드는 독일과 전쟁이 발발하면 즉시 프랑스[5]가 폴란드 편이 되어 참전하는 방위조약을 1921년에 프랑스와 체결했다. 히틀러가 1938년 9월의 뮌헨 회담에서의 합의를 어기고 1939년 3월에 체코슬로바키아를 침공하자 영국은 폴란드에 군사적 안전보장을 약속했다. 이는 영국을 전쟁으로 끌고 들어갈 수도 있는 협약을 대륙 국가와 맺지 않는다는 영국의 오랜 외교적 관행을 바꾼 것이었다.

히틀러와 나치에게 폴란드 침공은 동방에 게르만 민족의 생활권을 마련하는 첫걸음이었다. 그리고 그들에게는 폴란드 침공을 정당화할 좋은 구실이 이미 있었다. 베르사유조약에 의해 프로이센 서부 일부를 폴란드에 떼어 준 독일에서 육상으로 프로이센 동부로 가려면 '폴란드 회랑'으로 알려진 폴란드 영토를 지나가야만 했기에 히틀러는 독일인들이 프로이센 동부로 가는 길을 폴란드가 막고 있다고 언제든지 주장할 수 있었다.

독일과 소련은 1939년 8월 23일 모스크바에서 불가침조약을 맺으면서 독일이 폴란드 서쪽을 점령하면 소련은 폴란드 동부와 발트해 국가들을 점령한다는 비밀협약 '국경 확정 및 우호조약'도 함께 맺었다. 비밀협약에 서명한 뒤 스탈린은 독일의 외무장관 리벤트로프(Joachim von Ribbentrop, 1893-1946)에게 히틀러를 위한 건배를 제안하며

5. 프랑스는 독일의 주적이다.

"독일 국민이 얼마나 총통을 사랑하는지 알겠다"[6]

고 말했다. 히틀러는 베를린의 총통관저 지하벙커에서 개인비서였던 보어만에게 1945년 2월 26일에 구술했던 '정치적 유언' 16장에서 독·소 불가침조약을

"방아쇠에 손가락을 건 채로 한 화해[7]"

라고 표현했지만, 독일과 소련의 불가침조약 체결은 영국과 프랑스에 폭탄선언이나 다름없었다.

천년제국을 위한 첫걸음, 폴란드 침공

1939년 8월 31일, 히틀러는

"독일 동부 국경지대에서 벌어지고 있는 용납할 수 없는 상황을 평화적인 수단으로 해소할 수 있는 모든 정치적 가능성이 무산된 상황에서 나는 마침내 무력에 의지해 이 문제를 해결하기로 결심했다"

고 시작하는 독일 국방군 최고사령관의 「전쟁 수행에 관한 지령 제1

6. 앤터니 비버 지음 김규태·박리라 옮김, 2017, 『제2차 세계대전, 』, 글항아리, p40
7. 아돌프 히틀러 지음 황성모 옮김, 2014, 『나의 투쟁』, 동서문화사, p1118

호[8]」을 발령했다. 지령 1호는 폴란드 침공을 '백색 작전' 계획에 따라 수행한다는 것과 공격일시를 9월 1일 새벽 4시 45분으로 명시한 것 이외에는 내용 대부분을 폴란드 침공 후 서부 전선에서 영국과 프랑스에 대응하는 구체적인 지시에 할애했다.

다음 날 새벽 4시 48분, 며칠 전 미리 단치히 연안에 도착했던 전함 슐레스비히홀슈타인[9]이 폴란드 요새를 향해 280㎜ 주포를 발사하면서 2차 세계대전은 전격적으로 시작되었다. 개전과 동시에 유대인을 비롯해 도시에 있던 성직자와 교사 등 영향력 있는 폴란드인들이 체포되어 슈투트호프 강제수용소[10]에 수감되었다.

침공일 아침에 베를린의 크롤 오페라하우스[11]에서 개최된 제국의회에서 히틀러는 환호하는 의원들을 향해 단치히가 제3제국에 반환되었음을 선포했다. 그림 4-4-1은 '단치히는 독일이다'(Danzig ist Deutsch)를 선전하는 나치독일의 그림 우편엽서이다. 평소 히틀러는 베르사유조약에 의해 자유도시가 되어 국제연맹의 감독을 받게 된 단치히와 폴란드 회랑을 베르사유조약의 가장 불공정한 조항 중 하나로 선전해 왔다.

독일은 폴란드 침공에 6개 기갑사단, 4개 기계화사단, 3개 산악사단 등 50개 사단을 동원했다. 이 병력은 당시 독일국방군이 동원할 수 있는 주력의 전부이며, 독일 서쪽 국경에는 11개 사단만 남아 있었다.[12]

8. 폴 콜리어 등, 위의 책, p92
9. 1916년 유틀란트 해전에 참가했던 구식 전함
10. 전쟁 후반에 슈투트호프 수용소는 단치히 해부학 연구소에 실험용 시체를 공급하여 인간의 시체로 가죽과 비누를 만들게 했다. 앤터니 비버, 위의 책, p44-45
11. 히틀러 집권 직후인 1933년 2월 27일 네덜란드 출신의 공산주의자에 의한 방화로 소실된 독일 국회의사당 대신 제국의회 의사당으로 사용되었다.
12. 폴 콜리어 등, 위의 책, p98

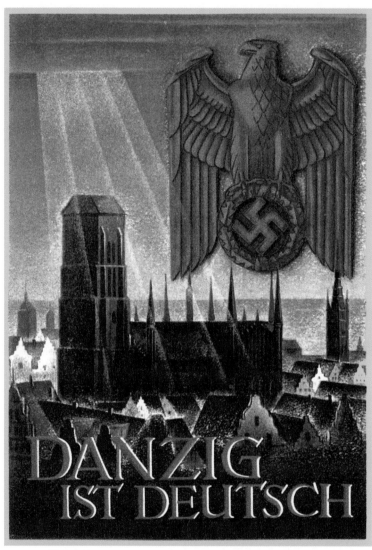

그림 4-1-1

백색 작전이라고 명명된 폴란드 침공 작전의 핵심은 폴란드군을 포위해 섬멸하는 것이었다.

개전 3일 만에 완전히 제공권을 장악한 독일 공군의 지원[13] 덕분에 독일군은 쾌조의 진격을 계속해 9월 16일 수도 바르샤바를 포위했다. 1939년 8월 23일에 독일과 맺은 비밀협약에 따라 소련군들이 폴란드 동쪽 국경을 넘은[14] 9월 17일에 폴란드 정부는 바르샤바를 떠나고, 대규모 독일 공군의 집중 폭탄 공세에 4만 명의 민간인 희생자를 내며 버티던 바르샤바가 9월 27일에 함락되고 10월 6일에 폴란드 전역에서 전투가 끝나면서 폴란드 침공은 일단락되었다.

2차 세계대전 50주년을 맞아 마셜 제도는 1989년부터 1995년까지 7년 동안 2차 세계대전의 주요 장면들을 담은 시리즈 우표 157종을 발행했다. 그림 4-1-2는 그 중 첫 번째 우표로 2차 세계대전에서 가장 인상적인 장면 중 하나였던 독일국방군 기갑부대에 맞서 싸우는 폴란드 기병대의 모습을 도안했다. 전차와 기계화 보병 등으로 현대화된 적에게 기병대와 두 발에 의지해 이동하는 전통적 의미의 보병들로 대항해야 했던 독일의 폴란드 침공은 싸우기도 전에 이미 승자가 정해져 있었다.

폴란드 침공에 투입된 독일 전차의 약 10%에 해당하는 200여 대가 파괴되었으며 1만3,000명의 독일군 병사가 전사하고 3만여 명이 부상했다. 10월 5일 히틀러는 바르샤바에서 승리의 퍼레이드를 열었

13. 독일 폭격기들은 사실상 독일 육군의 공중 포대 역할을 했다.
14. 폴란드에서 생활하는 벨라루스인과 우크라이나인을 폴란드인들의 도발로부터 보호하기 위해서라는 뻔뻔스러운 주장을 하면서 침공했다. 앤터니 비버, 위의 책, p61. 소련은 1932년 폴란드와 불가침조약을 맺었다. 9월 17일 소련의 폴란드 침공은 이를 일방적으로 파기한 것이다.

그림 4-1-2

다.[15] 폴란드를 동서로 분할 점령한 독일과 소련은 귀족과 판사, 교수, 성직자, 기자, 장교 등 폴란드 저항운동을 주도할 가능성이 있는 모든 사람을 체포했다.

 독일이 폴란드를 침공할 경우, 폴란드를 즉각 지원하겠다고 약속했던 영국과 프랑스가 9월 3일 독일에 전쟁을 선포하고 호주와 뉴질랜드, 인도가 같은 날, 남아프라키공화국과 캐나다는 며칠 후, 독일에 전쟁을 선포했다.

 영국은 16만 명의 정예부대로 구성된 원정군을 1939년 9월에 프랑스로 파견했다. 하지만 프랑스가 엄청난 비용을 들여 구축한 마지노선[16]을 벗어나 독일의 서쪽 국경을 위협할 가능성이 거의 없다고 확신하고 부담 없이 폴란드를 침공한 독일의 예상대로 영국과 프랑스는 독일의 폴란드 침공을 저지하는 어떠한 군사 행동도 하지 않았다.[17]

 자국 영토에서 1차 세계대전을 치르면서 엄청난 피를 흘린 프랑스는 두 번 다시 이러한 살육전이 프랑스 영토에서 반복되지 않도록 독일과의 국경에 강력한 요새 선을 구축해야 한다고 주장했던 마지노

15. 앤터니 비버, 위의 책, p62
16. 프랑스군 지휘부는 마지노선이 어떠한 공격도 물리칠 수 있다는 맹목적인 믿음에 2차 세계대전에서 가장 핵심적인 전술이 된 항공 폭격과 기갑전이라는 새로운 전술 개념을 거부하는 경직된 사고를 보였다. 그리고 지휘부가 새로운 전술 개념을 수용했다 하더라고 마지노선의 건설과 유지에 프랑스 국방예산 대부분을 투입했기에 새로운 전술을 구현하는 데 필요한 무기를 마련할 재원이 없었다. 많은 문제점에도 불구하고 1차 세계대전의 영웅 페탕 원수가 "전쟁이 터졌을 때 전사하게 될 병사들의 목숨과 맞바꾼 강철과 돈"이라고 표현했듯이 참호전의 악몽을 겪은 프랑스에서 마지노선의 필요성에 대해 이의를 제기하는 사람은 거의 없었다. 폴 콜리어 등, 위의 책, p72-73
17. 영국과 프랑스의 독일에 대한 전쟁 선포에 격한 기쁨에 표했던 폴란드 정부는 곧 실망했다.

(André Maginot, 1877-1932) 국방장관의 이름을 딴 방어선을 70억 프랑이라는 엄청난 비용을 들여 구축했다. 마지노선은 병영, 탄약고, 연료창고, 병원, 환기시스템을 갖추고 있는 요새들을 지하철도로 연결한 난공불락의 철옹성이다. 적에게 포위되더라도 요새로서 기능을 잃지 않고 계속 전투를 수행할 수 있도록 만들었다.

하지만 마지노선의 진짜 목적이 독일군의 공격을 직접 막는 것이 아니라 독일군의 프랑스 침공 방향을 벨기에 방면으로 제한시키는 것이기에 프랑스-벨기에 국경지대나 아르덴 숲을 마주 보고 있는 지역에는 의도적으로 마지노선을 구축하지 않았다. 예상되는 적의 공격선에 방어부대를 배치함으로써 적의 공격을 손쉽게 방어할 수 있을 것이라 프랑스군 지휘부는 판단했다.

프랑스 국경 근처에서 교착 상태로 있는 '가짜전쟁'이 이듬해 5월까지 계속되었다. 영국이 프랑스를 전쟁으로 끌어들였다는 독일의 선전과 프랑스 내 반전운동으로 많은 프랑스 군인들은 독일과의 전쟁을 부당하게 생각했다.[18]

노르웨이와 덴마크 침공

독일이 전쟁을 수행하는데 핵심적인 자원이었던 스웨덴의 철광석은 겨울에 노르웨이 근해를 경유해 독일로 수송되었다. 그리고 노르웨이는 연합국의 공격으로부터 독일의 북쪽을 보호해 줄 수 있는 지리적

18. 앤터니 비버, 위의 책, p139

위치에 있다. 이러한 노르웨이를 연합국보다 먼저 장악하기로 결정한 독일군이 1940년 4월 9일에 6개 그룹으로 나눠 동시다발적으로 노르웨이를 침공하자[19] 영국과 프랑스는 소련과 겨울전쟁[20] 중이던 핀란드를 지원하기 위해 차출한 1만2,000명의 원정군을 즉시 노르웨이에 파견했다.[21]

하지만 며칠 만에 수도 오슬로가 함락되고 독일군이 1940년 5월 10일 프랑스를 침공하자 영국군과 프랑스군은 노르웨이에서 철수했다. 6월 10일에 노르웨이 본토의 정규군은 독일에 항복했지만, 독일과 전쟁을 계속하기 위해 영국으로 피신한 노르웨이 왕실과 정부가 수립한 런던의 망명정부[22]와 연계된 레지스탕스 활동은 점령 후반까지 끈질기게 계속되었다.

노르웨이 우표 4장이 붙은 그림 4-1-3의 항공 서간은 오슬로에서 개봉되었다가 독일국방군 총사령부(OKW, Oberkommado der Wehrmacht)의 검열 확인(Geprüft) 띠지로 다시 봉인된 후 오슬로 우체국의 1940년 5월 17일자 기계인 '모드 왕비[23]의 우표를 구입해라[24]'(Bruk Dronning Maud Merker)가 찍혀 항공우편으로 미국으로 보내졌다. 1940년 6월 7일 세인트루이스 우체국에 도착한 편지는 다시 검열을 위해 같은 날

19. 1940년 4월 9일에 독일군 공수부대가 기습 강하하여 점령한 노르웨이군 비행장에 착륙한 독일 공군의 전투기와 폭격기가 노르웨이 일대의 제공권을 장악했다.
20. 1939년 11월 30일 소련이 핀란드를 침공하여 발발한 전쟁이다. 스탈린은 1939년 말까지 핀란드 전체를 점령하려고 침공했지만, 핀란드는 1940년 3월까지 버터 양자는 모스크바 평화 조약을 맺고 종전했다. 비록 영토 일부를 상실했지만, 핀란드는 이웃한 발트 3국과는 달리 소련에 다시 흡수되는 운명은 면했다.
21. 폴 콜리어 등, 위의 책, p109
22. 앤터니 비버, 위의 책, p117
23. 영국왕 에드워드 7세의 딸로 노르웨이 왕비였던 웨일스 공녀 모드(Maud of Wales, 1869-1938)
24. 웨일스 공녀 모드의 아동 기금 마련용 부가금 우표 구매를 독려하는 기계인 문구로 1939년부터 오슬로 우체국에서 사용했다.

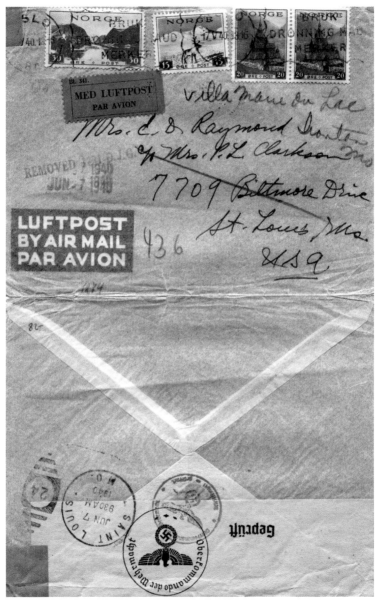

그림 4-1-3

개봉되었다가 옅은 황색 테이프로 봉인된 후 수신자에게 배달되었다.

편지가 발송된 5월 17일은 독일군이 오슬로를 점령한 지 한 달이 넘었지만, 아직 점령지에서 사용할 우표와 우편인이 마련되지 않았는지 우편업무에 노르웨이 우표와 우편인이 그대로 사용되었다.

노르웨이가 나치독일의 침공에 대항해 버틴 62일간의 전투는 소련 다음으로 가장 오래 버틴 것이다. 노르웨이를 장악하여 목표대로 독일 북쪽 측면의 안전을 확보했지만, 연합군이 노르웨이 연안 일대를 간헐적으로 계속 공략하자 불안감을 느낀 히틀러는 상당수의 병력을 노르웨이에 주둔시켜 다른 전선에서 효율적으로 활용하지 못했다.

당시 전 세계에서 네 번째로 큰 480만 톤 규모의 노르웨이 상선단 가운데 85%가 노르웨이를 탈출하여 전쟁 기간 중 연합군 물자 수송의 일익을 담당하다가 반 정도가 침몰당했다. 특히 전 세계 유조선의 5분의 1에 해당하는 노르웨이 유조선들은 영국의 연료 수송의 40% 이상을 담당했다.[25]

그림 4-1-4

1940년 4월 9일 새벽에 국경을 넘어 침공한 독일군에 맞서 싸울 준비가 전혀 되어 있지 않았던 덴마크는 3시간 만에 항복하고 1945년 5월 5일까지 독일에 점령당했다. 당시 해외에 나가 있던 덴마크 상선 230여 척 대부분은 연합군 상선단에 합류하여 전쟁 중에 약 60%가 침몰당했다.[26] 2차 세계대전에서 활약했던 덴마크 상선단을 기념하는 그림 4-1-4의 우표는 덴마크가 2005년 5월 4일에 발행했다.

25. 폴 콜리어 등, 위의 책, p854
26. 폴 콜리어 등, 위의 책, p855

4-2 허를 찌른 프랑스 침공

프랑스 침공 전 연합군과 독일군의 전력 비교

당시 서방 연합군은 144개 사단을, 독일은 141개 사단을 동원했으며 전차는 연합군이 3,383대, 독일군이 2,445대 보유하고 있었다.[1] 방어력, 화력, 기동성 등 질적인 면에서도 연합군 전차는 독일군 전차에 뒤떨어지지 않았을 뿐만 아니라 당시 영국 원정군이 참전국 군대 가운데 유일하게 차량화부대[2]였다. 하지만 이러한 강점을 살리지 못했다.[3]

그리고 연합군은 1만3,974문의 야포를 보유해 7,378문의 야포를 보유한 독일 포병대를 압도했다. 야포의 숫자에서는 절대적으로 열세였지만 독일군은 전차부대와 함께 이동할 수 있는 자주포들을 기갑사단에 배치해 역동적이고 효과적으로 활용했다.

무엇보다도 독일군의 장점이었던 것은 독일군 전차 대부분이 무선통신기를 설치하고 있어 기갑부대 간 연락, 혹은 기갑부대와 다른 병과의 효과적인 연계가 가능했다. 무선 통신기를 개별 차량이나 항공기에 장착한다는 것은 2차 세계대전 이전에 상상도 할 수 없던 혁신적인 발상이었지만, 독일국방군은 개별 기갑 차량에 장착된 무선 통신기를

1. 폴 콜리어 등 지음 강민수 옮김, 2008, 『제2차 세계대전; 탐욕의 끝, 사상 최악의 전쟁』, 플래닛 미디어, p126
2. 다른 부대의 지원 없이 병력과 무기, 장비 등을 동시에 이동할 수 있도록 수송화된 부대.
3. 폴 콜리어 등, 위의 책, p125

그림 4-2-1

활용해 특유의 임무형 지휘체계[4]를 아주 쉽게 구현할 수 있었다. 당시 연합군 전차 가운데 무선 통신기를 보유한 비율은 20%에 불과했다.[5]

　나치독일이 1941년 1월 12일 '우표의 날'에 시리즈로 발행한 우편 엽서 중 하나인 그림 4-2-1에는 독일국방군의 전차병 모습과 실전에 3회 이상 참가한 전차병에게 수여한 독일군 기갑부대 배지가 그려져 있다. 그리고 왼쪽 아래에 2차 세계대전을 '자유를 위한 싸움'(Im Kampf um die Freiheit!)이라고 선전하고 있다.

4. 임무와 목표를 부여받은 독일군 하급 지휘관들은 작전을 수행할 때 상부의 명령을 기다리지 않고 스스로 판단해 전투에 임했다. 이러한 '임무형 지휘체계'는 2차 세계 대전에 참전한 다른 나라 군에서는 찾아볼 수 없는 유연한 전술 교리였다.
5. 폴 콜리어 등, 위의 책, p125

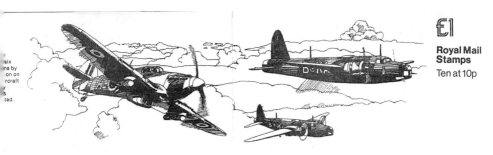

그림 4-2-2

항공기 역시 연합군이 독일군보다 더 많이 가지고 있었지만 현대적인 전투기 보유 대수는 독일군이 더 많았다. 독일 공군의 메서슈미트 Bf 109[6]는 같은 시기 연합군 전투기 대부분보다 성능이 월등했다. 영국 공군의 신형 전투기 스핏파이어는 대부분 본토 방어용으로 영국에 배치되어 있었고 프랑스에는 이보다 성능이 떨어지는 전투기인 허리케인만 파견되었다. Bf 109에 대항할 수 있는 전투기라고 기대했던 프랑스 공군의 드와탱 D 520 전투기는 성능이 우수했으나 프랑스가 독일에 항복하는 1940년 6월 25일까지 생산된 437기 중 351기만 전투에 투입되었다. 독일 공군은 수백 대의 슈투카 급강하 폭격기를 근접 항공지원용으로 사용했다.

그림 4-2-2의 영국 우표철 표지에는 2차 세계대전 초기에 활약한 영국의 항공기들이 그려져 있다. 좌측이 프랑스에 파견되었던 영국 공군의 1인용 전투기 허리케인으로 신형 전투기 스핏파이어가 개발되면서 구식으로 취급되었지만, 2차 세계대전 초반 영국 본토 항공전

6. 나치독일의 주력 전투기였던 메서슈미트 Bf 109는 스페인 내전과 2차 세계대전 초기 다른 나라의 전투기들의 성능을 압도했다. 1940년 영국 공군의 스핏파이어가 나온 후에도 Bf 109의 성능우세는 유지되었다. 1942년에 들어서야 이 성능우세는 흔들리기 시작했고, 결국 1943년경에는 연합군의 신예기 배치와 함께 잃어버리게 된다. 1944년이 되어서야 성능우세를 되찾았지만, 수적으로 크게 열세였던 Bf 109는 결국 독일 상공의 제공권을 연합군에게 넘겨주었다.

에서 영국 공군이 승리하는 데 1등 공신이다. 오른쪽에 그려진 웰링턴은 2차 세계대전 초기 영국 공군이 가장 많이 보유했던[7] 폭격기로 목제 골조 위에 캔버스를 발라 만들어 항속거리가 4,000㎞가 넘는다.

전격전

가짜전쟁 기간 동안 10만 명에서 550만 명으로 늘어난 육군을 지휘할 장교들을 훈련 시키고 주력 전차인 3호전차와 4호전차를 일선부대에 배치하는 등 본격적인 전쟁 준비를 완벽하게 마친 독일군은 1940년 5월 10일 베네룩스 3국, 즉 네덜란드와 벨기에, 룩셈부르크 국경을 넘어 프랑스를 침공해 6주 만에 항복을 받았다.

폴란드 침공에서 효과를 입증했던 독일국방군의 혁신적인 기갑부대 운영 전술은 프랑스 침공에서도 빛을 발했다. 신속하고 효과적인 독일군 기갑부대의 전술에 '전격전'이라는 이름이 붙은 것은 프랑스 침공이 끝난 후였다.

전격전이란 용어는 이탈리아인 기자가 베네룩스 3국과 프랑스를 번개처럼 휩쓸어버린 독일군의 진격을 묘사하기 위해 만들어낸 것이다.[8] 따라서 전격전이란 어떤 전술을 지칭하는 용어가 아니라 전투 양상을 묘사하는 표현이다. 공군과 제반 지원부대의 지원을 받아 신속

7. 총생산량 11,461대
8. 당시 독일군 야전 교범이나 작전 수행 서류에서는 찾아볼 수 없다. 폴 콜리어 등, 위의 책, p116

하게 진격하는 독일국방군 기갑부대의 전투 모습을 지칭하는 것이다.

독일국방군 지휘부는 당시 서방 연합군 지휘부나 대부분의 독일국방군 지휘관들도 '통과 불가' 지역으로 단정하고 있던 아르덴 삼림지대에 주력 공격부대를 투입해 프랑스를 침공하는 창의적인 '만슈타인 계획'[9]을 채택했다.

아르덴을 통과하는 주력부대 A 집단군을 연합군이 방해하지 못하도록 '투우사의 붉은 망토' 역할을 맡은 B 집단군을 5월 10일 베네룩스 3국, 즉 네덜란드와 벨기에, 룩셈부르크로 진격시켜 독일군의 주공 방향을 오판한 연합군의 주력 정예부대들을 이 지역에 붙잡아 두었다.[10] 개전 초기 벨기에군 방어선의 핵심 중추인 에벤 에마엘 요새[11]에 독일 공수부대원들이 글라이드로 침투해 장악했다.

B 집단군이 기만작전을 수행하기 위해 네덜란드와 벨기에 방면으로 진격한 5월 10일, A 집단군은 아르덴 삼림지대로 진격해 프랑스 예비역 부대들의 방어를 손쉽게 뚫고 5월 12일 저녁 무렵 선봉부대가 뫼즈강 동쪽 제방에 도달했다. 다음날 고무보트로 신속하게 뫼즈강을 도하한 독일군 보병과 전투 공병이 서쪽 제방에 교두보를 확보하고 부교를 건설해 주력 기갑부대가 강을 건넜다.[12]

1941년 9월 7일에서 9일까지 3일간 라이프치히에서 개최된 '4회 우표상의 날'을 기념하기 위해 발행한 우편엽서 시리즈 중 하나인 그림 4-2-3에는 고무보트로 강을 건너는 독일군 보병들의 모습이 사실적

9. 2차 세계대전에 참전한 독일국방군의 지휘관 가운데 '최고의 전술가'였던 만슈타인 (Erich von Manstein, 1887-1973) 장군이 구상했다.
10. 폴 콜리어 등, 위의 책, p113-114
11. 두꺼운 방벽으로 건설되어 지상에서는 함락시키기 어려운 난공불락의 요새였다.
12. 독일군은 뫼즈강 도하 작전에 참가한 보병, 공병, 전차병 등 다양한 병과의 독일군들은 최종 작전목표 숙지하고 서로 협력하는 '제병 합동 전술'을 완벽하게 수행했다.

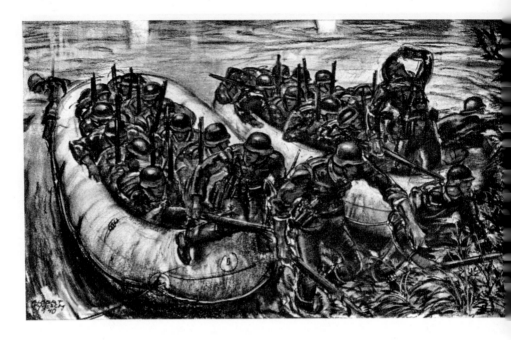

그림 4-2-3

으로 그려져 있다.

맥없이 전쟁에서 진 프랑스

프랑스 북부와 벨기에 북부에 포위되어 섬멸당할 위기에 처한 연합
군 주력부대는 장비는 모조리 버려둔 채[13] 영국 해군 군함과 민간선박
들이 동원된 '다이나모 작전'을 통해 5월 28일부터 6월 4일까지 벨기
에 국경 근처에 있는 프랑스의 됭케르크 해안에서 총 36만6,162명의

13. 이후 영국은 무기대여법에 의해 미국의 도움을 받을 때까지 장비 부족에 시달려야
 했다.

DUNKIRK
26 May – 4 June 1940
—

*miracle of deliverance, achieved
by valour, by perseverance,
y perfect discipline, by faultless
service, by resource, by skill,
by unconquerable fidelity,
is manifest to us all.*

*Winston Churchill,
House of Commons
4 June 1940*

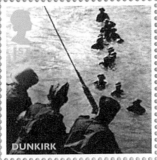
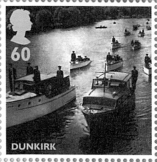
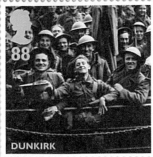
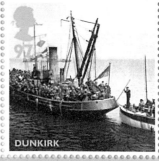

그림 4-2-4

연합국 병사들이 영국으로 탈출했다.[14] 그림 4-2-4는 2차 세계대전 당시 영국인들의 모습을 보여주는 사진을 도안으로 2010년 5월 13일에 발행한 12종의 'Britain Alone' 우표 중 됭케르크 탈출 장면만 모아 소형시트로 발행한 것이다.

영국이 프랑스의 동의를 얻어 다이나모 작전이 종료되었음을 선언한 6월 4일, 영국 총리 처칠은 의회에서 인상적인 명연설을 했다.

―――

14. 됭케르크 철수작전이 종료된 이후에는 지중해 연안 지역을 비롯한 여타 프랑스 지역에서 연합군 병력 구출 작전이 계속되어 작전이 종료되는 8월 14일까지 19만 1,870명이 추가로 구출되었다.

"우리는 해변에서 싸울 것입니다. 우리는 상륙지점에서도 싸울 것입니다. 우리는 들판과 거리에서도 싸울 것입니다. 우리는 언덕에서도 싸울 것입니다. 우리는 절대로 항복하지 않을 것입니다![15]"

위의 연설문 가운데 일부인 "우리는 해변에서 싸울 것입니다"(We shall fight on the beaches)가 도안된 그림 4-2-5의 우표는 영국이 2024년 11월 30일 처칠 탄생 150주년을 기념하여 발행한 우표 8종 중 하나이다.

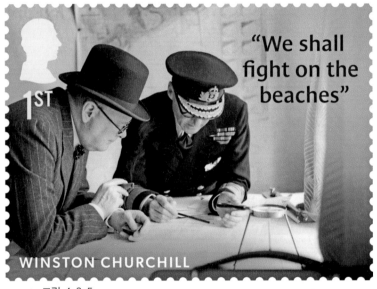

그림 4-2-5

그림 4-2-3의 우편엽서와 같이 시리즈로 발행된 그림 4-2-6에는 영국으로 탈출하지 못하고 독일군의 포로가 된 영국 원정군의 모습이 그려져 있다. 영국은 16만 명의 정예부대로 구성된 원정군을 1939년

15. 윈스턴 처칠 지음 차병직 옮김, 2016, 『제2차 세계대전』, 까치, p414

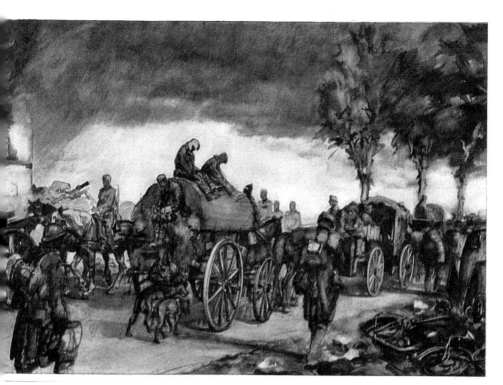

그림 4-2-6

9월에 프랑스에 파견했다.

처칠은 프랑스가 프랑스령 북아프리카에서 전쟁을 계속하기를 원했지만, 1차 대전 때 베르됭 전투를 승리로 이끈 영웅이며 독일 침공 후 부총리가 된 84세의 페탱(Philippe Pétain, 1856-1951)은 독일군이 파리로 진입하기 직전인 6월 13일 밤 각료회의에서 휴전협정을 강력히 주장했다. 그리고

"나는 프랑스 국민과 남아서 고통을 함께 나눌 것"[16]

16. 앤터니 비버 지음 김규태·박리라 옮김, 2017, 『제2차 세계대전』, 글항아리, p176

이라고 선언해 휴전협정 이후 프랑스를 이끌겠다고 의도를 밝혔다.[17]
6월 16일에 르브룅(Albert Lebrun, 1871-1950) 대통령에 의해 총리로 지명된 페탱은 내각을 조직하고 독일군에 대한 모든 적대행위를 끝냈다.

프랑스가 독일에 항복하자 런던에 망명해 자유프랑스민족회의를 결성한 드골(Charles de Gaulle, 1890-1970) 준장은 6월 18일에 런던 BBC 라디오 방송을 통해

"프랑스는 전투에서 졌다. 그러나 프랑스는 전쟁에서 지지 않았다"

그림 4-2-7

17. 페탱은 정부 부재 때 프랑스가 극도의 혼돈 속으로 빠질 것이라고 확신했다. 1차 세계대전의 영웅으로 한때 프랑스에서 국부로 칭송받았던 페탱은 나치독일에 협력하면서 공공의 적이 되었다. 전후 전범으로 재판에 회부된 89세의 페탱은 총살형 대신에 종신형을 선고받아 대서양 연안의 작은 섬에서 수감 생활을 하던 중 사망했고, 그곳에 묻혔다.

는 기념비적인 연설을 조국에 남아있는 프랑스인들에게 송출했다. 그림 4-2-7은 '6월 18일의 호소'라고 알려진 드골의 런던 BBC 라디오 방송 70주년을 기념하여 프랑스가 2010년 6월 18일에 발행한 소형시트이다.

2차 세계대전 발발 전, 소련의 공산주의 확산을 견제하기 위해 대항마로 독일을 키운 영국과 프랑스의 유화정책이 히틀러의 부상과 권력장악을 도와주었듯이, 프랑스 우익의 맹목적인 반공 의식은 독일에 성공적으로 우익 전체주의 정권을 수립한 히틀러를 동조하고 찬사를 보냈다.

이러한 프랑스 우익의 태도는 좌익과 공산주의의 위협에서 온 반동이라고 보는 것이 더 정확할 것이다. 그리고 많은 프랑스인이 1870년 이후 세 차례나 반복된 독일과의 전쟁에 염증을 넘어 피로를 느끼고 있은 데에서 프랑스가 맥없이 항복하게 된 원인의 일부분을 찾아볼 수 있다.

공산당과 극우 선전으로 분열된 프랑스군은 9만2,000여 명이 사망하고 20만 명이 부상을 입었다. 그리고 거의 200만 명의 장병들이 포로로 잡혔다. 빼앗긴 연합군의 차량과 장비는 이후 소련 침공 때 활용되었다.[18] 프랑스 해군이 보유한 함대를 독일이나 이탈리아가 활용하는 것을 방지하기 위해 처칠은 영국 해군을 보내 프랑스 군함들을 침몰시켰다.

당시 프랑스 해군은 대규모 함대를 보유하고 있었다. 따라서 프랑스 항복 이후 프랑스 함대가 합류하는 쪽의 해군 전력이 압도적으로 우위를 차지할 수 있어 독일과 연합국 모두 프랑스 함대의 향방에 관심

18. 앤터니 비버, 위의 책, p183

을 가졌다.

독일은 프랑스의 항복 이후 체결된 휴전협정에 프랑스 군함들이 추축국의 감시하에 무장 해제한다는 조항을 집어넣었지만 다를랑(Jean Darlan, 1881-1942) 제독이 지휘하는 프랑스 해군은 이를 무시하고 6월 29일 알제리의 항구도시 오랑과 메르스엘케비르에 군함들을 집결시켰다.

영국은 프랑스 해군이 영국으로 망명한 자유프랑스군에 합세하여 독일에 맞서 싸우거나 중립 항구로 가서 조용히 머물거나 아니면 자신들의 배들을 자침시켜 주길 요구했다. 양측이 합의안을 도출하는 데 실패하자 7월 3일 영국 해군은 프랑스 함대를 공격해 침몰시켰다. 이때 1,200명이 넘는 프랑스 수병이 사망했다.[19] 이로 인해 프랑스 해군은 두고두고 영국 해군에게 원한을 품게 되었다.

비시프랑스

히틀러의 지시에 따라 박물관에서 콩피에뉴 숲으로 옮겨온, 1918년 11월 11일 독일 대표가 항복 서명했던 객차(그림 2-4-4 참조)에서 페탱 원수가 프랑스를 대표하여 6월 22일 휴전 협정서에 서명하고 항복했다. 6월 28일 히틀러가 파리를 아주 짧게 방문했다. 폴란드를 침공하고 9개월 만에 동쪽 모스크바부터 서쪽 마드리드에 이르는 지역의 모든 국가가 독일에 점령되거나 동맹을 맺든지 중립을 선언한 상태가

19. 폴 콜리어 등, 위의 책, p132-133

되었다. 파리 개선문을 통과하는 독일군을 보여주
는 그림 4-2-8의 우표는 마셜 제도가 1989년부터
1995년까지 7년 동안 2차 세계대전의 주요 장면
들을 담아 시리즈로 발행했던 우표 157종 중 하나
이다.

그림 4-2-8

휴전협정에 따라 독일은 프랑스 북부와 서부를
점령하고 알자스와 로렌을 제3제국에 편입했다.
이탈리아는 프랑스 동남부 일부를 점령했다. 점령
되지 않은 나머지 중남부 지역은 지방 휴양도시 비
시에 수도를 정한 페탱의 '비시프랑스' 정부[20]가 통치했다.

독일의 프랑스 영토 점령을 묵인했을 뿐만 아니라 반유대주의 노선
을 취하면서 프랑스 유대인 색출 및 수용소 이송에도 관여했던 비시
프랑스 정부는 독일의 점령지 가운데 나치에 공공연하게 협력한 유일
한 합법 정부였다. 비시프랑스 정부는 프랑스 혁명 이후 사용해 오던
'자유, 평등, 박애'라는 국가 표어마저 국가사회주의적인 '노동, 가족,
국가[21]'로 바꿨다.

비시프랑스 정부는 체제 선전의 일환으로 국가 원수인 페탱 원수
의 모습을 도안한 다양한 우표를 1941년과 1942년에 발행했다. 그림
4-2-9는 페탱의 측면 모습을 1941년 1월에 철판 인쇄로 발행한 보통
우표 10종이다.

2차 세계대전 당시 영국에서 선전전을 담당했던 정치전쟁실행위원

20. 7월 10일 세워졌다.
21. travail, famille, patrie

그림 4-2-9

그림 4-2-10

회[22]는 비시프랑스 정부의 우편시스템을 교란하기 위해 그림 4-2-9의 1프랑 20센트 액면 우표를 위조해 활용했다(그림 4-2-10). 2차 세계대전 당시 독일과 연합군 모두 교전상대국의 경제 혼란을 유발하기 위해 혹은 국민 사기 저하를 위한 선전용으로 적국의 우표를 정교하게 위조하거나 상대국의 주요 인물을 조롱하는 패러디(풍자) 우표와 엽서를 제작하여 선전우편물 운송용 등에 사용했다. 이러한 모략 우표에 대한 자세한 내용은 이 책의 마지막 이야기인 '8-4 모략우표'에 담았다.

1944년 8월 15일에 프랑스 남부의 마르세유와 니스 사이에 있는 코트다쥐르에 연합군이 상륙한 후 독일군들이 철수하면서 해방된 비시프랑스의 도시들에서는 페탱의 모습이 도안된 그림 4-2-9의 우표에 프랑스 공화국을 뜻하는 'R. F.'를 가쇄해 비시프랑스가 소멸되고 프랑스 공화국이 다시 시작되었음을 기념했다(그림 4-2-11).

그림 4-2-11

비시프랑스 정부가 프랑스인들에게 상당한 지지를 받았지만, 독일의 지배를 받게 된 프랑스 북부 지역을 중심으로 레지스탕스가 조직되어 독일군을 괴롭혔다. 영국의 특수작전부대[23]나 미국의 전략사무국[24]과 같은 기관들은 레지스탕스 전사들에게 필요한 무기를 제공하는 한편 레지스탕스 활동을 조율하고 런던과의 연락을 유지하기 위해 첩보원을 프랑스로 잠입시키기도 했다. 프랑스에서 레지스탕스 활동을 하다가 얼마나 많은 사람이 희생되었는지 정확히 알 수 없지만 대략 15만명 정도로 추정되고 있다.[25]

22. Political Warfare Executive
23. Special Operations Executive, SOE
24. Office of Strategic Services, OSS
25. 폴 콜리어 등, 위의 책, p840

1942년 11월 8일 영미 연합군이 프랑스령 북아프리카에 상륙하자 이에 대한 보복으로 독일이 비시 정권의 남부 프랑스를 11월 11일에 점령하면서 비시프랑스는 사실상 멸망하고 명목상으로만 남았다. 비시프랑스 정부의 존재 자체와 많은 프랑스인이 이를 지지했다는 사실은 전쟁이 끝난 후 프랑스의 지울 수 없는 수치가 되었다.

4-3 바다와 사막에서의 전투

대서양의 공포, U-보트

육상에서와는 달리 해상에서는 2차 세계대전 기간 내내 가짜전쟁 없이 첫날부터 마지막 날까지 치열하게 전투가 벌어졌다. 1939년 9월 1일 독일의 폴란드 침공 당시 처음으로 포문을 연 것도 독일 해군의 구식 전함 슐레스비히홀슈타인의 280㎜ 주포였다. 단순히 지구상 모든 주요 해역에서 치열한 전투가 벌어졌다는 것뿐만 아니라 해전에 참가한 함대의 규모와 병력 역시 역대 최대였다.

해전의 승패를 결정하는 데 있어 각국 해군의 역량과 전술뿐만 아니라 경제력과 기술력 역시 중요한 요소가 되었다. 잠수함과 항공모함은 2차 세계대전에서 각국 해군 전략의 중심이 되었다. 그리고 그동안 거의 관심이 없었던 상륙작전 수행 능력이 서유럽·지중해·태평양의 전황을 바꾸는데 결정적이었다.

또한 참전국 대부분이 본국에서 멀리 떨어진 곳에서 전투를 수행했기에 병력 보충과 물자보급을 담당한 적국의 수송선 공격이 각국 해군의 주요 작전이었고 이로 인해 수송선단의 피해가 해군의 피해보다 더 많았다.[1] 대서양에서 독일 U-보트로부터 연합국 수송선을 보호하

1. 폴 콜리어 등 지음 강민수 옮김, 2008, 『제2차 세계대전: 탐욕의 끝, 사상 최악의 전쟁』, 플래닛 미디어, p18

기 위해 벌인 전투와 지중해에서 추축국 수송선을 공격한 영국 해군 작전들, 그리고 태평양에서 미국해군 잠수함의 일본군 수송선 사냥은 2차 세계대전의 승패에 큰 역할을 했다.

특히 서유럽에서 홀로 추축국과 싸우고 있던 영국은 필요한 물자와 식량을 대부분 대서양을 건너는 선박으로 수송해야 했다. 영국의 전쟁 수행 최고책임자였던 처칠 총리가

"전쟁 중에 유일하게 자신을 두려움에 떨게 한 존재는 U-보트에 의한 위험이었다"(The only thing that ever really frightened me during the war was the U-boat peril.)

고 회상(그림 4-3-1)했듯이 만약 독일 U-보트의 공격으로부터 대서양 수송선단을 보호하지 못했다면 영국은 독일에 항복할 수밖에 없었을 것이다.

1941년 12월 8일 미국이 본격적으로 2차 세계대전에 참전하자 독일 해군의 U-보트 함대 사령관 되니치[2](Karl Dönitz, 1891-1980) 제독은 휘하의 U-보트를 1942년 1월부터 미국 연안 해역에 집중시켜 등화관제를 하지 않은 해안 주변 마을이나 고속도로의 불빛에 의해 선명하게 보이는 연합국 선박 100만 톤을 격침 시켰다.[3]

베를린에 소재한 독일국방군 육군 최고사령부[4]에서 1943년 8월 10

2. 1935년 부활한 독일 해군의 U-보트 함대 사령관으로 임명되어 '이리떼 전술'을 개발하여 연합국 상선을 효과적으로 공격했으며 1943년 1월에 독일 해군 최고사령관이 되었다. 1945년 4월 30일 히틀러가 자살하자 독일 제3제국의 두 번째이자 마지막 총통이 되었다. 뉘른베르크 전범재판에서 10년형을 선고받고 복역했다.
3. 폴 콜리어 등, 위의 책, p247
4. 왼쪽 아래의 둥근 도장은 육군 최고사령부의 군사우편인이다.

그림 4-3-1

일 사용한 그림 4-3-2의 군사우편에 찍힌 베를린 우체국의 기계인(오른쪽 위)의 선전 문구

"3,200만ton 이상의 선박이 침몰되었다!"(Mehr als 32 MILLIONEN BRT sind weg!)

처럼 여러 척의 U-보트로 동시에 공격하는 독일 해군의 이리떼 전술[5]

5. 이리떼 전술은 다음과 같은 방식으로 전개되었다. 독일의 통신 감청 부대인 xB-딘스트가 영국 해군의 암호 통신을 해독하거나 항공정찰을 통해 연합국 수송선단의 예

그림 4-3-2

에 대처가 전혀 되지 않았던 연합국 선박들은 2차 세계대전 전반에 큰
피해를 입었다.

1차 세계대전에서 독일의 U-보트에 호되게 당했던 아픈 경험에도
불구하고 2차 세계대전 초반 연합국의 U-보트 대비는 허술했다. 하지
만 연합국이 1차 세계대전 때처럼 전투함들이 수송선을 호위하는 대
규모 호송선단을 편성하고, 호송선단에 장착된 대잠용 개량 레이더나
신형 고주파 방향 탐지 시스템으로 수십 ㎞ 멀리 떨어진 U-보트의 위

상 항로를 파악한 후 근처의 U-보트로 초계선을 구축한다. 초계하던 U-보트가 수송
선단을 발견하면 무선으로 선단의 위치를 독일 해군의 잠수함 함대 사령부로 전송하
고, 사령부는 다른 U-보트들에게 해당 선단을 집중공격할 것을 명령한다. 공격은 주
로 밤에 수행되었다.

그림 4-3-3

치를 파악하고 반격할 수 있게 되면서[6] U-보트의 공격에 의한 선박 손실을 줄일 수 있었다.

특히 1943년 3월 이후 레이더를 장착한 연합군의 장거리 해상초계기 리버레이터(그림 4-3-3)가 대서양 수송선단 호위에 투입돼 선단 전방과 측면에서 이리떼가 진형을 형성하는 것을 사전에 차단하자[7] 대서양에서 U-보트는 더이상 수면에서 활동할 수 없게 되었다[8].

대서양에서 가장 중요한 관전 포인트는 독일 해군의 U-보트가 연합

6. 앤터니 비버 지음 김규태·박리라 옮김, 2017, 『제2차 세계대전』, 글항아리, p661-662
7. 폴 콜리어 등, 위의 책, p260-261
8. 2차 세계대전에서 활약한 독일 U-보트는 주기적으로 부상하여 배터리를 충전해야 했다. 당시 독일 U-보트의 주력이었던 7형 잠수함은 최대 17노트로 수상 항주할 수 있었으나 잠수 시 속도는 겨우 4~5노트에 불과해 항해하는 수송선단을 쫓아가 공격할 수 없었고 잠수할 수 있는 시간도 길지 않았다. 폴 콜리어 등, 위의 책, p218

국 선박을 격침 시키는 속도와 미국과 영국이 선박을 건조해내는 속도 싸움이었다. 참전을 결정한 미국은 국내 군수산업을 총력전 대비 생산체제로 전환해 대서양 건너 영국과 유럽으로 물자와 병력을 수송하는 화물선 '리버티선'을 대량 건조했다.[9]

그림 4-3-4

고성능 무선 통신 장비를 탑재한 독일 해군의 U-보트는 U-보트 함대 사령부나 다른 U-보트와 연계해 작전을 펼칠 수 있었다. 하지만 연합국이 '울트라 작전'[10]을 통해 독일군의 에니그마 암호체계를 해독하면서 호송선단은 이리떼를 피해 운송경로를 재설정할 수 있었고 연합군의 대잠수함 항공기가 U-보트 집결 해역으로 출동할 수 있었다.[11]

그림 4-3-4는 영국 버킹엄셔주 밀턴케인스의 블레츨리 파크에 자리 잡은 정부암호학교[12]에서 독일군의 에니그마 암호를 해독하는 암호학 부서를 이끌었던 튜링(Alan Turing, 1912-1954)이 개발한 암호해독기 봄베의 모습이다. 이 우표는 영국이 각 분야에서 사회 발전에 큰 공헌을 한 인물 10명을 선정해 2012년 2월 23일에 발행한 우표 10종 중 하나이다. 컴퓨터 과학 발전에 지대한 공헌을 했지만, 동성애로 화학적거세를 받는 등 불운한 말년을 보내야만 했던 튜링도 이때 한 명으로 선정되었다. 튜링의 암호해독기 봄베 개발과정은 2014년에 공개된

9. 2차 세계대전 동안 미국은 2,710척의 리버티선을 건조했다. 폴 콜리어 등, 위의 책, p258
10. 울트라 작전은 연합 원정군 총사령관이었던 아이젠하워 장군이 평가했듯이 2차 세계대전에서 연합군의 승리에 결정적인 기여를 했다.
11. 앤터니 비버, 위의 책, p660
12. Government Code and Cipher School

영화 〈이미테이션 게임〉에 잘 묘사되어 있다.

1942년 2월 독일군이 에니그마 암호기에 4번째 회전자를 추가하자 영국 암호해독 전문가들은 몇 달 동안 독일군 암호를 해독하지 못해 1942년 한 해 동안 총 1,100여 척의 선박이 격침되었다.[13] 10월 말에 지중해 동부에서 침몰하는 U-보트에서 에니그마 암호기를 획득해 그 해 12월에 독일군 암호를 다시 해독하면서 상황은 재역전되었다.

울트라 작전으로 중요한 정보가 모두 노출된 독일군은 바다와 육지, 하늘 모두에서 피해가 급증했으며 애꿎은 동맹군만 공공연하게 의심받아 추축국의 내부 결속마저 약해졌다. 1943년 4월에 대서양에서 활동하는 독일 해군의 U-보트 수가 101척까지 증가하여 사상 최대치를 기록했지만, 5월 한 달 동안에만 U-보트 41척이 격침당하자 독일 해군 최고사령관 되니치 제독[14]은 이리떼 전술이 더이상 통하지 않음을 인정하고 1943년 5월 24일에 북대서양에서 U-보트를 철수했다.[15]

이때까지 독일 U-보트는 총 2,600여 척의 연합국 상선과 175척의 군함을 격침시켰다. 하지만 U-보트도 1,162척 중 784척을 잃었다. 태평양에서 미국 해군의 잠수함이 일본의 상선들을 침몰시킨 만큼 독일 해군의 U-보트가 연합국의 호송선단을 침몰시켰다면 유럽에서 연합군은 전쟁을 지속할 수 없었을 것이다.

13. 6월 한 달 동안에만 173척이 가라앉았다. 앤터니 비버, 위의 책, p660
14. 1943년 1월에 래더(Erich Raeder, 1876-1960) 대제독이 히틀러와 의견 충돌로 사임하자 그의 뒤를 이어 독일 해군 최고사령관이 되었다.
15. 앤터니 비버, 위의 책, p663

욕심만 많고 굶주린 호랑이

지중해 전투가 시작하기 직전 이탈리아 육군은 3개 기갑사단을 포함하여 73개 사단, 총 병력 160만 명으로 구성되어 있었다. 하지만 통합 지휘부나 전략적 계획은 없었고 무기 체계도 대부분 구식이었다.

가장 기본적인 화기인 소총마저도 150만 정 밖에 없었고 그마저도 상당수가 1891년도에 제작된 구식이었다. 전차 역시 무전기도 제대로 갖추지 못해 '없는 것보다 조금 나은' 수준에 불과했다. 이탈리아 공군이 보유한 항공기는 900여 대에 불과했으며 속도, 기동성, 무장 등 모든 제원에 있어 적이 될 영국 공군의 항공기와 비교해 열세였고 숙련된 조종사도 거의 없었다.[16]

전쟁 중에 최대 300만 명까지 병력을 늘렸지만, 무솔리니는 이탈리아의 생산력을 전시체제로 돌리기 위한 어떠한 노력도 하지 않아 이탈리아 군수산업은 근대적인 무기를 만들어 낼 수 없었다. 전시 생산량 역시 평시와 크게 다르지 않았다. 하지만…….

또다른 전선이 열렸다

식민지였던 리비아에 주둔하고 있던 25만 명의 이탈리아군이 독일과 상의도 없이 독단적으로 1940년 9월 13일에 북아프리카의 영국령 이집트를 공격하면서 북아프리카 전투는 시작되었다. 당시 이집트에

16. 폴 콜리어 등, 위의 책, p317-319

는 약 3만6,000명의 영국군, 뉴질랜드군, 인도군 병사들로 구성된 서부사막군[17]이 주둔하고 있었다.

서북 유럽에서 맥없이 밀려났던 영국에게 있어 추축국 동맹 가운데 가장 약한 이탈리아군을 북아프리카 전투에서 격파한다면 전쟁의 무대를 곧바로 유럽대륙으로 옮길 수도 있는 매력적인 전략적 기회였다. 이제 북아프리카는 유럽인의 관점에서 보면 독일이 소련을 침공하는 1941년 6월까지 지상전이 벌어지는 유일한 지역이 되었다.[18]

개전 10주 만에 서부사막군은 공격에 나선 이탈리아군을 궤멸시켜 13만 명을 포로로 잡고 380대 이상의 전차, 846문의 포, 3,000대 이상의 차량을 노획했다. 이때 영국군의 손실은 전사자 500여 명, 부상자 1,373명 정도였다.[19] 이탈리아군은 트리폴리까지 퇴각했다. 영국은 소수의 병력만 남겨둔 채 서부사막군의 주력을 그리스로 돌렸다.

독일의 입장에서는 트리폴리까지 영국군의 손에 넘어가면 북아프리카 전체를 포기해야 하고, 그러면 이탈리아와 남부 유럽이 연합군의 공군과 해군의 위협에 노출될 뿐만 아니라 식민지령 리비아 지역을 잃은 무솔리니의 정치적 입지가 어려워져 독일과 이탈리아의 동맹이 흔들릴 수 있었다.

어쩔 수 없이 뒷감당을 맡은 히틀러는 소련 침공에 투입하려던 병력을 뽑아 사태를 수습해야만 했다. 1941년 2월 히틀러는 독일국방군의 롬멜(Erwin Rommel, 1891-1944) 육군대장을 지휘관으로 하는 소규모 기계화 부대인 아프리카군단[20]을 편성해 북아프리카로 파견하였다. 그림

17. 이집트를 지키는 역할을 맡고 있었던 서부사막군을 처칠은 '나일군'이라고 불렀다.
18. 물론 아시아에서는 중일전쟁이 한창이었다.
19. 폴 콜리어 등, 위의 책, p349
20. Deutsche Afrikakorps, DAK. 제15기갑사단과 제21기갑사단으로 편성되었다.

그림 4-3-5

4-3-5는 아프리카군단이 사용한 군사우표이다.

히틀러와 독일국방군 최고사령부의 무관심으로 아프리카군단은 영국군과 비교해 병력·장비·보급·공군 지원 등 모든 부분에서 취약하고 사막이라곤 구경한 적도 없는 잡다한 부대로 구성되었다. 하지만 롬멜의 창의적인 전술과 적절한 기만작전으로 이집트에서 튀니지 근처까지 길게 늘어진 영국군의 보급선을 적절히 공격하면서 서서히 전장의 주도권을 잡았다.[21]

롬멜은 고성능 88㎜ 대공포를 대전차포로 사용하여 영국군 전차를 파괴하는 등 연거푸 영국군을 패퇴시켜 '사막의 여우'라는 별명을 얻었다.[22] 1942년 6월 21일에는 영국군 제8군을 패퇴시키고 리비아 해안의 연합국 거점이었던 투브루크를 점령하여[23] 포로 3만3,000명과 원유 4천 톤 등 막대한 노획물을 획득했다. 투브루크가 롬멜이 이끄는 아프리카군단에 함락되자 영국인들의 사기가 크게 떨어졌으며[24] 히틀러는 49살의 롬멜을 육군원수로 승진시켰다.[25]

───────────────────────────────────

21. 영국군과 비교해 병력 숫자에서나 장비에서 열세였던 독일 아프리카군단이었기에 히틀러와 독일국방군 최고사령부는 롬멜을 북아프리카로 파견하면서 증원군이 갈 때까지 수비에 주력하라고 명령했지만 이를 무시하고 공격에 나선 롬멜을 독일국방군 참모총장 할더(Franz Halder, 1884-1972) 육군대장은 "완전히 미친놈"이라고 평했다. 폴 콜리어 등, 위의 책, p362
22. 역사상 최고의 프로파간다 전문가였던 괴벨스(Joseph Goebbels, 1897-1945)가 열심히 롬멜 신화를 퍼뜨렸지만, 영국군도 자신들의 실수를 '사막의 여우' 전설로 둘러대면서 롬멜 신화 창조에 일조했다. 앤터니 비버, 위의 책, p470
23. 당시 영국군은 전차 850대를 전선에 배치하고 450대를 예비로 확보해 두었으며, 그중 400대는 강력한 75㎜ 포를 탑재한 신형 그랜트 전차였다. 반면에 롬멜이 보유한 전차는 560대에 불과했다. 폴 콜리어 등, 위의 책, p378
24. 훗날 처칠은 일본군에 의한 싱가포르 함락과 더불어 투브루크 함락을 가장 치욕적인 사건이었다고 평했다. 폴 콜리어 등, 위의 책, p380

그림 4-3-6

　그림 4-3-6은 독일의 알렌 우체국에서 자신들의 명예시민인 롬멜의 사망 30주년을 맞이하여 사용한 기념 일부인이다. 롬멜이 아프리카군단을 지휘할 때 모습을 도안으로 했다.

　하지만 10월 하순 엘 알라메인 전투에서 새로운 사령관 몽고메리 (Bernard Montgomery, 1887-1976) 장군이 이끄는 영국 제8군의 물량 공세에 롬멜의 아프리카군단이 패하면서 추축국은 북아프리카에서 우세를 상실했다.

　"한 치의 땅도 내주지 말라. 승리하지 못하면 죽어라[26]"

25. 1944년 히틀러 살해음모에 가담했다가 발각된 롬멜은 히틀러의 요구로 자살했으며 히틀러는 롬멜의 장례를 국장으로 거행했다.
26. 폴 콜리어 등, 위의 책, p385

는 히틀러의 명령에도 불구하고 롬멜은 미련 없이 후퇴했고 투브루크와 벵가지를 탈환한 몽고메리의 제8군은 추축국의 주요 보급기지였던 트리폴리마저 1942년 1월 23일에 점령했다.

당시 영국군 제8군은 23만 명의 병력에다 미국에서 갓 생산한 신형 그랜트 전차 200대와 M4 셔먼 전차 300대를 포함하여 1,900대의 전차를 보유했지만, 이에 맞서는 롬멜의 아프리카군단은 병력 15만 2,000명에 전차 572대뿐이었다.[27] 또한 블레츨리 파크의 암호해독 전문가의 도움으로 영국의 잠수함과 항공기들이 추축국 선단 가운데 연료를 수송하는 선박만 골라서 집중적으로 공격해 롬멜의 기갑부대는 늘 연료가 부족한 상태로 싸워야만 했다.

이집트와 리비아 일대의 황량한 사막에서 펼쳐진 독일 아프리카 군단과 영국 제8군의 기갑전은 지상전이라기보다 오히려 해전에 가까웠다.

지중해 전투의 중요성

지중해 전선의 중요성은 전쟁이 진행되면서 계속 변화했다. 지중해 일대에서 영국 세력을 축출하고 이집트와 수에즈 운하, 더 나아가 중동의 유전지대를 장악했을 경우 어떤 가능성이 있는지 전혀 이해하지 못한 히틀러에게 지중해와 아프리카는 관심사가 아니었다.[28] 그래서

27. 폴 콜리어 등, 위의 책, p383
28. 만약에 지중해 전선의 중요도를 히틀러가 초기에 잘 인식했다면 2차 세계대전의 판

히틀러는 현상 유지를 목표로 롬멜이 이끄는 소규모의 아프리카군단만 북아프리카에 파견했다.

그러다가 1942년 11월 연합군이 비시 프랑스의 지배를 받고 있던 북아프리카 프랑스령 알제리와 모로코에서 상륙하자 히틀러는 비시 프랑스를 점령하고 북아프리카에 병력을 증원했다. 동부전선에서 전차 한 대 병사 한 명이 아쉽던 순간이었지만 북아프리카가 무너지면 무솔리니 정권이 무너질 뿐만 아니라 남부 유럽 전체가 연합군의 공격에 노출되기에 히틀러는 병력 15만 명과 88㎜ 포를 장착한 신형 티거 전차까지 북아프리카로 보내야만 했다.

하지만 연합군 해군과 공군에 의해 지중해를 통과하는 보급선단이 차단된 약 25만 명의 추축국 병사들이 1943년 5월 13일 항복[29]함으로써 북아프리카 전투는 연합국의 승리로 종식되고[30] 1944년 6월 연합군의 오버로드 작전으로 북서유럽 전선이 새로 열리면서 순식간에 지중해 전역은 관심에서 멀어졌다.

지중해 전선에서 발생한 병력 손실 비율은 다른 전선에 뒤지지 않으며 2차 세계대전의 승패 결정에 있어 지중해 전선의 중요도 역시 무시할 수 없다. 미국의 참전을 결정했을 때 스탈린은 서유럽에 새로운 전선이 즉각 열리기 바랐지만, 처칠과 루스벨트는 우선은 북아프리카의 롬멜을 패퇴시키고 지중해의 안전을 확보한 후 시칠리아섬과 이탈리

도가 달라졌을 수도 있다. 이 지역에서 벌어진 전투는 영미 연합군을 정예병으로 변모시켰다. 그리고 여기서 쌓은 연합군의 상륙작전 경험은 나중에 노르망디와 태평양에서 수행된 상륙작전에 큰 도움이 되었다.

29. 폴 콜리어 등, 위의 책, p392
30. 1943년 3월 9일, 롬멜은 북아프리카의 병사들을 지중해 너머로 철수시켜 이탈리아를 방어해야 한다는 히틀러를 설득하기 위해 베를린으로 갔지만 히틀러는 롬멜의 주장을 일축했다.

아에 상륙한다는 전쟁지휘 지침[31]에 합의했다.

　독일군에게 있어 북아프리카 전투와 북아프리카 철수 이후 벌어진 이탈리아 전투는 줄곧 부담이자 손해인 전장이었다. 소련 침공을 목전에 둔 독일군의 전력만 분산시켰고 끝내 북아프리카 전역의 주도권조차 연합군에게 뺏겨 훗날 이탈리아와 남유럽의 상륙에 필요한 교두보를 제공했다.

보급이 성패를 결정한 북아프리카 전투

　북아프리카 전투에서는 보급이 어떤 전투보다 중요했다. 현지에서 물자를 조달할 수가 없었기에 병사들과 무기들을 전투 가능한 상태로 유지하기 위한 보급품들은 모두 본국에서 선박으로 운송해 와야 했다.

　추축국 군대는 리비아의 트리폴리와 벵가지를, 영국군은 나일강 삼각주 일대를 주요 보급기지로 활용했다. 공격하는 쪽은 진격할수록 보급선이 늘어져 공격 기세를 유지하기 어려웠고 수비하는 쪽은 후퇴할수록 후방의 보급기지와 가까워져 더 수월하게 방어할 수 있었다.

　이러한 여건 때문에 북아프리카 전투에서 공격하는 부대는 가장 취약해지고 후퇴하는 부대는 가장 강해지는 역설적인 상황이 발생하여 광활한 사막에서 공격과 후퇴가 반복되는 기이한 전투 양상이 벌어졌

31. 앤터니 비버, 위의 책, p422

다.[32] 더군다나 서쪽의 엘 아게일라 일대의 습지대와 동쪽의 엘 알라메인 일대의 저지대가 수비하는 추축국 군대와 영국군에게 각각 천혜의 방어 거점이 되었다.

지중해에서의 전투

1896년 11월 17일 지중해와 홍해를 잇는 수에즈 운하가 개통되면서 지중해의 전략적 중요성이 완전히 달라졌다. 영국에서 인도와 아시아로 가는 항로를 수에즈 운하를 통해 거의 2만1,000㎞ 단축하고[33] 중동 지역의 석유를 영국으로 수송하는 통로가 된 지중해(그림 4-3-7)는 식민지 제국 영국에게 생명줄 같은 존재였다. 그림 4-3-7은 2차 세계대전 때 사용한 이탈리아 군사 우편엽서 뒷면이다.

이러한 지중해 항로를 보호하기 위해 영국은 지브롤터, 몰타, 알렉산드리아 등지에 해군기지를 두고 군사적 동맹인 프랑스와 함께 지중해를 장악하고 있었다. 1940년 6월 21일 프랑스의 항복[34] 이후 상황이 급변하면서 추축국 해군과 영국 해군 간에 지중해의 주도권을 둘러싼 전투가 치열하게 벌어졌다.

32. 보급상의 한계 때문에 추축국 보급기지였던 벵가지로부터 일정 거리 이상을 벗어나지 못하는 지점에서 후퇴와 진격을 반복되는 상황을 당시 지휘관들은 '벵가지 핸디캡'이라고 불렀다. 폴 콜리어 등, 위의 책, p23
33. 폴 콜리어 등, 위의 책, p218
34. 영국은 독일과의 휴전협정을 무시하고 알제리의 항구도시 오랑과 메르스엘케비르에 집결한 프랑스 군함들이 영국으로 망명한 자유 프랑스군에 합세하거나 중립 항구로 가서 조용히 머물든지 아니면 자침하기를 영국이 요구했지만, 합의에 실패하자 7월 3일 기습하여 이들을 침몰시켰다.

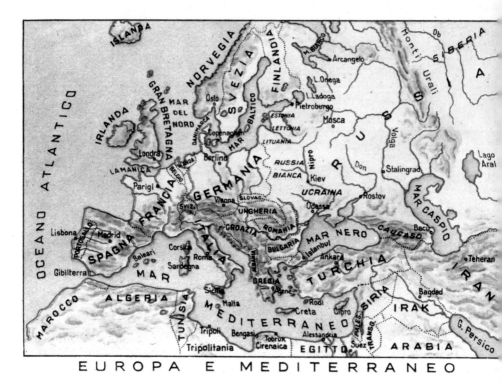

그림 4-3-7

　북아프리카 전투 개전 초기 알렉산드리아와 지브롤터에 기지를 둔
지중해의 영국 해군은 전함 7척, 항공모함 2척, 순양함과 구축함 37
척, 잠수함 16척을 보유하고 있었다. 하지만 항공기와 잠수함이 절대
적으로 부족해 북아프리카로 물자를 수송하는 이탈리아군 수송선단
을 공격하기보다 전략적으로 중요했던 몰타섬 방어에 주력했다.[35]

　지중해를 '우리의 바다'라고 부르는 이탈리아 해군은 육군이나 공군
과는 달리 비교적 훈련이 잘된 정예였고 개전 이전 전함 6척, 순양함
19척, 구축함 61척, 잠수함 105척[36]을 보유한 지중해 일대의 강자였

35. 폴 콜리어 등, 위의 책, p327
36. 2차 세계대전 발발 직전인 1939년 1월 기준으로 이탈리아 해군은 전세계에서 가장

다.[37] 이탈리아 해군의 대형 군함들은 강력한 함포와 고속 성능 역시 갖추고 있었다.

그렇지만 레이더나 대잠수함 작전에 필수적인 수중음파탐지기 같은 몇 가지 근대적인 무기를 갖추지 못했고 독자적인 해군 항공대 역시 없었다.[38] 그리고 무엇보다도 중요한 것은 이탈리아 해군이 공격적인 영국 해군과 비교해 전투의지가 부족했다. 이탈리아 해군의 주요 전략인 '현존 함대 전략'[39]은 강력한 주력함들을 안전한 거점 기지에 대기시켜 영국 해군이 지중해에서 적극적으로 작전 활동을 하지 못하게 억제하는 것이다.

개전 이후 수에즈 운하를 활용하지 못하면서 순식간에 고립된 홍해의 이탈리아 해군 분견대는 빈약한 보급 등이 요인이 되어 점차 전력이 약화되어 영국 해군에게 격파당했다. 그리고 커닝엄[40](Andrew Cunningham, 1883-1963, 그림 4-3-8) 제독이 지휘하는 지중해 함대는

그림 4-3-8

1941년 3월 28일 그리스 크레타섬 인근의 마타판곶에서 이탈리아 함대를 대파했다.

2차 세계대전 때 사용한 그림 4-3-9의 이탈리아 군사 우편엽서 뒷

많은 잠수함을 보유하고 있었다: 영국 및 영연방 국가 54척, 미국 87척, 독일 57척, 프랑스 76척, 일본 58척.
37. 폴 콜리어 등 위의 책, p185
38. 폴 콜리어 등, 위의 책, p196
39. 폴 콜리어 등, 위의 책, p320
40. 영국 해군 지휘관들 가운데 가장 우수한 제독이었으며, 1943년에 영국 해군의 우두머리인 왕립해군 참모총장(Chief of the Naval Staff of the Royal Navy 또는 First Sea Lord)에 임명되었다.

그림 4-3-9

면에 인쇄된 '감마 맨'(Uomini Gamma)으로 불린 잠수특공대의 활약이 지중해 전투에서 이탈리아 해군이 거둔 최대 전과이다. 1941년 12월 19일, 영국 해군의 지중해 함대 기지였던 알렉산드리아 항구에 그림 4-3-9의 소형 잠함정을 타고 침투한 이탈리아 잠수특공대들이 전함 퀸엘리자베스, 전함 밸리언트, 구축함 1척, 유조선 1척 등에 폭탄을 부착해 침몰시켰다. 지중해 전투에서 약 20만ton의 영국 선박들이 이 탈리아 해군 잠수특공대들의 '인간어뢰' 전술로 격침되었다.[41] 이로 인 해 지중해에서 가용할 수 있는 영국 해군의 전력이 크게 줄었다.

이탈리아는 지중해 전투에서 1,278척(227만2,607ton)의 수송선과 339 척(31만4,298ton)의 해군 함정을 잃었다. 이탈리아가 항복하면서 남은

41. 폴 콜리어 등, 위의 책, p323

이탈리아 군함 모두 몰타섬의 연합군에게 인계되었다. 영국은 238척 (41만1,935ton)의 해군 함정을 잃었다.[42]

지중해의 전략적 요충지, 몰타

지중해에서의 전투는 근본적으로 '보급의 싸움'으로 양쪽 모두 북아프리카에서 싸우고 있는 지상군에 대한 보급선을 유지하는 것이 전략의 핵심이었다. 당시 보급품과 병력, 장비, 연료 등을 유럽에서 북아프리카 전장으로 운송할 수 있는 유일한 수단은 함대의 호위를 받는 수송선단 뿐이었다.[43] 따라서 아군 수송선단을 호위하는 한편 적군의 수송선단을 공격하는 작전에 초점이 맞춰지게 되었다.

이와 같은 상황으로 시칠리아에서 100km 정도 떨어진 영국령 몰타는 지중해 전투의 전략적 요충지가 되었다. 영국에서 북아프리카 전장으로 가는 보급선이 경유하고 북아프리카 리비아로 향하는 독일과 이탈리아의 수송선단을 공격하는 영국 해군의 거점이었던 몰타를 장악하는 쪽이 북아프리카 전투에서 승리할 확률이 높았다.

이러한 전략적 가치를 지닌 몰타에서 지중해 전투 내내 치열한 격전을 벌어졌다. 독일군의 공습으로부터 몰타를 방어하는 모습을 도안한 그림 4-3-10은 2차 세계대전 종전 50주년을 기념하여 몰타가 1995년

42. 폴 콜리어 등, 위의 책, p858
43. 항공수송 역시 가능했지만 2차 세계대전 초기 수송기의 적재량이 적어 효율적이지 않았다.

그림 4-3-10

4월 21일에 발행한 3종 우표 중 하나이다.

몰타를 추축국에 빼앗기면 북아프리카뿐만 아니라 지중해의 제해권도 빼앗길 수 있었던 영국은 어떠한 위험도 감수하고[44] 몰타 방어에 필요한 자원을 지원하고 기아에 시달리던 몰타 주민들에게 식량을 공급해 몰타 주민들이 추축국에 항복하는 상황을 막는 데 성공했다.[45]

진주만 공습의 참고서, 타란토 공습

커닝엄 제독이 지휘하는 지중해 함대에 배속된 항공모함에서 이륙

44. 항공기를 수송하고 몰타에서 돌아오던 영국 항공모함 아크로열이 1941년 11월 10일 독일 U-81에 의해 뇌격 당해 다음날 침몰했다. 앤터니 비버, 위의 책, p349
45. 폴 콜리어 등, 위의 책, p382

한 구식 복엽기 페어리 소드피시[46] 뇌격기 21대가 치밀한 계획에 따라 1940년 11월 11일 밤 이탈리아군이 엄중하게 방어하고 있던 타란토 해군기지[47]를 공습하여 이탈리아 해군 전함 3척과 순양함 2척에 큰 피해를 입혔다.[48]

영국 해군의 타란토 공습에 지대한 관심을 보인 일본은 즉시 사절단을 타란토에 파견해 현장을 둘러보고 영국군의 작전과 그 결과를 분석하게 했다. 타란토 공습에 대한 일본의 연구 성과는 1년 후 진주만 공습에 그대로 이어졌다.[49]

46. 페어리 소드피시(Fairey Swordfish)는 2차 세계대전 당시 영국 항공모함에서 사용하던 주요 뇌격기 중 하나이다. 구식 복엽기였지만 내구성이 뛰어났다. 독일 전함 비스마르크를 침몰시킨 주역 중 하나이다.
47. 이탈리아 해군의 모항
48. 타란토 공습은 항공어뢰를 사용한 공습이 전함을 상대로 대단히 유효함을 보였다.
49. 폴 콜리어 등, 위의 책, p341

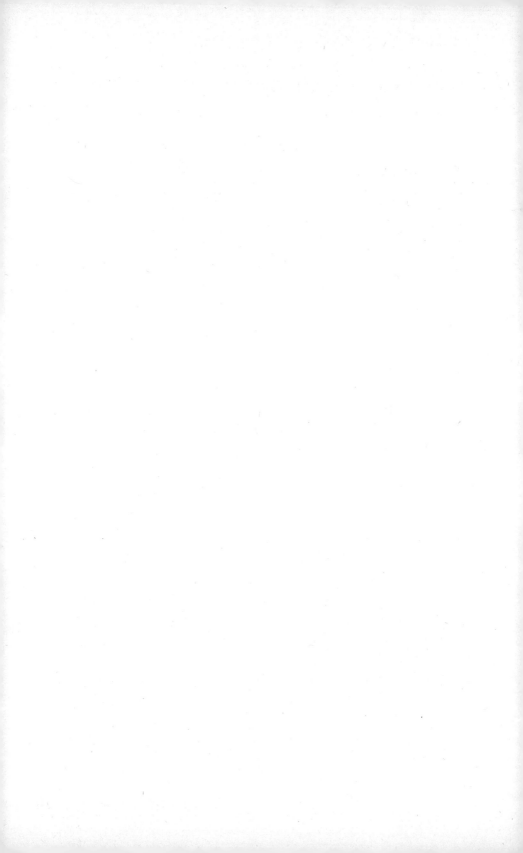

4-4 영국 공습과 전략폭격

영국 본토 항공전

영국 총리 처칠이

"프랑스 전투는 끝이 났습니다. 이제 영국 전투가 막 시작하려 하고 있습니다[1]"

라고 1940년 6월 18일에 영국 하원에서 연설했듯이 프랑스가 독일에 항복하고 난 뒤 영국은 사실상 홀로 독일과 맞서야 하는 상황에 처했다.

영국이 평화협상을 거부하자[2] 히틀러는 '바다사자 작전'이라는 암호명으로 영국 상륙작전을 추진하기 시작했다. 그러나 영국 상륙작전에 성공하기 위해서는 제공권을 먼저 확보할 필요가 있었다. 그러면 독일 공군이 먼저 영국 공군을 격파해야 하는데 이것이 그리 만만한 일이 아니었다.

1. 윈스턴 처칠 지음 차병직 옮김, 2016, 『제2차 세계대전』, 까치, p414
2. 1945년 2월 24일 구술한 '정치적 유언' 18장에서 표현했듯이 히틀러는 유럽 전체에서 독일의 동맹국이 될 가능성이 있는 나라는 영국과 이탈리아뿐이라고 생각했다. 그래서 영국과의 동맹이 이루어지지 않은 것은 운명이 이를 실행에 옮기는 것을 거부했기 때문이라고 아쉬워했다. 그리고 1장에서는 처칠로 대표하는 영국인에 대한 유대인의 커다란 영향력을 자신이 과소평가했음을 후회했다.

지상부대를 위한 전술항공지원이 제1 목표인 독일 공군은 영국 본토에 전략폭격을 할 수 있는 장거리 폭격기가 충분하지 않았다. 그리고 2차 세계대전 발발 직전까지 영국은 국방 예산 대부분을 영국 해군과 공군에 투입해 성능 좋은 스핏파이어라는 혁신적인 신형 전투기 개발에 성공했다.

7월 10일부터 영국 남부 해안 일대의 항만과 인근 해상에서 항해하는 영국 선박을 간헐적으로 공격하던 독일 공군이 8월 13일부터 영국 공군의 각 비행장을 본격적으로 파괴하기 시작했다.

그러던 중 항로를 이탈했던 독일 폭격기 1대가 실수로 런던에 폭탄을 투하했다. 이에 대한 보복으로 영국 폭격기들이 베를린을 폭격하자 히틀러는

"영국이 우리의 도시에 폭탄을 떨구었으니 우리는 그들의 도시를 완전히 쓸어버릴 것이다[3]"

라고 연설한 후 영국 공군 기지 파괴에 전념하던 독일 공군의 모든 전력을 영국 도시 폭격에 돌릴 것을 명령했다. 이로 인해 그동안 독일 폭격기의 집중적인 목표가 되어 거의 괴멸될 뻔했던 영국 공군은 피해를 복구하고 기사회생했다.

이때부터 영국 조종사뿐만 아니라 호주, 캐나다, 뉴질랜드 등 영국령과 미국에서 자원한 조종사, 그리고 폴란드, 체코, 벨기에 등지에서 독일의 침공을 피해 영국으로 망명해 온 조종사들까지 합세한 영국

3. 폴 콜리어 등 지음 강민수 옮김, 2008, 『제2차 세계대전: 탐욕의 끝, 사상 최악의 전쟁』, 플래닛 미디어, p138

그림 4-4-1

공군이 3달 이상 영국 상공에서 독일 공군과 치열하게 싸웠다. 이 전
투를 우리나라에서는 '영국 본토 항공전'[4]이라 한다.

그림 4-4-1의 소형시트는 영국이 영국 본토 항공전 75주년을 기념
하여 2015년 7월 16일 발행한 것이다. 소형시트의 변지에

"인간 갈등에서 이렇게 많은 사람이 이렇게 적은 사람에게 이렇게 많이 빚
진 적은 없었다"(Never in the field of Human conflict was so much
owed by so many to so few.)

는 처칠이 1940년 8월 20일 하원에서 한 연설의 일부가 시가를 물고
지팡이에 기댄 그의 모습과 함께 도안 되었다. '소수'로 불리는 이 연
설은 2차 세계대전 동안 처칠이 한 가장 인상적인 연설 중 하나로 영
국 본토 항공전에서 영국 상공을 방어한 조종사들에게 바치는 그의
찬사였다.

다우딩(Hugh Dowding, 1882-1970, 그림 4-4-2) 공군대장이 지휘한 영국

4. 영어로는 Battle of Britain, 독일어로는 die Luftschlacht um England

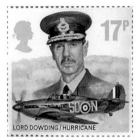
그림 4-4-2

전투기사령부 소속으로 영국 본토 항공전에 참가한 2,917명의 항공 승무원은 영국(2,334명), 폴란드(145명), 뉴질랜드(126명), 캐나다(98명), 체코(88명), 호주(33명), 벨기에(29명), 남아프리카(25명), 미국(11명), 아일랜드(10명), 그 밖의 몇몇 나라 등 다양한 국적을 가지고 있었다.

여기에 영국 공군은 레이더[5]와 블레츨리 파크의 암호해독 전문가들 덕분에 독일 공군의 움직임을 사전에 포착해 효과적인 방어 작전을 수행할 수 있었다. 해안 레이더 기지는 영국 공군이 영국해협 상공에서 정찰비행을 하는 시간과 연료를 낭비하지 않게 했다. 영국해협 상공에 나타난 독일 공군기를 레이더로 탐지하고 긴급이륙해도 유효고도까지 올라갈 시간이 넉넉했기 때문에 영국 전투기들은 연료를 아껴 최대한 오래 공중에 머무를 수 있었다. 독일 공군이 레이더 기지를 공격했지만, 손상된 레이더는 쉽게 복원되어 제 기능을 발휘했다.[6]

치열한 공중전을 통해 독일 폭격기들이 런던과 기타 대도시를 폭격하지 못하게 막으면서 양측 모두 많은 항공기와 조종사를 잃었다. 9월 첫 주 동안 영국 공군은 항공기 185대를 잃었고 독일 공군은 200대가 넘는 항공기를 잃었다. 영국 본토 항공전에서 최대 규모의 공중전이 9

5. 2차 세계대전 중 영국에서 와트슨와트(Watson-Watt, 1892~1973)의 주도 아래 '라디오파를 발사하여 독일 공군기를 격추시킨다'는 혁신적인 아이디어로 개발 착수된 레이더는 원래의 개발 목적인 독일 공군기를 격추에는 비록 실패했지만, 독일 공군기의 위치와 비행 방향을 사전에 탐지하여 영국 본토 항공전에서 독일군의 공습을 효과적으로 방어하는 데 큰 역할을 했다.
6. 앤터니 비버 지음 김규태·박리라 옮김, 2017, 『제2차 세계대전, 』, 글항아리, p198-199

월 15일에 벌어져 영국 공군이 승리하자[7] 나치독일은 영국 침공 작전인 '바다사자 작전'을 무기한 연기했다.

영국 국민을 공포에 빠뜨려 휴전이나 항복을 받아내려고 한 나치독일의 의도와 달리 영국 본토 항공전이 영국 공군의 승리로 끝나면서 오히려 영국 국민을 단결시켰다.[8] 영국 본토 항공전은 2차 세계대전 발발 이후 독일군의 첫 패배였다. 그 후로도 독일 공군은 런던을 비롯해 영국의 여러 도시를 간헐적으로 폭격하다가 1941년 5월 폭격을 마지막으로 중지했다.

영국 본토 항공전 동안 독일 공군의 폭격으로 파괴된 런던 거리에서 우편물을 배달하고 있는 우편배달부의 모습이 인쇄된 그림 4-4-3은 영국에서 발행한 우표철의 뒷표지이다. 우편배달부 뒤로 흐릿하게 보이는 세인트 폴 대성당의 돔은 런던의 대표적인 랜드마크로 2차 세계대전 당시 런던에서 가장 높은 건축물이었다.

이후 전쟁 후반기에 독일은 V-1 및 V-2 로켓을 개발하여 런던으로 발사했지만[9], 실질적인 피해는 거의 주지 못하고 민간인들을 불안하게 하는 데 그쳤다.[10] 나치독일 시절 발행된 그림 우편엽서의 뒷면인 그림 4-4-4에서 맨 왼쪽에 있는 사람이 V2 로켓 개발자인 폰 브라운[11]

7. 영국에서는 9월 15일을 '영국 본토 항공전의 날'로 기념하고 있다.
8. 1936년 12월 11일 영국 왕이 된 조지 6세는 독일 공군의 영국 본토 공습 때에도 런던의 버킹엄 궁전을 떠나지 않았다.
9. 영국을 향해 총 491발의 V-2 로켓을 발사했다.
10. 1944년 말부터는 V-2 로켓의 목표를 보다 현실적으로 전환하여 연합군의 주요 보급 항구였던 안트베르펜(영어식으로는 앤트워프)을 향해 V-2 로켓 924기와 V-1 폭명탄 1,000여 발을 발사하여 선박 60여 척과 1만5,000여 명을 사상자를 발생시켰지만, 전략적으로 큰 효과는 없었다. 일단 개발만 되면 승리를 가져다줄 것으로 철석같이 믿었던 '기적의 무기' V-2 로켓의 개발과 생산에 투입된 자원과 인력을 전차나 항공기, 잠수함, 고사포 등을 생산하는 데 활용했다면 전쟁 수행에 훨씬 더 나았을 것으로 오늘날 평가하고 있다. 폴 콜리어 등, 위의 책, p769

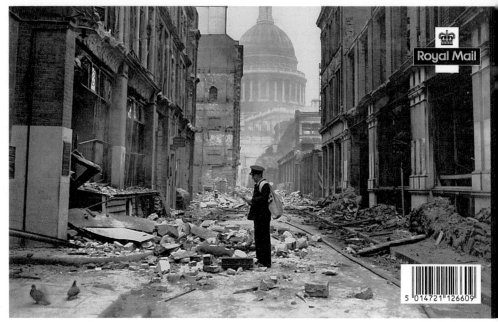

그림 4-4-3

(Wernher von Braun, 1912-1977)이다.

영국 본토 항공전에서 패배하고 바다사자 작전을 보류한 히틀러는 동쪽으로 눈을 돌려 상호 불가침조약을 맺고 있던 소련을 1941년 6월 22일 침공했다. 소련 침공은 히틀러가 늘 가슴에 품어왔던 독일 번영에 필요한 생존공간을 확보하고 유대 볼셰비즘을 파괴하기 위한 숙원이었지만 히틀러 일생에서 최대실수이다.

1941년 7월 12일 영국과 소련은 나치독일이라는 공동의 적에 대응하기 위해 상호원조조약을 체결했다. 그해 12월 7일, 일본이 진주만을 기습 공습하자 히틀러는 미국이 태평양에서 벌어진 위기 상황 때문에

‖‖‖

11. 고다드(Robert Goddard, 1882-1945)와 함께 로켓 공학의 아버지로 불리는 폰 브라운은 나치독일에 협력하여 V시리즈 로켓을 개발했다. 나치독일의 패망 후 미국으로 이주해 핵을 장착할 수 있는 탄도 미사일을 개발하고 1958년 설립된 미국 항공우주국(NASA)에서 유인 우주선 계획인 머큐리 계획과 아폴로 계획을 책임졌다.

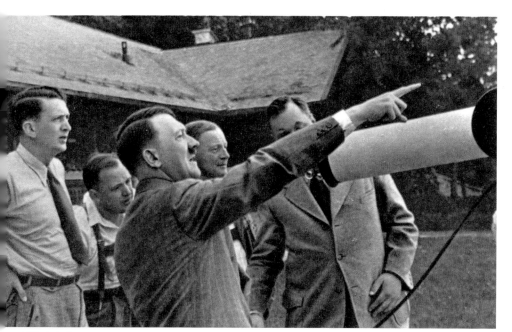

그림 4-4-4

향후 2년 안에는 유럽에서 큰 힘을 발휘할 수 없을 것이라고 오판하고 12월 11일에 미국에 선전포고했다. 이로써 나치독일이 승리할 가능성은 더 적어졌다.

전략폭격

2차 세계대전 동안 서부전선에서 있었던 주요 전투 중 하나인 '독일 본토 항공전'[12]은 연합군의 독일 본토 및 독일 점령지의 주요 거점에 대한 전략폭격과 이에 맞선 독일 공군 사이에서 벌어진 전투였다. 독

12. 영어로는 Defense of the Reich, 독일어로는 Reichsverteidigung

일 공군 전투기와 대공포의 방어를 뚫고 연합군 폭격기가 독일 본토의 산업기반 설비를 파괴하여 독일의 전쟁 지속 능력과 의지를 상실시키는 것이 첫 번째 목표였다.

영국 공군 참모총장 포털(Charles Portal : 1893~1971) 공군대장이

"영국 육군은 독일군을 이길 가능성이 없으므로 훗날 영국군이 유럽대륙으로 다시 돌아갈 때를 대비하여 독일군의 힘을 치명적으로 약화시킬 있는 것은 공군뿐"[13]

이라고 주장했지만, 당시의 폭격기 성능으로 표적을 정확히 타격할 수는 없었다. 영국의 전쟁 수행 최고 책임자인 처칠은 목표물 주변을 무차별적으로 융단 폭격하는 전략폭격이

"민간인을 향해 의도적으로 폭격하는 불법"

이라며 처음에는 찬성하지 않았다. 하지만 1940년 8월 24일 밤에 독일 항공기가 템스강 어귀의 항구 대신 런던 도심을 실수로 폭격했을 때,

'받은 것보다 더 많이 폭격해 준다'[14]

는 영국 공군의 초대 참모총장으로 전략폭격 이론을 만든 트렌처드[15] (Hugh Trenchard, 1873-1956)의 격언대로 영국은 베를린을 보복 폭격했다.

13. 앤터니 비버, 위의 책, p663
14. 앤터니 비버, 위의 책, p664

이러한 처칠의 보복 지시는 1940년 9월 7일부터 이듬해 5월 21일까지 독일 폭격기들이 영국 주요 도시를 무차별 폭격하는 영국 대공습[16]으로 이어졌고, 영국 공군에게 걸린 목표물 제한 역시 완화되었다.[17]

1942년 2월 내각으로부터 전략폭격 승인을 받은 해리스(Arthur Harris, 1892-1984, 그림 4-4-5) 공군 대장[18]이 지휘하는 영국 공군 폭격기 사령부는 3월 3일 파리 외곽 불로뉴에 있는 르노 공장을[19] 폭격했다. 3월 28일에는 고폭탄[20]과 소이탄으로 독일 북쪽 뤼베크 항을 폭격했다. 한 달 후 네 번의 전략폭격으로 발트해에 접해 있는 항구도시

그림 4-4-5

로스토크를 잿더미로 만들자 괴벨스는 전략폭격을 '테러 공격'이라고 맹비난했다.[21]

15. 그의 전략폭격 이론을 대략 아래와 같다.
 첫째, 영공의 완전한 방어는 불가능하므로 최선의 방어는 공격이다.
 둘째, 승리를 달성하기 위해서는 공중우세가 사전에 이루어져야 한다.
 셋째, 항공력은 전략적이며 공격적인 무기이다.
 넷째, 전략폭격의 목적은 적의 전쟁 능력을 파괴하고 국민과 정부의 사기를 붕괴시키는 것이다.
 다섯째, 항공력만으로 전쟁에서 승리할 수는 없으나 지상군을 위한 진격과 전투경계선의 확장에 필요한 여건을 조성할 수 있다.
 여섯째, 전략폭격은 국제법을 준수하여 수행하여야 한다.
16. 영국 대공습으로 민간인 4만 명 이상이 사망하고 13만7,000명 이상이 다쳤다. 앤터니 비버, 위의 책, p667
17. 영국 폭격기는 선박이나 항만 공격, 선전 전단 투하 등 전투적으로 비효율적인 작전에 임무가 제한되었다.
18. 무자비한 폭격 작전으로 영국에서 '폭격기 해리스'라는 별명을 얻었지만, 부하들 사이에서는 '백정 해리스' 혹은 '도살자 해리스'로 불렸다. 폴 콜리어 등, 위의 책, p148
19. 당시 르노 공장이 당시 독일 국방군 차량을 제조하고 있었다.
20. 고폭탄(高爆彈)은 내부에 작약을 채워 강력한 폭발력을 가진 폭탄이다. 폭발력과 폭압이 충분히 강하면 모두 고폭탄에 해당하며, 그 형태나 종류에 따른 특별한 분류가 아니다. 도입 당시 기존 폭약보다 폭발력이 강해 '고성능 폭약'(high explosive)'이라 불렸다. 현재 실전에서 사용하는 포탄과 폭탄 대부분이 고폭탄화 되었지만, 여전히 그 이름을 사용한다.
21. 앤터니 비버, 위의 책, p670

그림 4-4-6

2차 세계대전 중에 운용된 폭격기 가운데 가장 많은 10ton의 폭탄을 탑재[22]할 수 있고 항속 거리가 긴 아브로 랭커스터[23] 4발 폭격기가 1942년에 실전 배치되면서 전략폭격 대상이 되는 독일 본토의 목표물도 늘어났다. 그림 4-4-6의 영국 우표철 표지에는 2차 세계대전 때 영국이 국방 예산 대부분을 투입하여 개발한 혁신적인 신형 전투기 스핏파이어(위)와 롤스로이스 엔진을 탑재한 아브로 랭커스터(아래)가 그려져 있다.

8월부터는 미국 제8육군항공대가 '하늘을 나는 요새'라는 별명이 붙은 B-17 폭격기로[24] 전략폭격에 동참하면서 연합군의 전략폭격 강도가 점점 심해져 1945년 5월 독일 항복 때까지 2백77만ton의 폭탄이 독일을 비롯한 추축국 점령 유럽 지역에 투하되었다. 그중 51.1%는 독일 본토에 떨어졌다. 독일 본토에 떨어진 전체 폭탄의 약 60%가 마지막 9개월 동안 투하되었다.[25]

1942년 8월 모스크바에서 스탈린을 만난 처칠은 스탈린이 요구하는

22. 원자폭탄을 투하한 미국의 슈퍼 포트리스 B-29의 최대 폭탄탑재량은 9ton이었다.
23. 아브로 랭커스터(Avro Lancaster) 폭격기는 영국 공군 폭격기 사령부의 주력으로 자리 잡았다.
24. 폴 콜리어 등, 위의 책, p147
25. 앤터니 비버, 위의 책, p979

북프랑스 침공은 현재로서는 불가능하며 독일 도시의 전략폭격이 유럽대륙에서의 '제2의 전선'이라고 주장했다. 전략폭격은 그때까지 수행된 영국의 작전 중 유일하게 스탈린이 찬성한 작전이다. 독소전쟁 초반 독일 항공기로 소련 민간인이 50만 명 이상 사망했기에 전략폭격으로 독일 민간인이 희생되는 것은 스탈린의 관심사가 아니었다.[26]

1943년 1월 중순 카사블랑카에서 회담을 가진 루스벨트와 처칠이

"독일의 군사 · 산업 · 경제 시스템을 꾸준히 파괴하여 혼란스럽게 만들고, 독일 국민의 사기를 서서히 떨어뜨려 무장 저항 능력을 제거하는 것이 주요 목적"[27]

이라는 전략폭격 지령에 합의하면서 독일에 대한 연합군의 전략폭격 강도가 더 강해졌다.

연합군의 전략폭격을 저지하기 위해 독일은 엄청난 숫자의 전투기와 대공포를 서유럽에 배치해 주간공습이 이루어졌던 초기에는 독일 공군이 어느 정도 효과적으로 방어를 했지만, 미국제 기체에 영국제 롤스로이스 엔진을 탑재한 무스탕 P-51이 폭격기들을 호위하기 시작하고[28] 야간공습으로 바뀌자 속수무책이었다.

연합군의 전략폭격이 빈번해지면서 독일 공군 사령관 괴링(Hermann Göring, 1893-1946)은 동부전선에서 전투기와 대공 포대를 철수해[29] 독일 본토 방어에 투입하고 항공기 생산량을 늘렸지만, 제공권을 장악

26. 앤터니 비버, 위의 책, p671
27. 앤터니 비버, 위의 책, p678
28. 폴 콜리어 등, 위의 책, p151
29. 이로 인해 동부전선의 제공권을 소련 공군에게 빼앗겼다.

그림 4-4-7

한 연합군의 전략폭격에 대응하는 데 한계가 있었다.

연이은 출격에서 숙련된 조종사들은 하나둘 희생되고 그들을 대체하기 위해 일선 비행대대에 투입된 풋내기 독일 조종사들[30]은 연합군 조종사들의 먹잇감이 되면서 독일 공군은 1944년 봄 이후 연합군 공군에 제공권을 완전히 빼앗겼다.

그리고 대공포가 주요 방어시스템이었던 독일의 방공시스템 또한 효과적이지 않아 전쟁 기간 내내 독일 공군의 재앙이었다. 1941년 9월 7일에서 9일까지 3일간 라이프치히에서 개최된 '4회 우표상의 날'을 기념하기 위해 발행한 우편엽서 시리즈 중 하나인 그림 4-4-7에는

30. 독일 공군의 만성적인 연료 부족으로 항공학교에서 제대로 훈련받지 못했다.

대공 포대에서 망원경으로 하늘을 감시하는 어린 독일군 병사의 모습이 그려져 있다. 어쩌면 대공포부대에서 조수 노릇을 했던 히틀러 유겐트 대원일 수도 있겠다.

전략폭격의 문제점

2차 세계대전 동안 연합군의 전략폭격이 유럽에서의 전쟁 결과에 끼친 영향은 지대했다. 적의 군사적 목표나 경제적인 기반을 파괴함으로써 해당 국가의 전쟁 지속 능력이나 의지를 꺾는데 주안점을 둔 현대공군의 기본전술 대부분이 연합군의 전략폭격에서 유래되었다.

하지만 전략폭격의 비용 대비 효과는 그리 높지 않았다. 1/3 정도만 목표물로부터 8km 이내에 떨어졌고 심한 경우 목표물을 중심으로 194km² 이내에 폭탄을 떨어뜨린 폭격기의 비율이 20%에 불과했다.[31] 이러한 '눈먼 폭탄'에 수많은 문화재가 파괴되고 민간인들이 희생되었다.[32]

연합군의 전략폭격으로 60여만 명의 독일 민간인들이 사망하고 전체 주택의 1/3가량이 파괴되거나 훼손되었다. 도덕적으로 비난받을 수 있는 민간인의 희생에도 불구하고 본국 언론과 여론의 압박을 강하게 받고 있던 연합국 수뇌부들은 아군의 피해를 최소화하는 전략폭

31. 폴 콜리어 등, 위의 책, p149
32. 8월부터 이듬해 3월까지 연합군은 베를린에 고폭탄 1만7,000ton과 소이탄 1만 6,000ton을 투하하여 민간인 9,390명을 희생시켰다. 전략폭격으로 사망한 전체 독일 민간인은 약 50만 명으로 추산되는데 독일 공군은 소련에서만 민간인 50만 명을 희생시켰다.

격에 의존할 수밖에 없었다.

전략폭격을 담당했던 영국 공군 폭격기 사령부에서 5만5,573명이, 미국 제8육군항공대에서 2만6,000명이 전사했다. 독일 공군의 항공기는 57,405기가 파괴되었다.[33]

33. 앤터니 비버, 위의 책, p1081

4-5 서유럽에서의 반격

오버로드 작전의 시작

히틀러가 동부전선에 발목을 잡혀 있는 동안 미국과 영국이 주축이 된 연합군은 히틀러 지배 아래에 있는 북서 유럽 지역을 해방할 '오버로드 작전'을 영국에서 준비하고 있었다.

캐나다 제2사단이 1942년 8월 19일 프랑스 북부에 있는 항구도시 디에프에서 상륙작전을 수행했다가 엄청난 피해만 남기고 실패하자 연합군 사령부는 독일군이 엄중하게 방어하고 있는 항구를 공략하는 것은 성공 가능성이 거의 없다는 것을 깨달았다. 그 후 연합군 사령부는 주요 항구를 직접 공격하기보다 인근 해안에 상륙해 1차 교두보를 마련한 뒤 인력 및 물자 수송에 필수적인 항구를 점령한다는 계획을 세웠다.

엄청난 양의 정보를 세밀히 검토한 연합군 사령부는 상륙 장소를 영국과 가깝지만 독일군의 방어가 견고한 칼레 지역이 아니라 영국에서 좀 멀지만 경계가 덜하고 주변에 셰르부르 항이 있는 노르망디 지역의 칼바도스 해안으로 결정했다. 이후 연합군은 여러 가지 기만작전을 펼쳐 히틀러와 독일군 수뇌부로 하여금 연합군이 조만간 칼레 지역에서 상륙을 시도할 것이라고 단정하게 만들었다.

1943년 12월에 이란의 수도 테헤란에서 처칠과 스탈린을 만나 전

그림 4-5-1

쟁 처리 및 전후 문제에 대해 협의한 테헤란 회담을 마치고 카이로로
돌아온 루스벨트는 1942년 11월의 프랑스령 북아프리카 상륙작전과
1943년 7월의 이탈리아 시칠리아 상륙작전을 성공적으로 지휘한 아
이젠하워(Dwight David Eisenhower, 1890-1969) 육군대장을 오버로드 작전
을 지휘하는 연합원정군[1] 최고사령관으로 지명했다.[2]

아이젠하워는 패튼(George Patton, 1885-1945) 장군이 그의 이름
Dwight David의 앞 철자들을 따서 붙인 별명처럼 '신성한 운명'(Di-
vine Destiny)이 되었다.[3] 영국령 지브롤터에서 1982년 6월 11일 발행한

1. Allied Expeditionary Forces
2. 내심 최고사령관직을 원했던 미국 육군 참모총장 마셜(George Marshall, 1880-
 1956) 대장은 실망했지만, 루스벨트 입장에서는 전체 전역에 대한 지식과 우수한
 조직력 그리고 무엇보다도 의회에 대응할 수 있는 능력을 갖춘 육군 참모총장을 잃
 을 수가 없다고 판단했다. 게다가 마셜은 태평양의 맥아더(Douglas MacArthur,
 1880-1964) 장군을 통제할 수 있는 유일한 사람이었다.

그림 4-5-1의 소형시트 배경에 노르망디 상륙 작전 당시 연합원정군 최고사령관 아이젠하워의 모습이 인상적으로 도안돼 있다.

독일군의 사전 대응

정확히 언제 어디에서 시작될지는 몰랐지만, 독일군 역시 연합군의 대규모 상륙작전을 예상했다. 히틀러는 상륙을 시도하는 연합군이 기뢰와 장애물 그리고 해안포 진지로 구성된 '대서양 방벽'에 막혀 괴멸될 것이라고 믿었다. 하지만 당시 서부전선 방위시설 검열관이었던 '사막의 여우' 롬멜 원수는 대서양 방벽이 선전처럼 견고하지 않다고 생각했다.[4]

그리고 기갑사단을 파리 북쪽 숲에 대기시켜 두었다가 연합군이 해변에 상륙하면 역습하고자 하는 기갑총감 구데리안(Heinz Guderian, 1888-1954) 대장의 전략과 달리 북아프리카에서 이미 연합국의 공군력을 경험한 롬멜은 상륙작전이 시작되면 해변으로 독일군의 병력 증원과 보급물자 수송이 매우 어려울 것이므로 상륙한 연합군의 진격을 저지할 수 유일한 기회는 해변에서의 전투라고 판단했다.

그래서 롬멜은 견고한 콘크리트 해안요새를 만들고 해변에 수백만

3. 앤터니 비버 지음 김규태·박리라 옮김, 2017, 『제2차 세계대전』, 글항아리, p775
4. 연합군이 서부전선을 열기에는 아직 준비가 부족하다고 판단한 독일국방군 최고사령부는 대서양 연안 일대에 건설되어 있던 '대서양 방벽' 강화에 별다른 노력을 기울이지 않았다. 독일군이 철벽 방어선이라고 자랑하던 대서양 방벽은 주요 항구 부근에만 실제로 존재했다. 그 외 지역에도 건설되어 있다고 나치가 선전했던 방벽은 허상이었다. 폴 콜리어 등, 위의 책, p735

그림 4-5-2

개의 지뢰와 철제 대들보, 나무 말뚝 등 장
애물들을 설치하는 한편 상륙 가능한 장
소에 최대한의 전차를 배치하기를 원했
다. 캐나다가 노르망디 상륙 작전 60주년
을 기념하여 2004년 6월 6일 발행한 그림
4-5-2의 우표에 도안된 노르망디 해안의
철제 장애물은 롬멜이 고안한 것이다.

분할과 통치라는 정책으로 군통수권을 유지하려고 한 히틀러가 점
령지 프랑스에서 지휘체계 통일을 거부했기에 프랑스에 주둔한 독일
국방군 육·해·공군을 모두 통솔하는 최고사령관이 존재하지 않았다.
그리고 독일국방군의 최고 정예부대인 기갑사단 대부분은 히틀러가
직접 지휘하는 독일국방군 최고사령부의 지시 없이는 어떠한 기갑사
단도 움직일 수 없었다.[5]

6월 6일은 어떻게 결정되었는가?

암호명 '넵튠 작전'[6]으로 1944년 6월 6일 D-day에 실시된 노르망디

5. 1938년 2월 국방군 장성의 스캔들을 빌미로 국방부 장관을 해임하고 자신이 직접
 국방군(육군, 해군, 공군)을 지휘하겠다고 선언한 히틀러는 국방부의 국방군국을 국
 방군 최고사령부(Oberkommando der Wehrmacht, OKW)로 개명하고 카이텔
 (Wilhelm Keitel, 1882-1946)을 국방군 최고사령관으로 임명했다. 독일군 지휘의
 최종결정은 국방군 최고 통수권자 히틀러, 국방군 최고사령관, 육·해·공군 총사령
 관 3명, 친위대 제국 지도자, 외교부 장관 등이 참석하는 총통부 회의에서 행해졌다.
 볼프람 베테 지음 김승렬 옮김, 2011, 『2차 대전과 깨끗한 독일군의 신화 독일국방
 군』, 미지북스, p52

상륙전은 오버로드 작전의 시작점이다. 넵튠 작전은 노르망디 칼바도스 해안에 상륙할 병력 15만 명을 수송할 4,000여 척의 상륙함과 주정, 1,213척의 전투함, 후방을 교란할 1만9,000명의 공수부대원을 태울 1,200대의 수송기와 글라이더, 그리고 상륙 후 교두보가 설치될 지역 일대를 보호하는 전략폭격[7]을 수행할 수많은 폭격기가 동원된 역사상 가장 복잡하고 대규모였던 상륙작전[8]이었다.

노르망디 상륙 날짜를 결정하는 데 있어 가장 우선되는 조건은 물때와 날씨였다.

독일군이 과거 경험에 비추어 썰물 때 상륙을 시도할 것이라 판단하고 각종 대비[9]를 했기에 이와 반대로 연합원정군 최고사령부는 조위가 가장 낮은 밀물 때를 상륙작전 D-데이로 선택했다. 물때에 의하면 1944년 6월에 적합한 날들은 5~7일과 19~21일이었다. 독일군의 허를 찌른 물때의 선택은 절묘한 일기예보와 함께 독일군이 노르망디 상륙 날짜를 전혀 예상하지 못하게 만들었다.

두 번째 요건은 날씨였다. 육·해·공군이 참여한 대규모 상륙작전을 성공적으로 수행하기 위해서는 맑고 바람이 잔 쾌청한 날씨가 요구되었다. 중무장한 보병을 안전하게 해안에 상륙시키기 위해서는 바

6. 됭케르크 철수작전 계획 전반을 입안하고 북아프리카와 시칠리아 상륙작전 계획 및 실행에도 참여했던 영국 해군의 램지(Bertram Ramsay, 1883-1945) 제독이 넵튠 작전을 지휘했다.
7. 노르망디 상륙작전을 실행하기 전, 연합군 폭격기들은 프랑스 서부의 도로·철도·교통시설·차량·기차들을 파괴해 독일군 증원 병력이 칼바도스 해안으로 접근하는 것을 방해했다. 상륙 당일에만 연합군 항공기들은 약 1만4,000회 정도 출격했다.
8. 폴 콜리어 등, 위의 책, p272-274
9. 최대 썰물이 일어나는 지점에 직각으로 구축된 콘크리트 요새나 썰물을 염두에 두고 구축한 다양한 해안 장애물들이 연합군의 상륙을 저지하는 데 그다지 역할을 하지 못했다.

다가 잔잔해야 하고 군함에서 지원 함포사격을 하기 위해서는 최소한 시정 5km 이상의 시야가 필요했다. 그리고 공군과 공수부대가 정확한 폭격과 낙하지점을 확보하기 위해서는 구름이 끼지 않아야 했다.

상륙작전 참모부는 아이젠하워 최고사령관의 기상자문역으로 임명된 영군 공군의 스태그(James Stagg, 1900-1975) 대령에게 당시로서는 획기적인 5일 예보를 요구했다. 이를 위해 스태그 대령은 던스터블의 영국 기상대, 런던의 영국 해군본부 예보센터, 그리고 테딩턴의 연합원정군 최고사령부 기상대와 매일 전화 협의를 통해 D-데이 일기예보를 준비했다.[10]

날씨가 좋았던 5월과 달리 6월에 접어들면서 날씨가 매우 불안정하게 변하면서 스태그 대령과 예보관들은 강한 압박에 시달렸다. 상륙에 적합한 물때인 6월 5일 날씨를 처음으로 예보하는 6월 1일 일기도에 여러 개의 저기압이 극전선을 따라 북미대륙에서 대서양을 가로질러 유럽 대륙으로 접근하고 있었다.

면밀한 분석 끝에 6월 4일 오전 4시 15분 스태그 대령은 아이젠하워에게

"극전선이 6월 5일에 상륙지점을 통과하고 나면 날씨가 일시적으로 좋아질 것"[11]

으로 기상 브리핑을 했다. 이에 아이젠하워는 공격 개시 시간을 6월 6

10. 이 중에서도 6시간 간격의 상층일기도에 기반으로 한 영국 기상대의 5일 종관예보와 과거 기록에 바탕을 둔 최고사령부 기상대의 유사(類似)예보가 주요 예보 방법이었다. 류상범, 2010, 『날씨는 우리 생활에 어떤 영향을 미쳤는가』, 황금비율, p109
11. 류상범, 위의 책, p109

일 화요일로 24시간 연기했다.

6일 아침 노르망디 해안은 구름이 반 정도 덮여 있었고 전날 발생한 폭풍으로 인한 너울로 바다가 약간 거칠었다. 하지만 곧 구름이 걷히고 시정도 좋아지면서 상륙에는 차질이 거의 없었다. 독일군에게 6월 6일 노르망디 상륙은 전혀 예상하지 못한 기습이었다. 밀물이고 대서양에서 유럽 대륙으로 저기압이 연이어 접근하는 6월 5일부터 7일까지는 연합군이 상륙을 시도하지 않을 것이고 판단했다. 6월 5일 밤에는 항공기로 하는 영국해협 정찰까지 취소했다.[12]

1944년 6월 6일 노르망디 예보는 19세기 후반기 근대 기상예보가 시작되고 생산된 수많은 일기예보 중 가장 영향이 큰 예보였으며, 일기도를 기반으로 하는 종관예보 기술이 단기(24시간) 예보를 넘어 중기(5일) 예보로 발전하는 계기가 되었다.

노르망디 상륙 작전에서 영국 제2군을 지휘한 뎀프시(Miles Dempsey, 1896-1969) 장군은 영국해협에 폭풍우가 휘몰아치고 거센 파도가 이는 동안 '출격'하기로 결정한 일은 이번 전쟁에서 가장 용감했던 행동이라 평가했다.[13] 하지만 폭풍우로 6월 6일의 상륙작전을 뒤로 연기하면 다음 물때인 2주 후 19~21일[14]이 D-데이가 되므로 '디데이 신경과민'[15]이란 말이 생겨날 정도로 상당한 긴장감이 감돌았던 상륙작전 참모부의 긴장이 풀어지고 보안에 문제가 발생할 수도 있었다.

12. 앤터니 비버, 위의 책, p872
13. 앤터니 비버, 위의 책, p873
14. 영국해협에서 40년 만에 최악의 폭풍우가 발생했다.
15. 앤터니 비버, 위의 책, p865

노르망디 상륙전

가장 먼저 움직인 것은 노르망디 해안 후방지역을 교란할 1만9,000 명의 공수부대원이다. 묵직한 군장을 메고 수송기와 글라이더에 탑승한 미국 제82공수사단, 제101공수단과 영국 제6공수사단 공수부대원들은 해안에서 독일군의 대공포 포격으로 대열이 흩어진 채 마구잡이로 낙하돼 많은 희생자가 발생했다.

하지만 노르망디 후방지역에 넓게 흩어진 공수부대원들은 본의 아니게 독일군이 연합군의 정확한 상륙지점을 파악할 수 없게 만들었으며 통신선을 절단하는 등 후방지역을 최대한 교란해 연합군이 6월 6일 상륙 당일에 칼바도스 해안에 굳건한 1차 교두보를 마련하는 데 큰 도움이 되었다.

그림 4-5-3

미국이 아이젠하워 탄생 100주년을 기념하여 1990년 10월 13일 발행한 그림 4-5-3의 우표에 아이젠하워의 대통령 시절 초상과 1944년 6월 5일 노르망디 강하를 앞둔 공수부대원들과 이야기를 나누고 있는 아이젠하워의 모습이 함께 도안될 정도로 노르망디 상륙 작전에서 공수부대원들의 역할은 지대했다.

6월 6일 동트기 전, 영국 내 대부분의 비행장에서 영국, 미국, 캐나다, 호주, 뉴질랜드, 남아프리카, 로디지아, 폴란드, 프랑스, 체코슬로바키아, 벨기에, 노르웨이, 네덜란드, 덴마크 등 연합국에 가담한 거의 모든 나라 출신의 조종사와 승무원이 탑승한 폭격기와 전투기, 전폭기가 이륙했다.

노르망디 앞바다에 도착한 전함, 순양함, 구축함 등에서 일제히 시작한 함포사격에 맞춰 상륙정에 탄 보병들이 노르망디의 5개 해변(유타, 오마하, 골드, 주노, 소드)에서 일제히 상륙을 시도했지만, 높은 파도로 많은 상륙정이 해변에 도달하지 못한 채 도중에 침몰했다. 운 좋게 해변에 도달하더라도 몸을 숨길 수 있는 엄폐물이 없어 독일군의 기관포와 경포에 많은 희생자가 발생했다.

노르망디 상륙전 75주년을 기념하여 영국이 2019년 6월 6일에 발행한 6종의 우표 중 하나인 그림 4-5-4는 노르망디 상륙 지원 함포사격을 하는 영국 전함 워스파이트의 모습이다. 1915년 건조돼 1916년의 유틀란트 해전에도 참가했던 전함 워스파이트는 영국 해군의 군함중 가장 많은 전투 훈장을 받았다.

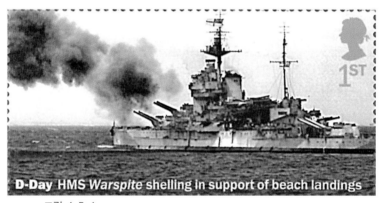

그림 4-5-4

그림 4-5-4의 우표와 같은 날 발행된 그림 4-5-5의 소형시트에는 연합군이 상륙했던 5개 해변의 지도상 위치와 상륙 시간(H-hour[16]), 그

16. 작전, 훈련 등을 시작하는 구체적인 시간을 의미하는 군사용어인 H-hour는 노르망디 상륙 작전에서 처음 사용했다.

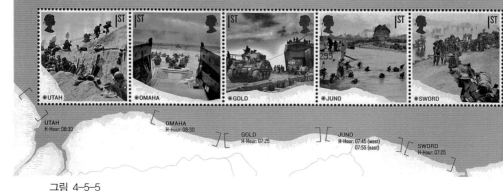

D-DAY: 75TH ANNIVERSARY · THE NORMANDY LANDINGS · 6 JUNE 1944

UTAH
OMAHA
GOLD
JUNO
SWORD

UTAH
H-Hour: 06:30

OMAHA
H-Hour: 06:30

GOLD
H-Hour: 07:25

JUNO
H-Hour: 07:45 (west)
07:55 (east)

SWORD
H-Hour: 07:25

그림 4-5-5

리고 D-데이에 각 해변에서 상륙작전을 펼치는 연합군의 모습을 담았다.

노르망디에 상륙한 연합군은 그동안 동부전선에서, 전투에 익숙해진 독일군의 방어선을 무너뜨리는 데 많은 어려움을 겪었다. 특히 어린 시절부터 나치에 세뇌되었던 친위대 히틀러유겐트의 열정은 거의 광신적이었다. 노르망디에서 버티지 못하면 가족과 집, 조국까지 영원히 파멸할 것이라고 믿는 히틀러유겐트 병사들은 총통을 위해 죽겠다는 각오로 싸웠다.

6월 말에 셰르부르 항을 점령함으로써 연합군은 장기적인 작전 수행에 필요한 핵심 보급 항구를 확보했다.[17] 이때까지 차량 14만8,803대와 물자 57만505ton과 함께 85만279명의 연합군 병력이 노르망디 해안에 상륙했다.[18] 그 후 전략적 요충지인 캉과 생로를 점령한 연합군은 점차 내륙으로 진출하기 시작했다.

17. 노르망디 상륙 작전 수립 때부터 주요 목표 중 하나였던 셰르부르 항을 미군이 장악하는 데 성공했지만, 독일군이 항구를 철저히 파괴해 셰르부르 항을 즉시 사용할 수 없었다.
18. 폴 콜리어 등, 위의 책, p274

8월 15일에 연합국 군사 15만1,000명이 프랑스 남부의 마르세유와 니스 사이에 있는 코트다쥐르에 상륙하자 곧바로 독일군들이 프랑스에서 철수하기 시작하면서 프랑스는 전쟁 피해를 최소화할 수 있었다.

노르망디 상륙 작전의 의미

노르망디 상륙작전은 2차 세계대전에서 연합군이 서유럽에서 수행한 군사작전 가운데 가장 결정적이었다. 노르망디 상륙으로 서부전선이 다시 형성되면서 미군, 영국군과 영연방군, 그리고 나치독일에 점령당한 유럽 각국의 망명정부 소속 부대들이 다시 유럽 대륙에서 싸우게 되었다.

1944년 6월 연합군이 노르망디 상륙에 성공하지 못했다면 2차 세계대전은 훨씬 더 오래 지속되었을 것이고 동부전선에서 독일군을 상대하고 있던 소련군이 단독으로 독일을 항복시켰다면 전후 자본주의 국가와 공산주의 국가를 갈라놓은 철의 장막이 실제 역사보다 훨씬 더 서쪽으로 옮겨졌을 것이다.[19] 따라서 노르망디 상륙작전은 히틀러의 '천년제국'[20]을 12년 만에 멸망시키는데 결정적이었다.

19. 폴 콜리어 등, 위의 책, p34
20. 히틀러는 나치독일이 천년은 이어질 것이라고 장담했다. 히틀러 집권 시기의 독일을 지칭하는 일반적인 용어는 '나치독일'과 '제3제국'이다. '제3제국'이란 명칭은 나치독일이 신성 로마 제국(800/962년~1806년)과 독일제국(1871년~1918년)을 계승했다는 의미이다.

왜 독일군은 상륙작전을 저지하지 못했는가?

 연합군이 노르망디에 상륙할 당시 연합군은 모든 전력에서 독일군보다 우위에 있었다. 동부전선의 소모전으로 인해 독일국방군의 인적 자원은 거의 고갈되었으며 군수산업 역시 계속된 연합군의 전략폭격으로 상당한 피해를 입었다. 특히 턱없이 부족한 연료는 독일군의 장점인 기갑전 수행에 가장 큰 장애였다.

 독일 공군 역시 전력의 대부분이 연합군의 전략폭격을 방어하다가 소진되어 상륙작전을 저지하는 데 필수적인 제공권을 연합군에게 빼앗겼다. 1944년 봄부터 실시된 연합군의 대대적인 공중 폭격으로 노르망디 지역으로 흘러 들어가는 루아르강과 센강의 교량들이 대부분 파괴되어[21] 노르망디 지역이 사실상 고립되었다. 이로 인해 독일군의 증원부대 투입이 크게 방해받아 노르망디 해안에 상륙한 연합군을 제대로 대응하지 못했다.[22]

 거기에다 울트라 작전으로 독일군의 암호를 해독한 연합군은 독일군의 배치와 의도를 파악할 수 있었는데 반해 제공권을 상실한 독일군은 항공정찰을 할 수 없어 연합군의 동태를 제대로 파악할 수 없었다. 하지만 독일군은 그러한 악조건에도 불구하고 끈질기게 저항하여 연합군에게 엄청난 피해를 입혔다.

21. 1944년 8월, 센강까지 진격한 연합군은 강을 건너기 위해 부교들을 건설해야 했다.
22. 폴 콜리어 등, 위의 책, p733

파리 해방

항독 의용유격대를 조직한 공산주의자들이 파리에서 봉기하고 혁명정부를 수립할까 봐 우려한 드골은 르클레르(Jacques Leclerc, 1902-1947)[23] 장군이 지휘하는 연합군 소속 자유프랑스 제2기갑사단을 파리로 보내도록 아이젠하워에게 요청했다.[24]

항독 의용유격대의 활동이 거세지자 8월 22일에 아이젠하워는 파리로 진입하는 최종결정을 내렸다.[25] 24일 밤 자유프랑스 제2기갑사단 일부가 시청광장에 도달하고 25일 아침 자유프랑스 제2기갑사단 본진과 미국 제4보병사단이 파리에 진입해 파리 주둔 독일군 사령관 콜리츠(Dietrich von Choltitz, 1894-1966) 육군대장의 항복문서를 받았다.[26]

콜리츠 대장은

"지키지 못하겠으면 파리를 완전히 파괴해버려라"[27]

는 히틀러의 명령을 실행하지 않았다.[28] 1944년 8월 25일 파리 개선문을 통과하는 미국 제4보병사단의 병사들을 도안한 그림 4-5-6의

23. 귀족 출신인 르클레르는 독일과 프랑스의 휴전 협정을 무시하고 영국으로 가서 드골 휘하에서 싸운 장군들 중 한 명이며 프랑스에 남은 가족들을 보호하기 위해 가명을 사용했다. 본명은 Philippe François Marie de Hauteclocque.
24. 8월 19일 사복 차림으로 무장한 파리 경찰이 경찰청을 장악하고 프랑스 국기를 게양했다. 20일에는 드골파가 시청을 점거했다. 앤터니 비버, 위의 책, p928
25. 앤터니 비버, 위의 책, p929
26. 콜리츠 중장은 도시에 방어선을 구축하고 파리를 파괴하라는 히틀러의 지시를 받았지만 무시하고 산발적인 전투를 하다가 연합군에 항복했다. 앤터니 비버 위의 책, p928
27. 이 일화는 르네 클레망 감독의 1966년 영화 〈파리는 불타고 있는가?〉로 널리 알려졌다.
28. 이언 커쇼 지음 이희재 옮김, 2010, 『히틀러 II - 몰락 1936-1945』, 교양인, p881

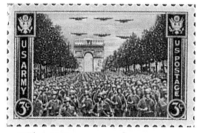

그림 4-5-6

우표는 미국이 2차 세계대전에서 활약한 미국 육군의 공적을 기리기 위해 1945년 9월 28일에 발행했다.

자유프랑스 제2기갑사단의 파리 입성은 프랑스가 스스로의 힘으로 수도 파리를 되찾았다는 정치적 상징성을 부여했으며, 이는 파리 시민을 포함한 모든 프랑스인에게 큰 자부심을 주었다. 26일 샹젤리제 거리에서 개선 행진을 한 드골과 자유프랑스군은 프랑스 공화국 임시정부를 수립했고, 루스벨트와 프랑스 공산당 모두 드골의 집권을 인정했다.[29]

지크프리트선 돌파

파리를 해방한 연합군은 라인강을 향해 계속 진군하여 9월 3일 브뤼셀, 4일 안트베르펜에 입성했다. 히틀러는 룬트슈테르(Karl von Rundstedt, 1875-1953) 육군 원수를 서부전선 총사령관에 임명하여 후퇴로 인한 혼란을 수습하고 파죽지세로 진격하는 연합군을 독일-프랑스 국경에 건설된 요새인 서부 방벽[30], 일명 지크프리트선에서 방어하게 했다.[31]

10월 12일 샤를마뉴 대제 시절의 수도였던, 주로 중산층이 사는 부

29. 루스벨트는 드골의 집권을 환영하지는 않았다. 앤터니 비버, 위의 책, p930
30. 630㎞ 길이에 1만8,000개의 벙커, 터널, 용치(전차의 진행을 방해하는 소형 피라미드 모양의 방어시설)로 이루어졌다.
31. 앤터니 비버, 위의 책, p957

유한 도시 아헨을 포위한 하지[32](John Hodge, 1893-1963) 중장의 미국 제
1군이 무조건 항복하지 않으면 폭격과 포격으로 도시를 초토화할 것
이라고 최후통첩을 했지만, 보병과 기갑척탄병, 공군과 해군 보병, 친
위대원, 히틀러유겐트 자원병 등이 섞인 수비대가 이를 거부하고 저
항하면서[33] 아헨대성당을 제외한 도시 대부분은 미군의 포격[34]으로
초토화되었다.[35] 10월 21일, 아헨은 연합군에게 점령된 최초의 독일
도시가 되었다. 하지만 철벽으로 알려진 지크프리트선에 구멍을 뚫고
독일 지역을 점령하는데 많은 사상자가 발생하자 연합원정군 최고사
령부는 지크프리트선에 대한 국지적인 돌파 작전을 포기했다.[36]

11월 23일 르클레르가 지휘하는 자유프랑스 제2기갑사단이 알자스
의 주도 스트라스부르에 입성하면서 르클레르는 1941년 초 리비아 사
막에서 있었던 쿠프라 전투에 승리한 후 휘하 부대원들과 함께 스트라
스부르를 탈환할 때까지는 무기를 내려놓지 않겠다고 맹세한 서약[37]
을 스스로 지켰다.

라인강 서쪽 강변에 있는 스트라스
부르가 해방되었다는 것은 모든 프랑
스 영토가 나치독일의 점령으로부터
해방되었다는 의미이다. 프랑스가 르
클레르 장군의 공적을 기념하기 위해

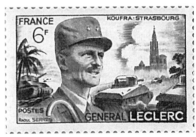

그림 4-5-7

32. 1945년에서부터 1948년까지 주한 미군 사령관 겸 미군정청 군정사령관으로 활동
했다.
33. 히틀러는 최후의 실탄 한 발까지, 최후의 병사 한 명까지 아헨을 사수하라고 명령을
내렸다. 폴 콜리어 등, 위의 책, p767
34. 여기에 사용된 포탄 중 다수가 프랑스를 해방시킬 때 확보한 독일군의 포탄이다.
35. 미군의 의도적인 배려로 아헨대성당은 파괴를 면할 수 있었다.
36. 폴 콜리어 등, 위의 책, p768
37. '쿠프라 서약'이라고 한다.

1948년 7월 3일에 발행한 그림 4-5-7의 우표에는 르클레르의 초상과 함께 쿠프라와 스트라스부르에서의 그의 공적을 도안했다.

아르덴 대공세

지크프리트선까지 후퇴한 독일군을 수습한[38] 히틀러는 아르덴 삼림 지대 일대에서 대규모 반격을 가해 안트베르펜을 탈환하고 연합군을 양분하는 '가을 안개 작전'[39]을 마지막 승부수로 띄웠다. 최고 지휘관

그림 4-5-8

들은 히틀러의 계획에 경악했지만 젊은 장교들과 사병들은 영국에 대한 V-2 로켓 공격과 더불어 이번 공세가 오래동안 기다려온 전환점이 될 것이라고 믿고 반겼다.

7월 음모사건[40] 직후 육군 참모총장에 임용된 구데리안은 소련군이 동계 공세를 펼치기 전에 동부전선의 전력을 강화하고 싶었지만, 히틀러의

38. 여기저기 흩어진 기갑차량 950여 대를 모아 8개의 기계화사단으로 재조직하여 공격의 주력으로 삼고 해군 지원병, 공군 지상요원, 공수부대원 등을 보강해 14개 보병사단을 편성했다. 폴 콜리어 등, 위의 책, p776
39. 1940년 프랑스 침공 당시 만슈타인이 실행했던 낫질 작전의 축소판이었다.
40. 1944년 7월 20일, 튀니지에서 눈과 손을 각각 하나씩 잃은 베를린 소재 독일국방군 예비군 사령부의 참모장 슈타우펜베르크(Claus von Stauffenberg, 1907-1944) 대령이 히틀러의 동부전선 지휘본부인 늑대소굴에서 열린 상황 점검 회의에 참석해 히틀러 앞에 있던 탁자 아래에 폭탄이 든 서류가방을 밀어 넣고 회의장을 빠져나온 후 폭탄이 터졌을 때 히틀러가 죽었다고 확신하고 베를린 안팎의 외국인 강제노동자들이 반란을 일으켰을 때 진압하기 위해 마련된 '발키리 작전'을 이용하여 쿠데타를 일으켰지만, 히틀러가 폭발에서 살아남음으로써 실패했다. 톰 크루즈 주연의 영화 「작전명 발키리」의 배경이다.

구상은 아르덴 공세에서 압도적인 승리를 거두어 적어도 1개국[41] 이상은 전쟁에서 물러서게 한 후 강자의 입장에서 연합국과 협상을 하는 것이었다.[42] 그림 4-5-8은 독일이 패망한 후 미국·영국·프랑스가 점령한 베를린 구역의 우정당국[43]이 히틀러 암살 미수 사건 10주년을 기념하여 1954년 7월 20일에 발행한 우표이다.

당시 아르덴 북쪽과 남쪽에서 공세를 강화하고 있던 아이젠하워 이하 연합원정군 지휘부 누구도 독일군의 아르덴 대공세를 예상하지 못했다.[44] 1944년 12월 16일 이른 새벽 독일군 20개 사단이 벨기에 아르덴 숲을 통과해 진격을 시작했다. 계속되던 악천후로 항공기를 띄울 수 없었던 연합군 지휘부는 독일군 선봉부대가 뫼즈강을 넘지 못하게만 막고 날씨가 호전되어 연합군 공군이 상황을 호전시킬 때까지 돌파구 양쪽 가장자리를 강화해 적들을 최대한 노출시키는 작전으로 대응했다.[45]

연료와 물자 부족, 연합군의 저항, 험악한 지형 등으로 목표로 했던 안트베르펜 근처에 가보지도 못하고 독일군의 공격 기세가 꺾이면서 아르덴 대공세는 실패로 끝났다. 아르덴 대공세에서 독일군은 병력 12만여 명과 기갑차량 600여 대를 잃었다.[46] 서부전선의 주도권을 회

41. 히틀러는 캐나다를 목표로 했다.
42. 앤터니 비버, 위의 책, p988
43. 베를린 우정은 처음에는 서독이 전후 발행한 우표에 'BERLIN'을 가쇄하여 사용하다가 1949년 4월 9일에 독자적인 첫 우표를 발행했다. 1990년 10월 3일 독일이 재통일되면서 베를린 우정의 업무는 중단되었으나 발행된 우표들은 1991년 12월 31일까지 유효했다.
44. 여름 군복차림으로 벌지 전투에 투입되었던 미군 병사들은 혹한에 끔찍한 고통을 겪었다. 앤터니 비버, 위의 책, p1000
45. 독일군의 진격으로 서부전선 일부가 'Bulge'(주머니)처럼 돌출된 아르덴 대공세는 헨리 폰다·로버트 쇼·찰스 브론슨 등이 출연한 영화 〈벌지 대전투〉가 1965년 개봉된 이후로 '벌지 전투'로 더 많이 알려졌다.
46. 폴 콜리어 등, 위의 책, p781

복하기 위해 히틀러가 띄웠던 마지막 승부수였던 아르덴 대공세로 서방 연합군의 전력이 손상되어 독일 본토 진격이 다소 늦어졌지만, 아르덴 대공세는 성공 가능성이 거의 없는 무모한 작전으로 히틀러가 저지른 최악의 전략적 실수 중 하나로 현재 평가되고 있다.[47]

당시 독일군에게 있어 가장 치명적인 약점은 아르덴 대공세를 뒷받침할 수 있는 보급 지원이 제대로 이루어질 수 없다는 것이었다. 특히 연료가 극도로 부족한 상태였기에 공세를 지속하기 위해서는 연합군의 연료를 탈취해야만 했다. 따라서 히틀러가 목표로 했던 안트베르펜을 탈환하고 연합군을 양분한다 해도 전투를 지속할 여력이 독일군에게 없었다. 그리고 아르덴 대공세가 실패할 경우, 초래될 결과에 대해 히틀러는 아무런 고려도 하지 않았다.

아르덴 대공세로 최후의 기갑 예비 전력을 소모하고 동부전선에 투입할 예비대를 전용한 독일군은 1945년 1월 중순에 공세를 재개한 소련군의 진격을 저지할 수 없게 되어 전쟁 종결을 앞당겼다. 아르덴 대공세를 막아낸 연합군이 추가적인 공세를 펼쳐 독일군을 몰아붙이자 지크프리트선을 절대 사수하라는 히틀러의 명령[48]에도 불구하고 수적으로 열세였던 독일군은 라인강 건너편으로 후퇴할 수밖에 없었다.

47. 폴 콜리어 등, 위의 책, p776
48. 독일군의 야전 지휘관들이 지크프리트선을 이용해 연합군의 진격을 최대한 저지하면서 점진적으로 라인강 건너편으로 철수한 후 라인강에 의지해 연합군의 진격을 저지한다는 계획을 수립했지만, 히틀러는 라인강 너머로 철수해봤자 괴멸당할 장소를 옮긴 정도밖에 되지 않는다고 판단했다. 폴 콜리어 등, 위의 책, p784

제5장
종족 전쟁

5-1 유대인 말살

본격적인 인종차별의 시작

나치독일은 1935년 9월 15일 뉘른베르크 전당대회에서 독일 내 유대인의 국적과 공무담임권을 박탈하는 「국가시민법」과 유대인과 독일인의 성관계 및 결혼을 금지하는 「독일인의 피와 명예를 지키기 위한 법률」을 공포했다. 일명 뉘른베르크 법[1]이라고 총칭되는 이 법들은 유대인의 일체 권리를 박탈한 법률로 악명이 높다.

그림 5-1-1은 유대인의 전형적인 외향적 특성을 보여주기 위해 1937년 11월 8일부터 이듬해 1월 31일까지 나치의 본거지 뮌헨에서 열린 「영원한 유대인 전시회[2]」를 홍보하는 그림 우편엽서이다. 이 전시회는 빈(38.8.2.-38.10.23)과 베를린(38.11.12-39.1.31)에서도 열렸다.

1938년 11월 9일과 10일 이틀에 걸쳐 베를린 시내의 유대인들을 공격하는 일명 '수정의 밤' 사건이 발생하여 유대교회당 1,300여 개가 불탔으며 7,000개 이상의 유대인 상점과 가정집이 파괴되었다. 이때 유대인 236명이 살해되고 3만 명이 강제수용소로 끌려갔다. 독일 유대인 가운데 25%에 해당하는 11만8,000여 명이 수정의 밤 사건 이후에 독일을 떠나 다른 나라로 망명했다. 그림 5-1-2는 이스라엘이 '수

1. 나치당 전당대회가 열리고 있던 뉘른베르크에서 제국의회가 소집되어 제정된 법률이기에 이 두 법을 총칭해 '뉘른베르크 법'이라고 한다.
2. Ausstellung Der Ewige Jude

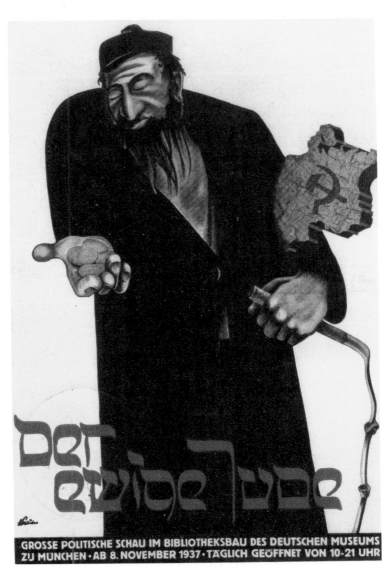

그림 5-1-1

정의 밤 50주년'을 맞아 1988년 11월 9
일에 발행한 우표를 붙이고 발행 첫날의
기념 날짜 도장을 예루살렘 우체국에서
찍어 만든 봉투의 일부이다.[3]

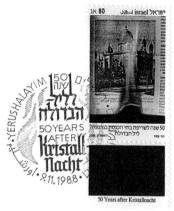

그림 5-1-2

홀로코스트와 하이드리히

홀로코스트는 히틀러의 반유대주의에 근거하여 유대인을 말살하
려는 목적으로 2차 세계대전 동안 나치독일에 의해 자행된 국가 차원
의 체계적인 유대인 탄압과 대량 학살인, 일명 '최종해결책'이었다. 소
련군 전쟁포로 처리와 유대인 절멸 정책에는 강제노동과 즉결 처형을
통해 인종의 적과 이념의 적을 동시에 말살하고 독일에 식량을 보급
하는 생존공간을 확보하는 이중 목적이 있었다.

나치독일의 국가보안본부[4] 책임자인 하이드리히(Reinhard Heydrich,
1904-1942)가 소집해 1942년 1월 20일에 베를린 교외 반제에 있는 별
장에서 개최된 회의에서 홀로코스트의 골격이 설계되었다. 여기서 논
의된 최종해결책의 목표 1,100만 명에는 아직 점령되지 않은 적국의
유대인은 물론이고 터키·포르투갈·아일랜드 같은 중립국의 유대인
도 포함되었다.[5]

3. 우표수집가들은 이러한 봉투를 '초일봉투'라고 부른다.
4. 국가보안본부(Reichssicherheitshauptamt, RSHA)는 나치독일 친위대 조직 중 하
 나로 나치독일과 독일 점령지의 적성분자(敵性分子)를 적발하는 정치경찰 기구이다.

1942년 5월 27일 아침 베를린-프라하 간 고속도로에서 영국에서 훈련받은 체코슬로바키아 레지스탕스의 공격을 받아 "철의 심장을 가진 남자"라고 총애하던 하이드리히가 6월 4일 사망하자 히틀러는 암살을 도운 프라하 북서부 마을 리디체를 보복으로 완전히 파괴했다.[6] 하이드리히의 암살은 1970년대 우리나라에서 개봉되어 학생 단체관람 영화였던 「새벽의 7인」의 배경이다. 영국의 전쟁사학가 앤터니 비버는 하이드리히를

'만족을 모르는 야심과 지식, 무자비한 에너지를 가진 남자[7]'

라고 평했다.

하이드리히의 데스마스크를 도안한 그림 5-1-3의 우표는 하이드리히가 총독대리로 있던 보헤미아-모라비아 보호령[8]에서 암살 1주기를 맞아 1943년 5월 28일에 발행한 부가금 우표이다. 우표의 액면 단위는 독일의 마르크가 아닌 보호령 자체 화폐단위이다. 여인이 피눈물을 흘리고 있는 듯한 느낌을 주는 그림 5-1-4는 리디체 파괴 5주년을 맞아 체코가 1947년 6월 10일 발행한 우표이다. 우표 오른쪽의 탭[9]에 인쇄된 10./VI.는 리디체가 파괴된 6월 10일을 뜻한다.

반제회의가 열린 1942년 1월은 소련군의 총반격으로 독일국방군이

5. 앤터니 비버 지음 김규태·박리라 옮김, 2017, 『제2차 세계대전, 』, 글항아리, p778
6. 마을주민 중 남자 173명은 총살되었고 여성과 청소년은 절멸수용소로 보내졌으며 아이들은 독일이나 다른 지역으로 입양되었다.
7. 앤터니 비버, 위의 책, p778
8. 1939년 3월 16일 나치독일이 체코슬로바키아를 무단 점령할 때 독일 본토로 부분 합병한 영토로 보호령 내 인구 대부분은 체코인이었다.
9. 우표에 연결된 탭(tap)에 인쇄된 삽화나 문구는 '대한민국우표전시회'와 같은 경쟁전에 출품하는 테마틱우취 작품의 내용 전개에 활용할 수 있다.

림 5-1-3 그림 5-1-4

모스크바 앞에서 후퇴를 시작하고 미국 참전이 결정된 직후였기에 최
종해결책은 흔들림 없는 '최종 승리'에 대한 '자기 확신'이거나 역사적
과업을 '억지로라도 완수해야겠다는 굳은 의지' 중 하나로 해석할 수
있다. 아마도 이 두 가지 이유가 결합 되었다고 해석하는 것이 사실에
가깝다.

두 종류의 홀로코스트

홀로코스트에는 '총탄' 홀로코스트와 '독가스' 홀로코스트 두 종류가
있었다.

초기에는 후방에서 활동하는 약 3,000명의 SS 절멸부대 대원들이
공산당 간부와 인민위원, 빨치산, 유대인 등을 총살하는 '총탄 홀로코
스트'로 진행되었다. 절멸부대 지휘관 대부분은 박사학위를 소지한 지
식 엘리트였다.[10]

자신이 판 구덩이 둘레에 무릎을 꿇고 앉아 뒤통수에 총을 맞고 구덩이 속으로 굴러떨어졌다. 혹은 거대한 구덩이에 희생자들을 줄지어 눕혀 놓고 구덩이 위에서 기관단총으로 쏘아 죽인 후 다음 희생자를 시체 위에 다시 줄이어 눕히고 사살하는 '정어리 쌓기'로 학살했다.

유대인 절멸에 의도적으로 거리를 둔 국방군 지휘부에서 국방군이 학살에 가담하거나 참관하는 것을 금지했지만, 개별적으로 현장에 구경하러 와서 집행자들이 쉬고 있을 때 학살을 자원하기도 했다.

전쟁 전 독일 내 심신미약 범죄자·의지박약자·무능력자·정신질환자·선천적 장애아동 등 나치가 정한 '생존 가치가 없는 생명'들을 안락사시키기 위해 밀폐된 트럭에 배기가스에서 나오는 일산화탄소를 주입한 '이동식 가스실' 실험을 자행한 안락사 프로그램 관계자들이 유대인 절멸에 동원되면서 '독가스' 홀로코스트로 발전하게 되었다.[11]

나치의 안락사 프로그램은 유대인 절멸을 위한 최종해결책의 청사진일 뿐만 아니라 '인종적·유전적으로 순수한 사회'를 건설한다는 나치의 이상을 뒷받침하는 토대였다. 2차 세계대전 당시 유럽에 거주하던 약 900만 유대인 가운데 2/3에 해당하는 약 600만 명이 독일과 점령지에 설치된 '죽음의 수용소'[12]에서 학살당했다.

10. 앤터니 비버, 위의 책, p324
11. 앤터니 비버, 위의 책, p330-31
12. 아우슈비츠를 비롯해 4개의 절멸수용소를 경험했던 유대인 심리학자 빅토르 프랑클(Viktor Frankl, 1905-1997)이 자신의 수용소 경험을 기록한 『죽음의 수용소에서』는 존재의 의미와 생존 가치를 고민하게 하는 명저이다. 저자는 이 책을 학부 교육심리학 과목을 수강하면서 리포트 제출용으로 강제로 읽어야만 했다.

아우슈비츠 수용소

1979년에 유네스코에 의해 세계문화유산으로 지정된 아우슈비츠 수용소에서 최소 100만 명 이상의 유대인이 희생되었다. 폴란드어로는 '오시비엥침'(Oświęcim)인 아우슈비츠는 습지와 강, 자작나무 숲으로 고립된 지역이지만 당시 철도로 접근하기 쉬운 곳이었다.

'노동이 당신을 자유롭게 한다'(Arbeit Macht Frei)

는 문구가 있는 아우슈비츠 절멸수용소의 정문을 보여주는 그림 5-1-5의 우편엽서는 1947년에 폴란드가 발행한 것이다. 엽서의 인면에 굴뚝에서 나오는 연기 속에 담긴 유대인의 영혼을 인상적으로 묘사했다.

아우슈비츠에 수용된 죄수들은 옷에 표시된 삼각형의 색으로 구분되었다; 유대인은 노란색, 정치범은 빨간색, 스페인 공산주의자는 진청색, 동성애자는 연자주색, 카포(kapo)[13]는 초록색. 수용소에서 가장 특권을 누린 여성 죄수는 종교적 신앙에 따라 군사 활동 일체를 거부하여 수용소로 보내진 '여호와의 증인' 신자들이었다.[14] 친위대 장교들은 그녀들을 가정이나 식당에서 하녀로 사용했다.

절멸수용소에 수용된 사람들의 옷과 신발 등은 수거하여 독일로 보내 연합국의 전략폭격으로 모든 것을 잃은 빈민들에게 지급되었다. 가스실로 보내기 전에 이가 생기지 않도록 한다는 구실로 잘랐던 머리카락은 항공대 대원이나 U-보트 수병들의 보온 양말이나 매트리스

13. 수감된 죄수 가운데 잔인하고 폭력적인 사람들을 뽑아 만든 감독관.
14. 앤터니 비버, 위의 책, p785

POLSKA-POLOGNE
KARTA POCZTOWA
CARTE POSTALE

NADAWCA:
EXPÉDITEUR:

OŚWIĘCIM — GŁÓWNA BRAMA OBOZOWA
PORTE DU CAMP PRINCIPALE

KRAJ-PAYS

P. P. T. i T. — 1947 — 500.000

그림 5-1-5

를 만드는 데 사용했다.[15]

그림 5-1-6은 짙은 보라색의 검열인 'Geprüft 4 K.L.Auschwitz'이 찍혀 1942년 5월 12일에 외부로 발송된 아우슈비츠 집단수용소(Konzentrationslarger Auschwitz) 전용 우편엽서이다. 절멸수용소나 포로수용소 같이 우편물의 내용을 확인하고 외부로 발송해야 하는 곳에서는 밀봉된 편지보다 내용검열이 쉬운 엽서를 선호했다.

15. 앤터니 비버, 위의 책, p787

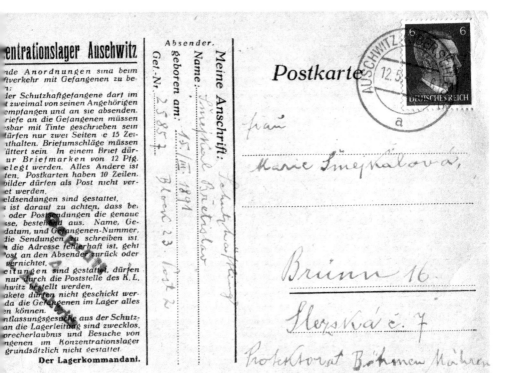

그림 5-1-6

그림 5-1-6의 엽서 왼쪽에 인쇄된 문구들을 번역하면 다음과 같다.

아우슈비츠 집단수용소

수감자와 서신교환 때는 아래 사항을 준수해야 한다.

1) 각 수감자는 매월 두 번 편지를 수신하거나 발송할 수 있다. 수감자에게
 보내는 편지는 잉크로 깨끗하게 기재되어야 하며 편지 내용은 15줄로
 된 2페이지로 제한된다. 편지 봉투는 속지가 없는 것이어야 한다. 편지
 속에 오직 12페니히 액면 우표들만 동봉할 수 있다. 다른 액면의 우표
 는 금지된다. 우편 엽서는 10줄로만 기재된다. 사진을 우편물로써 사용
 할 수 없다.

2) 돈은 동봉할 수가 있다.

3) 돈과 우편물은 정확한 주소를 기재한 것에 한함을 주의해야 한다. 성명, 생년월일, 수감자 번호를 우편물에 반드시 기재해야 한다. 만약 주소가 불명확할 때는 발신자에게 반송되거나 폐기된다.

4) 신문은 허용된다. 단 아우슈비츠 집단수용소의 우편계를 통해서만 가능하다.

5) 수감자들이 수용소 내에서 무엇이든 살 수 있기에 소포를 보내는 것은 허용되지 않는다.

6) 보호감호에서 풀려나기를 수용소 관리부에 요청하는 것은 무의미하다.

7) 수감자를 면회하거나 집단수용소를 방문하는 것은 원천적으로 허용되지 않는다.

<div align="right">수용소 소장</div>

폴란드가 마이다네크 절멸수용소를 회상하기 위해 1946년 4월 29일에 발행한 부가금 우표(그림 5-1-7)는 해골 모양의 독일군이 마이다네크 절멸수용소에 독가스를 살포하는 장면을 만화처럼 묘사했다.[16] 1941년 1월 루블린 외곽에 건설되어 1944년 7월 22일까지 운영된 마이다네크 절멸수용소는 7개의 가스실, 2개의 나무 교수대, 총 227개의 구조물이 있어 나치 절멸수용소 중 가장 규모가 컸다. 소련군의 급속한 진격으로 수용소 내 시설들을 미처 파괴하지 못해 화장터 오븐과 가스실이 그대로 남아있는 마이다네크 절멸수용소는 나치독일의 대량 학살을 가장 잘 보여주는 사례 중 하나이다. 현재 홀로코스트 기념박물관이자 교육 센터로 활용되고 있다.

그림 5-1-7

1944년 폴란드를 점령한 소련군이 처음으로

16. 약 11만에서 13만 명 정도가 이곳에서 희생되어 나치 수용소 가운데 희생자 수가 6번째로 많은 곳이다.

발견한 절멸수용소인 마이다네크 수용소를 조사할 때 스탈린은 유대인이 특별히 언급되지 않게

　　"죽은 자를 나누지 말라"

고 지시하며 수용소의 희생자들을 오로지 소련과 폴란드 국민으로만 표현하도록 했다.[17] 그리고 1945년 1월 27일 아우슈비츠 절멸수용소를 발견한 소련군 역시 수용되어 있던 사람들을 면담하여 가스실과 의학 실험에 대해 실상을 파악했지만, 소련 국민이 겪은 고통만 강조한 당의 정책에 따라 전쟁이 끝날 때까지 여기서 자행된 유대인의 희생에 관한 어떠한 내용도 외부로 알리지 않았다.[18]

불문율

히틀러 주변에서는 더럽고 흉측한 유대인 대량 학살을 드러내 놓고 언급하면 안된다는 불문율이 있었다. 친위대 국가지도자였던 하인리히 힘러에 의하면 유대인 문제의 최종해결책은 절대로 기록할 수 없는 나치의 영광스러운 역사의 한 페이지이며 무덤까지 가져가야 할 비밀이었다. 현재까지 히틀러가 유대인 절멸을 알았음을 명백히 보여주는 증거를 발견한 적은 없다.

17. 앤터니 비버, 위의 책, p897
18. 앤터니 비버, 위의 책, p1038

그림 5-1-8

 하지만 히틀러가 유대인 문제의 최종해결책에 대해 시시콜콜 보고
를 받지 않았다 하더라도 자신의 친위대에 의해 엄청난 숫자의 유대
인이 학살당하고 있다는 사실을 전혀 몰랐을 리는 만무하다. 히틀러
는 1945년 2월 13일 구술한 '정치적 유언' 5장에서

 "유대인이라는 해충"

을 박멸하는 것은 독일인이 살기 위해 마지막 순간에 실시한 근본적
인 해독법이며, 이를 실시하지 못하면 멸망의 길을 걷게 될 것이라고
단정했다.[19] 또 4월 2일에 구술한 18장에는

19. 아돌프 히틀러 지음 황성모 옮김, 2014, 『나의 투쟁』, 동서문화사, p1078

"내가 독일과 중부 유럽에서 유대인을 뿌리째 뽑아버린 것에 대해 사람들은 국가사회주의에 영원히 감사할 것이다[20]"

라고 유대인 절멸에 대한 자신의 공을 치하하고 있다.

그림 5-1-8은 힘러가 개인 활동과 특수 프로젝터를 보좌받기 위해 친위대 본부에 1933년 설치한 부서인 친위대 국가지도자 전속참모진(Der Reichsführer-SS Persönlicher Stab)에서 아우슈비츠 수용소의 무장친위대(Waffen-SS)로 보낸 우편물로 히틀러 친위대가 유대인 절멸에 간여한 증거 중 하나이다.

20. 아돌프 히틀러, 위의 책, p1122

5-2 독소전쟁 I

바르바로사 작전

2차 세계대전에서 히틀러와 나치 정권의 최대실수는 소련 예비 병력의 전투력과 스탈린 독재정치의 견고한 입지를 잘못 판단하고 소련과 싸운 것이다. 프랑스 등 서부 유럽 대륙을 손쉽게 점령한 히틀러는 영국과 평화협상을 맺고 서부 유럽을 안정시킨 후 일생 숙원인 소련을 침공하려고 했으나 영국의 거부로 영국 본토 항공전을 해야만 했다. 그리고 영국 문제를 깨끗하게 마무리하지 못한 채 동쪽으로 눈을 돌렸다.

폴란드를 침공하기 직전에 소련과 상호 불가침조약을 체결한 상태였지만 히틀러로서는 동진하여 독일 번영에 필요한 '생존공간'을 확보하고 도덕적으로 위험한 '유대 볼셰비즘'을 파괴하기 위해서는 어쩔 수 없는 선택이었다. 그리고 소련이 1941년 4월 13일 모스크바에서 일본과 중립조약[1]을 맺은 뒤 유럽에 군사력을 집중시키는 것도 신경 쓰였고 우크라이나의 곡창지대와 흑해 부근의 캅카스 유전은 전쟁 지

1. 몽골과 만주국 국경지대의 할하강 유역에서 1939년 5월 11일에서 9월 16일까지 있었던 할힌골 전투가 계기가 되어 체결되었다. 일본이 미국의 하와이를 공격할 때 소련은 중립을 지킨다는 것이 주내용이지만, 이 조약으로 극동에서 일본의 위협이 사라졌기에 독소전쟁 때 스탈린은 시베리아 사단을 서쪽으로 이동시킬 수 있었다. 나치독일이 항복한 후, 소련이 1945년 8월에 일본 제국에게 선전 포고함으로써 이 조약은 파기되었다.

속을 위해서는 절대적으로 필요한 것이었다.

독일국방군 장교 대다수가 나치에 거리를 두었지만, 나치 정권의 국가이념인 반(反)유대주의와 반(反)볼셰비즘은 뼛속 깊은 본능이었기에 국방군 지휘부를 포함해 국가기관 대부분이 소련 침공을 유대 볼셰비즘에 대항하는 십자군 전쟁으로 받아들여 열렬히 지지했다. 대부분의 평범한 독일인 역시 전쟁을 두려워하면서도 유대 볼셰비즘이 독일의 앞날을 가장 위협한다는 나치 정권의 주장에 동조하여 독소전쟁에는 거부감이 거의 없었다.

1940년 12월 18일에 히틀러가 하달한 총통지령 제21호에 따라 1941년 5월 15일에 소련 공격을 시작하여 그해 겨울이 오기 전에 전쟁을 끝내고자 했지만, 1940년 10월에 시작했던 이탈리아의 그리스 침공이 실패하면서 예정에 없던 발칸 반도 점령 작전을 수행해야 했던 독일군은 당초 예정보다 5주 늦은 1941년 6월 22일 새벽에 '바르바로사 작전'을 시작했다.
총통지령 제21호에 명시된 바르바로사 작전의 목표는

"서(西)러시아에 주둔해 있는 소련군이 전력을 유지한 채 광활한 러시아 내륙으로 퇴각하지 않도록 기갑부대를 앞세운 파상적인 공격으로 궤멸해야 하며, 최종적으로 볼가강에서 아르한겔스크에 이르는 방어선을 확립하여 '아시아적' 소련을 봉쇄하는 것"

이었다. 필요할 경우 우랄산맥 너머의 소련 공업지대를 파괴할 수도

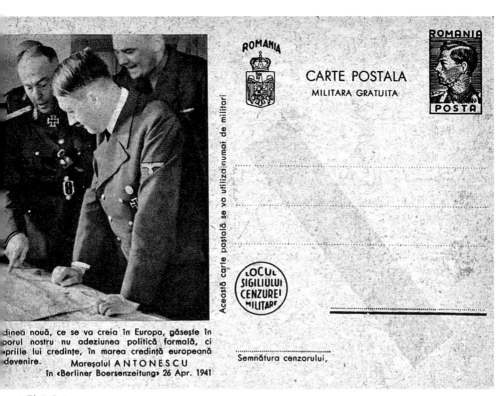

ROMANIA

CARTE POSTALA
MILITARA GRATUITA

ROMANIA
POSTA

Această carte poștală se va utiliza numai de militari

LOCUL
SIGILIULUI
CENZURE!
MILITARE

Semnătura cenzorului,

dinea nouă, ce se va creia în Europa, găsește în
porul nostru nu adeziunea politică formală, ci
priile lui credințe, în marea credință europeană
devenire.　　Mareșalul ANTONESCU
　　în «Berliner Boersenzeitung» 26 Apr. 1941

그림 5-2-1

있다.[2]

　3개의 집단군으로 편성된 독일군이 1941년 6월 22일에 1,800km의 소련 국경 수비선을 동시에 기습적으로 뚫고 나가면서 독소전쟁의 막이 올랐다. 독일군이 소련 침공 작전에 동원한 전력은 독일 육군 전력의 73.6%와 공군 전력의 58.3%에 해당한다.

　독일 육군 원수 레프(Wilhelm von Leeb, 1876-1956)가 이끈 북부집단군은 발트국가들을 통과해 레닌그라드로 향했고 육군 원수 보크(Fedor von Bock, 1880-1945)가 이끈 중부집단군은 1812년 나폴레옹의 원정로

2. 폴 콜리어 등 지음 강민수 옮김, 2008, 『제2차 세계대전: 탐욕의 끝, 사상 최악의 전쟁』, 플래닛 미디어, p580

였던 스몰렌스크를 거쳐 모스크바로 향했다. 그리고 육군 원수 룬트슈테트(Gerd von Rundstedt, 1875-1953)가 이끈 남부집단군은 키예프와 흑해 방면으로 진군했다. 루마니아의 독재자이자 최고사령관인 안토네스쿠(Ion Antonescu, 1882-1946) 원수는 1940년 소련에 강제로 점령당한 베사라비아와 부코비나를 되찾기 위해 남부집단군을 지원했다. 히틀러와 군사작전을 논의 중인 루마니아 안토네스쿠 원수의 모습이 인쇄된 그림 5-2-1의 엽서는 루마니아가 2차 세계대전 동안 발행한 군사우편 엽서이다.

무방비 상태의 소련

언젠가는 소련을 침공할 가능성이 있지만, 영국과 전쟁을 끝내지 않은 채 또 다른 전쟁을 시작할 만큼 히틀러가 어리석지 않다고 오판한 스탈린은 독일 침공을 대비하는 방어 체계 구축에 등한시했다. 당시 소련으로서는 매우 유용한 정보를 얻을 수 있는 소스가 둘이나 있었다. 하나는 '붉은 오케스트라'라 불린 베를린의 반(反)나치 그룹이었고 또 하나는 독일의 일본 대사와 친분이 있던 소련 스파이 조르게(Richard Sorge, 1895-1944)[3]였다.

이들 이외에도 국경지대에서 활동하던 첩자들이나 국경 경비대원들이 독일군의 대규모 병력이동 상황을 보고했고 처칠 역시 독일의 소

3. 독일 신문의 일본 특파원으로 일하면서 2차 세계대전 당시 추축국의 주요 정보를 빼내 소련에 넘겼다.

그림 5-2-2

련 침공 기도를 거듭 경고했지만, 독일의 기만 공작에 속은 스탈린의
오판 덕분에 독일군은 1941년 6월 22일 새벽에 실시한 기습공격에 완
벽하게 성공할 수 있었다. 독일군 침공 직전에 국경지대를 지키던 소
련군에게 비상령이 하달되었다. 그리고 국경을 지키고 있던 소련 장
교들 대부분은 전쟁에서 군을 지휘해 본 경험이 거의 없었다.

 1917년의 10월 혁명으로 권력을 장악한 후 1차 세계대전 최초의 패
전국가가 되는 것조차 감수하고 독일과 정전협정을 맺은 레닌과 볼셰
비키는 내전에 집중했다. 1929년에 발행한 소련의 그림 우편엽서(그림
5-2-2)는 내전이 한창이던 1920년에 흑해 연안의 항구도시 노보로시
스크에서 탈출하는 혼란스러운 부르주아들의 모습을 사실적으로 표
현하고 있다.

1921년에 내전에서 승리한 그들은 1922년에 최초의 공산주의 국가 '소비에트 사회주의 공화국 연방'(소련)을 공식적으로 수립했다. 하지만 신생국 소련은 유럽의 보수적인 정부들에게는 피지배층의 혁명을 선동하는 악당으로, 스칸디나비아반도의 사회민주주의 전통을 가진 정부들에게는 공산당 일당 독재라는 기형적인 정치체제를 가진 국가로 '불가촉천민' 같은 국제적 고립을 당했다.

라팔로 비밀조약

이러한 고립에서 벗어나기 위한 노력의 일환으로 소련은 국제무대의 또다른 불가촉천민인 독일과 1922년에 이탈리아의 라팔로에서 상호간의 부채와 배상의 상쇄, 소련 정부에 대한 승인과 국교 재개, 경제제휴 등을 골자로 하는 조약을 체결하고 자본주의 국가로부터 처음으로 국가로 승인받았다.[4] 라팔로 비밀조약을 통해 독일군은 베르사유 조약이 금지한 무기들인 전차와 항공기를 시험하고 운용 요원들을 훈련 시킬 수 있었다.[5]

리페츠크(항공), 카잔(전차), 볼스크(화학 무기) 등 소련 내에 설립된 비밀 훈련센터에 파견된 독일군 장교 카이텔(Wilhelm Keitel, 1882-1946), 모델(Walter Model, 1891-1945), 만슈타인(Erich von Manstein, 1887-1973) 등은 훗

4. 폴 콜리어 등, 위의 책, p30. 미국은 1933년까지 소련을 국가로 승인하지 않았다.
5. 베르사유 조약은 독일에게 병력을 10만 명 이상 보유할 수 없게 했을 뿐만 아니라 징병제 실시 금지, 군용기·전차·잠수함 보유 금지 등 여러 군사적 제재를 했다.

날 2차 세계대전의 에이스가 되어 전장에서 독일국방군을 지휘했다. 그리고 전차부대의 집중 운용과 항공지원에 기초한 '전격전' 전술을 고안해 폴란드와 프랑스에서 독일에 승리를 안겨주고 독소전쟁 개전 초 중부집단군의 주력으로 모스크바로 진격했던 기갑대장 구데리안 (Heinz Guderian, 1888-1954)[6] 역시 카잔에서 훈련받았다.

또 한 명의 문제아 스탈린

1933년에 히틀러가 정권을 잡자 스탈린은 양국 간 군사적 교류를 일방적으로 종결시켰다. 그리고 1937년과 1938년에 실행한 소련군 지휘부에 대한 대대적인 숙청 때 독일에 파견되어 각종 전술 훈련과 도상 훈련에 참가하고 독일의 군수산업을 시찰했던 소련군 장교들도 같이 제거함으로써 독일군에 대한 지식과 정보도 함께 소련에서 사라지게 했다.

스탈린은 예상된 나치독일과의 전쟁에서 잠재적 '제5열'이 될 가능성이 농후한, 믿을 수 없는 인구 집단을 대상으로 소련 성인 인구의 1%를 처형하는 대숙청을 1937년과 1938년에 단행했다. 당시 스탈린이 이들을 숙청한 이유는 국가 안보에 대한 위협 때문이 아니라 단지 자신의 권력을 지키기 위해서였다.

우리가 흔히 '스탈린'이라고 부르는 이오시프 비사리오노비치 주가

6. 1944년 7월의 히틀러 암살 미수 사건 직후 독일국방군 육군 참모총장에 임용되었다.

그림 5-2-3

시빌리(Iosif Vissarionovich Djugashvili, 1878/79-1953)[7]는 흑해와 카스피해 사이에서 유럽의 동쪽과 아시아의 서북쪽을 구분하는 캅카스[8]산맥 남쪽에 있는 조지아의 작은 마을 고리에서 해방된 농노의 딸이었던 어머니와 구두장이 아버지 사이에서 세 번째이자 마지막 아들로 1879년 12월 21일에 태어났다. 즉, 스탈린은 장차 자신이 통치할 나라의 변방에서 태어난 변경인이다.

다른 혁명가들처럼 그도 자신을 감추기 위해 많은 가명을 사용했고 1913년에 『마르크시즘과 민족문제』라는 저작에서 처음으로 사용한[9] '철의 인간'이란 뜻의 스탈린을 가장 좋아해 나중에는 공식적인 이름이 되었다.

다른 아이들이 아기 때 모두 죽어 스탈린은 외동아들로 성장했다. 일곱 살 때 천연두에 걸린 스탈린의 얼굴에는 마맛자국이 남아 있다. 그리고 어린 시절에 마차에 치어 왼쪽 팔이 약간 부자연스럽다. 이로 인해 스탈린은 1차 세계대전 때 병역을 감당하기에는 신체적으로 부적당하다는 판정을 받았다.[10] 이러한 스탈린의 외모적 특징은 스탈린 탄생 50주년을 기념하여 1929년에 발행한 소련의 그림 우편엽서(그림 5-2-3) 속에 잘 나타난다.

||

7. 소련 시절 발간한 백과사전에는 1879년생으로 되어 있지만, 스탈린이 태어난 고리의 교구 기록부에는 생년월일이 1878년 12월 6일로 기재되어 있다. 소련 공산당 산하의 조지아 공화국 공산당 위원장 베리아(Lavrenti Beria, 1899-1953)가 노골적으로 스탈린의 과거를 조작하였기에 권력을 장악하기 이전의 스탈린 생애는 처절하게 왜곡돼 전해진다. 소련 공산당 기관지 『프라우다』조차 1929년에 스탈린의 50세 생일을 맞아 「수수께끼의 스탈린」이란 기사를 실을 정도였다.
8. 러시아어로는 Kavkaz
9. 김학준, 2009, 『러시아 혁명사 수정·증보판』, 문학과 지성사, p661
10. 올레크 V. 홀레브뉴크 지음 유나영 옮김, 류한수 감수, 2017, 『스탈린: 독재자의 새로운 얼굴』, 삼인, p45

그림 5-2-4

소련 침공

침공 첫날 독일군은 전방에 배치된 소련군 항공기 중 1,200대를 대부분 지상에서 파괴했다. 그리고 7월 중순에 주요 목표점이었던 모스크바에 이르는 길의 2/3를 통과했고 300만 명을 포로로 잡았으며 17,000여 대의 전차를 노획하거나 파괴하였다. 하지만 독소전쟁 개전 초기 독일이 점령목표로 삼았던 3개의 주요 지점(레닌그라드, 모스크바, 키이우) 가운데 독일군의 손에 떨어진 것은 구소련 해체 이후 우크라이나의 수도가 된 키이우 하나뿐이다.[11]

그림 5-2-4는 독일에 점령된 우크라이나 지역에서 사용한 우편물이다. 우크라이나 서부에 위치한 크레메네츠 우체국에서 1943년 10월 21일에 지역 내 수신자에게 발송한 것으로, 소련이 제작한 20코펙[12] 액면의 우편엽서에 '우크라이나의 독일 우편 서비스'(Deutsche Dienst-post Ukraine)라는 붉은색 특인을 찍은 후 'UKRAINA'를 가쇄한 1페니히[13]와 5페니히 독일 우표 2장을 붙여 사용했다. 엽서 좌측 상단에 있는 나치 엠블럼이 도안된 붉은색 원형 도장은 크레메네츠 독일 법원에서 찍은 것이다.

매몰차고 비정한 지도자

　2차 세계대전에서 가장 치열했던 독소전쟁[14]에서 소련이 최종승리자가 되는 데 여러 가지 요인들이 있었다. 독소전쟁을 오래 끌어주기[15] 바라는 영국과 미국이

'능력이 닿는 한 모든 기술적, 경제적 지원을 아끼지 않겠다'

11. 소련군은 키이우를 1943년 11월 6일에 탈환했다.
12. Kopeyka, 1코펙 = 1/100루블
13. Pfennig. 1페니히 = 1/100마르크
14. 독일군과 소련군 모두 포로들을 가혹하게 다루었기에 전세가 불리해도 항복하지 않고 마지막까지 치열하게 싸웠다.
15. 2차 세계대전에서 유럽 전선의 향방은 소련이 독일의 공격에 얼마나 버티는가와 대서양의 제해권을 누가 장악하는가였다.

고 소련에 약속하고 실천한 것도 승리의 요인 중 하나였지만, 무엇보다도 중요한 것은 나약했던 프랑스군과 달리 소련군은 자신들이 패했음을 인정하지 않고 고전하면서도 끝까지 버틴 것이다.

여기에는

'공포를 제압하기 위해 공포를 이용해[16]'

가혹하게 군기와 질서를 잡은 스탈린의 비정함이 숨어있다. 스탈린과 소련 국방위원회가 정부를 모스크바에서 쿠이비셰프로 소산하기로 결정한 10월 15일, 길거리에서 경찰이 사라지고 스탈린과 정부가 모스크바에서 달아났다는 소문과 함께 시민들의 약탈이 시작되었다. 이러한 광경에 충격을 받은 스탈린은 정부 소산 결정을 번복하고 모스크바에 머물겠다는 결심을 라디오 방송으로 발표했다. 이후 집단적 공황 상태에서 벗어난 모스크바에서 수도방어의 상징이 된 스탈린은 매몰차고 비정한 지도자의 모습을 연출했다.[17]

개전 초기 파블로프가 지휘하던 서부전선군이 독일군 중부집단군의 포위망에 갇히자 스탈린은 즉각 파블로프와 그 부관들을 군법회의에 회부해 바로 총살시켰다. 스탈린 통치 내내 정치적 숙청을 담당했던 비밀경찰인 내무인민위원회 역시 독일군 포위망에서 탈출한 장교와

16. Vladimir Ogryzko(Laurence Rees; trans.), 2009, 『World War II behind Closed Doors; Stalin, the Nazis and the West』, BBC, p112 (앤터니 비버 지음 김규태·박리라 옮김, 2017, 『제2차 세계대전』, 글항아리, p355에서 재인용)
17. 스탈린 권력의 핵심 동력은 '공포'였다. 그는 누구든지 아무 때나 체포했고 즉결 총살했다. 현존하는 최고의 스탈린 전문가로 평가받는 러시아 국립고등경제대학 '2차 세계대전과 그 결과에 대한 역사학 및 사회학 국제센터'의 수석연구원인 흘레브뉴크의 추산에 의하면 스탈린은 1929년부터 1953년까지 소련에서 절대 권력을 휘둘리며 1년에 평균 100만 명의 소련인들을 투옥·처형했다.

병사들을 심문하여 비겁자로 분류되거나 독일군과 접촉한 혐의가 의심되는 자는 총살하거나 선두에서 지뢰밭을 건너 공격하는 것과 같은 위험한 임무를 수행해야 하는 '형벌 중대'로 보냈다. 또한 전장에서 벗어나려고 자신의 왼손을 자해한 '왼손 부상병'들을 발견하면 즉결 처형했다.

스탈린은 전장의 군인들이 피치 못하게 적군에게 항복하여 포로가 되는 것도 허용하지 않았다. 만약 포로가 되면 그들의 가족들을 거주지에서 시베리아로 추방하겠다고 엄포를 놓았다. 실제로 자신의 큰아들 야코프 주가시빌리(Yakov Dzhugashvili, 1907-1943)[18]가 독소전쟁 초기에 포병 중대장으로 참전했다가 우크라이나 키이우 지역 전투에서 독일군의 포로가 되자 스탈린은 가차 없이 며느리와 손주들을 모스크바에서 시베리아로 추방했다. 1943년 스탈린그라드 전투에서 포로가 된 파울루스(Friedrich Paulus, 1890-1957) 원수와 주가시빌리를 교환하자고 독일군이 제안하자 스탈린은

"원수와 중위를 맞바꿀 정도로 나는 바보가 아니다"

하면서 외면했다. 그후 주가시빌리는 의도적으로 수용소에서 난동을 부리고 초병에게 사살되었다.

18. 스탈린은 공식적으로 두 차례 결혼해 2명의 아들과 1명의 딸을 뒀다. 주가시빌리는 첫째 부인 카토 스바니제와의 사이에서 난 유일한 아들이다. 스바니제는 주가시빌리를 낳고 난 뒤 발진티푸스로 숨졌다.

다른 환경

환경 면에서도 소련은 그동안 히틀러의 제3제국이 싸워 온 유럽의 다른 나라와 모든 것이 달랐다. 예를 들면 프랑스는 구릉들이 완만한데다 완벽한 도로망이 갖추어져 있어 기갑부대의 진격에 수월했지만 먼지가 가득한 소련의 비포장도로에서는 전격전의 기간(基幹)이 되는 전차의 라디에이터와 공기필터가 먼지로 막혀 엔진 과열이 자주 발생했다. 또한 철도조차 궤간이 넓어 소련의 영토에서는 독일 기차들을 운행할 수 없어 후방 지원이 원활하지 못했다. 그리고 퇴각하는 소련군들이 식수를 오염시켜 식수 공급 역시 심각한 문제였다. 이로 인해 독일군은 독소전쟁을 서부전선에서의 전투처럼 빨리 종결할 수 없었다.

그리고 항상 그렇듯이 날씨가 문제였다. 독일군은 모스크바 진군 중에 내리는 비와 눈의 영향을 과소평가했다. 가을이 되자 러시아 평원이 진흙탕으로 변하면서 모스크바로 진군하는 독일군에게 끔찍한 지옥을 선사했다. 라스푸티차[19]로 지면이 질척해지면서 연료와 탄약, 식량 등 주요 보급품의 수송이 늦어지면서 독일군의 모스크바 진격이 더뎌졌다.

여기에다 겨울이 다가오자 독일군은 소련군의 가장 강력한 무기인 '동장군'에 대항해야 했지만 모든 것이 부족했다. 개전 초기의 더위와 과장된 선전(속전속결로 전쟁을 수행하고 크리스마스가 되기 훨씬 전에 집으로 돌아갈 것이라는 히틀러의 약속)은 엉뚱한 결과를 초래했다. 무거운 기관총과 탄약띠 그리고 의약품과 같은 개인 소지품으로 중무장한 보병들은 더위 속에

19. 러시아의 봄과 가을에 비나 녹은 눈에 의해 비포장 지면이 진흙탕이 되는 현상으로 독소전쟁 때 독일군의 모스크바 진군을 지연시키면서 유명해졌다.

조금이라도 무게를 덜기 위해 거추장스러운 겨울 외투와 두꺼운 야전 상의 없이 소매가 짧은 옷만 입고 참전했다.

하지만 전쟁이 길어지자 모든 것이 예상과 달라지기 시작했다. 눈보라가 치고 본격적인 겨울로 접어드는 11월부터 여름옷을 입고 소련으로 진군했던 병사들은 동사하기 시작했고 전격전의 기간이 되는 탱크는 엔진이 동파되어 움직이지 않았다. 겨울용 윤활유가 없어 기관총과 소총은 얼어버렸으며 독일군의 자랑 가운데 하나였던 무전기도 작동하지 않았다. 스탈린은 다가오는 혹한에 독일군이 사용하지 못하도록 전선과 독일군 후방에 있는 모든 건물을 부수고 불태우는 '초토화' 작전명령을 전체 부대와 빨치산에게 내렸다.[20]

모스크바 전투

소련군의 가장 강력한 기상 무기인 라스푸티차와 동장군으로 독일군의 진격이 더뎌지자 스탈린은 중국과 몽골 그리고 시베리아 국경에 주둔하고 있던 겨울 전투에 익숙한 80개 사단의 정규군 100만 명을 모스크바로 전격 이동시켜 모스크바 외곽 방어를 재정비할 시간을 확보할 수 있었다. 거기에는 독일 전차에 대응할 수 있는 신형 T-34 전차도 포함되어 있었다.

11월 6일에 독일 공군기들의 공습을 피해 마야코프스카야 지하철역에서 개최된 볼셰비키 혁명기념일 전야제[21]에서 스탈린은

20. 스탈린에게 있어 민간과 부상병들의 고통은 뒷전이었다.

그림 5-2-5

"침략군 독일이 섬멸전을 원하니 아주 잘 됐다. 섬멸전이 무엇인지 똑똑히
보게 될 것[21]"

이라고 연설했다. 다음 날, 모스크바의 붉은 광장에서 개최된 볼셰비
키 혁명기념일의 열병식에 참석하고 곧장 전선으로 향하는 병사들에

<hr>

21. 전쟁 중이었지만 독일군과 절대 타협하지 않을 것이라는 의지를 소련군과 인민들에
게, 나아가 세계에 알리고자 혁명기념일 전야제와 열병식을 기획하였다. 11월 7일
혁명기념일인 당일에 붉은 광장에서 전선으로 향할 준비를 마치고 눈 속에서 행군
하는 증원군을 사열한 스탈린은 이 장면을 국내 및 국외 뉴스영화로 제작하도록 지
시했다.
22. 앤터니 비버, 위의 책, p360

게 스탈린은 1240년에 튜턴 기사단[23]을 물리친 알렉산드르 넵스키(Aleksandr Nevsky, 1221-1263)부터 1812년에 나폴레옹을 물리친 미하일 쿠투조프(Mikhail Kutuzov, 1745-1813)에 이르는 위대한 선조들이 거둔 위대한 승리를 다시 한번 재현하자고 연설했다.[24] 2001년 러시아가 모스크바 방어 60주년을 기념하여 발행한 소형시트(그림 5-2-5)에는 이때의 모습이 담겨 있다.

12월이 되면서 독일군의 상황은 더 악화되었다. 혹독한 추위에 비행기들은 대부분 이륙하지 못했고 땅은 쇠처럼 단단해져 참호를 팔 수 없었으며 강행군으로 너덜너덜해진 군화도 대체품이 즉시 공급되지 않았고 쓸만한 장갑도 부족하여 동상으로 인한 사상자가 전투 사상자보다 많아졌다. 쉽게 모스크바를 점령할 수 없다는 것을 깨달았지만 총통본부는 방어 가능한 전선으로의 철수를 허락하지 않았다.

소련 화가 유리 네프린체프(Yuri Neprintsev, 1909-1996)가 1951년에 그린 〈전투 후 휴식〉 (그림 5-2-6)[25] 속 병사들처럼 털이 들어간 패딩 재킷이나 흰색 위장복 등 적절한 동계 복장에 저온에서도 사용할 수 있는 무기로 무장한 소련군은 무한궤도가 넓어 독일군 전차보다 눈과 얼음에 강한 T-34 전차를 앞세워 반격을 시작했다.

독일 공군이 지상에 묶여 있는 동안 처음으로 제공권을 장악한 붉은 부대의 야크 전투기와 시투르모비크 공격기가 퇴각하는 독일군을 무차별적으로 공격했다. 또한 추위에 훈련이 잘된 시베리아 사단이 동부전선에 증원되면서 독일군의 퇴각은 더 힘들어졌다. 겨울 아침에

23. 십자군 전쟁기에 조직된 기사수도회로 독일 기사단국의 모태이다.
24. 폴 콜리어 등, 위의 책, p597
25. 소련에서 1954년에 발행한 그림 우편엽서

그림 5-2-6

복사 냉각으로 발생하는 짙은 안개 속에서 시베리아 사단의 스키부대
가 갑자기 나타나 독일군을 습격하고 재빨리 사라졌으며 빨치산 역시
보급로를 계속 습격했다.

　꽁꽁 언 독일군 무기는 작동하지 않을 때가 많았고 전차는 연료가
부족해 중도에 버려져야 했다. 동계 복장을 갖추지 못한 독일군 병사
들은 소련군 시체의 패딩 재킷을 벗겨 입거나 농민들에게서 빼앗은
옷을 입고 헝겊으로 된 양말로 발을 감쌌지만, 동상을 막기에는 역부
족이었고 동상 치료조차 제때 받지 못해 괴저병에 걸린 손발을 절단
해야 했다.

　영하 30도에 육박하는 추위에 얼음처럼 차가운 맨땅에서 잠을 자야
했던 독일군 병사들 대부분은 장 질환으로 설사를 했으며 설상가상으

로 수분 보충을 위해 오염된 눈을 먹으면서 상황은 더 악화되었다. 혹한 속에서 설사로 자주 변을 보기 위해 바지를 내리는 것도 고생이었다.

1812년에 있었던 나폴레옹의 후퇴를 반복하고 싶지 않았던 히틀러는 병사들에게 적절한 의복과 탄약, 식량, 연료 등을 공급하는 대신에 강한 의지로서 각자의 위치를 사수하도록 하는 허황된 '현지 사수' 명령을 일선 군부대에 하달했다. 위치를 사수하라는 히틀러의 명령이 현명했는지 어리석었는지 대해서는 오래동안 논쟁을 거듭했지만, 아직 결론이 나지 않았다.[26]

1942년 1월에 시작된 소련군 총공격으로 정신없이 후퇴하는 와중에도 보병에다 돌격포병, 공병, 기갑부대를 조합해 전투단을 편성한 독일군은 레닌그라드에서 흑해까지 펼쳐진 동부전선의 주요 독일군 거점들에서 소련군 역공을 저지하는 데 성공해 1812년의 나폴레옹 군과 달리 전쟁을 장기전으로 끌고 갈 수 있었다.

하지만 1941년 겨울의 모스크바 전투는 2차 세계대전 발발 이후 독일군이 처음으로 대규모 지상전에서 패배한 사례이자 전격전의 한계를 보여주는 전투이기도 했다. 그림 5-2-7은 2차 세계대전 종전 50주년을 맞아 독일이 1995년 5월 5일에 발행한 우표로 추위 속에서 후퇴하는 독일군의 암울한 모습을 담고 있다. 자국의 패전을 가감없이 보여주는 독일 우정 당국의 태도에 경의를 표한다.

그림 5-2-7

26. 앤터니 비버, 위의 책, p389

1942년 11월 8일 연합군이 비시프랑스의 지배를 받고 있던 북아프리카 프랑스령 알제리와 모로코에 상륙하자 히틀러와 국방군 최고사령부는 동부전선에서 병력을 빼 튀니지와 비시프랑스로 이동시켰다. 그리고 독일 도시와 비행기 공장에 대한 연합국의 전략폭격을 방어하기 위해 동부전선에서 전투기와 대공 포대를 철수시켜 제공권을 소련에 넘겨주었다. 1943년 봄이 되자 동부전선에서 독일군 병력은 270만 명 남짓으로 소련군 580만 명에 비해 절반도 되지 않았고 전차와 야포 등도 불균형을 이루었다. 반대로 미국에서 풍부하게 지원받은 지프와 트럭 덕분에 소련군의 기동성은 한결 좋아졌다.

사상 최대의 기갑전, 쿠르스크 전투

독소전쟁에서 가장 주목할 만한 전투이며 6천 대 가까운 전차와 자주포가 동원된 역사상 최대 규모의 기갑전이었던 1943년 7월의 쿠르스크 공격 이후에는 동부전선에서 기갑부대 주도권도 소련으로 옮겨 갔다.

동부전선에서의 전황을 일시에 바꾸기 위해 히틀러는 모스크바와 키이우를 연결하는 쿠르스크를 공격하는 대규모 작전을 수립했다. 쿠르스크 공격에 대한 히틀러의 의지는 확고했지만, 독일 육군의 주특기인 기동전의 장점을 잃은 상태에서 행한 쿠르스크 공격이 자칫 소모전으로 갈 수 있기에 독일국방군 최고사령부 참모들은 회의적이었다.

거기에다 쿠르스크 공격에 신형전차와 페르디난트 대전차 자주포[27]

를 최대한 많이 투입하고 싶었던 히틀러가 이들 무기가 대량 생산될 때까지 공격 개시 시점을 여러 차례 연기하면서 공격 관련 첩보를 여러 경로에서 입수한 소련군은 독일군의 공격에 대비하여 쿠르스크에 민간인 30만 명을 동원해 9,000km가 넘는 참호와 대전차호 등을 구축해 강철 같은 방어선을 만들고 전략 예비군 40만 명을 후방에 추가로 집결시켰다.

일반적으로 공격하는 쪽이 수비하는 쪽보다 3배 정도 전력이 강해야 하지만 1943년 7월 5일 독일군의 공격이 시작되었을 때 쿠르스크에 집결한 소련군은 127만여 명의 병력에 전차 및 대전차 자주포 3,306대, 야포 및 박격포가 1만9,300문, 방사포(일명 카츄샤) 920대인데 반해 독일군은 병력 90만 명에 전차 2,700대, 야포 1만 문이었다.

7월 12일에 프로호로프카 인근에서 850여 대의 전차와 자주포를 보유한 소련군 제5근위기갑군과 전차 600여 대의 독일군 제2친위기갑군단이 정면으로 충돌한 사상 최대 규모의 기갑전에서 양측 모두 손실이 컸지만, 물러난 것[28]은 독일군이었고 이후 소련군의 기갑부대가 동부전선에서 주도권을 잡았다.[29] 쿠르스크 기갑전은 주몬트리올 총영사 겸 주국제민간항공기구(ICAO) 대표부 대사를 역임했던 2차 세계대전 전사 연구가 허진의 『무장친위대 전사록』에 상세히 묘사되어 있다.[30]

27. 설계자 페르디난트 포르셰(Ferdinand Porsche, 1875-1951)의 이름을 따서 페르디난트라고 불렸고, 쿠르스크 전차전 이후 살아남은 페르디난트들을 개조하여 기관총을 탑재한 것을 엘레판트이다.
28. 7월 10일 연합군이 시칠리아에 상륙하자 7월 13일에 히틀러는 독일군이 동부전선에서 벌인 최후의 하계 대공세였던 쿠르스크 전투에서 병력을 철수한 뒤 이탈리아 방어에 전념했다. 이로써 캅카스 유전을 확보하고 더 나아가 중동으로 진격해 중동의 유전지대도 확보한다는 히틀러의 숙원은 영원히 좌절되었다.
29. 폴 콜리어 등, 위의 책, p633-35
30. 허진, 2019, 『무장친위대 전사록』, 길찾기, pp703

5-3 독소전쟁 II

약해진 독일군

독일군이 쿠르스크 전투를 중단하고 동부전선에서 병력을 빼자, 8개 전선군 469만6,100명이 동원된 소련군의 대규모 반격이 본격적으로 시작되었다.[1] 후퇴하는 독일군을 추격하여 드네프르강을 건넌 소련군에게 1943년 11월 6일에 키이우가 탈환되는 등 동부전선의 전황이 계속 나빠져 패배론이 대두되자 불안감을 느낀 히틀러는 11월 22일에 소련군 인민위원이나 정치장교[2]에 해당하는 국가사회주의 지도장교를 모든 부대에 배치하도록 명령했다.[3]

터무니없이 확장된 전선으로 인해 독일군의 장점이었던 기동전의 장점을 잃고 지루한 공방전이 1944년 초까지 계속되자 한계점에 달한 독일군은 끝내 아무런 성과 없이 소련에서 철수해야만 했다. 1944년 1월, 독일은 그때까지 420만 명의 장병들을 잃고도 전시 동원 병력을 최대한 끌어내 정복을 갖춰 입은 군인 950만 명을 보유하고 있었다. 동부전선에는 250만 명에 약간 모자라는 병력이 약 70만 명의 동맹군

1. 소련군이 벌인 최초의 하계 공세였다.
2. 소련군에는 일반 지휘관과는 다른 지휘계통을 가진 '정치장교'가 있었다. 정치장교는 일반 지휘관의 하급자로 병사들의 사상교육을 담당하고 복지를 관리하지만 유사시에는 지휘관들의 결정을 무효화할 수 있는 권한을 가졌다. 이들의 가장 기본적인 임무는 당의 충실한 감시인으로서 직업군인들의 동향을 감시하는 것이다.
3. 앤터니 비버 지음 김규태·박리라 옮김, 2017, 『제2차 세계대전, 』, 글항아리, p776

장병들과 함께 배치되어 있었다.

하지만 이 시기의 독일군은 개전 초기와 매우 다른 성격의 조직이었다. 유능한 하급 장교와 부사관들은 교전 중에 전사했으며 폴란드인, 체코인, 알자스인, 재외 독일인 등이 독일국방군이나 무장친위대에 강제 징집되어 있었으며 사단에서 급식 등 잡일을 담당하는 병력의 10~20%는 히비(Hiwi)[4]와 강제 노동자들로 구성되었다. 또한 독일 공군 항공기 대부분이 독일 본토의 전략폭격에 대항하기 위해 동부전선에서 철수해 독일 육군은 더이상 공군의 효과적인 지원을 기대할 수 없었다.

소련의 반격

이와 대조적으로 소련은 1941년 개전 초기와 비교가 안 될 정도로 전문화되고 효율적인 조직으로 거듭난 640만 명의 소련군을 동부전선에 배치했으며 전차, 대포 등 장비도 수적으로 압도하고 제공권도 장악했다. 여전히 인적·물적 피해는 소련군이 훨씬 더 컸지만, 소련은 탈환한 지역에서 더 많은 병력을 모집할 수 있었고 미국제 공작기계가 대량으로 도입되면서 소련의 전쟁물자 생산능력은 전쟁 초기와는 비교가 안 될 정도로 향상되었다. 이에 반해 독일의 손실보충 능력은 계속 줄어만 갔고, 동맹국들은 하나둘씩 독일을 배신하기 시작했다.

4. 부역자를 뜻하는 Hilfswillige의 약자. 공산주의에 반대하든지 혹은 전쟁에서 독일의 승리를 점친 소련군 병사들이 독일군이 포위된 와중에도 전세를 잘못 판단해 독일군에게 항복하고 부역했다.

1944년 소련군의 우선 과제는 독일군을 레닌그라드에서 몰아낸 뒤, 벨라루스를 재점령하고 우크라이나 나머지 지역을 해방하는 것이었다. 독일군이 기습적으로 소련 국경수비선을 돌파한 날로부터 정확히 3년이 된 1944년 6월 22일, 소련군 최고사령부 스탑카는 167만 명의 병력과 전차 약 6천 대, 각종 포 3만 문 이상, 항공기 7,500기를 투입해[5] 동부 폴란드와 벨라루스에 포진해 있던 독일 중부집단군을 붕괴시키는 하계 대공세[6]를 시작했다.

연합국의 전략폭격과 노르망디 침공 때문에 독일 공군의 지원을 거의 받지 못한 민스크[7]의 독일 중부집단군 사령부는 정찰비행을 할 수 없어 소련군이 전선 부근에 대거 집중되는 낌새를 전혀 알아차리지 못했다. 소련군이 8월 30일에 플로이에슈티 유전을 점령하고 31일에는 루마니아의 수도 부쿠레슈티에 입성했다. 플로이에슈티 유전을 상실한 1944년 9월 이후 연료부족으로 독일군의 기동성은 현저히 떨어져 전쟁 수행을 계속하기 힘든 상황이 되었다. 1944년 9월 독일의 석유 생산량은 같은 해 4월의 8% 수준으로 떨어졌다.[8]

1941년에 추축국에 가담했지만, 소련에 선전포고하지 않았던 불가리아는 소련군이 국경 근처로 접근하자 중립을 선언하고 루마니아에서 철수해 오는 독일군의 무장을 해제시켰다. 하지만 소련군이 9월 5일에 선전포고하고 침공하자 아무런 저항을 하지 않고 항복한 불가리

5. 앤터니 비버, 위의 책, p887
6. 나폴레옹이 러시아를 침공한 1812년의 전투에서 이름을 떨친 그루지야 출신의 영웅의 이름을 따 스탈린이 직접 '바그라티온 작전'이라고 명명했다. 스탈린은 그루지야 (조지아) 출신이다.
7. 벨라루스의 수도
8. 폴 콜리어 등 지음, 강민수 옮김, 2008, 『제2차 세계대전; 탐욕의 끝, 사상 최악의 전쟁』, 플래닛 미디어, p662

아는 9월 9일에 독일에 선전포고하고 소련군과 함께 유고슬라비아로 진격했다.

이로써 발칸반도의 유고슬라비아와 그리스에 주둔 중인 독일군들이 고립되었다. 그리고 9월 2일에 핀란드가 소련의 휴전 조건을 받아들이고 9월 4일에 독일과의 관계를 단절한 후 정전을 발표했다. 레닌그라드에서 후퇴한 약 25만 명의 북부집단군은 라트비아 서부에 있는 쿠를란트 반도에 완전히 고립되었으며 1944년 가을에 우크라이나, 벨라루스, 폴란드, 발트 3국이 다시 소련의 지배하에 들어왔다.

빨치산

전쟁 초기 소련군 낙오병을 중심으로 간간이 독일군 후방을 괴롭히던 빨치산들이 1943년 중반이 되자 산과 늪지대가 많은 벨라루스와 발트해 연안 지역에서 대규모 부대를 조직하여 독일군의 보급로를 교란하고 독일군의 이동 상황을 탐지하는 등 1944년 벨라루스 공격에서 소련군이 승리하는 데 큰 기여를 했다.[9]

소련은 빨치산을 민중의 지지를 받은 영웅들로 묘사했지만, 해당 지역 주민들에게는 달갑지 않은 존재였다. 당시 마을 주민들은 빨치산에게 협조하지 않으면 빨치산에게 죽임을 당하고 협조하면 독일군에

9. 하지만 일부 민족주의자 빨치산은 독일군뿐만 아니라 소련군에게도 대항하여 전투를 벌였다. 1942년 2월, 우크라이나 민족주의자 빨치산은 매복 공격으로 제1우크라이나전선군 사령관 바투틴을 살해하기도 했다. 우크라이나 반소 빨치산 활동은 1947년까지 계속되었다.

게 처형당하는 곤란한 상황에 빠져있었다. 특히 빨치산이 마을 근처에서 독일군을 죽기라도 하면 인근 마을이 독일군에게 초토화되고 주민들은 모두 학살당하는 경우도 많았다. 점령 당시 독일군에게 협력했던 민간인들은 소련의 비밀경찰 NKVD에 색출되어 희생되거나 강제 징집되어 전선으로 보내졌다.

1944년 11월 24일 티토(Josip Broz Tito, 1892-1980)가 지휘하는 유고 저항운동 조직 파르티잔과 소련군이 협력하여 유고슬라비아의 수도 베오그라드를 탈환했다. 티토는 유고슬라비아에 공산정권을 독립적으로 수립해 1980년에 사망할 때까지 통치했다.[10]

끝까지 나치독일 편이었던 헝가리

루마니아나 불가리아와는 달리 히틀러의 최후의 동맹국이었던 헝가리는 소련군에 대항해 끝까지 싸웠다. 헝가리 지배자 호르티(Horthy Miklós, 1868-1957) 제독이 소련과 비밀리 접촉하여 휴전협정을 맺고 이를 방송으로 발표하자 이에 반발한 헝가리 나치인 화살십자당의 지도자로 철저한 반유대주의자 살러시(Szálasi Ferenc, 1897년-1946)는 10월 15일에 정권을 탈취하고 호르티의 발표를 부정한 후 계속 싸울 것임을 천명했다.

살러시 통치 기간 동안 약 43만 7천여 명의 헝가리 유대인들이 아

10. 2차 대전 이후 새로 수립된 동유럽 공산국가 가운데 유일하게 소련의 괴뢰 정권이 아니었다.

우슈비츠로 보내져 살해당했으며 소련군이 헝가리로 접근하자 살러시 추종자들은 부다페스트의 작은 게토에 남아 있던 6만여 명의 유대인들을 대상으로 '유대인 문제 최종해결책'을 실행했다. 부다페스트는 1945년 2월 12일에 소련군에 점령되었다.

부다페스트가 소련군의 공격으로 파괴되는 것을 막기 위해 살러시는 부다페스트에서 군대를 철수시켜 무방비 상태로 두고 싶어 했지만, 정치적으로 상징성이 있는 동맹국 수도를 포기하지 않으려는 히틀러의 고집 때문에 2달 가까이 방어하면서 부다페스트는 소련군의 포격과 대규모 폭격으로 철저하게 파괴되었다.

레닌그라드 봉쇄전

독소전쟁에서 가장 치열한 전장은 레닌그라드와 스탈린그라드였다. 2차 세계대전에서 가장 무자비했던 레닌그라드 봉쇄전은 1941년 9월 8일에 시작되어 1944년 1월 27일에 독일군이 포위를 풀고 후퇴할 때까지 2년 4개월 19일 동안 100만 명 이상의 소련군이 사망 또는 포로로 잡히고 240만 명 이상이 다쳤다. 민간인 역시 60만 명 이상이 죽거나 다쳤고 40만 명이 도시를 떠나 피란을 갔다. 도시에 갇힌 약 280만 명의 민간인들은 굶주림에 고통받았으며 수많은 사람이 아사했다.[11]

11. 레닌그라드 지식인들이 평소 모스크바 사람들을 경멸하고 서유럽을 동경한다고 생각해 싫어했던 스탈린은 레닌그라드의 병력 보존에 최우선을 두었으며 시민이나 도시 보호에는 적극적이지 않았다.

ЛЕНИНГРАД.
Пискаревское мемориальное кладбище - музей.
Монумент „Мать - Родина“.

그림 5-3-1

그림 5-3-1은 레닌그라드 봉쇄의 희생자들이 묻힌 상트페테르부르크의 피스카룝프스코 기념묘지 정경이 인쇄된 소련의 그림 우편엽서이다.

"감상이란 없다. 이것이 내 대답이다. 오히려 적에게 동조한 패거리는 아픈 자든 건강한 자든 가차 없이 죽인다. 전쟁은 냉혹한 것이며 약점을 보이거나 주저하는 자들이 가장 먼저 패배의 쓴맛을 보게 되는 것이다.[12]"

스탈린은 레닌그라드 포위전에서 독일군이 인간방패로 이용한 소련 민간인들에게 아무런 연민을 느끼지 않고 냉정하게 발사하도록 명령했다. 레닌그라드 방어 지휘권을 맡은 주코프(1896-1974, 그림 5-3-2) 역시 냉혹하게 병사들을 독려하는 한편, 발트 함대[13]의 함포를 해상포대로 활용하거나 배에서 내려 레닌그라드 외곽에 배치한 후 독일군 포

그림 5-3-2

그림 5-3-3

12. 앤터니 비버, 위의 책, p313

병 진지 공격에 활용했다. 암청색 세일러 모자를 쓴 발트 함대의 해병대는 독일군 지상공격 방어에 중요한 역할을 했다.[14]

소련은 1961년에 독소전쟁 개전 20주년을 맞아 모스크바, 레닌그라드, 스탈린그라드, 오데사, 키이우, 세바스토폴 등에서의 독일군 공세에 대항하는 상징적인 장면들을 도안한 6종 기념우표를 발행했다. 그중 레닌그라드 방어 기념우표(그림 5-3-3)에는 독일군 지상공격을 방어하는 발트 함대의 해병대 모습이 도안되었다.

점차 독일군이 모스크바 공략에 집중하면서 레닌그라드를 공략하는 북부집단군에 대한 지원이 우선순위에서 밀려 레닌그라드는 전멸을 면했다. 1944년 1월 14일, 100분 동안 포탄 22만 발을 쏜 대규모

27/I-1944 года

Город Ленинград полностью освобожден
от вражеской блокады.

그림 5-3-4

13. 개전 몇 주 만에 발트해의 소련 해군기지들이 모두 독일군 수중에 떨어진 후 레닌그라드로 철수한 발트 함대는 독일군이 비행기로 핀란드 만 일대에 기뢰를 투하한 이후로는 레닌그라드항에 묶여 있을 수밖에 없었다.
14. 앤터니 비버, 위의 책, p315

포격[15]과 함께 시작된 소련군의 반격으로 포위 880일이 되는 1월 27일에 독일군이 봉쇄를 풀고 후퇴했다[16] 그림 5-3-4은 레닌그라드 봉쇄전 승리를 기념하여 구소련이 1944년 5월에 발행한 소형시트이다.

스탈린그라드 전투

개전 초기 주요 목표지점 중 하나였던 레닌그라드와 달리, 당시 소련의 석유 대부분이 생산되는 캅카스[17]로 진격하는 도중에 있는 스탈린그라드는 독일군 전략상 꼭 점령해야 할 필요가 없었지만 '스탈린의 도시'라는 상징적 의미에 집착한 히틀러가 점령을 고집하면서 중도에 계획이 변경되었다.

1942년 8월 23일 1,200여 기의 독일 항공기가 1,000여ton의 폭탄과 소이탄으로 스탈린그라드를 불바다로 만들면서 손쉽게 공략을 시작했지만, 점차 막대한 병력손실의 위험성이 있는 시가전으로 얽혀들어간 스탈린그라드 전투는 히틀러와 나치 정권에게는 쓰라린 패배와 참극으로 귀착되었다.

스탈린그라드 방어 책임자 추이코프(1900-1982)는 독일군 전차와 항공기들이 아군의 피해를 우려해 무차별적인 공격을 하지 못하도록 최

15. 이때 레닌그라드 앞바다에 정박 중이던 각종 소련 군함들의 함포들도 2만4,000발의 지원 포격을 했다.
16. 앤터니 비버, 위의 책, p824-825
17. 캅카스 유전 장악은 동부전선의 전쟁을 성공적으로 매듭지고 미국과 영국의 앵글로색슨 진영을 상대로 장기전을 하는 데 있어 발판 역할을 할 것이라고 히틀러는 판단했다.

대한 독일군 보병들과 가까운 거리에서 전투를 벌임으로써 독일군의 강점인 제병 합동 전술을 무력화했다[18]. 시가전에서 저격이 적에게는 공포감을 조장하고 아군의 사기를 올리는 데 효과가 있다는 것을 깨달은 소련군 지휘부는 저격수 부대를 운영했다.[19]

사상자가 얼마나 발생하든 간에 독일군의 병력이 소진될 때까지 버틴다는 일념으로 시가전을 펼쳤던 추이코프는 훗날 스탈린그라드 전투를 회고하며

"시간은 곧 피"[20]

라고 냉정하고 명료하게 축약했다.

11월 19일, 소련군은 114만3,500명의 병력과 구경 3인치 이상의 야포 1만3,500문, 전차 894대를 투입해 스탈린그라드를 공략하고 있는 독일군 제6군을 포위하는 '천왕성 작전'[21]을 펼쳐 상황을 일시에 역전시켰다.[22] 약 29만 명이 포위되었지만[23] 독일군을 철수시킬 생각이 전

18. 독일군 전차들은 항공기 지원 없이는 움직이려 들지 않았고, 보병들은 전차 없이는 공격하려 하지 않았다. 따라서 독일군 보병은 근접전을 가급적 피했다.
19. 미국 영화 〈Enemy at the Gates〉는 스탈린그라드 전투에서 독일과 소련의 두 저격수의 대결을 그린 작품이다.
20. 앤터니 비버, 위의 책, p536
21. 스탈린은 독일군을 기만하기 위해 '화성작전'이라 명명된 위장 작전을 르제프 부근에서 펼쳤다. 르제프에서 소련군 7만374명이 사망하고 14만5,300명이 다쳤다. 화성작전이 기만작전이었다는 것은 거의 60년간 비밀로 유지되었다. 앤터니 비버, 위의 책, p555
22. 소련군이 비록 조심스럽게 병력을 스탈린그라드 일대로 집결시켰지만 이러한 대규모 병력이동을 완전히 숨길 수는 없다. 하지만 독일군은 이 정도의 대규모 병력이 동원되었다고는 생각하지 못했다. 그리고 10월 23일에 북아프리카에서 영국군의 반격이 시작되고, 11월 7일에는 영미 연합군이 프랑스령 북아프리카에 상륙하자 히틀러와 독일군 수뇌부는 튀니지에 대규모 부대를 파견하고 비시프랑스를 점령하는 등 일련의 조치에 신경이 뺏겨 동부전선에서의 소련군의 움직임을 등한시했다.

혀 없었던 히틀러는 끝까지 저항할 것을 명령했다.

자살하든지 끝까지 항전하다가 죽으라는 무언의 암시로 제6군을 지휘하고 있던 파울루스 상급대장을 1943년 1월 30일에 원수로 승진시켰지만[24] 이미 히틀러에 대한 경외심이 모두 사라진 파울루스는 자살하지도 항전하지도 않고 다음날 항복했다.[25]

스탈린그라드 북쪽에 남아 있던 독일군마저 1943년 2월 2일에 항복하면서 스탈린그라드 전투가 공식적으로 끝났을 때[26] 약 9만 1,000명이 포로가 되었다. 기아와 추위, 티푸스로 인해 약해질 대로 약해진 포로들 대부분은 혹독한 소련의 포로수용소에서 사망했고 끝까지 살아남아 독일로 돌아간 사람은 6천여 명에 불과했다.[27]

전략적 가치보다 두 독재자의 위신 싸움이었던 스탈린그라드 전투에서 소련군은 110만 명의 사상자가 발생했으며 그 중 약 50만 명이 사망했다. 독일군과 동맹군 역시 약 50만 명이 전사 또는 포로로 잡혔다.[28] 스탈린그라드에서의 패배 이후 독일에서 아직 독소전쟁을 이길 수 있다고 믿는 사람은 광적인 나치주의자뿐이었다.

23. 앤터니 비버, 위의 책, p590
24. 독일군 역사에서 원수가 항복한 전례가 그때까지 없었다.
25. 히틀러 치하에서 국가사회주의 교육을 받은 젊은 병사들은 "나와 독일국방군 모두는 스탈린그라드에 있는 장병들을 구하기 위해 온 힘을 다할 것"이라는 히틀러의 현실성 없는 약속을 절대적 진리로 받아들이고 필사적으로 버텼다. 장교들 역시 "러시아 포로가 되느니 죽는 것이 낫다. 그러니 끝까지 버텨야 된다"고 병사들을 독려했다. 앤터니 비버, 위의 책, p588-590
26. 소련의 기록에 의하면 파울루스 원수 등 독일군 지휘부가 항복한 후에도 소련의 포로가 되는 것보다 싸우다 죽는 것이 더 낫다고 생각한 1만 명 이상의 독일군과 주축국 병사들이 항복을 거부하고 한 달 이상 지하실과 하수도에 은신하며 계속 저항을 했다.
 https://en.wikipedia.org/wiki/Battle_of_Stalingrad
27. 한국일보, 2015.9.21.「독일군 차별대우에...영·미군 포로사망률 3~5% 소련군 포로는 57%」
28. 앤터니 비버, 위의 책, p605

Бессмертна слава Сталинграда!

그림 5–3–5

그림 5-3-6

그림 5-3-5는 소련이 1945년 5월에 스탈린그라드 전투 승리 2주년을 기념하여 발행한 소형시트이다. 소련은 1967년에 스탈린그라드 전투 승리를 기념하여 볼고그라드(구 스탈린그라드)[29] 인근 마마예프 쿠르간에 기단부부터 칼 끝까지 전체 높이 87m의 기념상 '조국의 어머니'을 세웠다. 1973년 2월 1일에 스탈린그라드 승리 30주년을 맞아 이 기념상을 도안한 2종의 우표와 1종의 소형시트(그림 5-3-6)를 발행했다.

29. 볼가강이 도시의 동쪽에 있는 스탈린그라드는 1953년에 스탈린이 사망하고 나서 후임자가 된 흐루쇼프(Khrushchev, 1894-1971)에 의해 시행된 스탈린 격하 정책에 따라 1961년에 볼고그라드(볼가의 도시라는 뜻이다)로 이름이 바뀌었다.

최종 승리자, 소련

독소전쟁의 향방에 영향을 미친 내부요소 중 가장 큰 역할을 한 것은 소련인의 애국심이다. 스탈린은 자기의 연설에서 과거 러시아가 거둔 승리와 그 승리를 이끈 영웅들을 언급하면서 그들의 이름을 딴 훈장을 제정하고 작전명으로도 사용했다. 차르 시절의 계급체계를 다시 도입하면서 '근위대'라는 부대명도 부활했다.

외부 요소로는 서방 연합군의 전략폭격과 원조물자가 중요한 역할을 했다. 1941년 7월 영국은 소련과 상호원조동맹을 체결하고 단독으로 독일과 강화하지 않겠다고 약속했다. 8월에는 미국이 중립법을 소련에 적용하지 않을 것이며 소련에 전면적인 원조를 공여하겠다고 발표했다. 이때부터 1944년까지 미국과 영국은 소련에 전차 9,214대, 비행기 14,698대, 대포 5,595문을 제공했다.[30]

연합군의 전략폭격에 대응하기 위해 독일은 동부전선에서 항공기와 대공포 전력의 2/3를 본토 방공으로 전환했다. 독일의 액화 석탄 공장과 주요 교통망에 대한 전략폭격은 독일군의 수송 능력을 현저하게 낮추어 동부전선에서 독일군의 기동성을 떨어뜨렸다. 이에 반해 미국이 제공한 43만8,000대의 트럭은 소련군의 기동성을 크게 높이고 미국과 영국이 제공해 준 공작기계·원자재·직물·식량 등 각종 원조물자 덕분에 소련은 전차·대포·항공기 생산에 집중할 수 있었다.

독소전쟁의 최종승리자가 되었지만, 민간인 포함 총 사상자가 대략 2,340만으로 추정되는 소련의 피해는 실로 막대했다. 그리고 독일

30. 일본역사학연구회 지음, 아르고(ARGO) 인문사회연구소 편역, 2019, 『태평양전쟁사 2』, p56-57

의 패배로 독소전쟁이 끝나고 난 뒤에도 스탈린은 '전쟁'을 계속해야만 했다. 전쟁 중 포로가 된 자들이거나 적진 후방에 포위되었다가 탈출한 자들, 점령지 주민들, 빨치산들을 심문하거나 투옥했고 볼가강의 독일계 주민이나 독일이 점령했던 크림반도와 캅카스 지역의 크림타타르인, 체첸인, 잉구슈인, 칼미크인, 메스헤티아인들을 시베리아나 중앙아시아로 집단이주시켰다. 그리고 자신을 도와 독소전쟁을 승리로 이끈 장군들도 대부분 모스크바에서 지방으로 좌천시키거나 날조된 혐의로 투옥시키고 강등시켰다.

5-4 바르샤바 봉기

1943년의 바르샤바 게토 봉기

1939년 9월 1일, 침공 한 달 만에 폴란드를 점령한 나치독일은 게토를 만들어 유대인을 집단 수용하고 자치조직인 유대인 평의회가 행정을, 유대인 경찰들이 치안을 담당하게 했다. 신분을 나타내는 배지[1]와 완장을 차고 게토에 수용된 유대인들은 식량과 물자 부족, 질병, 강제노동으로 격심한 고통을 겪었다.

1942년 1월 20일의 반제회의 결과로 본격적인 유대인 절멸 정책이 시작되었다. 폴란드에서 가장 규모가 컸던 바르샤바 게토의 경우 약 30만 명의 유대인들이 각지의 절멸수용소로 이송되고 7만 명 정도의 젊고 건강한 유대인들만 게토에 남았다. 유대인 절멸 정책의 실상을 점차 알게 된 바르샤바 게토 안의 유대인들은 유대인 평의회와 무관한 '유대인 투쟁 조직[2]'(이하 ZOB)을 7월 28일에 자체적으로 만들어 게토 내 적극적인 나치 협력자를 처단하는 등 소극적인 저항을 시작했다.

1943년 1월 9일 바르샤바 게토를 방문한 친위대(SS) 국가지도자 힘러[3]의 명령에 따라 6천 5백 명의 유대인을 바르샤바에서 북동쪽으로

1. 정삼각형과 역삼각형의 겹쳐 6개의 꼭지점 형태로 표현된 유대인을 상징하는 표식. 일명 '다윗의 별'
2. Zydowska Organizacja Bojowa
3. 친위대 국가 지도자로 친위대와 비밀경찰 게슈타포를 직접 지휘한 힘러는 유대인 학

100km 정도 떨어진 곳에 있는 트레블링카 절멸수용소로 강제 이송하려고 하자 이에 반발한 ZOB는 게릴라전으로 저항했다. 준비되지 않은 소규모 병력으로 게토 내부에 진입하여 유대인들의 저항을 진압하는 것은 대단히 위험하므로 힘러는 유대인 이송 계획을 일시 중단시켰다.

ZOB는 본격적인 전투에 대비해 폴란드 망명정부에 충성하는 폴란드 국내군이나 폴란드 공산당 소속의 인민방위군으로부터 지원받은 무기와 물, 식량, 의약품들을 비축하고 게토 안에 벙커를 구축했다. 바르샤바 게토를 무력으로 진압하기 위해 4월 19일[4] 투입한 2천여 명의 무장친위대를 ZOB가 패퇴시키자 힘러는 바르샤바 야전군에서 대규모의 국방군을 지원받아 5월 16일에 바르샤바 게토를 완전히 파괴했다. 1944년 8월 24일 파리가 구원받을 때 어느 폴란드 시인이

"바르샤바가 투쟁할 때는 아무도 울지 않는다[5]"

고 썼듯이 이때 바르샤바 게토는 처절하게 파괴되었다.

파괴된 바르샤바 게토를 배경으로 절규하고 있는 남자의 모습을 보여주는 그림 5-4-1은 바르샤바 게토 봉기 50주년을 맞아 폴란드가 1993년 4월 19일에 이스라엘과 같은 디자인으로 공동 발행한 기념우표이다.[6]

살 실무의 최고 책임자였다.
4. 4월 20일 히틀러 생일을 참조하여 힘러는 바르샤바 게토 진압 D-day을 4월 19일로 정했다.
5. 앤터니 비버 지음 김규태·박리라 옮김, 2017, 『제2차 세계대전, 』, 글항아리, p930
6. 이스라엘은 4월 18일에 발행했다.

1943년의 바르샤바 게토 봉기에서 수천 명의 유대인이 죽고 5만6,065명이 포로로 잡혀 7,000여 명은 바로 처형되었으며 나머지는 계획대로 트레블링카 절멸수용소의 독가스실로 보내지거나 강제노역에 동원되었다.[7] 트레블링카 수용소에서는 그때까지 인류가 경험하지 못한,

'극소수의 집행자에 의해 절대다수가 학살당하는 비극'

이 벌어졌다.

회색 제복을 입은 25명의 SS 대원과 검은 제복을 입은 100명의 우크라이나 보조 위병대가 1942년 7월부터 1943년 8월까지 13개월간 약 87만 명의 유대인과 집시를 학살했다.[8] 살해된 유대인이나 집시의 시체를 처리한 것도 수용소에 갇힌 유대인이었다. 1943년 8월 2일 수용소 내 유대인들의 반란 이후 트레블링카 수용소는 파괴되었다.

절멸수용소에서 사망한 수백만의 희생자들을 추모하기 위해 폴란드가 1962년 4월 3일에 발행한 3

그림 5-4-1

그림 5-4-2

7. 앤터니 비버, 위의 책, p449
8. 아우슈비츠 수용소에서 33개월 동안 희생된 100만 명과 비교해도 그리 큰 차이가 나지 않는다.

종 우표 하나인 그림 5-4-2는 1942년에서 1943까지 운영된 트레블링카 절멸수용소에서 희생된 이들을 추모한다.[9] 이스라엘 역시 나치에 의해 학살된 600만 유대인을 추모하는 우표 2종을 1962년 4월 30일에 발행했다.

1944년의 바르샤바 봉기

2차 세계대전 말기 소련군이 바르샤바로 진군 중이던 1944년 8월 1일.

런던의 망명정부를 지지하는 폴란드 국내군은 소련군과 그들이 데려올 친소 정부 '폴란드 민족해방위원회'가 바르샤바에 도착하기 전에 자신들 손으로 바르샤바를 해방시켜 향후 정권 쟁취에 있어 우위를 확보하기 위해[10] 점령군인 나치독일에 맞서 과감히 봉기를 일으켰다.[11]

뿐만 아니라 독일과 소련 사이에서 비참한 운명을 맞이하더라고 바르샤바의 폴란드인들은 '자유 민족'으로 살아갈 권리가 자신들에게도 있음을 전세계에 보여주기로 결정했다. 특히 훈련을 받고 무장한 폴란드 국내군의 젊은 청년들은 자유를 원했고 그 자유를 누구에게도

9. 다른 2종 우표의 도안은 각각 아우슈비츠와 마이다네크 수용소에서 희생된 이들을 추모하고 있다.
10. 바르샤바 내 폴란드 공산당 소속의 인민방위군의 수는 400명에 불과했지만, 만약 이들이 소련군의 바르샤바 진입에 맞춰 시청을 점령하고 붉은 기를 올린다면 런던의 망명정부는 이후 정치적으로 어려워지게 된다.
11. 올레크 V. 흘레브뉴크 지음, 유나영 옮김, 류한수 감수, 2017, 『스탈린: 독재자의 새로운 얼굴』, 삼인, p414

저당 잡히고 싶지 않았다.

1939년 폴란드 침공 이듬해, 카틴 숲에서 귀족과 판사, 교수, 성직자, 기자, 장교 등 폴란드 저항운동을 주도할 가능성이 있는 사람을 모두 학살하고 이를 나치독일에 전가시킨 소련의 만행을 폴란드인들은 이미 보았고 이를 영국과 미국이 외면하는[12] 잔인한 현실 정치도 경험했다.

그리고 바르샤바를 점령한 소련군이 국내군에게 독일군과 협력하여 소련군에 대항하기 위해 무기를 소지했다는 억지 혐의를 씌울 수도 있으므로 국내군은 서방 열강들의 도움이 없더라도 무언가 도모해야 했다.[13] 오후 5시 'W-아워'에 국내군 사령관 코모로프스키(Tadeusz Komorowski, 1895-1966) 장군의 명령에 따라 바르샤바 중심가 대부분을 점령했다.

전후 독립을 꿈꾸는 폴란드인의 희망을 꺾기 위한 스탈린의 냉소적인 술책에 따라 바르샤바로 진군하던 소련군이 바르샤바 교외에서 여러 가지 이유를 들어 진격을 멈추자 독일군은 봉기를 무참히 유혈 진압했다.

폴란드의 독립적인 군사 조직인 국내군은 스탈린의 생각으로는 분명 반소련파였다. 그러므로 독일군이 반소련파인 폴란드의 잠재적 지도자를 많이 살해할수록 소련에 완전히 종속된 괴뢰정부를 폴란드에 수립하려는 스탈린에게 더 좋은 일이므로 스탈린은 봉기가 실패하기를 바라고 바르샤바 부근에서 소련군을 움직이려 하지 않았고[14] 나중

12. 미국과 영국은 독일에 대항하는데 소련이 필요했다.
13. 앤터니 비버, 위의 책, p921
14. 앤터니 비버, 위의 책, p932

에 비판의 목소리가 나오는 것을 막기 위해 요식행위로 봉기군에게 공중에서 낙하산이 없이 무기를 투하하여 지원하는 흉내를 내었다.[15]

바르샤바 봉기 이후 소련군의 행동은 스탈린과 연합국 수뇌들 사이에 분열을 초래했다. 연합국 수뇌들은 스탈린이 봉기의 지원을 고의로 회피했다고 비난했고, 스탈린은

"런던의 폴란드인들이 소련군을 돕기 위해 봉기를 일으킨 것이 아닌데 우리가 왜 그들을 도와야 하는가?[16]"

그림 5-4-3

항변했다.

흰색과 붉은색의 띠가 그려진 완장을 찬 약 2만5,000명의 폴란드 국내군은 10월 2일 코모로프스키 장군이 항복할 때까지 63일 동안 화염병과 수제 수류탄으로 독일군 전차와 장갑차를 파괴하며 치열하게 버티었지만, 곧 전열을 재정비한 독일군에 의해 잔인하게 진압당했다. 폴란드가 바르샤바 봉기 50주년을 기념하여 2019년에 발행한 그림 5-4-3의 우표에서 흰색과 붉은색의 띠가 그려진 완장을 찬 폴란드 국내군의 모습들을 볼 수 있다.

민간인 포함 20여만 명 이상이 희생된 바르샤바 봉기는 2차 세계대전 저항 운동사에서 최대 규모의 단일 군사행동이었지만 '리디체 파

15. 땅에 떨어진 무기는 그대로 무용지물이 되었다.
16. 올레크 V. 흘레브뉴크, 위의 책, p414

괴'[17]와 더불어 2차 세계대전 동안 자행된 민간인 희생의 대표사례로도 기록된다. 독일군은 반(反)빨치산 부대를 동원해 폴란드 국내군 야전병원에 있던 부상병들을 화염방사기로 화형 시키는 등 잔혹하고 악독하게 비전투원과 민간인들을 살해했다.[18] 폴란드 국내군이 바르샤바에서 봉기했을 때 우치 게토에 남아 있던 유대인 6만 7천여 명은 아우슈비츠 절멸수용소로 보내져 학살당했다.

바르샤바 봉기 이후 스탈린은 소련의 괴뢰정부인 '폴란드 민족해방위원회'[19]를 루블린에 수립했다. 어느 폴란드 국내군 시인이 쓴

"검은 죽음에서 우릴 구할 붉은 재앙"

이라는 글처럼 무자비한 두 전체주의 체제 사이에 갇힌 폴란드 국민은 어느 쪽으로든 가시밭길을 걸어갈 처지였다.

이에 반해 폴란드 국내군의 용기에 감명을 받은 처칠은 바르샤바 봉기를 지원하기 위해 영국 공군이 무기와 보급품을 공수하는 등 최선을 다했다. BBC 폴란드 방송에 〈다시 마주르카를 춥시다〉라는 노래가 나오면 연합군 폭격기들이 공중에서 국내군이 필요한 물자들을 투하했다. 하지만 국내군이 장악한 지역이 점차 좁아지면서 땅에 떨어진 물자 대부분은 독일군의 차지가 되었다.[20]

17. 5-1의 홀로코스트와 하이드리히 참조 바람
18. 앤터니 비버, 위의 책, p925
19. 런던의 폴란드 망명정부 '런던 폴란드'에 대응하여 '루블린 폴란드'라고 서방세계에 알려지게 되었다.
20. 앤터니 비버, 위의 책, p930

그림 5-4-4

보이스카우트 우편

그림 5-4-4는 바르샤바 봉기 때 보이스카우트에 의해 배달되었던 우편물이다. 그림의 우측 상단에 스카우트 우편인이, 좌측 상단에 요금지불(OPLATA-UISZCZONA)을 의미하는 도장이, 가운데 하단에 검열인 (CENZURA HARCERSKA, '스카우트 검열')이 선명하게 찍혀 있다.

바르샤바 봉기 때 폴란드 국내군은 8개의 스카우트우체국을 운영했다. 폴란드 국내군은 향후 있을 봉기에 대비해 12살에서 15살까지의 보이스카우트로 구성된 'Zawisza'(이하 Z) 팀을 1942년에 창설하고

암호명 'Mafeking'의 비밀 교범을 통해 팀원들을 훈련시켰다. 교범에 명시된 Z팀의 임무는 연락·정보수집·교통통제·대공 방위 등이다. 여기서 연락이란 군용이 아닌 군과 민간, 민간과 민간 사이의 서신교환을 의미한다.[21]

봉기가 일어났을 때 바르샤바는 독일군에 포위된 여러 구역으로 나누어져 서로 연락을 주고받을 수단이 없었다. 특히 봉기가 일반주민들에게 통지되지 않은 상태에서 시작되었기에 8월 1일 봉기 이후 서로 다른 구역으로 나누어진 가족들이 많았다. 약 200명의 Z 팀원들이 생명의 위험을 감수한 채 자신들만 아는 은밀한 루트를 통해 이들 사이의 서신을 배달했다. 상당수의 Z 팀원들이 우편 배달을 하다가 독일 저격수들의 총격이나 폭격으로 희생당했다.

처음 며칠은 우편인 없이 발송하다가 감자로 우편인 2개를 조각해 사용했으나 몇 번 사용하지 않아 뭉개졌다. 그래서 리놀륨, 고무, 부드러운 금속 등으로 'HARCERSKA POCZTA'('스카우트 우편'이란 뜻의 폴란드어)와 스카우트 로고인 백합 문양을 새긴 우편인을 새로이 만들어 사용했다. 이때 사용한 스카우트 우편인은 현재 총 10종이 전해진다.

편지 내용은 25단어를 초과할 수 없으며 검열을 받아야 했다. 주로 내용은 헤어진 가족 안부 문의였으며 부대 위치나 군사 상황 등은 보안으로 엄격히 금지되었다. 요금은 공식적으로 무료이지만 책, 잡지, 붕대, 음식 등으로 감사를 표하면 요금지불 도장(예, 그림 5-3-4의 OPLA-TA-UISZCZONA)을 우편물에 찍어 발송한 우체국도 있었다.

같은 구역은 하루에 두 번, 독일군이 포위하고 있는 다른 구역에는

21. 폴란드 국내군은 군사우편(Field Mail)을 별도로 운영하였다.

48시간 이내 배달되었다. 운영 첫날에 9백여 통 남짓 배달된 우편물이 시간이 갈수록 차츰 증가하여 많은 날에는 만 통 가까이 배달되기도 했다. Z 팀원들의 배달은 봉기 마지막 날까지 수행되었으며 총 20만 통의 서신들이 스카우트 우편으로 배달되었다.

그림 5-4-5

그림 5-4-5는 폴란드가 바르샤바 봉기 40주년을 기념하여 1984년 8월 1일에 발행한 4종 우표 가운데 하나로 바르샤바 봉기 당시 우편물을 배달하는 보이스카우트의 모습을 담은 흑백사진을 배경으로 오른팔에 찬 완장을 흰색과 붉은색으로 강조하고 당시 사용했던 보이스카우트 우편인을 붉은색으로 표현했다.

봉기 기간 떨어진 가족끼리 연락을 유지하는 데 있어 가장 중요한 역할을 한 스카우트 우편은 바르샤바 봉기의 상징 가운데 하나로 오늘날 자리매김하고 있다. 2008년 독일 뒤셀도르프 경매에 나온 123통의 스카우트 우편물(진위 검사 결과, 3통은 스카우트 우편물이 아니었음)을 바르샤바 봉기 박물관이 19만 유로에 낙찰받아 현재 박물관에서 전시하고 있다.

폴란드가 바르샤바 봉기 75주년을 기념하여 2019년에 발행한 소형시트(그림 5-4-6)는 봉기 때 전장에서 목숨을 걸고 우편물을 배달했던 스카우트가 기념식 단상에서 스카우트 경례를 하는 모습을 담았다. 75년이란 세월이 지나 소년이 노인이 되었다.

그림 5-4-6

폴란드의 고통과 희생

 개전 초기에는 독일과 소련의 양면 침공을 받아 동서로 분할 점령되었다가 1940년 독소전쟁 개전 이후 나라 전체가 나치독일의 지배 아래 있다가 1945년 이후 소련의 영향권으로 떨어진 폴란드는 2차 세계대전에서 가장 큰 고통을 겪은 나라 가운데 하나이다. 나치의 인종 서열론에서 열등 인종으로 분류된 폴란드인은 독일 점령기간 동안 600만 명에 가까운 사람들이 학살당했다. 하지만 폴란드인들은 독일에 점령당한 유럽 국가의 국민 중 유일하게 나치에 협력하지 않았다.[22]

 독일이 2020년에 발행한 소형시트인 그림 5-4-7에는 1970년 12월 7일 바르샤바의 '게토 봉기 영웅 기념물' 앞에 무릎을 꿇은 서독 총리 브란트의 모습과 그의 연설

 "독일 역사의 끝에서 그리고 살해당한 수백만 명의 무게 아래에서 나는 할 말을 잃었을 때 사람들이 하는 일을 했습니다."

 (Am abgrund der Deutschen geschichte und unter der last der millionen ermordeten tat ich, was mensden tun, wenn die sprache versagt.)

을 담았다. 일본의 정치 지도자는 언제쯤 우리 민족의 아픔을 위로할 것인가?

22. 폴 콜리어 등 지음 강민수 옮김, 2008, 『제2차 세계대전; 탐욕의 끝, 사상 최악의 전쟁』, 플래닛 미디어, p836

„AM ABGRUND DER DEUT-
SCHEN GESCHICHTE UND
UNTER DER LAST DER
MILLIONEN ERMORDETEN
TAT ICH, WAS MENSCHEN
TUN, WENN DIE SPRACHE
VERSAGT." WILLY BRANDT

그림 5-4-7

제6장
태평양전쟁 발발

6-1 일본의 군국주의

6-2 진주만 기습공격과 남벌

6-1 일본의 군국주의

천황 중심의 군국주의 국가, 일본제국

메이지유신 이후 천황을 절대군주로 하는 새로운 나라로 변신한 일본은 청일전쟁, 러일전쟁, 1차 세계대전 등 계속된 전쟁을 통해 천황 중심의 군국주의 국가가 되었다.[1] 일본의 계속된 전쟁 수행의 배경에는 일본을 극동에서 러시아를 견제하는 파트너로 육성하고자 한 영국의 지지·권유·승인이 있었다.[2] 이러한 전쟁을 성공적으로 수행한 일본은 영국과 미국 등 열강들로부터 압박을 받는 민족에서 그들과 어깨를 나란히 하며 다른 민족을 압박하는 나라로 변했다.

1930년대부터 국가총력전으로 전환한 일본은 주요 도시와 군항지구에서 방공 및 등화관제 훈련을 상시적으로 실시했다. 전쟁의 산업적 준비를 담당한 내각 직속의 자원국에서 1930년 5월에 발간한 『자원의 통제운용과 자원국』에는

1. 1945년 패망 이전 일본은 육·해군 대원수였던 천황이 1889년 2월 11일 공포된 「대일본제국 헌법」 제11조(천황은 육·해군을 통수한다)와 제12조(천황은 육·해군의 편제 및 상비병액을 정한다)에 명시된 대로 명실상부한 군 통수권자인 천황제 군국주의 국가였다. 천황의 통수권 침범을 주장하면서 일본 군부는 내각의 통제를 받지 않았다. 육·해군만 명시한 헌법 제11조로 인해 일본군에는 공군이 없었다. 공군 창설은 당시 육군과 해군 간 대립과 제11조, 제12조의 개정 필요 때문에 무산되었다.
2. 일본은 영국과 동맹(1902-1921)을 맺었고 러일전쟁 비용 약 17억2,000만 엔 중 8억 엔을 영국과 미국에서 조달했다. 일본역사학연구회 지음 아르고(ARGO) 인문사회연구소 편역, 2017, 『태평양전쟁사 1』, p20-24

"이번 (1차) 세계대전은 대규모이자 장기간에 걸친 병력전이었다. 동시에 무기전이자 군수전이었다……국방은 군의 사업이 아니라 실로 국가 전체의 대업이며, 전쟁은 병력 대 병력의 싸움이 아니라 국력 대 국력의 싸움이라는 것을 충분히 인식하게 되었다[3]"

고 국가 자원 통제와 운용을 강조하고 있다. 이 책에서는 러일전쟁 이후 일본의 군국주의에 대해서만 다룬다.

러일전쟁의 발발

1868년 메이지 유신 이후 근대화를 추진하는 일본은 막강한 군사력과 능숙한 외교력으로 엄청난 경제적 이권을 취하는 서구 열강의 행동을 그대로 모방했다. 1894년 한반도의 주도권을 놓고 청과 벌인 전쟁에서 승리를 거두어 타이완과 만주 남쪽의 랴오둥(遼東)반도를 할양받았지만, 러시아·독일·프랑스의 3국 간섭으로 만주에서는 철수해야만 했다.

이에 절치부심한 일본은 1904년 2월 8일에 중국 뤼순항(旅順港, Port Arthur)[4]과 대한제국 인천항에서 러시아의 태평양함대를 기습공격[5]하

3. 일본역사학연구회, 위의 책, p145
4. 3국 간섭 이후 러시아가 중국으로부터 할양받아 태평양함대 주둔 항구로 이용했다.
5. 재일동포 역사학자 김문자는 러일전쟁 개전일을 2월 6일이라고 주장한다. 그는 2월 6일에 실행된 일본 해군 제3함대 제7전대의 진해만 점령과 마산전신국 점거, 그리고 부산 근해에서 러시아 선박 나포는 국외중립을 선언한 대한제국에 대한 명백한 침략전쟁이라고 정의하고 있다. 김문자 지음 김흥수 옮김, 2022, 『러일전쟁과 대한제국』, p353

면서 한반도를 판돈으로 러시아와 한판승부를 벌였다.[6] 일본군 연합
함대가 인천항에서 러시아 군함을 기습공격한 1904년 2월 8일 심야
에서 9일 미명 사이에 인천에 상륙한 일본 육군 4개 대대[7]는 곧바로
한성(서울)으로 진격해 점령했다.

노기 마레스케[8](乃木希典, 1849-1912, 그림 6-1-1) 육
군대장이 지휘하는 제3군은 1905년 1월 2일 뤼
순항을 함락했다. 그리고 2월 20일부터 3월 10일
까지 약 20일간 만주의 펑톈[9](奉天) 근처에서 벌어
진 펑톈전투는 러일전쟁에서 마지막이자 가장 치
열했던 지상전이었다. 일본군과 러시아군 모두 큰
손실을 입은 펑톈전투 이후 육상에서는 전투가
소강상태에 들어갔다. 그림 6-1-2의 소형시트는 러시아가 러일전쟁
100주년을 맞아 2004년 5월 12일 발행했다.

그림 6-1-1

독도 남쪽 해상에서의 대승

"적 발견"이라는 전보를 진해만에서 받은 연합함대 사령장관 도고

6. 와다 하루키는 저서 『러일전쟁』(한길사, 2019)에서 러일전쟁의 본질은 일본이 한반
 도를 차지하는 것이며 러일전쟁의 가장 큰 결과는 일본이 대한제국을 말살하고 한반
 도 전역을 식민지 조선으로 지배한 것이라고 단언했다. 와다 하루키, 2019, 『러일전
 쟁』, 한길사, p36
7. 이 서울 점령 부대가 한국임시파견대이다.
8. 러일전쟁 당시 도고 헤이하치로와 함께 '해군의 도고, 육군의 노기'라고 일컬어졌으
 며 1912년 메이지 천황이 죽자 장례일에 도쿄 자택에서 부인과 함께 자결했다.
9. 선양(瀋陽)의 옛 이름

그림 6-1-2

헤이하치로(東鄕平八郞, 1848-1934, 그림 6-1-3) 제독은 1905년 5월 27일 새벽에

> "적함이 보인다는 경보를 접하고 연합함대는 즉시 출동하여 이를 격멸하려 한다. 오늘 날씨는 맑고 화창하지만, 파도는 높다"

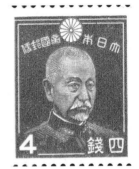

그림 6-1-3

라는 전보를 도쿄 대본영[10]에 발신하고 쓰시마 동쪽에 있는 오키노시마(沖ノ島) 앞바다로 나가 그날 오후 2시경 러시아 발트함대[11]의 진로를 막고 포격전을 시작해 5월 28일 오전 독도 남쪽 해상에서 대승을 거두면서 러일전쟁은 사실상 끝이 났다. 1905년 5월 27일 오후부터 28일 오전까지 벌어진 해전을 보통 '쓰시마 해전'이라 부른다.

1904년 10월 15일에 발트해의 리바우 군항을 출항해 아프리카 최남단 희망봉을 지나 다음 해 5월 동해에 도착한 러시아 발트함대[12]는 1904년 2월 8일에 뤼순항과 인천항에서 러시아의 태평양함대를 기습공격하고 재충전한 일본 연합함대의 상대가 되지

10. 대본영(大本營)은 전시 또는 사변 중에 설치된 일본제국 육군 및 해군의 최고 통수 기관이다.
11. 정식 명칭은 제2, 제3 태평양함대
12. 수에즈 운하 통행이 가능한 흘수가 얕은 전함 2척을 중심으로 한 지대를 제외한 나머지 전함 5척으로 편제된 본대는 아프리카의 희망봉을 우회해야만 했다. 1905년 1월 11일에 아프리카 동쪽의 마다가스카르섬에서 다시 합류한 러시아 발트함대(제2태평양함대)는 뤼순의 태평양함대 전멸 이후 노후 선박으로 급히 편성된 제3태평양함대를 두 달 동안 기다렸다가 다시 동해를 향해 출발했다. 결론적으로 1904년 10월 15일에 모항을 출발한 후 7개월 동안 쉬지도 못한 채 2만여km를 항해한 러시아 발트함대는 동해에서 일본의 연합함대와 승산 없는 전투를 하고 패했다. 김문자 지음, 위의 책, p356-357

그림 6-1-4

않았다. 1962년에 소련이 발행한 그림 6-1-4의 그림 우편엽서에 도안
된 군함은 러시아 발트함대 소속으로 쓰시마 해전에 참전해 상부 구
조물과 함체 전체에 큰 피해를 입고 당시 미국의 식민지였던 필리핀
으로 퇴각[13]했던 순양함 오로라[14]이다.

　독도 주변 해역은 러·일 두 나라 함대의 최후 결전장이었다. 이를
예상한 일본 정부는 1905년 1월 28일 내각회의에서 독도를 '다케시마
(竹島)'라는 이름으로 일본 영토에 편입시키고 『관보』에 고시하는 대신

13. 1906년 2월에 모항인 리바우 군항으로 돌아갔다.
14. 대기현상 오로라가 아니라 로마 신화에 나오는 새벽의 여신 아우로라에서 따온 이
　　름이다.

2월 22일자 『시마네현보』(島根縣報)에 고시했다. 이로 인해 독도가 다케시마라는 이름으로 일본 영토에 편입된 사실은 언론을 비롯해 일본인 대부분이 알지 못했다.

발트함대 격파 이후 도고 헤이하치로가 대본영에 타전해 5월 29일자 『관보』호외에 게재되고 그다음 날 각 신문에 보도된 전보문에도

　"28일 리양코루드암 부근에서"

적함을 공격해 항복을 받았다고 되어 있다. 당시 일본 해군은 독도를 서양의 해도에 표기된 '리양코르트[15]' 혹은 줄여서 '리양코'라고 불렀다. 일본 해군성은 6월 5일자 『관보』에

　"29일 관보의 '리양코루드암'을 모두 '다케시마'로 정정한다"

는 기사를 게재했다.

가쓰라-태프트 밀약

러일전쟁에서 승세를 잡은 일본은 1905년 7월 29일 미국과 가쓰라-태프트 밀약을 맺었다. 일본제국 내각총리대신 가쓰라 다로(桂太郎,

15. 리양코르트라는 이름은 1849년에 독도 근처에 왔던 프랑스 포경선 리앙쿠르호에서 유래되었다.

그림 6-1-5

1848-1913)와 미국 전쟁부 장관 태프트[16](William Taft, 1857-1930, 그림 6-1-5)가 도쿄에서 맺은 이 밀약은 미국의 필리핀 지배권과 일본 제국의 대한제국 지배권을 상호승인하는 것으로 1924년까지 세상에 알려지지 않았다.

일본은 8월 12일 영국과 '제2차 영·일 동맹'을 맺었으며 9월 5일에는 미국 뉴햄프셔 주에 있는 군항 도시 포츠머스에서 미국 대통령 시어도어 루스벨트(Theodore Roosevelt, 1858-1919, 그림 6-1-6)의 주선으로 교전국 러시아와 강화조약[17]을 체결하고 종전했다. 이 조약을 통해 러시아는 사할린섬의 남부를 일본에 할양했으며 뤼순을 포함한 요동 반도를 일본이 획득하는 데 동의했고 대한제국에 대한 일본의 패권도 인정했다.[18] 10년 전 청일전쟁에서 일본은 막대한 배상금을 받았지만, 이번에는 전쟁 배상금이 없었다.[19] 이 조약의 주선한 시어도어 루스벨트 대통령은 1906년 노벨평화상을 수상했다.

1972년에 미국 대통령 안보보좌관으로 미·중 정상 회담을 성사시키고, 그 후 국무장관을 지닌 키신저(Henry Kissinger, 1923-2023)가 1994년에 쓴 『외교』에는 시어도어 루스벨트가

그림 6-1-6

16. 미국의 27번째 대통령(1909~1913)
17. 일본은 10월 10일에 러시아는 10월 14일에 러일 강화조약을 비준했다.
18. 이 모든 것은 본래 러시아의 것이 아니었다.
19. 이로 인해 일본 국내에서 대규모 폭동이 일어났다. 김문자, 위의 책, p423

"한국은 전적으로 일본의 것이다. 조약으로 한국의 독립이 보장돼 있기는 하나 한국은 조약을 들먹일 힘이 없다. 자신들도 못하는 일을 다른 나라가 대신해주길 기대하는 것은 어불성설이다"

라고 냉정하게 말했다고 언급되어 있다.[20]

러일전쟁에 대한 레닌의 평가

레닌(1870-1924, 그림 6-1-7)은 1904년 2월 8일에 일본이 러시아의 태평양함대가 주둔한 뤼순항을 기습공격하면서 발발한 러일전쟁을

"러시아제국의 취약점을 드러내는 긍정적 사건"

으로 평가했다. 그래서 1905년 1월 2일에 뤼순항이 일본에 함락되자 그는 「뤼순항의 함락」이라는 글에서

"진보적인 일본"

이

그림 6-1-7

20. 중앙일보, 2021.12.2., [이훈범의 퍼스펙티브] 위태로운 역사 인식과 비어있는 역사 의식

"후진적이며 반동적인 유럽을 패배시켰으며 노동자 계급이 기뻐할 모든 이유를 갖고 있다"

고 하면서 이 패배는

"러시아 인민이 아니라 러시아제국의 절대주의가 겪은 창피스러운 패배"

라고 평가했다. 그러면서 뤼순항에서의 항복은 러시아제국이 항복하는 시작점으로 전쟁이 끝나려면 아직 멀었고 절대주의에 대한 인민의 전쟁, 자유를 위한 노동자 계급이 수행하는 전쟁의 순간이 점점 더 가까워지고 있다고 선동했다.[21]

그림 6-1-8

레닌의 사상적 선배로 러시아 마르크스주의의 기초를 닦은 '러시아 마르크시즘의 아버지' 플레하노프 (1856-1918, 그림 6-1-8) 역시 「애국주의와 사회주의」라는 글에서 부르주아적 조국에서 노동자 계급은 애국자가 될 수 없다고 전제하고

"러시아제국의 군사적 패배는 러시아 혁명의 촉진제"

가 될 것이라고 강조했다.[22]

21. 김학준, 2009, 『러시아 혁명사 수정·증보판』, 문학과 지성사, p394
22. 김학준, 위의 책, p463

을사조약과 경술국치

포츠머스 강화조약으로 러시아가 한반도에서 손을 떼고 물러나자 1905년 11월 17일 오후 8시경, 한국주차군[23] 사령관 하세가와 요시미치(長谷川好道, 1850-1924)를 대동한 이토 히로부미[24](伊藤博文 1841-1909)가 경운궁[25] 내 고종의 거처였던 중명전에 연금된 8명의 대신들을 겁박하여 5명의 대신이 찬성하자[26] 다음 날 새벽 1시경 외부대신 박제순과 일본제국 공사 하야시 곤스케(林権助, 1860-1939) 간에 이른바 을사조약[27]이 체결되었다.

그후 이토 히로부미를 초대 통감으로 한 한국통감부를 한성부(서울)에 설치한 일본은 본격적으로 한반도를 식민지화하기 시작했다. 마침내 1910년 대한제국의 주권을 강탈했다.[28] 아래는 1910년 8월 29일에 체결한 한일병합조약[29]의 전문이다.

23. 일제는 1904년 3월 11일에 후비(後備)보병 5개 대대 규모로 한국주차군(韓國駐箚軍)을 편성하여 후방 병참지원을 핑계로 동년 4월에 한반도에 무단 파견했다. 한국주차군은 그해 8월에 12개 대대 규모로 증강되었다. 러일전쟁에서 승리한 일본이 1910년에 대한제국을 강제로 병합한 후에는 조선주차군으로 이름이 바뀌었고 1918년 6월 1일 이후로는 간단히 조선군이라고 불렀다. 한반도를 군사적으로 점령하기 위해 해방될 때까지 2개 사단이 상주했다.
24. 이토 히로부미는 1909년 10월 26일 만주 하얼빈역에서 안중근 의사에 의해 사살되었다.
25. 고종이 아관파천 이후 환궁하여 법궁으로 사용한 경운궁(慶運宮)은 순종 즉위 후 궁의 이름을 현재의 덕수궁으로 변경했다.
26. 김문자, 위의 책, 465쪽. 한규설, 민영기, 이하영은 반대하고 이완용, 이근택, 이지용, 박제순, 권중현은 찬성했다. 찬성한 다섯 명을 을사오적이라 한다.
27. 체결 당시에는 아무런 명칭이 정해지지 않아 조약안 원본에는 제목이 없다. 대한제국이 멸망한 후 조선총독부에서 편찬한 고종실록에는 한일협상조약(韓日協商條約)으로 기재되어 있다. 불평등 조약임을 강조하기 위해 국내에서는 을사늑약(乙巳勒約)이라 부른다. 일본에서는 제2차 일한협약(第二次日韓協約) 또는 일한보호협약(日韓保護条約)이라 한다.
28. 한일 병합 조약이 체결되면서 대한제국은 멸망하고 한반도 지역 전체는 일본제국의 식민지 '조선'으로 격하되어 조선총독부에 의해 1945년까지 지배를 받았다.

일본국 황제폐하 및 한국 황제폐하는 양국간의 특수하고도 친밀한 관계를 고려, 상호의 행복을 증진하며 동양 평화를 영구히 확보하고자 하며, 이 목적을 달성하기 위해 한국을 일본제국에 병합함이 선책이라고 확신, 이에 양국간에 병합조약을 체결하기로 결정하고, 이를 위해 일본국 황제폐하는 통감 자작 데라우치를, 한국 황제폐하는 내각총리대신 이완용을 각기의 전권위원으로 임명하였다. 그러므로 전권위원은 합동협의하고 다음의 제 조를 협정하였다.

제1조 한국 황제폐하는 한국 정부에 관한 일체의 통치권을 완전, 또 영구히 일본 황제폐하에게 양여한다.

제2조 일본국 황제폐하는 전조에 기재한 양여를 수락하고 또 한국을 일본제국에 완전히 병합함을 승낙한다.

제3조 일본국 황제폐하는 한국 황제폐하·황태자전하 및 그 후비와 후예로 하여금 각기의 지위에 적응하여 상당한 존칭 위엄 및 명예를 향유하게 하며, 또 이것을 유지함에 충분한 세비를 공급할 것을 약속한다.

제4조 일본국 황제폐하는 전조 이외의 한국 황족 및 그 후예에 대하여도 각기 상응의 명예 및 대우를 향유하게 하며, 또 이것을 유지함에 필요한 자금의 공급을 약속한다.

제5조 일본국 황제폐하는 훈공 있는 한국인으로서, 특히 표창에 적당하다고 인정된 자에 대하여 영작(榮爵)을 수여하고, 또 은급[30](恩給)을 줄 것이다.

제6조 일본국 정부는 전기 병합의 결과로 한국의 시정을 담당하고 같은

29. 1910년 8월 29일에 발행된 조선총독부 관보 호외(號外)에 게재된 한국어 '한일병합조약' 내용은 한국민족문화대백과사전(https://encykorea.aks.ac.kr/Article/E0061926)에서 인용
30. 일제 강점기 때 일본 정부가 법정 조건을 갖추어 퇴직한 사람에게 죽을 때까지 주던 연금

뜻의 취지로 시행하는 법규를 준수하는 한인의 신체 및 재산에 대하여 충분히 보호해 주며, 또 그들의 전체의 복리증진을 도모할 것이다.

제7조 일본국 정부는 성의로써 충실하게 신제도를 존중하는 한국인으로서 상당한 자격을 가진 자를 사정이 허락하는 한 한국에 있어서의 일본국 관리로 등용할 것이다.

제8조 본 조약은 일본국 황제폐하 및 한국 황제폐하의 재가를 받은 것으로서 공포일로부터 이를 시행한다.

이상의 증거로서 양국 전권위원은 본조에 기명 조인한다.

융희 4년 8월 22일 내각총리대신 이완용
메이지 43년 8월 22일 통감 자작 데라우치 마사타케

1차 세계대전에 연합국의 일원으로 참전한 일본은 독일이 중국과 태평양 일대에서 점유하고 있던 영토들을 모두 점령했다. 전쟁이 끝난 후 결성된 국제연맹으로부터 일본은 독일이 보유했던 태평양 식민지들의 통치를 위임받았다.

만주사변

러일전쟁 이후 중국으로부터 조차한 랴오둥반도의 다롄 및 뤼순 지역을 일본은 관동주(關東州)라고 칭하고 군대를 주둔시켰다. 만주 지역 일본인의 상업 활동을 보호하고 만주철도의 치안을 담당하던 관동군

은 고도로 정치적인 조직으로 일본군의 우수하고 야심만만한 장교들이 이곳에 배치되기 위해 서로 치열하게 경쟁했다.[31]

　만주에서 탄광과 철광석 매장지를 개발해 온 일본 대기업들의 부추김을 받은 일부 관동군[32]의 장교들은 만주를 식민지화하여 중국 침략을 위한 병참기지로 만들기 위해 1931년 9월 18일 류탸오후(柳條湖) 사건[33]을 조작해 독단적으로 만주 전역을 장악했다.

　당시 장제스의 국민당 정부에게 있어 일본의 만주 점령보다 장시성(江西省)을 중심으로 세력을 확장 중인 중국공산당이 더 큰 위협이었기에 만주 지역 군벌이었던 장쉐량(張學良)의 요구에 병력을 지원할 수 없었다. 사후 일본 정부의 승인을 받은 관동군은 1932년 3월 1일에

'왕도낙토 오족[34]협화'(王道樂土 五族協和)

를 건국 이념으로 하는 괴뢰 국가 만주국을 건국하고 청나라 마지막 황제였다가 퇴위한 선통제[35](宣統帝, 푸이, 1906-1967, 재위: 1908-1912, 그림 6-1-9)를 만주국 집정(1932-1945)으로 옹립했다.[36] 하지만 만주국 행정

31. 폴 콜리어 등 지음 강민수 옮김, 2008,『제2차 세계대전; 탐욕의 끝, 사상 최악의 전쟁』, 플래닛 미디어, p444
32. 로버트 거워스 지음 최파일 옮김, 2018,『왜 제1차 세계대전은 끝나지 않았는가』, 김영사, p346
33. 1931년 9월 18일 밤, 중국 펑톈 교외 류탸오후에서 일본 남만주철도의 선로가 폭파되는 사건이 발생했다. 폭파 사건 1시간 후 펑톈 주둔 관동군이 당시 만주 지역 군벌이었던 장쉐량(張學良)의 동북군 북부사령부를 공격하기 시작해 그날 밤 만주 주둔 관동군 전체가 펑톈, 창춘(長春), 쓰핑(四平), 궁주링(公主嶺) 등에 있던 동북군 병영 전체를 공격했다. 장쉐량의 아버지 장쭤린(張作霖)은 관동군의 모략에 의한 1928년 열차 폭격 사고로 인해 폭사했다.
34. 만주・한(漢)・몽골・일본・조선
35. 당시 푸이는 톈진의 일본 조계에 숨어 지냈다.
36. 국제연맹이 일본을 침략자로 규정하자 이에 반발한 일본은 1933년 국제연맹에서 탈퇴했다.

을 총괄하는 총무처장과 산하 부처의 관리자 직위는 모두 일본인이 차지하고[37] 이들의 임명권 역시 관동군이 행사했다. 관동군은 이러한 인사와 행정장악을 '내면 지도'라는 용어로 위장했다.[38]

그림 6-1-9

일본 정부는 만주에 관한 사무를 관할하는 대만(對滿) 사무국을 1934년 12월에 내각 직속으로 설치했고 사무국 총재를 육군대신이 겸임하게 했다. 이는 육군이 만주국의 지도권과 관동주, 만철 부속지의 행정권을 장악하는 것을 제도적으로 승인한 것으로 일본에서 군부의 일반 행정개입을 처음으로 용인한 사례이다.[39]

일본의 일만(日滿) 공동체 프로파간다 "일본이 흥해야 만주가 흥하다"를 도안한 그림 6-1-10의 우표는 만주국이 1944년 10월 1일 발행한 것이다. 당시 만주국은 독자적인 우표를 발행해 사용했지만, 만국우편연합[40]에 가입하지 못해 국제우편은 일본을 통해 외국으로 발송되었다.

그림 6-1-10

만주사변 이후 일본은 「치안유지법[41]」을 강화하는 등 군부 주도의

37. 뿐만 아니라 규모면에서도 중앙정부 총 직원의 36%를 일본인 관리들이 차지하고 국무원·재정부·감찰원 등 주요 부서에서는 거의 과반수가 일본인이었다. 일본역사학연구회, 위의 책, p293
38. 관동군 사령관은 일본 정부의 주만주대사를 겸임했다.
39. 일본역사학연구회, 위의 책, p260
40. 1874년 10월 9일 국제우편조약에 의해 설립된 만국우편연합은 회원국 간의 우편업무를 조정하고 국제우편 제도를 관장한다.
41. 1923년 간토 대지진 직후의 혼란을 막기 위해 공포된 긴급칙령이 전신인 치안유지법은 1925년 5월 12일 일본제국 법률 제46호로 발효되었으나 1945년 10월 15일 연합군 최고사령부령으로 폐지되었다. 천황제나 사유재산제를 부정하는 운동을 단속하기 위해 제정되었다.

군국주의 국가로 폭주하기 시작했다.[42] 1932년 7월에 외무대신이 된 우치다 고사이(内田康哉, 1865-1936)는 8월 의회에서

"만·몽사건은 우리 제국 입장에서 보면 이른바 자위권 발동에 따른 것입니다 …… 온 나라를 초토화하더라도 만주국의 권익을 양보할 수 없다"

라고 선언했다.

만주국 내에서 일본국과 일본인이 보유한 권리와 이익을 만주국이 확인하고 일·만 양국의 공동 방위와 일본군의 만주 주둔을 규정하는 일만의정서가 1932년 9월 15일 조인되었다. 일만의정서에 의해 만주국의 국방은 일본군에게 일괄 위임되었고[43] 만주국 군대는 '국내 치안 유지상 필요한 범위'에서 보조적 역할을 수행하는 것으로 정리되었다.

관동군은 만주의 치안유지를 위해 상호감시와 공동책임을 의무화하는 보갑제도를 1934년 12월 도입했다. 10호 이내를 패(牌)로 삼고 그 위에 보(保)와 갑(甲)를 두어 경찰서장 - 보장 - 갑장 - 패장 - 각호라는 지휘감독 계통을 만들었다.[44] 패 안에서 중죄를 저지른 범인이 나오면 각호의 가장에게 연좌제로 각각 2엔씩 벌금을 부과했다.

1932년에 만주 서쪽에 있는 러허성(熱河省) 지역을 점령한 관동군은

42. 청일전쟁, 러일전쟁, 제1차 세계대전 등에서 승리하면서 점차 세력을 확장한 일본의 호전적인 민족주의자들의 압력을 받은 일본 정부는 군국주의의 길을 지향하게 되었다.
43. 일본군의 주둔 비용은 만주국이 부담하도록 했다. 일본역사학연구회, 위의 책, p293
44. 일본역사학연구회, 위의 책, p293. 창설 당시 983개 경찰서 아래 1,267보, 2만 2,403갑, 31만 4,306패가 있었고 565만호가 조직되었다. https://namu.wiki/w/보갑제(일본%20제국) 참조

1935년에는 허베이성(河北省) 쥐융관(居庸關) 이북에 있는 차하르의 동부 지역을 점령했다. 이로써 만주국은 일본과 한반도에서 이주해온 24만 명[45]을 포함하여 인구 3,400만 명의 국가로 성장했다.

만주사변 이후 만주 랴오닝의 안산(鞍山)은 아시아에서 가장 큰 철강 생산지가 되었다. 만주국이 발행한 그림 우편엽서 뒷면에 인쇄된 그림 6-1-11은 쇼와 제철소(昭和製鋼所) 안산 공장에서 작업하는 모습이다. 독일 크루프의 기술지원을 받아 1939년 건립한 쇼와 제철소는 일본 패망 이후 내전을 거쳐 최종적으로 중화인민공화국에 소유권이 넘어가 오늘날 중국 정부 소유의 안산강철집단이 되었다.

만주사변에 대한 다른 나라들의 반응

중국이 일본의 침략행위를 9월 21일 국제연맹에 정식으로 제소하자 다음날 연맹은 사건의 불확대와 양국 군대의 즉각적인 철수를 권고했다. 이에

"일본은 만주에 어떠한 영토적 야심도 없고, 가급적이면 신속히 군대를
철도 부속지로 철수할 것"

이라고 일본이 23일 통보하자 연맹은 이를 받아들였다. 1932년 12월 국제연맹 총회에서

45. 1939년에는 83만 7,000명으로 증가했다. 폴 콜리어 등, 위의 책, p445

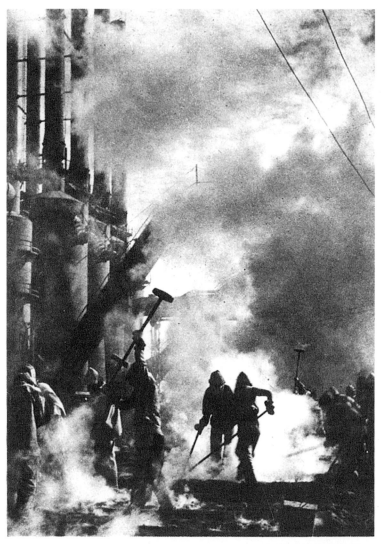

山鞍一所鋼製和昭

그림 6-1-11

"만주는 일본의 생명선[46]"

이라고 강조하는 일본의 주장에 영국, 프랑스, 독일, 이탈리아 등 열강은 유화적인 태도를 보였다. 하지만 1933년 2월 24일 국제연맹 총회에서

"(1932년) 9월 18일 밤의 일본 측 군사행동은 정당방위라고 인정할 수 없으며 만주국이 순수하고 자발적인 독립운동의 결과로 생겨난 것으로 생각할 수 없다. 하지만 동시에 만주의 특수사정을 인정해 단순히 9월 18일 이전의 원상태로 복귀하는 것도 해결책이 될 수 없다[47]"

고 결론지은 리튼(Lytton)보고서가 채택되자 일본은

"일본의 행동은 자위 행동이었으며 만주국의 독립운동은 자주적으로 발전한 것"

이라고 주장하며 국제연맹을 탈퇴했다[48].

연맹에서 탈퇴한 일본은 국공내전에서의 승리가 우선이었던 국민당 정부와 1933년 5월 탕구(塘沽)에서 협정을 맺고 만주사변으로 인한 모

46. 일본역사학연구회, 위의 책, p222. 당시 일본의 총수출에서 중국과 만·몽 지역에 대한 수출이 차지하는 비중이 증가하는 데 반해 중국에서 일본의 시장 점유율은 1926년을 기점으로 매년 감소했다. 원료 수입에 있어서도 중국과 만·몽 지역의 총수출액 가운데 대일 수출액 비중은 줄고 일본의 총수입액 가운데 이들 지역에서 수입한 금액의 비율은 계속 상승했다. 일본역사학연구회, 위의 책, p167.
47. 일본역사학연구회, 위의 책, p221
48. 당시 일본 군부는 국제연맹을 탈퇴하고 자유롭게 중국 침략을 추진하자고 주장했다.

든 전투를 공식적으로 종결했다. 협정 내용은 중국군이 만리장성 이남으로 철수해 만리장성 부근은 비무장지대로 만들어 중국 측 경찰이 치안유지를 담당하고 일본군은 만리장성 전선으로 자발적으로 철수하는 것이었다. 국제연맹의 집단안전보장주의 원칙을 무시하고 분쟁 당사국들이 직접 협상을 통해 체결한 탕구협정은 국제연맹의 존립에 심각한 타격을 주었다.

국제연맹은 대일 무기수출 금지, 만주국 불승인 등을 안건으로 상정하는 데 그쳐 일본의 만주 침략에 대해 실질적이고 유효한 제재를 하지 못했다. 또한 나치독일이 1933년 10월 국제연맹 탈퇴를 선언함으로써 국제연맹의 영향력은 크게 쇠퇴했다.

그리고 미국, 영국, 소련 등도 일본의 만주 침략에 대해 어떠한 행동도 취하지 않았다. 사건 발발 직후 미국은 사건이 현지 부대의 과격한 행동일 뿐이고 국제연맹의 사건 불확대 방침에 동의하는 미온적인 태도를 보였다. 하지만 10월의 진저우(錦州) 포격 이후에는 태도를 바꿔 강경하게 대응했지만, 이것 역시 대공황 이후 강화된 미국 외교정책의 고립주의에 따라 그저 '불승인주의' 원칙을 선언하는 정도에 그쳤다.[49] 만주에 특별한 이권이 없었던 영국은 일본의 침략행위가 만주에 국한된다면 특별히 문제 삼지 않고 묵인하고자 했다. 그리고 영국과 미국 등 서방 국가들은 일본의 만주 점령이 이 지역에서 자신들의 시장이 축소되더라도 소련에 대비하는 교두보로서의 일본의 역할을 인정하는 분위기였다.[50] 이처럼 일본의 만주 점령과 관련해 국제적 차원의 심각한 간섭은 없었다.

49. 일본역사학연구회, 위의 책, p182-183
50. 일본역사학연구회, 위의 책, p185

중일전쟁

　1937년 7월 7일 베이징 서남부 루거우차오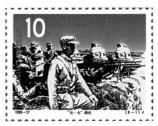
(盧溝橋)에서 발생한 블랙코메디[51]같은 장제스
의 국민혁명군과 일본군의 우발적인 충돌은
본격적인 중일전쟁의 시발점[52]이며 이때부터
1945년까지 전쟁상태가 유지되었기에 2차
세계대전의 시발점이기도 하다.[53] 그림 6-1-

그림 6-1-12

12는 중국이 중일전쟁 50주년을 기념하여 1995년 9월 3일 발행한 8
종 우표 중 하나로 1937년 7월 7일의 루거우차오 충돌을 도안했다.

　7월 26일 전면적으로 공격을 시작한 일본군은 7월 30일 베이징과
톈진을 점령했다. 이와 별도로 8월 9일 상하이에서 일본 해군 장교 1
명과 사병 1명이 사살되자 8월 13일 상해 주둔 일본 해군육전대[54]와
국민혁명군 사이에 전투가 시작되었다. 14일 일본 정부는

　　"중국군의 폭거를 응징함으로써 난징정부의 반성을 촉구하고자 이제 단호

51. 이날 베이징 서남부 펑타이 지역에 주둔하고 있던 일본군은 국민혁명군이 주둔하던
　　루거우차오 바로 옆 용왕묘 부근에서 시위하듯 야간훈련을 실시했다. 연습 종료 직
　　전 일본군 머리 위로 한 발의 총성이 울리고 인원 점검 때 병사 1명이 행방불명이었
　　다. 행방불명된 일본군 병사를 찾기 위해 중국인 마을로 진입하려는 일본군을 국민
　　혁명군이 저지하자 충돌이 발생했다. 당시 행방불명되었던 병사는 생리적 문제 해
　　결을 위해 대오에서 잠시 이탈했고 막사로 돌아와 있었다.
52. 앤터니 비버 지음 김규태·박리라 옮김, 2017, 『제2차 세계대전, 』, 글항아리, p90
53. 폴 콜리어 등, 위의 책, p447. 본격적인 태평양전쟁 발발 시기는 일본군이 타이, 영
　　국령 말라야와 싱가포르, 홍콩 등을 공격하고 진주만을 공습한 1941년 12월 7일로
　　본다. 그동안 선전포고도 없이 홀로 일본과 싸우던 중국은 진주만 공습 이후 일본에
　　공식적으로 선전포고했다.
54. 당시 상하이에는 일본 해군육전대 3,000명이 주둔하고 있었다. 앤터니 비버, 위의
　　책, p91-93

한 조치를 취할 수밖에 없게 되었다[55]"

고 성명을 발표하고 전면적으로 대중국 침략전쟁의 개시를 선언했다.

1930년대 중국으로 파견된 독일 군사고문단에 의해 훈련받은 장제스 직속 정예부대의 저항에 일본군은 3개월 동안 격렬한 전투를 하고 어렵게 상하이를 점령했다. 상하이 전투는 중일전쟁에서 가장 중요한 전투 중 하나였다. 총 20만 명의 병력을 동원한 일본군은 4만 명 이상의 사상자가 발생했으며 장제스의 국민혁명군은 사상자가 18만7,000명이 넘었다.[56]

루스벨트가 중국에서의 전쟁이 일본의 침략 때문이라고 규탄하자 1933년 일본의 국제연맹 탈퇴를 주도했던 마쓰오카 요스케(松岡洋右, 1880~1946)는

"일본은 팽창 중이다. 팽창기의 국가치고 이웃 나라를 침략하지 않은 나라가 어디 있는가?[57]"

라고 반발했다.

1937년 일본은 육군 6개 군 24개 사단과 해군 제2, 3함대를 투입해 중국 북부(화베이) 5개 성의 전략적 요충지와 상하이, 난징을 점령했다. 12월에 난징을 점령한 일본군은 살인·강간·약탈의 향연인 난징대학살을 자행했다.[58] 이때 25만 명 이상의 민간인이 살해당했다.[59]

55. 일본역사학연구회, 위의 책, p424
56. 앤터니 비버, 위의 책, p94
57. 폴 콜리어 등, 위의 책, p448
58. 난징대학살 당시의 참혹한 상황은 미국 신문기자인 스노우(Edgar Snow, 1905~1972)

마오쩌둥[60](毛澤東, 1893-1976)이 이끄는 중국공산당과 1937년 9월 23일 '국공합작'을 맺은[61] 장제스의 국민당 정부는 이듬해 1938년 3월 24일부터 4월 7일까지 있었던 타이얼좡(台兒莊)전투에서 처음으로 승리를 거두었다. 1938년 6월 일본군은 35만 명의 병력으로 우한과 광둥을 공격하여 10월에 점령했다. 일본군이 중국 북부, 중부 그리고 해안지역을 성공적으로 점령했으나 국민혁명군의 군사적 약점을 잘 알고 있던 장제스가 전역(戰域)을 지리적으로 확장 시키면서 대규모 공격을 회피하는 '지연전술'을 펼치자 국민혁명군의 군사적 열세에도 불구하고 중일전쟁은 1941년 이후 장기전에 돌입하면서 마치 끝도 없는 늪[62]과 같았다.

중국의 끈질긴 저항으로 중일전쟁을 마무리하지 못했지만, 일본 육군은 새로 편성된 부대를 중일전쟁에 투입해 실전 훈련하는 간접 효과를 얻었다. 하지만 1937년부터 벌어진 중일전쟁에 투입된 자금과 자원은 태평양전쟁 수행을 힘들게 한 주요 원인 가운데 하나였다. 태평양전쟁이 본격적으로 시작된 1941년 12월에 중국에 파견된 병력은 68만 명으로 영국과 네덜란드, 미국의 점유지를 공격하는 데 투입된 일본군 병력의 네 배였다.[63]

의 『아시아 전쟁』에 사실적으로 기록되어 있다. 님 웨일스(Nym Wales, 1907-1997)라는 필명으로 잘 알려진 그의 부인은 조선인 독립운동가 김산의 생애를 다룬 『아리랑』으로 유명하다.
59. 폴 콜리어 등, 위의 책, p448
60. 1935년 1월의 대장정 도중 구이저우성 북쪽 쭌이(遵義)에서 개최된 중국공산당 중앙정치국 회의에서 마오쩌둥은 당권과 군사지도권을 장악했다.
61. 중국공산당의 홍군(紅軍, 소련의 군대는 적군(赤軍)이라 표현한다)은 국민혁명군 제8로군(八路軍)과 국민혁명군 신4군(新四軍)으로 재편성되었다. 팔로군과 신사군은 국민혁명군 소속이긴 하지만 독자적으로 작전권과 지휘권을 가졌고 장제스의 지시를 받지 않았다.
62. 일본역사학연구회, 위의 책, p449
63. 앤터니 비버, 위의 책, p410

중일전쟁의 조기종식을 위한 강화 시도

　1937년 12월 난징을 점령한 일본은 아래의 강화조건으로 중일전쟁을 마무리하려고 시도했다.

　① 중국은 용공항일만(容共抗日滿) 정책을 포기하고 일·만 양국의 방공
　　 정책에 협력한다.
　② 주요 지역에 비무장지대를 설치하고 핵심 지역에 특수기관을 설치한다.
　③ 일본, 만주, 중국 3국 사이에 긴밀한 경제 관계를 구축한다.
　④ 중국은 일본에 대해 필요한 배상을 실시한다.

　여기에 만주국 승인, 내몽고 지역의 '방공자치정부' 수립, 화베이·내몽고·화중에 일본군 주둔을 요구했다.[64]
　하지만 중국을 '제2의 만주국[65]'으로 만들기 위해 침략을 확대하려고 하는 군부에 굴복한 고노에 후미마로(近衛文麿, 1891-1945) 총리는 1938년 1월 16일

　"제국 정부는 난징 공략 후 중국 국민정부에 마지막으로 반성의 기회를 주고자 했다. 그러나 국민정부는 제국의 진의를 이해하지 못하고 항전을 획책하고 도탄에 빠진 자국민의 어려움을 돌아보지 못하고 있을 뿐 아니라 동아시아의 평화를 돌아보지도 못하고 있다. 이로써 제국 정부는 앞으로 중국

64. 일본역사학연구회, 위의 책, p435
65. 일본은 중국 국민당 부총재로 반공화평(反共和平)을 주장한 왕징웨이(汪精衛, 1883-1944)를 수반으로 하는 친일 괴뢰 정권을 1940년 3월 30일 난징에 세웠다.

국민정부를 상대하지 않고 제국과 진정으로 제휴할 수 있는 신흥 중국 정권의 성립과 발전을 기대하며, 새 정권과 국교를 조율하여 갱생을 위한 중국 건설에 협력하고자 한다[66]"

고 성명을 발표하면서 강화협상을 파기했다. 이것으로 중일전쟁을 조기에 종식할 수 있는 길이 막히고 장차 태평양전쟁으로 확대되는 장기전으로 돌입했다.

장제스의 국민당 정부와 강화협상을 파기한 일본 정부는 경제뿐만 아니라 국민 생활 전반을 관료적 통제 아래 두고 전쟁을 위해 총동원하는 「국가 총동원법」을 1938년 3월 24일 제정하고 본격적인 군국주의의 길로 나섰다.[67]

중일전쟁이 장기화되자 그동안 장제스의 국민당 정부를 지원하던 나치독일은 일본과의 관계 개선을 위해 1938년 2월 20일 만주국을 승인하고 중국 국민당 정부에 파견했던 군사고문단을 철수하는 등 대중국정책을 바꾸었다.

1940년 말 중국은 장제스의 충칭 정부가 지배하는 지역, 마오쩌둥의 공산당이 영향을 미치는 소위 '해방구', 일본군의 괴뢰정권이 수립한 화베이(중국 북부)와 친일파 왕징웨이의 난징 정부가 지배하는 지역, 내몽고의 몽강[68](蒙疆) 정부, 만주국 등으로 분할되어 있었다.

66. 일본역사학연구회, 위의 책, p437
67. 일본역사학연구회, 위의 책, p439
68. 내몽골에 있었던 일본의 괴뢰 정권

중국공산당 팔로군의 참전

　만주국과 몽골의 접경 지역인 노몬한(諾門罕)에서 국경 침범이 계기가 되어 1939년 5월 12일부터 9월 16일까지 있었던 할힌골 전투[69]에서 관동군이 게오르기 주코프가 지휘하는 소련-몽골 연합군에게 패배[70]하면서 일본은 중국 이북으로 진출하고자 하는 시도를 접고 소련과 중립조약을 체결했다.

　일본과 중립조약을 체결하고 대중국 지원[71]을 중단한 소련을 압박하기 위해 장제스가 기만전술로 일본군과의 협상을 시도하자 이에 속은 소련은 장제스와 일본군의 협상을 방해하기 위해 중국공산당으로 하여금 일본군과 전투를 지시했다.[72] 40만 명의 병력을 동원한 중국공산당은 1940년 8월 20일부터 이듬해 1월 24일까지 허베이(河北) 지역에서 일본군과 싸워 승리했다. 이 전투에 100개 연대가 참여했다 하여 흔히 '백단대전'이라 부른다. 그림 6-1-13은 그림 6-1-12와 함께 발행된 8종 우표 중 하나로 백단대전의 승리를 기념하고 있다. 만리장성을 배경으로 포즈를 취한 중국공산당 병사를 도안했다.

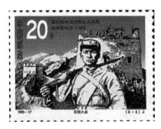

그림 6-1-13

69. 일본과 만주국은 할힌골강을 국경으로 주장하는 반면 소련과 몽골은 이 강에서 동쪽으로 약 30㎞ 정도 떨어진 노몬한 부근을 주장했다. 1939년 5월 12일 몽골군 기병 약 700명이 할힌골강을 건넌 것을 국경 침범으로 간주해 관동군이 공격을 가함으로써 전투가 시작되었다.
70. 관동군은 거의 괴멸될 만큼 피해를 입었다.
71. 소련은 1937년 8월 중국과 불가침조약을 체결하고 무기 및 군수물자를 지원했다.
72. 중국공산당 팔로군과 신4군의 전술은 일본군이 진격하면 일본군 점령 지역을 게릴라전으로 공격해 탈환하고 일본군 주력이 분산되면 대규모 병력으로 집중공격하는 것이었다.

1941년 6월 22일 독일이 소련을 침공하면서 독소전쟁이 발발하자 스탈린은 중국 북부 지역의 일본군을 견제하기 위해 마오쩌둥에게 대대적인 게릴라전을 요청했다. 하지만 마오쩌둥이 아무런 조치도 취하지 않고 오히려 일본군 전선 뒤에 남아 있던 병력을 대거 철수해 스탈린과 소련의 분노를 샀다. 이러한 마오쩌둥의 행위는 '프롤레타리아 국제주의'에 대한 배신이었다. 이로 인해 스탈린은 마오쩌둥이 일본군과 싸우는 것보다 장제스가 지배하는 영토를 점령하는데 더 관심이 있다는 것을 확실히 알게 되었다.

하지만 오카무라 야스지(岡村寧次, 1884-1966) 대장이 지휘하는 일본군은 게릴라전을 펼치는 중국공산당 팔로군의 배후 지역을 파괴하기 위해 '모두 죽이고(殺光), 모두 불태우고(燒光), 모두 빼앗는(搶光)' 잔인한 '삼광(三光) 작전'을 펼쳐 젊은 남자는 살해하거나 강제노역에 동원하고 일본군이 취할 수 없는 수확물은 모두 불태웠다. 삼광 작전으로 중국공산당이 지배하는 지역의 인구가 4,400만 명에서 2,500만 명으로 줄었다.[73]

일본군의 대륙타통작전

태평양에서 미국에 제해권을 빼앗긴 일본은 미국이 중국 남부 해안에 상륙하기 전에 장제스의 국민혁명군을 괴멸시키고 중국 내 미국 제14육군항공대의 비행장을 파괴하는 한편 중국 내 병력을 베트남,

73. 앤터니 비버, 위의 책, p407

타이, 말레이에 주둔 중인 병력과 연결하는 '대륙타통작전'을 1944년 4월에 시작했다.

중국파견군 총 62만 명 중 51만 명을 동원한[74] 대륙타통작전은 일본 육군이 중일전쟁에서 실행한 작전 가운데 가장 규모가 큰 작전으로 12월에 중국을 반 토막 내는 데 성공했지만, 전략적으로 별로 의미가 없는 소모전에 불과했다. 1945년 5월 독일이 항복하자 중국 내 일본군은 동부 해안으로 철수했다.

하지만 일본군의 대륙타통작전은 훗날 국공내전에 엄청난 영향을 끼쳤다. 50만 명 이상의 국민혁명군 병력을 잃고 허난(河南), 후베이(湖北), 후난(湖南), 광시(廣西), 광둥(廣東) 등 곡창지대를 모두 빼앗긴 장제스에게 대륙타통작전은 치명적인 타격이었다. 반면에 허베이에서 중국 공산당의 팔로군을 상대하던 일본군 병력 대부분이 대륙타통작전에 투입되면서 한숨 돌린 팔로군은 1944년 말 정규군 90만 명에 지역 농민군이 약 250만 명으로 증가했다.[75] 1945년에는 정규군만 120만 명이 넘어 중국 내 일본군보다 많아졌다.

토사구팽

1937년에 중일전쟁이 시작될 때 미국과 영국은 그다지 개입할 생각이 없었다. 미국은 일본에게 중국 시장을 보장해 줌으로써 문제를 해

74. 앤터니 비버, 위의 책, p843
75. 앤터니 비버, 위의 책, p941

결한다는 '유화정책'을 펼쳤다. 일본을 소련의 남하를 저지하는 '방공
방벽'으로 활용하고자 했던 영국 역시 1939년 7월 일본과 협정을 맺
고 일본의 중국 침략을 묵인했다. 그리고 1940년 7월에는 국민혁명군
의 군수 물자 이동경로인 미얀마 루트를 일본의 압력에 굴복해 일시
적으로 폐쇄했다. 해안의 여러 항구를 일본군에 점령당한 중국의 군
수 및 공업필수품의 98%는 미얀마 루트, 베트남 루트, 인도-윈난 루
트에 의존하고 있었다.[76] 이러한 미얀마 루트의 폐쇄는 중국 국민혁명
군의 대일 항전능력을 약화시켰다.

그러다가, 중일전쟁의 궁극적 목적이

"동아시아의 영원한 안정을 확보하기 위한 신질서 건설[77]"

에 있다는 소위 '신질서 성명'을 일본 정부가 1938년 11월 3일 발표하
자 미국과 영국은 기존의 대일 유화정책을 포기하고 장제스의 국민당
정부에 대한 지원을 강화했다. 1941년 12월 태평양전쟁 발발 이후에
는 중국이 일본 본토를 폭격할 수 있는 '가라앉지 않는 항공모함'이었
기에 미국은 중국이 일본에 항복하지 않도록 물심양면으로 도왔다.[78]

하지만 마리아나 제도의 괌과 티니언[79], 사이판에 건설된 미국 육군
항공대 기지가 1944년 12월부터 가동되자 더이상 중국은 태평양전쟁
승리에 있어 필수적인 요소가 아니었다. 이때부터 루스벨트는 장제스

76. 일본역사학연구회, 위의 책, p149
77. 일본역사학연구회, 위의 책, p450
78. 태평양전쟁 동안 미국과 영국은 중국이 일본과 전쟁을 계속할 수 있도록 아편 전쟁
 과 의화단 사건 후 중국과 강제로 체결한 '불평등 조약'으로 얻은 모든 국제협상 권
 리를 1943년 1월 17일 공식적으로 포기했다. 앤터니 비버, 위의 책, p530
79. 히로시마에 원자폭탄을 투하한 B-29가 이륙한 곳

의 국민당 정부와 냉정하게 거리를 두었다. 덩달아 미국 언론은 장제스에 대한 혐오감을 내비쳤다. 미국 언론은 장제스의 국민당 정부를 독재적이고 무능하며 부패한 족벌주의 정권으로 비방하고 마오쩌둥과 중국공산당을 미화했다.[80]

프랑스가 독일에 6주 만에 항복했던 것처럼 중국이 일본에 일찍 항복했다면 태평양전쟁에서 일본군은 훨씬 더 강했을 것이다.[81]

80. 하지만 당시 마오쩌둥은 내부에서 반대자를 색출·근절하는 잔인한 숙청을 했다. 그리고 사상통제와 '자아비판'을 통해 당내 고위층 전체에 마오쩌둥 사상을 강요하는 마오쩌둥 우상화는 스탈린을 능가하는 수준이었다. 마오쩌둥은 비밀경찰을 쓰지 않았지만 마녀사냥을 통해 내부를 통제하였다. 앤터니 비버, 위의 책, p940-942
81. 앤터니 비버, 위의 책, p938

6-2 진주만 기습공격과 남벌

도라 도라 도라[1]

1941년 11월 26일, 쿠릴 열도[2]에 대기하고 있던 연합함대의 제1항공함대[3] 사령관 나구모 주이치(南雲忠一, 1887-1944) 제독에게

"니타카 산[4]에 올라라 1208"

이라는 일본제국 해군 연합함대 사령관 야마모토 이소로쿠(山本五十六, 1884-1943) 제독의 암호전문이 전달되자 함재기 414대를 탑재한 항공모함 6척과 전함 2척, 순양함 2척, 구축함 9척, 잠수함 3척, 유조선 8척으로 편성된 나구모의 항모선단은 쿠릴 열도를 떠나 철저한 무선침묵을 유지한 채 진주만으로 향했다.

하와이 표준시각으로 12월 7일 아침 7시 48분[5], 항공모함에서 이륙

1. トラトラトラ. 진주만 기습공격에 나선 일본군이 사용한 '기습에 성공했다'(ワレ奇襲ニ成功セリ)는 뜻의 암호. 진주만 기습공격을 소재로 제작하여 1970년에 개봉된 미국과 일본 합작영화의 제목이기도 하다.
2. 일본식 지명: 치시마(千島) 히토캇푸(單冠)만
3. 일본 해군 최초의 항모 기동부대
4. 타이완섬의 최고봉. 아마 미국이 이 암호전문을 해독해도 함대의 행선지를 필리핀, 태국, 말라야, 혹은 보르네오로 오판하기 바란 기만전술 같다. 실제로 11월 26일 루스벨트는 일본군의 대규모 수송선단이 타이완 남쪽 바다에 있다는 보고를 받았다. 폴 콜리어 등 지음, 강민수 옮김, 2008, 『제2차 세계대전: 탐욕의 끝, 사상 최악의 전쟁』, 플래닛 미디어, p470

한 함상폭격기와 뇌격기, 제로전투기 등 총 359대(1차 183대, 2차 176대)의 항공기가 나른한 일요일 오전의 진주만을 선전포고 없이 기습공격해 전함 6척을 포함해 총 14척의 미국 해군 함정을 파괴하거나 침몰시켰다.

또한 164대의 비행기를 파괴하고 128대에 손상을 입혔으며 2,335명의 군인과 68명의 민간인을 죽였다. 하지만 최우선 목표물이었던 미국 해군의 항공모함은 진주만에 있지 않아 파괴하지 못했으며 450만 배럴의 기름이 저장되어 있던 연료저장 탱크 역시 무사했다.

하버드 대학 유학과 주미 일본대사관 해군무관 근무 경험으로 미국의 산업생산력과 잠재력을 정확하게 인식하고 있었던 야마모토 대장이 진주만 기습공격 후

"잠자는 사자를 건드린 것이 아닐까"

라고 중얼거렸다고 전해진다. 진주만 기습공격 장면을 담은 그림 6-2-1의 우편엽서는 일본이 1943년 12월 8일에 발행한 「태평양전쟁 기념 보국 엽서집」에 들어 있는 3종의 엽서 중 하나이다. 엽서의 액면가는 2전이지만 엽서집은 국방헌금 10전을 포함하여 30전에 판매되었다.

5. 일본 시각 12월 8일 새벽 3시 48분

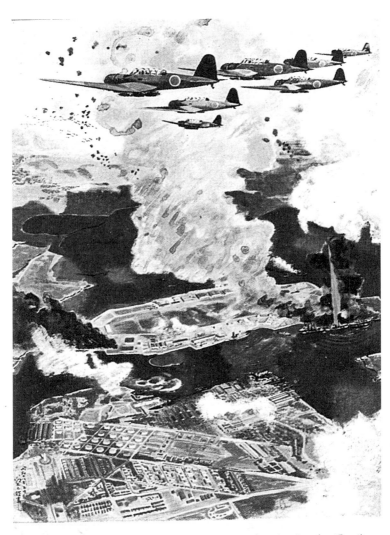

筆二堅岡吉　　　　　襲強灣珠眞イワ八

그림 6-2-1

1941년 12월 8일 오전 7시 일본 라디오에서

"대본영 육해군부 발표, 제국 육·해군은 오늘 8일 새벽, 서태평양에서 미·영군과 전투 상황에 돌입했다"

는 긴장된 목소리의 임시뉴스가 방송되었다. 11시경에는 도조 히데키 (東條英機, 1884-1948) 총리의

"승리는 항상 천황의 성덕 아래 있다[6]"

는 선전 방송이 있었으며 오후 8시 4분에는 하와이 공습의 성과 발표가 있었다.

　일본의 진주만 기습공격은 독일·이탈리아·일본의 3국동맹에게 가장 값비싼 대가를 요구했다. 그동안 국내 정치적으로 중립을 강요받고 있던 미국이 연합군에 참전하면서 게임체인저가 되었다.

게임체인저 미국의 참전

　유럽에서의 전쟁 개입을 반대하던 미국 내 여론이 일본군의 진주만 기습공격으로 완전히 달라져 미국의 참전이 가능해졌다. 1940년 부근

6. 일본역사학연구회 지음, 아르고(ARGO) 인문사회연구소 편역, 2019, 『태평양전쟁사 2』, p244

실시된 미국 갤럽 조사에 의하면, 미국 국민 96% 이상이 전쟁 개입에 반대했다.[7] 미국의 전쟁부[8]장관 스팀슨(Henry L. Stimson, 1867~1950)은

"일본이 하와이에서 우리를 직접 공격함으로써 모든 것을 해결해 주었다……우리의 우유부단함은 이것으로 끝났다. 위기는 우리 전 국민들을 단결시켰다[9]"

고 진주만 기습공격이 있은 날 일기에 적었다.

당시 미국은 어떤 국가와도 공식적으로 전쟁상태가 아니었다. 대공황 때 대통령으로 당선된 루스벨트는 취임 초기부터 유럽 불간섭주의를 표방하고

"우리는 다른 나라의 전쟁에 참가하지 않겠다. 우리는 직접 공격을 받는 경우를 제외하고 미국령 밖의 외국 영토에서 싸우기 위해 우리의 군대를 보내지 않을 것"

이라고 천명했다.

하지만 1940년 6월 프랑스가 독일에 항복한 이후 홀로 독일과 싸워야 하는 영국의 위기를 해소하기 위해 루스벨트는 미국 내 무기 생산 업체가 정부로부터 융자를 받아 무기를 생산한 후 이를 영국에 '대여'하는 「무기대여법」을 1941년 3월 11일 제정해 영국을 도왔다.[10] 당시

7. 일본역사학연구회, 위의 책, p174
8. 2차 세계대전 당시 미 육군을 지휘하고 관리하던 미국 내각 중 하나. 오늘날 미국 국방부.
9. 일본역사학연구회, 위의 책, p244

미국은 「채무 불이행국에 대한 융자 및 차관을 금지한 존슨법」[11]과 「교전국에 대한 융자와 차관을 금지한 중립법」[12]을 제정해 교전국에 군수품을 수출하는 것조차 금지하고 있었다.[13]

이 때문에 일부 역사가들은 루스벨트가 의도적으로 일본을 자극했 거나 아니면 적어도 일본이 진주만을 공격한다는 것을 사전에 알고 있으면서도 미국의 참전 구실을 만들기 위해 아무런 조치도 취하지 않았다는 견해를 제기하기도 한다. 그리고 영국 정보기관이 일본 함 대의 진주만 공격 명령 암호를 해독했지만, 미국을 전쟁에 확실히 끌 어들이기 위해 처칠은 루스벨트에게 이를 전하지 않았다는 음모론도 있다.[14]

일본군의 진주만 기습공격 다음 날 루스벨트 대통령은 의회 연설에 서 미국은 일본과 평화교섭을 진행하고 있었고 천황에게 메시지를 보 내 평화를 위해 생각할 수 있는 모든 수단을 강구했으나 일본의 화답 은 하와이 진주만 공격 개시 후 1시간이 지나서야 전달되었다는 사실, 그리고 그 공격은 수일 혹은 수 주일 전부터 신중히 계획된 완전한 '기 습'이자 '속임수 공격'이었다고 강조하면서 '전쟁상태' 선언을 요구했 다. 루스벨트 대통령은 진주만이 공격당한 날을

10. 이 법에 의거 영국은 막대한 전쟁 물자를 미국에서 후불로 공급받았다. 폴 콜리어 등, 위의 책, p171
11. 1934년 4월 13일 제정. 1차 세계대전 당시 미국에 진 빚을 상환하지 않은 영국에 대해 융자와 차관이 금지되어 있었다.
12. 1939년 11월 4일 제정
13. 1937년의 에티오피아 전쟁과 스페인 내전에도 중립법을 적용했다.
14. 폴 콜리어 등, 위의 책, p474

"불명예로 남아 있게 될 날"[15]

이라고 정의했다.

의회의 승인을 받은 미국 정부는 즉시 일본에 대한 전쟁을 선포하고

'진주만을 기억하라'(Remember Pearl Harbor)

라는 슬로건(그림 6-2-2)으로 전 국민을 하나로 묶었다. 같은 날 영국과 캐나다, 네덜란드 역시 일본에 대한 전쟁을 선포했으며 다음 날에는 중국과 호주가 전쟁을 선포했다.

그림 6-2-2

참전을 결정한 미국은 병력을 8백만 이상으로 늘리고 각종 무기, 항공기, 선박, 전차 등 군수품을 생산하는 미국 군수산업을 총력전 대비 생산체제로 전환했다.[16] 히틀러의 바램[17]과 달리 참전을 결정한 미국은 태평양 전역이 워낙 넓기에 병력과 물자를 수송하는데 효율적이지

15. 폴 콜리어 등, 위의 책, p474
16. 앤터니 비버 지음 김규태 · 박리라 옮김, 2017, 『제2차 세계대전, 』, 글항아리, p423
17. 일본군의 진주만 기습공격 직후 히틀러는 태평양에서 벌어진 위기 상황 때문에 향후 2년 안에는 미국이 유럽에서 큰 힘을 발휘할 수 없을 것이라 오판하고 1941년 12월 11일 미국을 상대로 선전포고했다.

않아 유럽 우선 정책을 선택했다.

일본군의 진주만 기습공격 소식을 들은 처칠은 안도와 감사의 마음으로 잠을 잤다고 한다.[18] 미국이 참전을 결정한 후인 4월 22일부터 3주 동안 미국에서 가진 처칠과 루스벨트의 회담과 관련된 암호는 '죽음의 신은 아르키디아에도 있다'[19]는 격언으로 유명한 '아르키디아[20]'였다.

일본과 미국의 전력 비교

중일전쟁이 시작된 1937년에 일본의 인구는 7,000만이었지만 연료, 천연자원, 쌀의 해외의존도가 매우 높았다. 태평양전쟁이 본격화되는 1941년 무렵 일본 육군은 44개 사단으로 구성되어 있었고 각 사단은 약 1만8,000명으로 편성되어 있었다. 병사들은 훈련이 잘되어 있었고 몇 년 동안 중일전쟁에서 실전 경험을 쌓은 베테랑들이었다. 2차 세계대전이 끝날 무렵, 일본 육군의 병력은 170개 보병사단, 13개 항공사단, 4개 기갑사단, 4개 고사포사단 등 총 230만 명으로 증가했다.

태평양전쟁 개전 당시 일본 해군은 전함 10척과 항공모함 10척을 포함하여 총 391척의 군함을 보유했다. 그리고 항공모함이나 육상기

18. 앤터니 비버, 위의 책, p421
19. 삶의 무상함과 죽음의 불가피성을 말하는 이 격언은 '너는 반드시 죽는다는 것을 기억하라'는 의미이다.
20. 그리스의 펠로폰네소스반도에 있는 지역의 이름이다.

지에서 작전을 수행하는 전투기, 뇌격기, 폭격기 등 1,750대의 항공기를 보유하고 있었다.[21]

전쟁 발발 당시 미국의 인구는 일본 인구의 2배에 해당하는 1억 4,100만 명이었고 산업력의 격차는 이보다 훨씬 더 컸다. 예를 들어 1937년 미국의 철강생산량이 2,880만ton인데 반해 일본의 경우는 겨우 580만ton에 불과했다. 이처럼 생산력과 인구에서 도저히 미국의 상대가 되지 않은 것이 태평양전쟁에서 일본이 패배하는 가장 핵심적인 원인이라고 볼 수 있다.[22]

1940년 초 미국 육군의 병력은 겨우 16만 명이었지만 1940년 9월에 징병제가 도입되면서 증가하기 시작해 12월에 160만 명(육군항공대 27만 명 포함), 1945년 3월에 810만 명(육군항공대 180만 명)으로 늘어났다. 1939년 9월에 미국 육군항공대[23]가 보유한 항공기 대수는 2,470대였지만 1944년 7월에는 7만9,908대였다. 미국은 전쟁 기간 중 해마다 성능을 개량해가면서 30만 대의 각종 항공기를 생산해내었다. 1940년 7월에 16만997명이었던 미국 해군 병력은 1945년 8월에는 450만 명으로 증가했다.

일본군이 진주만을 기습공격하는 1941년 12월 진주만에 기지를 둔 미국 태평양함대는 전함 9척, 항공모함 3척, 순양함 21척, 구축함 67척, 잠수함 16척을 보유했으며 마닐라를 모항으로 한 아시아 함대는

21. 폴 콜리어 등, 위의 책, p456-458
22. 폴 콜리어 등, 위의 책, p458
23. 미국 육군항공대는 육군의 일부였지만 사실상 독립적인 군으로 운영되었고, 육군항공대를 지휘하는 아놀드(Hap Arnold, 1886-1950) 육군원수는 4인으로 구성된 미군 합동참모본부의 일원이었다.

순양함 3척, 구축함 13척, 잠수함 29척, 수상기 모함 2척, 포함 16척을 보유하고 있었다.

전쟁 기간 중 미국은 상륙정 8만8,000척, 잠수함 215척, 최대 90대의 함재기를 탑재하는 대형 항공모함에서 함재기 16~36대를 탑재하는 소형 호위 항공모함까지 총 147척의 항공모함, 기타 군함 952척을 건조했다. 그리고 6개 사단으로 이루어진 미국 해병대는 거의 전원이 태평양 전선에 투입되었다.[24]

무모했던 일본 군부의 도박

전통적 방식으로 미국과 싸워 승리하는 것은 불가능하다고 판단한 일본군 대본영은 청일전쟁과 러일전쟁에서 얻은 경험을 바탕으로 기습공격으로 초기에 우위를 확보하면 미국이 아시아에서 일본의 헤게모니를 인정하는 평화협상에 응할 것으로 오판하고 진주만을 기습공격했다.

하지만 이런 도박은 미국에 통하지 않았다. 진주만을 기습공격 당한 미국은 불명예를 씻기 위해 일본이 항복할 때까지 절대로 중간에 전쟁을 그만두려 하지 않았다. 그후 일본 해군은 동쪽으로는 하와이, 남쪽으로는 시드니, 서쪽으로는 아프리카 서해안의 마다가스카르섬 앞바다에 이르는 광대한 해역에서 연합국 해군과 싸워야 했다. 그리고 육군과 해군육전대는 중국대륙 뿐만 아니라 북태평양의 알류샨 열도

24. 폴 콜리어 등, 위의 책, p459-461

에서부터 남태평양의 솔로몬제도에 이르는 여러 섬과 남아시아 정글에서도 연합군과 치열하게 지상전을 펼쳐야만 했다.

이길 가능성이 전혀 없는 미국을 상대로 전쟁을 시작한 일본은 승리할 기회를 한 번도 잡아보지 못하고 미국의 강력한 생산력과 원자폭탄에 끝내 무릎을 꿇었다. 당시 총리였던 고노에 후미마로가 1940년 9월에 연합국과의 전쟁했을 때 승리 가능성을 묻자 야마모토 제독은

"100% 진다"

고 단언하고

"미국, 영국과 전쟁을 하면 첫 6개월에서 1년까지는 파죽지세로 승리에 승리를 이어갈 수 있지만, 그 후에는… 승리를 장담할 수 없다[25]"

고 예측했다. 태평양전쟁 개전 8개월을 앞두고 1940년 10월에 만들어진 총리 직속 총력전연구소[26]에서 수행한 미국과의 '총력전 시뮬레이션' 결과 역시

"초전에는 기습공격으로 이길 수 있지만, 장기전을 버틸 능력이 없고 소련의 참전으로 패전한다"

25. 앤터니 비버, 위의 책, p375
26. 평균연령 33세, 36명의 국가 중추 기구에서 선발한 문무(文武) 엘리트로 구성된 일종의 워게임 연구기관이었다.

는 것이었다. 마치 1945년 8월 이후로 시간여행을 해서 작성한 듯 원폭 투하를 제외하고 전쟁의 진행 경로까지 거의 정확히 내다봤다.[27] 일본제국에서 군부독재 체제를 구축했던 도조 히데끼 역시 미국과 전쟁을 한다는 것이 무모한 도박임을 알고 있었다.[28]

왜 일본은 무모한 전쟁을 일으켰는가?

중일전쟁이 장기화되자 일본군은 장제스의 국민혁명군 물자수송로를 차단하기 위해 1940년 9월 22일 프랑스령 인도차이나 북부를 침공해 프랑스령 인도차이나 정부와의 비밀협상을 통해 주둔을 허가받았다. 그리고 네덜란드령 동인도 지역[29]의 유전을 확보하는 데 있어 이상적인 교두보인 프랑스령 인도차이나 남부를 점령하기로 1941년 7월 2일 각료회의에서 결정한 일본은 7월 23일 프랑스령 인도차이나와 공동방위협정을 체결하고 프랑스령 인도차이나 남부에 군대를 주둔시켰다.[30]

이러한 일본군의 프랑스령 인도차이나 남부 주둔은 미국과의 관계

27. 조선일보, 2024.12.26., [신상목의 스시 한 조각] 패배가 예견된 전쟁
28. 앤터니 비버, 위의 책, p375-376
29. 오늘날 인도네시아
30. 중일전쟁이 장기화되면서 일본은 국가총력전으로서 전시경제체제를 유지하기 위해 식민지 수탈을 노골화했다. 하지만 조선과 대만의 쌀, 조선의 전력·경금속·철합금, 만주의 철광석·석탄·대두, 화베이의 면화·점토만으로는 전시경제 수행이 불가능했기에 네덜란드령 동인도와 말레이, 프랑스령 인도차이나 등지에서 생산되는 석유·보크사이트·주석·고무·니켈 등 필요불가결한 자원을 확보해야만 했다. 이것이 일본이 태평양전쟁 수행을 합리화한 소위 '대동아공영'의 실체이다. 일본역사학연구회, 위의 책, p137

를 극도로 악화시켰다. 7월 23일 일본-프랑스령 인도차이나 공동방위협정이 발표되자 루스벨트는 7월 24일 당시 일본 정부의 주미대사였던 노무라 기치사부로(野村吉三郎, 1877-1964)에게 일본이 석유를 확보하기 위해 네덜란드령 동인도[31]를 침략하면 미국도 무력으로 이에 개입할 의사가 있음을 명확히 밝혔다.[32] 그리고 1937년 12월 31일에 미국 육군에서 퇴역한 후 필리핀 대통령 마누엘 케손의 민간 군사고문으로 있던 맥아더[33](Douglas MacArthur, 1880-1964, 그림 6-2-3) 장군을 즉시 현역에 복귀시켜 극동지역 미군 사령관으로 임명했다.

그림 6-2-3

　7월 26일 미국은 영국, 호주, 네덜란드 망명정부 등 서방권 국가들과 협의해 일본의 자산을 동결하고 8월 1일에는 면화와 식량을 제외한 모든 물자의 일본 수출을 금지했다. 석유는 전쟁 수행에 있어 가장 중요한 물자이므로 석유 확보는 군사적으로 중요한 의미를 지닌다. 1930년대 후반 일본은 1년에 500만㎘의 석유를 해외에서 수입했다.[34] 특히 미국에서 수입하는 석유가 일본의 석유 총수요의 73%에 해당했다.[35]

　대일 석유 수출 금지라는 당시 일본에 대한 가장 강력한 제재조치를 선택해야 했던 까닭은 외교적 노력만으로는 일본의 침략적 대외 정책을 중단시킬 수 없다는 미국 정책결정자들의 공통된 입장이었다. 이러한 대일 석유 수출 금지조치로 일본 군부가 대미전쟁 결의를 확고

31. 1800년부터 1949까지 현재의 인도네시아에 있었던 네덜란드의 식민지
32. 일본역사학연구회, 위의 책, p206-207
33. 1930년에 미국 육군 역사에서 가장 어린 나이인 50살에 대장으로 진급했다.
34. 15%만 일본의 해외 식민지와 만주국에서 생산했고 나머지 85%는 미국 등 일본의 직접통제권 밖의 나라에서 수입했다.
35. 일본역사학연구회, 위의 책, p137

하게 했다는 것이 태평양전쟁 발발에 대한 미국의 책임론이다.[36]

진주만 기습공격 이전 일본의 꼬이고 꼬인 외교 관계

태평양전쟁 발발 이전 일본 외교의 주안점은 태평양 지역을 일종의 일·미 공동 지배 구역으로 하는 대미교섭이었다.[37] 그래서 일본은 3국동맹국이었던 독일의 싱가포르 공격 요구도 영국을 원조하는 미국과의 관계 악화를 우려해 실행하지 않았다. 미국 역시 1939년 8월의 독·소 불가침 조약이 체결되자 일본을 소련의 아시아 진출을 저지하는 '방공 방벽'으로서 활용하고자 했다. 그렇기에 일본의 중국 침략에 대해서도 적극적으로 저지하지 않았고 모호한 태도를 보였다.

1941년 4월 초부터 미·일 교섭 협상이 시작되었지만, 4월 13일에 일·소 중립조약이 체결[38]되자 상황이 완전히 달라졌다. 거기에다 6월 22일의 독소전쟁 발발은 일본과 소련, 미국의 관계를 더 복잡하게 만들었다.

1940년 9월 27일 독일 베를린에서 일본이 독일, 이탈리아와 3국 군사동맹을 맺은 목적은 소련과의 관계 개선과 미국의 참전 방지였다. 당시 소련은 나치독일과 1939년 8월 23일에 불가침조약을 체결하고 함께 폴란드를 침공해 폴란드 동쪽을 점령한 상태였다. 그런데 독소

36. 일본역사학연구회, 위의 책, p207
37. 일본역사학연구회, 위의 책, p197
38. 4월 13일 일본의 외무대신 마쓰오카가 모스크바에서 일·소 중립조약을 맺었다

전쟁 발발로 소련과의 관계 개선이 물거품이 될 가능성이 있어 일본은 심각하게 3국동맹 탈퇴를 고민했지만, 독소전쟁 초기 독일의 일방적인 승리가 예상되자 동맹 파기 건은 없든 일이 되었다.[39]

일본은 1941년 7월 1일 어전회의에서 잠정적으로 독소전쟁에 개입하지 않고 은밀하게 소련에 대한 무력 행사를 준비하며 독소전쟁의 추이를 관찰하다가 상황이 일본에 유리하게 전개되면 소련을 상대로 무력 행사에 나서기로 한 「정세의 추이에 따른 제국 국책요강」을 결의했다. 또 이때 동남아시아 지역에 대해서는

"목적 달성을 위해 영국과 미국을 상대로 전쟁도 불사"[40]

하겠다고 각오로 프랑스령 인도차이나에 일본군을 주둔시키기로 결정했다.

미국과의 교섭이 지지부진해지자 일본은 1941년 9월 6일 어전회의[41]에서 10월 하순을 목표로 미국·영국·네덜란드령 인도네시아를 상대로 전쟁하는 '남벌'의 준비를 완결하는 「제국국책수행요강」을 결정했다. 1941년 10월 18일 대미교섭파인 고노에 총리[42]가 물러나고 대미강경파인 육군중장 도조 히데키가 현역 군인 신분으로 총리가 되었다[43]. 1941년 11월 5일 어전회의에서는 대미교섭이 12월 1일 오전

39. 일본역사학연구회, 위의 책, p199
40. 일본역사학연구회, 위의 책, p200
41. 일본 천황, 원로, 각료, 군수뇌가 참석하여 전쟁의 시작과 종료를 결정하는 회의이다. 일본제국 헌법 제13조에는 "천황은 전쟁을 선언하고 평화를 강구하여 제반 조약을 체결한다."라는 규정이 명시되어 있으며 어전회의는 이에 부합하는 회의였다.
42. 고노에 총리는 미·일 정상회담을 개최하여 대미교섭을 성공시키려고 했지만 불발했다.
43. 이때 내무대신과 육군대신을 겸임하면서 독재 체제를 구축한 도조 히데키는 통수권

0시까지 성사되지 않으면 미국·영국·네덜란드령 인도네시아를 상대로 전쟁을 시작한다고 결의한 「제국국책수행요강」을 결정했다.[44]

당시 미국은 일본과 전쟁이 불가피하다고 판단을 이미 내렸지만, 미국의 참전을 합리화할 명분을 만들기 위해 그리고 의회 내 고립주의자들로부터 전쟁 승인을 끌어내기 위해 일본의 도발을 기다리고 있었다. 11월 7일 정례 각료회의에서 국무장관 헐 (Cordell Hull, 1871-1955)은

"우리는 언제 어디서 일본군의 공격을 받을지 모르므로 항상 경계해야만 한다[45]"

고 말했다.

11월 26일, 미국 국무장관 헐이 비타협적인 요구사항[46]을 전달하자 일본 정부는 전쟁을 선택하고[47] 11월 5일의 「제국국책수행요강」에 따라 '남벌'을 실행하는 것으로 결정했다.[48] 이날 일본 측에 전달된 소위 '헐 노트'는 미·일교섭 종결의 최후통첩이나 다름없었다. '당하는 자'

독립의 관례를 깨고 육군 참모총장을 겸임하면서 육군대장으로 승진했다. 미드웨이 해전 패전 이후 전황이 불리해지자 도조 히데키는 이에 책임을 지고 총리에서 물러났다. 1945년 8월 일본의 패전 후, 권총 자살을 시도하였으나 실패하고 1948년 11월 12일 극동국제군사재판에서 사형을 선고받아 그해 12월 23일 0시 1분에 스가모 형무소에서 교수형에 처해졌다.
44. 일본역사학연구회, 위의 책, p228
45. 일본역사학연구회, 위의 책, p234
46. 일본이 독일·이탈리아와 맺은 3국 군사동맹을 포기하고 인도차이나와 중국에서 철수를 강요하는 '헐 노트' 10개 조항
47. 여기서 물러나면 일본의 힘만 약해지고 궁극적으로 '삼류국가'로 전락할 것이라고 생각한 일본 군부는 체면을 구기느니 국가자살의 위험을 감수하는 것이 더 낫다고 생각했다.
48. 당시 일본 수뇌부들은 '남벌'만이 정체된 중일전쟁의 늪에서 벗어나 동남아시아의 방대한 자원을 확보할 수 있는 '천재일우의 기회'라고 판단했다.

로서의 입장에 의도적으로 서고자 했던 미국은 일본과의 전쟁을 전제로 하고

"어떻게 하면 우리에게 과도한 위험 없이 그들이 먼저 첫발을 발포하도록 상황을 몰고 갈 수 있을까[49]"

하는 것이 헐 노트 작성 하루 전에 열린 미국 각료회의에서 가장 중요한 핵심의제였다.

12월 1일 어전회의에서 미국·영국·네덜란드령 인도차이나를 상대로 전쟁을 시작하기로 최종결정하고 개전일을 12월 8일로 정했다.[50]

모국과 내통하는 적대 세력

일본군의 진주만 기습공격 이후 미국 내 반일 감정이 급속하게 번지면서 일본계 미국인들은

'모국과 내통하는 적대 세력'

으로 낙인찍혔다. 이에 루스벨트 대통령은 1942년 2월 19일 행정명령 9066호를 발동하여 약 12만 명의 일본계 미국인들을 와이오밍, 콜로

49. 일본역사학연구회, 위의 책, p238
50. 일본역사학연구회, 위의 책, p240

라도, 아칸소 등에 설치한 수용소에 강제 구금하고[51]

 '천황에게 충성하는가?'
 '미군 복무 의사가 있는가?'

라는 질문으로 일본계 미국인들의 사상 검증을 했다.

여기서 '불순분자'로 분류되면 캘리포니아주 툴레 레이크의 별도 수용소에 재격리되어 엄격한 통제와 감시를 받았다. 강제 구금된 12만 명 중 8만여 명은 미국 땅에서 나고 자란 2세대였다. 이러한 조치에 대해 위헌소송이 제기되어 전국적으로 반정부 여론이 확산되자 루스벨트 행정부는 1944년 12월에 일본계 미국인을 퇴거·수용하는 행정 명령을 폐지한다고 발표했다.

1988년에 로널드 레이건 대통령은 당시 조치에 대해 공식적으로 사과하고 생존자 1인당 위로금 2만 달러를 지급했다. 법적 조치가 종료된 이후에도 많은 미국 대통령들은 이에 거듭 사과했다. 행정명령 발동 80년 주년인 2022년 2월 19일에 바이든 대통령은

"단순히 일본계라는 이유로 적절한 절차 없이 체포된 후 강제 수용되어 철조망에 둘러싸여 힘든 삶을 살았던 이들은 집, 직장, 재산만 잃은 게 아니라 모든 미국인이 마땅히 누려야 할 기본적 자유도 잃었다"

며 당시 피해를 입은 일본계 미국인들에게 재차 사과하고 같은 민주당 소속의 루스벨트 대통령을 과오를 범한 지도자로 적시했다.

51. 하지만 독일인들은 2차 세계대전 중 강제 수용되지 않았다.

미국이 2021년 6월 3일에 발행한 영원우표[52]인 그림 6-2-4는 2차 세계대전 중 미국 육군에서 복무한 일본계 미국인들[53]의 공헌을 기리기 위해 제작되었다. 우표 속에 도안된 "Go For Broke"는 이들이 소속되었던 제 442연대전투단의 모토이다. 이들 일본계 미국인 병사들은 태평양전쟁에 투입되는 것은 금지되어 유럽에서만 싸웠다.

그림 6-2-4

남벌

진주만이 일본군의 유일한 공격 목표는 아니었다.[54] 남벌 전략을 위해, 일본 육군은 말레이 방면으로 제25군과 제3비행단을, 필리핀 방면으로 제14군과 제5비행단을, 타이와 버마 방변으로 제15군을, 네덜란드령 인도네시아 방면으로 제56군을 배치했다. 해군은 제2, 제3 함대, 남견함대, 제11항공대를 파견했다.[55]

네덜란드령 동인도 제도의 유전과 영국령 말레이의 천연자원을 확보하여 서방권 국가의 경제적 제재에서 벗어나는 남벌 전략의 주요

52. 우편요금이 인상되어도 추가 요금지불 없이 1종 서장 발송에 사용할 수 있는 우표
53. 그들은 'nisei'(二世)로 불렸다.
54. 일본 육군에서는 11월 25일 "동아시아에서 미국·영국·네덜란드령 인도차이나의 주요 근거지를 박멸"하라는 명령을 하달하고 인도차이나, 하이난섬, 화난, 타이완, 펑후섬, 아마미, 팔라우, 오가사와라에 병력을 집결했다. 일본역사학연구회, 위의 책, p239
55. 일본역사학연구회, 위의 책, p248

목표는

① 싱가포르의 영국 해군기지 장악

② 홍콩 점령

③ 필리핀 상륙

④ 타이와 미얀마 남쪽 지역 침공

⑤ 네덜란드령 동인도(지금의 인도네시아) 유전 확보

등이다.

　진주만을 기습공격한 1941년 12월 8일 새벽 야마시타 도모유키(山
下奉文, 1885-1946)가 지휘하는 제25군은 말레이반도 동쪽 해안에 상륙

香港黃泥涌高射砲陣地奪取

小磯良平筆

그림 6-2-5

했다. 같은 날 일본군 폭격기는 필리핀 수도 마닐라와 싱가포르를 기습공격하여 필리핀 주둔 극동항공대 전력의 절반을 파괴했다. 800명의 캐나다군을 포함한 4,400명의 수비대가 지키던 홍콩은 12월 8일 일본군의 공격을 받고 그해 크리스마스에 항복했다. 홍콩의 영국군 고사포 진지를 공격하는 일본군을 묘사한 그림 6-2-5의 우편엽서 역시 일본이 1943년 12월 8일에 발행한 「태평양전쟁 기념 보국 엽서집」에 들어 있는 3종의 엽서 중 하나이다.

　12월 10일에는 일본 해군 육전대 5,400명이 괌에 상륙했으며, 같은 날 싱가포르에서 출동한 영국 함대의 주력함 프린스 오브 웨일스와 순양전함 리펄스가 남중국해에서 일본군 뇌격기가 발사한 어뢰를 맞고 격침되었다.

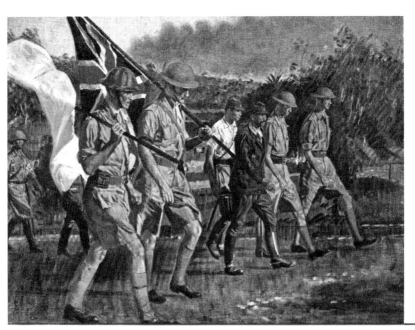

シンガポール英軍の降伏

宮本三郎筆

그림 6-2-6

1941년 12월 8일 새벽 말레이반도 동쪽 해안에 상륙해 싱가포르를 향해 쾌속 진격한 6만 명의 일본군 제25군은 1942년 2월 8일 싱가포르섬 상륙에 성공했다. 싱가포르섬의 전략적 요충지인 부킷티마 고지를 일본군이 2월 12일 점령하자 영국 극동군 사령관 퍼시벌(Arthur Percival, 1887-1966) 중장은 야마시타 사령관과 2월 15일 회담 후 무조건항복을 선언했다. 이때 싱가포르섬에 있던 영국·호주·인도·말라야 혼성군 13만 명이 포로로 잡혔다.

　　싱가포르에서 백기를 들고 항복하는 퍼시벌 장군과 부하들을 찍은 사진을 참조해 그린 그림을 도안한 그림 6-2-6의 우편엽서 역시 「태평양전쟁 기념 보국 엽서집」에 들어 있는 3종의 엽서 중 하나이다. 맨 오른쪽이 퍼시벌 중장이며 원본 사진에는 뒷짐을 지고 걸고 있다.

　　말라야 침공에서 일본군 사상자는 5,000명 정도였다.[56] 1942년 2월 19일에는 일본군 항공기가 호주 북쪽 다윈항을 공격했다. 말라야를 침공하면서 후방 확보 차원으로 1941년 12월 8일에 태국 남부에 상륙한 일본군에 대해 태국 수상이 12월 10일에 자국군에게 저항중지 명령을 내려[57] 일본군은 이듬해 1월 중순 손쉽게 태국을 가로질러 버마[58]로 진격했다. 3월 7일에 랑군[59]이 일본군에게 함락되고 4월 29일에는 랑군-만달레이-쿤밍-충칭을 잇는 대중국 보급로가 완전히 차단되었다.

　　미국의 초기 필리핀 방어계획인 '오렌지 계획'은 지원군이 도착할 때까지 마닐라만 바탄반도로 후퇴하여 일본군에 대항하는 것이다. 필

56. 폴 콜리어 등, 위의 책, p476-477
57. 폴 콜리어 등, 위의 책, p479
58. 미얀마의 과거 국호
59. 국호를 버마에서 미얀마로 바꾸면서 랑군 역시 '양곤'으로 바꾸었다.

리핀에서 가장 큰 섬인 루손섬 북쪽 끝에 1941년 12월 10일 소규모 일본군이 상륙하고 이틀 후 또 다른 일본군이 루손섬 동남쪽에 상륙했다.

그리고 12월 22일 필리핀 수도 마닐라에서 북쪽으로 200km 떨어진 링가옌만 해변에 일본군 제14군 병력 4만 3천 명이 상륙하자 맥아더는 마닐라를 비무장도시로 선언하고 병력을 바탄반도로 철수한 후 마닐라만에 있는 코레히도르섬에 사령부를 설치했다.[60]

이듬해 1월 2일에 마닐라를 손쉽게 점령한 일본군이 1월 9일에 본격적으로 바탄반도를 공격하면서 1차 필리핀 전역(戰域)이 형성되었다. 호주로 이동해 반격 준비를 하라는 지시를 루스벨트 대통령으로부터 직접 받은[61] 맥아더는 3월 12일

"나는 돌아올 것입니다"(I shall return)

이라는 말을 남기고 필리핀을 떠났다.

바탄반도에 남았던 미군과 필리핀군은 4월 3일에 압도적인 전력으로 전면 공격에 나선 일본군에게 4월 9일에 항복하고 맥아더 후임으로 바탄반도의 미군을 지휘하던 웨인라이트(Jonathan Wainwright, 1883-1953) 중장은 5월 6일에 코레히도르섬에서 항복했다.[62]

이보다 앞서 1942년 2월 14일에 수마트라를 공격한 일본군에게 연합군이 3월 9일에 항복하면서 남벌 전략의 최종 목표였던 네덜란드령

60. 폴 콜리어 등, 위의 책, p478
61. 앤터니 비버, 위의 책, p415
62. 폴 콜리어 등, 위의 책, p478

그림 6-2-7

동인도 제도는 일본군에게 완전히 점령되었다. 그림 6-2-7의 우표는 일본군의 네덜란드령 동인도 제도 점령 후 자바섬에서 사용하기 위해 1944년 3월 20일에 발행한 우편저금 홍보 우표이다.

제7장
추축국의 항복과 종전

7-1 독일의 항복

얄타 회담

1945년 1월 12일부터 450만 명의 소련군이 독일군 최전선을 뚫고 공격을 시작하여 1월 30일에 베를린에서 60㎞ 정도 떨어진 오데르강까지 도달했다. 독일국방군 육군 참모총장 구데리안이 히틀러에게 동부전선에서 동프로이센 쪽으로 소련군의 쇄도가 임박했다고 경고했지만[1] 히틀러의 주요 관심은 여전히 헝가리 수도 부다페스트와 벌러톤호[2] 근처에 있는 유전에 있었다.

4선에 성공해 1945년 1월 20일 대통령 취임식을 한 루스벨트는 2월 4일부터 11일까지 크림반도의 휴양도시인 얄타[3]에 있는 제정 러시아 시대의 여름 궁전인 리바디아궁에서 처칠, 스탈린과 함께 나치 독일의 패전 이후에 대해 의견을 나누었다. 2차 세계대전의 승리를 목전에 둔 시점이라 얄타 회담에서는 전후 세계의 운명이 걸린 시급하고 광범위한 문제들이 다뤄졌다.

모두가 자국의 외교적 희망 사항에 관해 최대한 많은 성과를 가지고

1. 당시 이탈리아반도와 발칸반도 사이의 아드리아해에서 발트해까지 소련군 670만 명이 배치되어 있었다.
2. 헝가리 서부에 있는 중앙유럽 최대의 호수
3. 얄타가 절경으로 유명했지만, 나치의 점령에서 해방된 지 얼마 안 되어 회담이 열릴 때 대부분 지역이 폐허 상태였다.

얄타를 떠나고 싶어 했다.[4] 루스벨트는 본인의 원대한 꿈인 국제연합 결성에 대한 소련의 지지를 원했고 처칠은 폴란드가 자유독립국가로 거듭날 수 있는 확답을 얻으려고 했다. 스탈린은 소련이 중부 유럽과 발칸반도를 통치할 권한을 인정받는 것이었다.

특히 폴란드 영토 조정 문제가 논쟁적 이슈였다. 소련이 폴란드의 동쪽 영토(서부 우크라이나와 벨라루스)를 합병하고 폴란드는 독일 서쪽 영토로 이를 보상받는 안이 논의되었다.[5] 회담에서 스탈린은 20세기 폴란드 영토를 지나온 적에게 소련이 두 번이나 침략을 받았으므로 폴란드가 소련의 안보에 있어 매우 중요하다고 주장했다. 따라서 폴란드가 '강하고 자유롭고 독립적'이어야 한다고 주장했다.[6]

스탈린이 생각한 '자유'와 '독립'의 개념은 미국이나 영국의 정의와 달랐지만, 루스벨트와 처칠은 인식하지 못했다. 진정한 타협에 이르기란 불가능했지만, 스탈린은 서류상으로 몇 가지 양보를 하는 한이 있어도 폴란드를 자기가 선택한 정부의 통제 아래 두려는 결심이 확고했다.[7] 그리고 국제연합 관련 사안과 소련의 대(對)일본 전쟁 개입 협의를 위태롭게 할 의도가 없었던 루스벨트는 스탈린이 일본과의 전쟁에 참전한다는 약속의 대가로 요구한 1905년 러일전쟁의 패전으로 러시아가 잃은 사할린섬 남쪽 지역과 쿠릴 열도의 반환 및 몽골에 대한 지

4. 올레크 V. 흘레브뉴크 지음 유나영 옮김, 류한수 감수, 2017, 『스탈린: 독재자의 새로운 얼굴』, 삼인, p416
5. 7월 17일부터 8월 2일까지 독일 동부의 포츠담에서 개최된 트루먼, 처칠, 스탈린의 회담에서 폴란드 영토 문제가 최종 확정되었다. 오데르-나이세 선을 따라 폴란드의 서부 국경이 정해지면서 동프로이센과 슐레지엔, 포메라니아가 폴란드로 할양되었다. 그곳에 거주하던 독일인 220만 명 가운데 19만3,000명만 남고 모두 오데르강 너머로 추방되면서 스탈린 의도대로 인종청소가 되었다. 앤터니 비버 지음 김규태·박리라 옮김, 2017, 『제2차 세계대전』, 글항아리, p1165
6. 앤터니 비버, 위의 책, p1072
7. 올레크 V. 흘레브뉴크, 위의 책, p416

배권을 모두 인정했다. 이러한 양보를 통해
루스벨트가 원한 국제연합 기구의 창설 지침
이 마련되었다.

그밖에 독일의 군수산업을 폐쇄하거나 몰
수하고 독일을 비무장화하는 한편 소련, 미
국, 영국, 프랑스가 분할 점령한다는 원칙을

그림 7-1-1

세웠으며 나치 독일의 주요 전범들을 독일 뉘른베르크에서 열릴 국제
재판에 회부하기로 합의했고 폴란드의 국경을 조정하는 데에도 합의
했다. 얄타 회담에 참석한 처칠, 루스벨트, 스탈린 등 각국 대표단의
기념촬영 사진 일부를 보여주는 그림 7-1-1은 벨기에가 1999년부터
2002년까지 매년 20세기 주요 사건 20개를 선정하여 발행한 우표 중
하나로 2000년에 발행되었다.

독일로 향한 진격

얄타 회담에 참석 중이던 스탈린으로부터 발트해 연안 동프로이센
을 점령하라는 명령을 하달받은 소련군은 3월 하순에 2차 세계대전
의 시발점이었던 폴란드의 단치히를 점령했다. 여기서 소련군은 단치
히 해부학연구소에서 1943년부터 슈투트호프 수용소의 시체로 가죽
과 비누를 만드는 실험을 한 끔찍한 증거를 발견했다. 나치 당국은 그
끔찍한 증거들을 없애지도 않았고 시체를 처리하는 일이 법적으로 죄
가 아니라는 이유로 이런 일을 한 사람들은 재판조차 한 번도 받지 않

았다.[8]

소련군이 4월 10일에 동프로이센의 수도인 쾨니히스베르크가 점령되면서 동프로이센에서의 전투는 끝났다. 그리고 부다페스트를 점령한 소련군은 오스트리아 동부와 체코슬로바키아 남부로 진격하여 4월 13일에 빈을 점령했다.

한편 노르망디 상륙작전 이후 서쪽에서 독일로 진격하고 있던 연합원정군 최고사령관 아이젠하워는 통신문 SCAF-252를 통해 스탈린에게 자신은 베를린으로 진격할 의향이 없다고 솔직하게 통보했다. 하지만, 아이젠하워가 서방 연합국의 계획을 전달한 것이 속임수로 의심한 스탈린은 자신의 주요 야전 사령관들인 주코프와 코네프(1897-1973)를 모스크바로 소환해 상의한 후 서방 연합국의 계획이 소련군의 계획과 '완전히 일치'한다고 아이젠하워에게 답신을 보냈다.[9]

아이젠하워가 생각하기에 이미 베를린을 분할하고 엘베강을 경계로 독일을 동서로 나누기로 협의가 된 마당에 적국의 수도라는 상징적 이유로 많은 사상자가 발생할 가능성이 있는 베를린으로 진격하는 것은 불필요한 전투였다. 이를 피하고 싶었던 아이젠하워는 전략회의에서 베를린이

"서방 연합국 병력으로 노리기에는 논리적이지도 이상적이지도 않은 목표[10]"

라 주장하여 주력을 베를린 남쪽의 라이프니치와 드레스덴으로 향하

8. 앤터니 비버, 위의 책, p1084
9. 앤터니 비버, 위의 책, p1095
10. 앤터니 비버, 위의 책, p1094-97

게 했다.

스탈린이 연합국보다 먼저 베를린을 점령하고 싶어 했던 데에는 두 가지 중요한 이유가 있다. 하나는 '파시스트 짐승의 소굴'이었던 베를린의 점령은 소련이 고통을 겪고 얻어 낸 승리의 상징이었고 또 다른하나는 베를린에 붉은 깃발 이외 다른 깃발이 휘날리는 것을 스탈린자신의 자존심으로 용납할 수 없었다. 베를린 점령을 재촉한 스탈린이 당시 가장 우려했던 사항은 독일군이 서부전선을 비워 두고 부대를 동부전선으로 전환배치해 베를린으로 진격하는 소련군에 맞서 대항하는 것이었다.

라인강 사이의 레마겐과 에르펠을 이는 철교인 루덴도르프 다리[11]를 1945년 3월 7일 점령해 라인강 너머에 교두보를 확보하고 독일 내륙으로 진격하기 시작한 서방 연합군은 4월 1일에 당시 독일 공업 생산의 2/3를 차지하고 있던 루르 공업지대의 독일군 약 35만 명을 포위했다.

이 지역을 책임지고 있던 모델(Walter Model, 1891-1945) 원수는 1943년 1월 3일 스탈린그라드에서 포로가 된 제6군 사령관 파울루스 원수의 뒤를 이어 독일 역사상 적의 포로가 된 두 번째 원수가 되지 않기위해 4월 15일에 부대를 해산하고 자살했다. 며칠 후 독일군이 저항을 멈추고 항복하면서 31만6,000명이 포로가 되었다.[12]

루스벨트가 뇌출혈로 사망한 1945년 4월 12일에 독일국방군의 약

11. 당시 라인강 서안에서 더이상 연합군을 막아낼 수 없다는 것을 깨달은 히틀러는 독일군이 철수를 완료하기 전에 라인강의 다리를 폭파하는 지휘관을 총살하라고 명령을 내리는 동시에 라인강의 다리를 연합군에게 넘겨준 지휘관 역시 총살하라고 명령을 내려 다리를 지키는 독일군은 상당한 혼란을 겪었다.
12. 폴 콜리어 등 지음, 강민수 옮김, 2008, 『제2차 세계대전; 탐욕의 끝, 사상 최악의 전쟁』, 플래닛 미디어, p794

US and Russian troops shake hands in a staged photo on the wrecked bridge over the Elbe River at Torgau to mark the link-up between American and Soviet forces in April 1945.

Allied operations now moved quickly. Eisenhower decided that US forces would make the main thrust into central Germany, while the British and Canadians secured German ports, liberated the northern Netherlands and cut off enemy forces in Norway and Denmark. In April, the Ruhr industrial region was encircled, resulting in 300,000 German prisoners. Despite calls to press on to Berlin, the Allied leaders had already decided that the German capital would be left for the Soviets. US and British forces stopped at the Elbe River, and Allied and Soviet troops joined hands in symbolic ceremonies as the Western and Eastern Fronts finally became one.

In Italy too, after a long and gruelling campaign up the country's rugged spine, the remaining German positions gave way. A multinational Allied force advanced into the Po Valley and captured Bologna, effectively bringing that campaign to a close. Italy's former dictator, Benito Mussolini, now a fugitive, was captured by partisans and executed. The end was close for Hitler too, marooned in his Berlin bunker. On 30 April, as Soviet troops completed their conquest of the Nazi capital, he shot himself.

그림 7-1-2

한 저항[13] 속에 서방 연합군은 데사우 남쪽에서 엘베강을 건넜다. 이 때, 스탈린의 우려대로 무장친위대 대부분은 베를린으로 진격하는 소련군과 대치하고 있었다.

엘베강을 경계로 서쪽에서 진격해 온 미군 제69보병사단과 동쪽에서 진격해 온 소련군 제58근위소총사단이 1945년 4월 25일에 베를린 남서쪽에 위치한 토르가우에서 만나면서(그림 7-1-2) 독일은 남북으로 두 토막이 났다. 그림 7-1-2는 영국이 2차 세계대전 종전을 기념하여 2020년에 발행한 우표철 패인[14] 가운데 한 페이지이다.

13. 독일국방군은 소련군보다 서방 연합군에게 항복하기를 원했다.
14. 휴대용 우표철의 낱장, booklet pane

베를린 공방전과 히틀러의 자살

1945년 4월 16일 오전 7시, 2차 세계대전 중 유럽에서 있은 마지막 대규모 전투인 베를린 공방전이 시작되었다. 소련군의 베를린 공격 개시일은 스탈린이 아이젠하워에게 비밀전문으로 통지한 날짜보다 한 달 빨랐다.[15]

소련군이 베를린 중심부로 진격하자 국민돌격대와 히틀러유겐트, 무장친위대 등 골수 나치 추종자들은 바리케이드 뒤에서, 창가에서, 지붕에서 시가전을 벌였다. 베를린 공방전에서 가장 끈질기게 소련군에 저항한 병사 가운데에는 프랑스, 덴마크, 노르웨이, 스웨덴, 핀란드, 에스토니아 등지에서 자원한 병사들도 있었다.

4월 23일, '제3제국 통치권'을 자신에게 인계할 것을 제안한 괴링을 SS가 체포해 모든 지위에서 박탈하고 가택 연금했다. 스웨덴 정부가 라디오 방송으로 히틀러의 충실한 심복 힘러가 연합국과의 협상을 시도했다고[16] 발표한 28일에 오랜 동거녀였던 에바 브라운(Eva Braun, 1912-1945)과 결혼한 히틀러는 29일에 독일 해군의 되니츠 대제독을 제3제국 대통령으로, 괴벨스를 제3제국 총리로 임명하고, 다음날 에바 브라운과 함께 자살했다. 5월 1일 새벽, 스탈린은 주코프의 긴급 전화 메시지를 통해 이 소식을 들었다.[17] 괴벨스 역시 그날 저녁에 자살했다.

15. 올레크 V. 흘레브뉴크, 위의 책, p418
16. 힘러는 4월 22일에 스웨덴 왕족이자 외교관인 폴케 베르나도테 백작을 비밀리에 만나, 그에게 미군과 영국군과 접촉하여 독일이 서방 연합국에게 항복할 수 있게 해달라고 부탁했다. 앤터니 비버, 위의 책, p1124
17. 올레크 V. 흘레브뉴크, 위의 책, p419

С праздником Победы!

그림 7–1–3

마침내 5월 2일에 스탈린이 희망했던 베를린 점령의 상징인 독일제국의사당 라이히슈타크에 붉은색 커다란 깃발이 달렸다. 2차 세계대전 승리를 기념하여 발행된 소련의 그림 우편엽서(그림 7-1-3)에서 폐허 더미가 내려다보이는 라이히슈타크의 옥상에서 커다란 붉은 기를 흔들고 있는 병사의 모습은 소련 타스(TASS) 통신의 사진기자 예브게니 칼데이(1917-1997)가 1945년 5월 2일에 촬영한 것이다.

미국이 '이오지마의 성조기' 사진(그림 7-2-2 참조)으로 막대한 수익을 벌어들이고 애국적인 분위기를 조성하자 이에 영감을 받은 소련 당국은 칼데이에게 그와 유사한 사진을 부탁했고 칼데이는 꼼꼼한 설정을 통해 '라이히슈타크의 붉은 깃발'을 찍었다. 엽서에 인쇄된 5월 9일은 나치 독일의 무조건항복이 발효된 1945년 5월 9일을 의미한다.

4월 16일부터 5월 2일까지 실시된 베를린 공방전으로 소련군은 총 35만2,425명의 사상자를 냈다.[18] 스탈린이 주코프에게 라이히슈타크와 총통 관저, 히틀러가 최후까지 숨어 있던 벙커 등 베를린의 주요 장소들을 점령하도록 한 것은 레닌그라드·모스크바·스탈린그라드를 방어한 주코프에 대한 마지막 배려였다.[19]

18. 앤터니 비버, 위의 책, p1147
19. 모스크바의 붉은 광장에서 열린 1945년의 전승 기념식에서 스탈린을 대신하여 말을 타고 부대사열을 받았던 2차 세계대전의 영웅 주코프의 존재와 인기는 전후 스탈린의 독재정치에 대해 적지 않은 위협이 되었다. 종전 이후 소련의 독일 점령군 최고사령관이었던 주코프는 1947년에 전리품 약탈 등의 혐의로 베를린에서 모스크바로 송환되어 모든 혐의를 인정하고 자아비판을 한 후 모스크바에서 멀리 떨어져 오데사 군관구와 우랄 군관구의 사령관으로 좌천되었다.

나치독일의 항복

히틀러의 뒤를 이어 제3제국의 지도자가 된 되니츠 대제독은 5월 4일 몽고메리 영국 육군원수에게 특사를 파견하여 '네덜란드, 독일 북서부, 덴마크 등에 있는 독일국방군과 해당 지역의 모든 함선들'에게 효력이 있는 항복문서에 서명하게 했다. 그리고 5월 7일에 랭스의 연합원정군 최고사령부에서 아이젠하워 등 연합국 4개국 대표가 모두 참석한 가운데 독일국방군의 최고사령관 요들(Alfred Jodl, 1896-1946) 육군원수가 독일국방군 육·해·공군이 연합군에게 무조건 항복한다는 '군사항복문서'에 공식적으로 서명했고 이것이 5월 9일 0시 1분을 기해 발효되었다.

하지만 소련의 이의제기[20]로 5월 8일 자정 직전에 베를린 외곽 카를스호르스트에서 카이텔(Wilhelm Keitel, 1882-1946) 독일 육군원수가 주코프 소련군원수, 테더(Arthur Tedder, 1890-1967) 영국 공군대장, 스파츠(Carl Spaatz, 1891-1974) 미국 육군대장[21], 드타시니(Jean Tassigny, 1889-1952) 프랑스 육군대장 앞에서 같은 항복문서에 한 번 더 서명해야 했다(그림 7-1-4). 이렇게 유럽에서의 전쟁은 끝이 났다.

그림 7-1-4는 러시아가 2015년에 발행한 2차 세계대전 종전 70주년 기념 소형시트로 카를스호르스트에서 항복문서에 서명하고 있는 테더, 주코프, 스파츠, 드타시니(왼쪽에서 오른쪽 순)의 모습과 항복문서를

20. 스탈린은 독일이 랭스의 연합원정군 최고사령부에서 항복문서에 서명한 것은 소련이 전쟁의 승리에 기여한 것을 무시한 행위이기에 베를린에서 공식적으로 항복문서 조인식을 열 것을 고집했다.
21. 미국 육군 전략항공군 사령관이었던 스파츠 대장은 5월 7일과 5월 8일에 있은 두 번의 독일 항복 조인식과 9월 2일 일본의 항복 조인식 등 3차례의 항복 조인식에 모두 참가한 유일한 장군이다.

ЛЕТ ПОБЕДЫ В ВЕЛИКОЙ ОТЕЧЕСТВЕННОЙ ВОЙНЕ 1941–1945 ГГ.

그림 7-1-4

소형시트 변지에 담았다.

독일의 패망 이후

1945년 5월, 독일 모든 건물의 50%가 파괴되었으며 연합군의 전략
폭격으로 독일의 공업 생산은 전쟁 전과 비교해 15%까지 감소했다.[22]

미국·영국·프랑스 서방 3개국이 점령했던 서부 독일에서는 포로수
용소에 수감된 독일군 포로를 제외하고는 대체로 이성적인 통치를 받

22. 폴 콜리어 등, 위의 책, p894

앉지만, 소련 점령지인 동부 독일에서의 생활은 비참했다. 전쟁 중 독일로부터 가혹한 수탈과 만행을 겪은 소련은 자신이 당한 것 이상으로 동부 독일 점령지에서 보복을 시행했다. 배상금 명목으로 각종 생산 시설을 소련으로 옮겨 갔으며 그렇게 못했던 시설물은 최대한 가동해 그 생산물을 소련으로 가져갔다.

서방 연합국과의 합의를 상당 부분 위반한 이러한 소련의 배상금 공출 정책은 1947년 이후 서방 연합국과 소련의 관계 악화의 주요 원인 가운데 하나이다.[23] 1949년에 동부와 서부에 각각 '독일 민주공화국'(동독)과 '독일 연방공화국'(서독)이 수립되어 두 개의 독일로 분할되었다가 1990년 10월 3일 동독의 다섯 주가 서독으로 편입되면서 통일되었다.

괴링, 되니츠, 요들, 카이텔 등 나치독일의 고위 정치 및 군사 지도자 22명은 뉘른베르크 국제 법정에서 침략전쟁 모의와 평화에 대한 범죄, 전쟁 범죄, 반인도주의 범죄 혐의로 재판을 받았다. 11개월 동안 진행된 재판을 통해 12명은 사형을, 3명은 종신형을 선고받았으며 게슈타포와 친위대는 범죄조직으로 규정되었다.

고위급 전범들을 대상으로 한 뉘른베르크 재판과 더불어 서방 연합군은 게슈타포와 친위대에 속해 있던 자들이나 나치의 하수인들을 대상으로 나치 청산 재판을 실시해 유죄 판결을 받은 피고들을 '탈나치 교육' 캠프에 수용했다. 소련이 주도한 법정에서는 수백만 명에 이르는 독일 전쟁 포로들에게 소련식 표준 형기인 '10년형'을 선고해 수용소 군도에서 강제노동을 하게 했다. 가혹한 10년을 견디고 1950년대

23. 폴 콜리어 등, 위의 책, p896

중반 독일로 돌아온 포로들은 60%에 불과하다.[24]

1938년 일본군에 강제 징집되어 만주에 배치되었던 양경종이라는 한국인의 이야기로 시작하는 영국의 전쟁사학가 앤터니 비버의 저서 『제2차 세계대전』에는 2차 세계대전에서 SS군단을 지휘한 어느 독일 육군 장교의 일기 내용이 다음과 같이 기록되어 있다;

"사람들은 전쟁에서 졌다고 누군가를 책망하지는 않는다. 군인과 노동자, 농민들은 다 같이 초인적인 힘을 발휘하여 어려움을 견뎌왔다. 그리고 그들은 끝까지 믿고 순종하고 일하고 싸웠다. 정치인과 당직자들이 죄인일까? 경제지도자와 육군 원수들이 죄인일까? 이들이 총통에게 진실을 말하지 않고 과연 뒤에서 자기들끼리 계략을 꾸몄을까? 아니면 히틀러가 이런 사람들 사이에 있을 만한 인물이 아니었던 것일까? 통찰력과 편협함, 평이함과 불안함, 충성과 허언, 신뢰와 기만이 한 사람의 마음에 공존하는 것이 가능했을까? 아돌프 히틀러는 과연 일반적인 기준으로는 평가할 수 없는 위대하고 탁월한 지도자였을까? 아니면 협잡꾼이나 범죄자, 무능한 호사가, 혹은 미치광이였을까? 그는 신의 피조물이었을까 아니면 악마의 피조물이었을까? 1944년 7월 공모자들은 결국 반역자가 아닌 것일까? 물음은 끝이 없다. 나는 답도 얻지 못했고, 마음의 평화도 얻지 못했다."[25]

1939년 9월 1일 새벽, 단치히 연안에 도착한 나치독일의 전함이 폴란드 요새를 향해 280밀리 주포를 발사하면서 개전한 2차 세계대전은 처음에는 서유럽을 중심으로 한 지역적인 분쟁이었지만, 점차 아메리카

24. 폴 콜리어 등, 위의 책, p897
25. 앤터니 비버, 위의 책, p1149

대륙을 제외한 전 세계를 전역으로 하는 명실상부 세계대전이 되었다.

일본의 진주만 공습으로 미국이 참전하자 전세는 결정적으로 연합군에게 유리하게 되었다. 미국의 막강한 산업생산력이 전시경제 체제로 전환되면서 추축국의 패배는 결정되었고 한번 정해진 운명은 더이상 변하지 않았다. 하지만 독일의 '무조건' 항복을 요구한 미국과 영국의 오만한 결정은 독일과의 평화협상의 여지를 완전히 없애버림으로써 독일 국민의 전쟁 수행 의지만 굳건하게 했다. 이로써 완전히 패배할 때까지 싸울 수밖에 없었던 독일은 자신들이 시작한 전쟁으로 철저하게 파괴되었다.

복수

독일은 점령한 서유럽과 동유럽 사람들을 차별했다. 서유럽에서는 저항하지 않는 주민들을 가급적 괴롭히지 않았고 포로들도 대체로 제네바 협정에 따라 대우했다. 하지만 열등민족으로 분류한 슬라브인들은 유대인보다 별로 나을 것이 없는 대우를 했다. 이 때문에,

"동정 따위는 없다. 저들은 바람을 심었고 이제 폭풍을 거두어들이고 있다[26]"

는 복수를 조장하는 소련 정치부의 선전 문구처럼 독일에 대해 적개심을 가지도록 사상교육을 받은 소련군 병사들이 독일 영토에 들어가

26. 앤터니 비버, 위의 책, p1109

게 되자 똑같이 학살과 사지 절단, 강간과 약탈을 자행했다.

독일 땅에 들어간 소련군 장병들은 여덟 살부터 여든 살까지 거의 모든 독일 여성들을 강간했다. 성욕을 주체하지 못해서이기도 하지만 조국을 짓밟고 동포를 죽인 독일군에 대한 강한 복수심이기도 했다. 또한 그동안 최전선에서 견뎌왔던 굴욕과 고통을 해소하려는 유혹에 압도되어 적국의 약한 여자를 상대로 자신의 삶에 대한 증오를 거침 없이 표현한 것이기도 했다. 독일 영토에서 약 200만 명의 여성들이 소련군에게 강간을 당했다.[27]

이러한 병사들의 만행을 소련 정부는 공식적으로 허락하지는 않았지만, 이를 방지하는 조치 역시 달리 취하지 않았다. 한번은 유고슬라비아의 빨치산 지도자 밀로반 질라스(Milovan Djilas, 1911-1995)가 소련군 병사들이 유고슬라비아 여성들을 강간하는 것을 스탈린에게 항의하자,

"여자와 재미를 보는 것이 뭐가 그리 끔찍한 일이라고 그러는 거요?[28]"

라고 스탈린은 반문했다. 스탈린에게 있어 소련군 병사들의 강간, 살인 등은 일고의 여지가 없는 하찮은 일에 불과했다.

전쟁 말기, 서부전선의 독일군이 일찌감치 전의를 상실하고 서방 연합군에게 항복하는 경우가 많았다. 하지만 동부전선에서는 포로가 되면 겪게 될 소련군의 보복이 무서워 궁지에 몰려도 항복 대신 끝까지 끈질기게 계속 싸웠다.[29]

27. 앤터니 비버, 위의 책, p1131
28. 폴 콜리어 등, 위의 책, p665
29. 물론 전쟁 말기에 탈영병들이 점점 늘어갔지만, 즉결 처형하는 군법회의와 잡히면 교수형에 처하는 친위대와 야전 헌병대에 대한 두려움 역시 크게 작용했다.

끝나지 않은 스탈린의 전쟁

독일의 패배로 전쟁이 끝나고 난 뒤에도 스탈린은 '전쟁'을 계속했다.

6월 24일 모스크바에서 성대한 개선 행진이 펼쳐지고 3일 뒤 스탈린에게 대원수의 칭호가 수여되는 등 축제의 분위기였지만, 점령지 독일에서 훨씬 나은 생활 여건을 경험한 소련군 장병들 사이에 공산주의 체제에 대해 비판의식이 생기기 시작했다. NKVD와 스메르시[30]는 이와 같은 비판을 진압하기 위해 1945년에만 소련군 장병 13만 5,056명과 고위 장교 273명을 '반혁명적 범죄'로 체포하였다.

전쟁 중 포로가 된 자들이거나 적진 후방에 포위되었다가 탈출한 자들, 점령지 주민들, 빨치산들을 심문하거나 투옥했다. 볼가강의 독일계 주민이나 독일이 점령했던 크림반도와 캅카스 지역의 크림 타타르인, 체첸인, 잉구슈인, 칼미크인은 시베리아나 중앙아시아로 집단이주시켰다. 1943년, 1944년 2년에 걸쳐 150만 명이 넘는 소수민족들이 집단이주해야만 했다. 그리고 스탈린을 도와 독소전쟁을 승리로 이끈 장군들도 대부분 모스크바를 떠나 지방으로 좌천되거나 날조된 혐의로 투옥되거나 강등당했다.[31]

폴란드인들의 지지를 거의 받지 못하는 공산 계열의 '폴란드민족해방위원회'를 폴란드 정부로 인정하는 등 전쟁 중에 독일군에 의해 점령되었다가 소련군에게 해방된 동유럽 일대[32]에 체코슬로바키아, 헝가리, 루마니아, 불가리아 등 위성국가를 설립해 소련의 괴뢰정권이

30. 소련군의 방첩부대. '스파이에게 죽음을'을 뜻하는 러시아어 문장의 약자이다.
31. 폴 콜리어 등, 위의 책, p888
32. 과거 서유럽에서 러시아로 침공해 온 통로였기에 위성국가를 건설하여 서방의 세력이 소련이 미치는 영향을 효율적으로 최소화하려고 했다.

통치하게 했다.

독일이 항복하고 15일 후인 1945년 5월 23일, 연합군은 되니츠가 이끌던 독일 정부를 해산했다. 그리고 1945년 7월 포츠담에서 독일 영토의 축소와 분할 통치를 논의해 오데르-나이세강 동쪽의 독일 영토와 동프로이센 남부를 폴란드에 할양하고 그 이외의 지역은 1936년 이전 독일의 국경으로 회복시켰다. 이로 인해 오스트리아는 다시 독립 국가가 되었으며 보헤미아-모라비아 지역은 체코슬로바키아로 반환되었다.

독일 영토는 4개 지역으로 분할하고 소련, 영국, 프랑스, 미국이 한 지역씩 맡아 군정을 실시하였다. 소련은 독일 동부 4개 주를, 영국은 독일 북부를, 프랑스는 독일 남서부를, 미국은 독일 중부와 남부를 통치했다. 소련 점령지 한가운데에 있던 독일의 수도 베를린 역시 비슷한 방식으로 분할되었다. 소련은 베를린의 동부를 관할하고 서방 연합군은 서부를 관할하는 한편, 독일 점령지 행정을 총괄하는 연합군 통치위원회를 베를린에 설치했다.

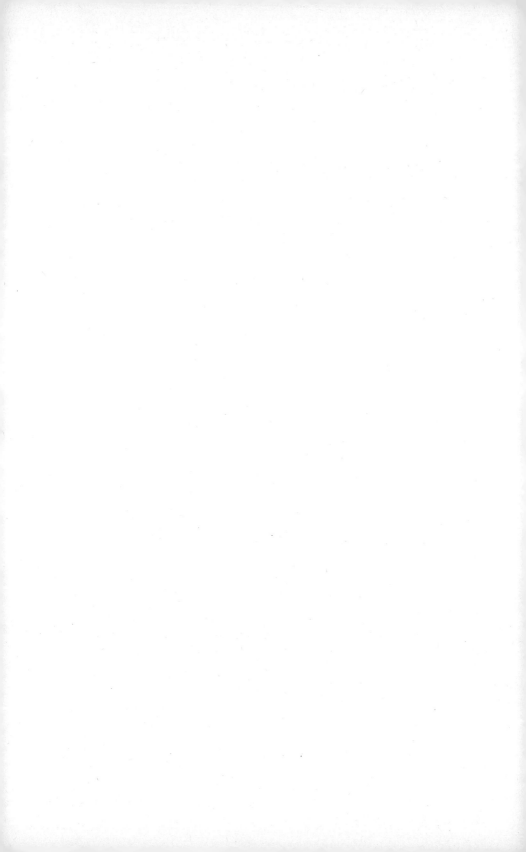

7-2 일본의 항복

미국의 반격

맥아더 장군이 남서태평양지역 연합국 최고사령관으로 임명된 날
인 1942년 4월 18일에 미국 육군항공대의 둘리틀(James Doolittle, 1896-
1993) 중령이 지휘하는 B-25 중형폭격기 16대가 항공모함 호넷에서
발진하여 도쿄 등 일본 본토의 주요 도시들을 폭격[1]하면서 태평양에
서 연합국의 반격이 본격화되었다.

태평양에서 연합군의 반격 계획에 대한 미국 해군과 맥아더의 의견
불일치를 조율하지 못한 연합국 합동참모본부는 일본군 보급로를 차
단하면서 섬에서 섬으로 전진하여 일본으로 향하는 미국 해군의 안과
뉴기니에 남아 있는 일본군을 소탕한 후 필리핀을 해방시키는 맥아더
의 안을 모두 수용하는 '쌍축 정책'을 택했다.[2]

일본이 점령한 솔로몬제도의 섬들을 하나하나 장악하기보다 수비가
탄탄한 섬들은 건너뛰고 다음 섬에 비행장을 건설한 뒤, 공군력과 해
군력을 활용해 남겨둔 섬의 일본군을 봉쇄하는 '개구리 뜀뛰기 작전'
으로 미군은 일본을 향해 서북쪽으로 전진했다.

이러한 작전은 항복을 거부하는 일본군을 효율적으로 대응하는 전

1. 폭격을 마친 항공기들은 연료 부족으로 항공모함으로 귀환하지 못하고 중국 해안에
 착륙했다.
2. 앤터니 비버 지음 김규태·박리라 옮김, 2017, 『제2차 세계대전』, 글항아리, p531-532

략이 되었으며, 봉쇄된 일본군들은 보급이 원활하지 않아 굶주리게 되었다. 일본 대본영은 고립된 병사들에게 보급도 응원군도 기대 말고

'자급자족'

하도록 지시했다. 태평양에서 전사한 일본군 174만 명 가운데 약 60%는 질병과 굶주림으로 사망한 것으로 추산된다.[3]

미국의 반격이 시작되고 난 뒤 전개된 태평양전쟁의 주요 특징 중하나는 항공모함을 중심으로 한 기동전으로 산호해 해전, 미드웨이 해전, 레이테 해전, 필리핀해 해전 등 대규모 해전이 곳곳에서 펼쳐졌으며, 각 해전의 결과가 전쟁의 향방에도 큰 영향을 주었다. 그리고 적이 점령하고 있는 섬에 상륙한 후 펼친 피비린내 나는 지상전 역시 태평양전쟁 동안 여러 차례 있었다. 가장 결정적인 것은 최초의 원자폭탄 사용이다.

일본 영토에서의 전투: 이오지마와 오키나와

일본 남동쪽에 있는 화산섬 이오지마(硫黄島)는 태평양전쟁에서 매우 중요한 거점이었다. 마리아나 제도의 괌과 티니언, 사이판에 건설된 미국 육군항공대 기지가 1944년 12월부터 가동되면서 여기서 이륙한

3. 앤터니 비버, 위의 책, p939

B-29 폭격기(그림 7-2-1)들이 본격적으로 일본 본토를 폭격하기 시작했다.[4]

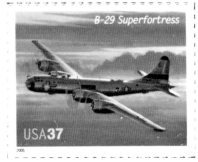

그림 7-2-1

하지만 마리아나 제도에서 일본 본토까지 거리가 너무 멀어 장거리 운항이 가능한 B-29 폭격기를 제외한 호위 전투기들은 중간에 기지로 되돌아가야만 했다. 호위 전투기가 없는 B-29 폭격기들은 이오지마 항공 기지[5]에서 폭격기 요격에 나선 일본 전투기에 격추되었다. 그리고 이오지마에서 상대적으로 거리가 가까운 마리아나 제도의 미국 육군항공대 기지 역시 일본 폭격기의 공격을 자주 당했다.

따라서 미군이 이오지마를 점령하면 일본 본토를 폭격하러 가는 B-29 폭격기를 호위하는 전투기들의 기지로 활용할 수 있고 일본 본토 폭격 후 귀환하는 폭격기들의 비상 착륙 장소로 사용할 수도 있었다. 더군다나 이오지마는 전통적으로 일본 영토이기에 이곳을 점령하면 일본 국민에게 심리적으로 큰 타격을 줄 수도 있었다.

당시 이오지마는 일본 육군의 구리바야시 다다미치(栗林忠道, 1891-1945) 중장 지휘 아래 약 2만1,000명의 일본군이 길이 7㎞밖에 되지 않는 섬에서 총 길이 25㎞의 터널을 파고 시멘트와 화산암을 섞어 지

4. 특히 가미카제 자살공격으로 미국 함정들이 피해를 입자 보복에 나선 르메이(Curtis LeMay, 1906-1990) 소장이 이끄는 제21폭격기 사령부는 소이탄과 네이팜탄으로 일본의 주요 산업중심지가 모두 초토화될 때까지 저고도 융단폭격을 했다. 비행기 생산 공장들이 파괴되고 가미카제로 일본 전투기들이 이미 대부분 상실되어 미군 폭격기들은 비교적 안전하게 일본 본토를 폭격할 수 있었다. 앤터니 비버, 위의 책, p1054.
5. 1941년 개전 당시 동남아시아 전역과 일본 본토를 잇는 항공 수송의 중계 지점으로 건설되었다.

은 콘크리트 벙커를 만들어 지키고 있었다.

이러한 이오지마를 공격하기로 결정한 미군은 마리아나 제도에서 출격한 폭격기들로 76일 동안 이오지마를 폭격하고 1945년 2월 16일 새벽부터 3일 동안 전함 8척, 항모 12척, 순양함 19척, 구축함 44척을 동원해 포탄 세례를 퍼부었다.[6] 그런 후 2월 19일 상륙한 미국 해병대가 화염방사기 등을 사용해 일본군의 방어거점 하나하나를 각개 격파해 3월 19일에 섬을 장악했다. 이오지마를 수비하던 일본군은 포로로 잡힌 54명을 제외하고 모두 전사했으며 미국 해병대 역시 6,821명이 전사하고 1만9,217명이 중상을 입었다.[7]

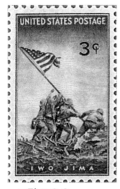

그림 7-2-2

이오지마 상륙 4일째 되는 2월 23일에 미국 해병대 제28연대 부대원 6명이 섬 남쪽 끝에 있는 수리바치산 정상에 성조기를 게양했다. 당시 현장에 있었던 AP 통신 소속 종군기자 조 로젠탈(Joe Rosenthal, 1911-2006)은 이 장면을 재현하여 긴 건설용 비계를 깃대로 삼아 더 큰 성조기를 달아서 세우는 장면을 찍어 1945년에 퓰리처상을 받았다. 로젠탈의 사진은 태평양전쟁에서 미군이 결정적인 승리를 거두는 상징이자 2차 세계대전을 기록한 가장 유명한 사진 중 하나가 되었다.

여기에는 미국이 2차 세계대전에서 미국 해병대의 무공을 치하하는 우표(그림 7-2-2)를 그해 7월 11일에 발행하면서 이 사진 속 장면을 도안으로 사용된 덕택도 무시하지 못한다. 이 우표는 총 137,321,000장

6. 앤터니 비버, 위의 책, p1055
7. 앤터니 비버, 위의 책, p1059

이 인쇄되었다.

　미군은 이렇게 점령한 이오지마를 일본 본토를 공습할 B-29 폭격기의 최전방 기지이자 재보급을 위한 중간 기착지로 활용하여 본격적인 일본 본토 공습에 나섰다.

　이오지마를 점령한 미군은 우시지마 미쓰루(牛島満, 1887-1945) 중장이 이끄는 제32군 10만 명[8]이 수비하고 있는 오키나와[9]를 공격하기 위해 전함 18척, 항공모함 40척, 구축함 200척을 포함한 1,300척의 군함을 동원해 엿새 동안 포격을 한 후 1945년 4월 1일에 2개 해병사단과 2개 육군사단 총 6만 명의 미군이 별 피해 없이[10] 해안에 상륙했다. 4월 5일부터 섬 남쪽에 위치한 15세기 성채 도시 슈리를 중심으로 격렬한 전투가 벌어졌다.

　규슈와 대만에서 날아온 일본전투기의 가미카제 자살공격으로 오키나와 앞바다에 있던 미국 해군 함선 36척이 침몰하고 368척이 손상되었으며[11] 수병 3,048명이 전사하고 6,035명이 부상 당했다.[12] 6월 23일 우시지마 중장이 할복자살함으로써 오키나와 전투는 종결되었다. 10만7,539명의 일본군 시신이 확인되었지만 이미 매장되었거나 파괴된 동굴 속에 묻혀버린 시신도 많았다. 여기서 미군은 7,613명이 전사하고 3만1,807명이 다쳤다. 오키나와 주민 4만 2천여 명이 사망한 것으로 알려졌지만 실제로는 훨씬 더 많을 것이다.[13]

8. 2만 명은 오키나와 출신 민병
9. 일본이 1879년에 강제로 편입시킨 류큐(琉球) 왕국에서 가장 큰 섬으로 당시 인구가 45만 명이었다.
10. 28명만 전사했다. 앤터니 비버, 위의 책, p1061
11. 폴 콜리어 등 지음, 강민수 옮김, 2008,『제2차 세계대전; 탐욕의 끝, 사상 최악의 전쟁』, 플래닛 미디어, p530
12. 앤터니 비버, 위의 책, 글항아리, p1063
13. 앤터니 비버, 위의 책, 글항아리, p1067

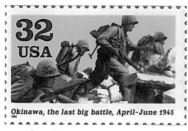

Okinawa, the last big battle, April-June 1945

그림 7-2-3

미국이 '대(對)일 승전 기념일(Victory over Japan Day)' 50주년을 맞아 1995년 9월 2일에 발행한 2차 세계대전 기념우표 10종 하나인 그림 7-2-3에 표기되어 있듯이 오키나와 전투는 2차 세계대전의 '마지막 큰 전투'(the last big battle)였다. 미국은 2차 세계대전 기념우표 10종 시리즈를 1991년부터 1995까지 5년 동안 매년 발행했다.

이제 일본 본토 공격을 어떻게 할 것인가?

그림 7-2-4

1945년 5월 25일 미국 합동참모본부는 맥아더 육군원수와 태평양함대 사령관 니미츠(Chester Nimitz, 1885-1966, 그림 7-2-4) 함대제독[14]에게 11월 1일 규슈에 상륙하는 것을 목표로 준비하라고 지시를 했지만 오키나와 전투에서 발생한 미군과 민간인의 희생을 미루어보아 앞으로 있을 규슈와 혼슈 침공에서 얼마나 많은 희생자가 발생하게 될 것인가에 대해 심각한 고민에 빠졌다. 그림 7-2-4에 도안된 니미츠 계급장에는 별이 다섯 개이다.

장비, 연료, 식량 등 전쟁을 계속하는데 필요한 자원이 거의 고갈

14. 니미츠는 1944년 12월 19일 해군원수인 함대제독으로 진급했다.

되었음에도 불구하고 일본 정부와 군부 지도자[15]들은 포기하지 않고 60개 사단 200만 대군을 새로 편성하고 가미카제 특공대용 전투기 3,000대와 일반 전투기 5,000대, 자살 특공 보트 3,300척, 의용군 2,800만 명 등을 동원해 미군의 일본 본토 상륙에 대비했다.[16]

6월 23일 오키나와 점령 뒤 태평양의 미군 지휘부는 다음 단계인 일본 본토 공격 작전을 전반적으로 재검토하기 시작했다. 당시 해군의 킹(Ernest Joseph King, 1878-1956) 함대제독[17]과 육군항공대의 아놀드(Hap Arnold, 1886-1950) 육군원수[18]는 일본을 봉쇄한 후 폭격하여 항복을 받아내는 작전을, 맥아더와 육군은 상륙작전을 주장하면서 의견이 일치되지 않았다.

상륙작전은 많은 인력손실이 우려되고 전략폭격은 이미 독일에서 경험한 것처럼 승리로 곧바로 이어지지 않았다. 그리고 만약 전쟁이 빨리 종결되지 않을 경우 일본군에 잡힌 연합국 포로들의 고통 또한 무시할 수 없어 육군의 방안이 해군보다 더 설득력이 있었다.

하지만 1945년 7월 16일, 미국 뉴멕시코주 앨라모고도 인근에서 실시한 암호명 '트리니티'의 최초의 핵실험 실험이 성공하자 미국은 부담스러운 본토 침공보다 일본에 충격을 주어 항복을 강요하는 전략을 선택했다.[19] 내부 논의 끝에 도쿄와 교토 등 일본 국민의 극한 감정을

15. 일본 군부는 무사의 자존심을 지키기 위해 끝까지 싸우기로 결심을 굳혔다. 그리고 그들은 항복하면 공산주의자들이 폭동을 일으킬 것이라고 심히 우려했다.
16. 폴 콜리어 등, 위의 책, p553
17. 2차 세계대전 때 미국 해군 최고 지위인 함대 사령관 겸 해군작전부장으로 태평양 함대 사령관 니미츠의 직속상관
18. 마셜, 맥아더, 아이젠하워를 이어 1944년 12월 21일 육군원수로 승진한 '미국 공군의 아버지' 아놀드는 1949년 공군이 창설되자 공군원수로 계급이 변경되어 미국 역사상 유일하게 두 개의 원수 계급을 단 군인이 되었다. 1946년 2월 28일 공식적으로 군에서 퇴역했다.
19. 미국은 즉시 항복하지 않으면 지금까지 지구상에서 본 적이 없는 파멸의 비를 맞게

자극할 수 있는 도시는 원자폭탄 투하 표적에서 우선적으로 배제하고 그동안의 폭격으로 피해가 적었던[20] 공업도시이면서 군사적으로도 중요한 거점이었던 히로시마가 제1차 표적으로 선정되었다. 1차 원자폭탄 투하 후에도 일본이 항복하지 않을 경우에는 고쿠라, 나가사키, 니가타 순으로 2차 표적이 정해졌다.

카이로 선언과 포츠담 회담

1943년 11월에 테헤란 회담에 참석하러 가던 루스벨트와 처칠, 장제스가 도중에 카이로에서 만나 2차 세계대전에서 일본에 대한 연합국의 대응과 아시아의 전후처리 문제에 대해 협의했다. 소련은 일본과의 불가침조약이 유효한 상태라는 핑계로 참석하지 않았다. 루스벨트는 전쟁이 끝나면 아시아에서 서방 제국주의를 끝내야 한다는 내용을 장제스와 합의했다. 카이로에서 즉흥적으로 만난 루스벨트와 처칠, 장제스의 모습을 담은 그림 7-2-5의 소형시트는 중화민국이 2차 세계대전 종전 및 대만 해방 50주년을 기념하여 1995년 10월 24일 발행한 것이다.

11월 27일 발표된 선언문에 연합국은 승전하더라도 자국의 영토 확장을 도모하지 않고 일본이 1차 세계대전 후 타국으로부터 약탈한 영

된다고 일본에 경고했다. 앤터니 비버, 위의 책, p1173
20. 원자폭탄 투하에 따른 폭발 규모를 측정할 수 있게 그동안 폭격이 없었던 도시를 선정했다.

그림 7-2-5

토를 반환할 것을 요구한다고 천명했다. 그리고 우리나라가 적절한 과정을 거쳐서 자유롭고 독립적인 국가가 될 것이라고 언급해 1910년 대한제국이 일본에 강제병합된 이후 처음으로 우리나라의 독립이 국제적으로 보장받았다. 하지만 일정 기간의 신탁통치를 의미하는 '적절한 과정을 거쳐서'라는 조건이 붙어 있었다.[21]

무조건 항복한 독일을 어떻게 통치할 것인가를 논의하기 위해 1945

21. 이영훈, 2016, 『한국경제사. II』, p269

년 7월 17일부터 8월 2일까지 독일 동부의 포츠담에서 트루먼, 처칠, 스탈린의 3자 회담이 개최되었다. 그림 7-2-6은 동독이 1970년 7월 28일 포츠담 회담 25주년을 기념하여 발행한 3종 연쇄 우표로 맨 왼쪽 우표의 건물은 회담이 열린 세칠리엔 궁전의 외관이며 가운데 우표에 회담 모습을, 그리고 오른쪽 우표에 '포츠담 합의'을 뜻하는 러시아어, 영어, 불어, 독어를 담았다.

그림 7-2-6

회담 하루 전 그날 새벽에 처음째 원자폭탄 시험이 성공했다는 암호 전문[22]을 받은 트루먼은 이를 회담장에서 처칠과 스탈린에게 넌지시 알렸다. 회담 기간 중 일본의 항복 권고와 전쟁 후 일본에 대한 합의사항을 담은 '포츠담 선언'에 미국의 트루먼 대통령, 영국의 처칠 수상, 중화민국의 장제스 총통[23]이 서명하고 7월 26일 공포했다.[24] 주요 내용으로는 카이로 선언의 모든 조항은 이행되어야 하며, 일본의 주권은 혼슈, 홋카이도, 큐슈, 시코쿠와 연합국이 결정하는 작은 섬으로

22. '아기들이 건강하게 태어났다'
23. 회담에 참석하지 않았으나 전신을 통해 선언 참가를 밝혔다.
24. 포츠담 선언에 서명한 날 처칠의 임기가 끝났다. 회담 도중에 총선거에서 패배하고 총리에서 물러난 처칠이 런던으로 돌아가고 새로운 영국 총리 애틀리(Clement Attlee, 1883-1967)가 회담에 참석했다.

국한되고 민주주의 정부수립과 동시에 점령군은 철수할 것이며 일본 군대의 무조건항복이다.

최초의 원자폭탄 투하

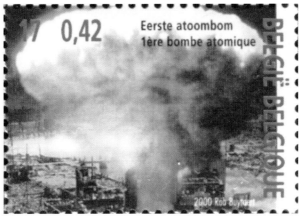

그림 7-2-7

8월 6일 아침 히로시마 상공에 B-29 폭격기 3기가 나타났다. 기장 티비츠(Paul Tibbets, Jr., 1915-2007) 대령 외 11명이 탑승한 B-29 폭격기 '에놀라 게이'(Enola Gay)[25]가 오전 8시 15분에 원자폭탄 '리틀 보이'(Little boy)을 투하했고 나머지 2기는 카메라와 과학 장비로 원자폭탄의 효력을 기록했다. 1분도 채 지나지 않아 히로시마 전체가 앞이 보이지 않을 정도 빛을 뿜으며 파괴되었으며 약 7만8,000명이 즉사했다.[26]

25. 에놀라 게이는 기장 티비치 대령의 어머니 에놀라 게이 티비치(Enola Gay Tibbets)로부터 따온 것이다.

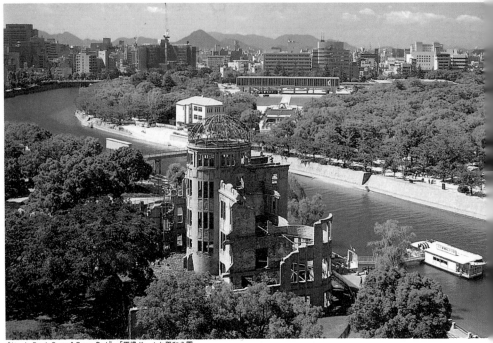

"Atomic Bomb Dome & Peace Park" · 「原爆ドームと平和公園」

그림 7-2-8

　벨기에가 20세기 주요 사건 20개를 매년 선정하여 1999년부터 2002년까지 시리즈로 발행한 우표들 가운데 하나인 그림 7-2-7은 1945년 8월 6일 히로시마에 떨어진 첫 번째 원자폭탄이 폭발하는 장면을 담고 있다. 히로시마 원자폭탄 투하 때 반파된 히로시마의 산업장려관[27](일명 '원폭 돔')은 1996년 유네스코 세계문화유산으로 지정되었다. 원폭 돔의 모습을 생생하게 담고 있는 일본의 그림 우편엽서(그림 7-2-8)는 액면가가 70엔이지만 90엔에 판매되었다.

26. 1945년 3월 9일과 10일 이틀 동안 실시한 소이탄 공격으로 도쿄에서 사망한 8만 명과 사망자 수가 비슷하지만, 방사선 피폭에 의한 사망자를 추가한 1946년 8월 집계에 의하면 사망자 수는 12만 명이다. 폴 콜리어 등, 위의 책, p554
27. 체코 건축가 얀 레첼이 바로크 양식으로 설계한 이 건물은 1915년에 히로시마현 물산전시관으로 개관하여 1933년에 히로시마현 산업장려관으로 개칭했다.

독일이 항복한 후 스탈린은 극동지역에 대규모 병력을 집결시켜 앞으로 있을 일본과의 전쟁에 대비하고 있었다. 만주국과 몽골의 접경지역인 노몬한에서 1939년 5월 11일에서 9월 16일까지 있었던 할힌골 전투에서 관동군을 물리친 주코프가 대일전 지휘관으로 가장 적합했지만, 독소전 승리의 주역으로 소련 인민들에게 큰 인기를 얻고 있던 주코프에게 위협을 느낀 스탈린은 주코프 대신에 바실리예프스키(1895-1977)를 대일전 책임자로 결정했다.

히로시마에 떨어진 원자폭탄은 스탈린에게도 큰 충격이었다.[28] 소련이 미처 참전하기도 전에 일본이 항복하게 되면 얄타에서 스탈린이 연합국으로부터 얻어낸 양보[29]가 물거품이 될 수도 있었다. 이러한 위험을 감수하지 않기로 한 스탈린은 약속을 현실로 바꾸기 위해 히로시마의 원폭 이틀 후인 8월 9일[30] 소련군 166만9,500명을 전격적으로 중국 북부지역과 만주 공격에 투입해[31] 신속한 기동전으로 8월 18일 하얼빈을 8월 22일 뤼순을 점령했다. 이때 포로로 잡힌 약 60만 명의 일본인과 한국인은 시베리아로 끌려가 강제노동에 시달렸으며, 이 중 22만4,000명만이 1949년에 귀국했다.[32]

28. 올레크 V. 흘레브뉴크 지음 유나영 옮김, 류한수 감수, 2017, 『스탈린: 독재자의 새로운 얼굴』, 삼인, p421
29. 스탈린이 일본과의 전쟁에 참전한다는 약속의 대가로 요구한 1905년 러일전쟁의 패전으로 러시아가 잃은 사할린섬 남쪽 지역과 쿠릴 열도의 반환 및 몽골에 대한 지배권. 겨우 2주 정도 전투를 하고 스탈린은 일본과 몇 년 동안 싸운 다른 연합국보다 더 많은 일본 영토를 차지할 수 있었다.
30. 소련의 대일전 참가 시점은 두 번째 원자폭탄이 나가사키에 떨어지기 겨우 11시간 58분 전이었다. 1945년 8월 8일에 100만 명에 이르는 관동군을 상대로 선전포고를 할 때에는 8월 10일을 공격 개시 시간으로 예정했지만, 스탈린은 공격 시간을 8월 9일 0시로 앞당겼다. 폴 콜리어 등, 위의 책, p687
31. 앤터니 비버, 위의 책, p1176
32. 폴 콜리어 등, 위의 책, p556

히로시마에 원자폭탄이 투하되어도 7월 26일 공포된 포츠담 선언에 대해 일본이 아무런 대응을 하지 않자 8월 9일에 기장 스위니(Charles Sweeney, 1919~2004) 소령의 B-29 폭격기 '벅스카'(Bockscar)가 원자폭탄 '팻맨'(Fat man)을 싣고 두 번째 표적인 규슈 북쪽 고쿠라 상공에 도착했지만 구름이 짙어 지상을 볼 수 없었다. 원자폭탄 투하 규정에 반드시 목표를 육안으로 확인하고 투하하도록 되어 있었기에 다음 목표인 나가사키에 두 번째 원자폭탄을 투하해 약 3만5,000명의 목숨을 앗아갔다.[33] 혼슈의 대표적인 항구도시이자 미쓰비시 중공업 등 군수공장이 많았던 나가사키는 그동안 대규모 공습을 당하지 않았었다.

일본의 조건부 항복

나가사키에 두 번째 원자폭탄이 떨어지자 일본 천황은 어전회의를 소집해 황가와 그 후손을 유지시키는 조건으로 포츠담 선언을 수용하겠다는 의사를 밝혔다. 일본이 원하는 대로 정부 형태를 선택할 수 있다는 미국의 답변이 스위스 일본대사관을 통해 도쿄로 전달되자 8월 15일 정오에

"…제국과 함께 시종일관 동아시아의 해방에 협력한 여러 동맹국들에 대하여 유감의 뜻을 표하지 않을 수 없다. 제국의 신하와 백성으로서 전선에서 전사하고, 맡은 바를 하다 순직하고, 비명에 죽어간 자와 그 유족에 생각

33. 앤터니 비버, 위의 책, p1173

이 미치면 오장이 찢어지는 듯하다. 또한 전투로 상처를 입고, 재화를 당해 가업을 잃어버린 자들의 후생을 생각한다면 깊은 걱정이 되는 바이다. 생각하건대, 이제부터 제국이 받아야 할 고난은 진실로 심상치 않다. 너희 신하와 백성의 충정은 짐 역시 잘 알고 있다. 그러나 짐은 시운이 움직이는 대로 우리가 감당해야 할 곤란을 감당해내고, 참아야 할 곤란을 참음으로써 만대를 위한 태평시대를 열고자 한다…"

는 천황의 메시지[34]가 일본 라디오 방송국을 통해 방송되었다.[35]

천황의 방송은 일본이 태평양전쟁에서 패했음을 의미한다. 중국 북부지역과 만주에서는 소련군과 일본군이 여전히 싸우고 있지만, 나머지 지역에서는 2차 세계대전이 끝났다. 2013년 7월에 호주가 20세기 주요 뉴스 4개를 선정하여 4종 블록 우표로 발행했는데 1945년 8월 15일의 태평양 지역 종전(그림 7-2-9)이 그중 하나이다. 나머지 3개의 주요 뉴스로는 1969년 인간의 달 착륙, 1974년 태풍 트래시, 1983년 호주 요트팀의 아메리카컵 우승이 선정되었다. 그림 7-2-9의 우표는 '평화 - 2차 세계대전 종전'이라는 문구와 함께 시드니 엘리자베스 거리에서 모자를 흔들며 환호하는 시민의 모습을 담았다. 이 장면은 호주에서 가장 오래된 일간지인 Sydney Morning Herald 가 태평양전쟁 승리 70주년을 맞아 2015년 8월 15일에 선정한 17개의 이미지 중 하나이기도 하다.

그림 7-2-9

34. 8월 14일 녹음되었다. 그날 밤 몇몇 육군 장교들이 항복 반대 쿠데타를 시도했지만 실패했다.
35. 일본인 대부분은 천황의 목소리를 이때 처음 들었다.

8월 30일 일본을 점령하기 위해 미군이 요코하마에 상륙했다. 9월 2일 도쿄만에 정박한 미국 전함 미주리호 갑판에서 맥아더 장군과 니미츠 제독이 주관하는 공식적인 항복 조인식이 거행되었다. 일본의 패망과 전쟁 종료를 공식 확인하는 자리였다.

중국이 '일본과 반파시즘에 대항한 전쟁에서 승리' 50주년을 기념하여 1995년 9월 3일에 발행한 8종 우표 가운데 가장 고액으로 '위대한 승리'라는 부제가 붙은 그림 7-2-10에는 항복 조인식에 참가하기 위해 미주리호에 승선한 일본 대표단의 모습이 담겨 있다. 그리고 일본이 1999년과 2000년 2년에 걸쳐 총 16번 발행한 20세기 기념 시리즈 중 2000년 4월 21일에 발행한 9집에 포함된 그림 7-2-11에는 당시 외무대신으로 일본의 특명전권대사 역할을 맡았던 시게미츠 마모루(重光葵, 1887-1957)가 항복문서에 서명하는 모습이 담겨 있다.[36] 9집에는 진주만 공습 장면과 히로시마·나가사키 피폭 관련 우표도 포함되어 있다.

이날 일본의 항복 서명에는 포츠담 선언을 수락함으로써 한국 병합을 공식 포기한다는 의미가 있다. 따라서 한반도의 법적 지위 측면에

그림 7-2-10

그림 7-2-11

36. 니미츠 제독이 연합군을 대표해서 서명했다.

서는 8월 15일보다 의미 있는 날이라 할 수 있다. 미국은 9월 2일을 '대(對)일 승전 기념일(Victory over Japan Day)'로 기념하고 있다.

미주리가 조인식 장소가 된 데에는 트루먼 대통령의 강한 의지가 있었다. 원폭 투하 결정으로 일본의 항복을 이끌어낸 트루먼은 미주리주 출신이다. 44년 1월 브루클린 해군 병기창에서 열린 진수식에서 당시 미주리주 상원 의원이었던 트루먼은

"전함 미주리가 함포에서 불을 뿜으며 도쿄만에 입성할 것"

이라고 힘주어 말한 바 있다. USS 미주리의 대모 역할을 맡은 여성도 트루먼의 딸이었다. '마이티 모[37]'(Mighty Mo)에서 전쟁의 종지부를 찍는 것은 트루먼에게 자기 예언의 실현과도 같은 의미가 있었다.

일본의 패전 원인

태평양전쟁은 일본이 궤멸적인 패배를 당하면서 끝난 것이 아니다. 승리의 가능성이 전혀 없는 암울한 전황임에도 불구하고 여전히 수많은 일본 군인과 국민은 천황을 위해 죽을 각오를 하고 있었다. 연합국의 승리는 이러한 일본의 전쟁 수행 능력을 처절히 고사시켜 얻은 결과물이다.

37. USS 미주리의 애칭

1944년 말, 미국 해군의 잠수함 공격으로 일본 수송선단의 항로는 일본과 한반도를 오가는 정도로 축소되었다. 1945년 3월부터 미군이 폭격기를 이용해 일본 영해에 조직적으로 기뢰를 부설하기 시작하면서 중국·만주·한반도에서 일본으로 수송되던 식량과 자원수송 마저 완전히 차단되어 사실상 봉쇄상태였던 일본은 굶주림과 질병이 만연하는 등 이루 말할 수 없는 어려움에 빠졌다. 이러한 봉쇄는 일본의 전쟁 수행 능력 자체에도 심각한 타격을 주었다. 전선의 부대들은 물자를 공급받지 못했으며 연료가 부족하여 비행기와 선박들은 움직이기조차 힘들어졌다.

히로시마와 나가사키에 투하된 원자폭탄이나 소련의 대일 선전포고 및 참전은 일본 정부가 항복할 계기를 마련해 준 사건에 불과했다. 일본 총리를 세 번 지냈고 종전 무렵 천황의 주요 고문 역할을 한 고노에 후미마로[38]는 일본이 항복하게 된

"가장 근본적인 요인은 B-29 폭격기의 지속적인 폭격이었다"

고 밝혔다.

일본에 대한 전략폭격은 신형 B-29 슈퍼포트리스 폭격기 개발에 맞춰 1944년 6월부터 시작되었지만, 초기의 폭격 성과는 만족스럽지 못했다. 하지만 폭격방식을 특정 표적에 대한 주간 고공 공습에서 지역 표적에 대한 야간 저고도 소이탄 폭격으로 바꾸자 일본은 엄청난 재앙에 휩싸였다. 종이와 나무로 만든 집들이 밀집해 있던 일본의 도시

38. A급 전범 조사받기 전에 청산가리를 먹고 자살. "나는 많은 과오를 범해왔으나, 전범으로 재판받는 것은 참을 수 없다"고 유서를 남겼다.

들은 미군의 소이탄 공격에 특히 취약했다. 1945년 3월부터 7월 말까지 거의 50만 명에 이르는 일본인들이 사망했고, 건물 200만 채가 파괴되었으며 1,000만 명 이상의 이재민이 발생했다.[39]

일본제국 해군의 요직[40]을 모두 경험한 유일한 인물로 도쿄 전범 재판[41]에서 A급 전범 판결을 받고 수감되었다가 옥사한 나가노 오사미 (永野修身, 1880-1947) 제독 역시

"미국의 승전 요인 가운데 한 가지만 말하라면, 그것은 바로 공군력[42]"

이라고 증언했다. 1945년 7월, 미군은 태평양에서 2만1,000대의 항공기를 보유하고 있었지만, 일본군의 항공기 수는 5,000대에 불과했다. 태평양전쟁 초반부터 미국의 산업생산력이 승패를 결정할 것이라고 대부분 예상했다.

39. 폴 콜리어 등, 위의 책, p843
40. 해군대신, 연합함대 사령관, 군령부총장
41. 정식 명칭은 '극동국제군사재판'(International Military Tribunal for the Far East, IMTFE)이며 2차 세계대전과 관련된 동아시아의 전쟁 범죄인을 1946년 5월 3일부터 1948년 11월 12일까지 약 2년 반에 걸쳐 심판했다. 독일에서 열린 뉘른베르크 재판과 같은 성격이다.
42. 폴 콜리어 등, 위의 책, p558

7-3 2차 세계대전이 남긴 것

희생자

 미국·영국·소련이 중심이 된 연합군의 승리로 종결된 2차 세계대전은 인류 역사상 가장 파괴적이고 가장 큰 인명 손실이 발생한 최악의 전쟁이었다. 56개국 이상 참가한 5년간의 전쟁에서 6,000만 명 이상이 목숨을 잃었다. 참전국 가운데 가장 큰 인명 손실을 겪은 나라는 소련으로 전체 인구 1억9,400만 명 가운데 3,000만 명이 동원되어 630만 명이 전사했다. 민간인 사망자도 1,700만 명에 이르는 것으로 추산된다. 1,800만 명을 동원한 독일은 300만 명, 590만 명을 동원한 영국은 30만 명 정도가 전사했다.[1]

 동양과 서양의 전쟁이자 일본과 다른 아시아 민족들 간의 전쟁이기도 했던 태평양전쟁으로 동아시아와 동남아시아에서 얼마나 많은 사람이 사망하고 얼마나 많은 사람이 고난을 겪었는지는 아무도 모른다.[2] 중국군 사상자가 500만 명이 넘고 기아와 질병으로 1,000만 명 이상의 민간인들이 사망하고 전시 일본군 지배하에서 약 5백만 명의 동남아시아인이 사망한 것으로 추정될 뿐이다.[3] 그중 최소 1백만 명은

1. 폴 콜리어 등 지음 강민수 옮김, 2008, 『제2차 세계대전: 탐욕의 끝, 사상 최악의 전쟁』, 플래닛 미디어, p900
2. 따라서 1차 세계대전의 희생자 통계를 정리한 표와 같은 2차 세계대전의 희생자 통계를 제시하지 않았다. 양해를 부탁한다.

베트남인이다.[4] 전쟁을 유발했던 일본은 600만 명을 동원하여 140만 명 정도가 전사했다.[5] 일본군의 동원 대비 전사자 수가 이렇게 많은 것은 항복을 거부하는 일본군의 전투 방식 때문이었다.

탈식민지화

1941년 8월 미국과 영국의 두 정상 루스벨트와 처칠이 2차 세계대전 이후의 세계질서에 대한 기본구상을 천명한 '대서양 헌장'의 주요 내용은 미국과 영국은 영토의 확대를 추구하지 않으며 모든 사람은 자신이 사는 국가의 정부 체제를 선택할 권리가 있고 강탈된 주권과 자치가 회복되기를 희망한다는 것이었다. 이러한 민족자결의 원칙은 파시스트에 대항하는 명분을 주었지만, 전후 2대 강국이 된 미국과 소련이 유럽의 식민주의를 반대하는 명분도 되었다.

또한 대서양 헌장은 1942년 연합국 26개국 대표가 모여 결의한 연합국공동선언으로 이어져 연합국이 공동으로 수행하는 전쟁의 목표가 되었다. 연합국공동선언은 1945년 6월에 미국 샌프란시스코에서 50개국이 모여 결성한 국제연합 UN의 창설로 이어졌다. 이렇게 창설된 유엔은 탈식민지화를 가속화시켰다.

이러한 여건은 2차 세계대전 중에 싹트기 시작한 아프리카와 중동

3. 폴 콜리어 등, 위의 책, p845
4. 앤터니 비버 지음, 김규태·박리라 옮김, 2017, 『제2차 세계대전, 』, 글항아리, p455
5. 폴 콜리어 등, 위의 책, p900

의 민족주의자들에게 유럽 열강의 식민제국에서 벗어나 새로운 독립 국가를 건설하는 기회를 제공해주었다. 비록 아프리카에서 2차 세계 대전의 전장이 된 지역이 대서양에서 홍해에 이르는 남지중해 연안에 한정되었지만, 전쟁으로 인한 사회적·경제적 영향은 아프리카 대륙 전체를 변화시켰다. 전쟁이 끝나고 대륙 전체에서 탈식민지화 바람이 불면서 불과 30년 만에 아프리카에서 유럽 열강의 식민지들은 완전히 사라졌다. 2차 세계대전 전 아프리카에서 진정한 의미의 독립국은 3개국에 불과했다.

이탈리아가 지배하던 동아프리카는 점진적인 해방 과정을 통해 에티오피아, 에리트레아, 소말리아로 분리 독립했다. 추축국이 북아프리카에서 패퇴한 후 영국과 프랑스 역시 지배권을 확보하고 있던 이집트, 시리아, 레바논 등지에서 물러나야 했다. 영국은 1차 세계대전 이후 점령했던 이란과 이라크에서도 2차 세계대전이 끝나자 군대를 철수시켰다. 영국에 지배를 받던 수단은 1954년 독립하여 공화국이 되었다.

자유프랑스군의 통치를 받던 튀니지는 1956년 3월 20일에 공화국으로 독립했으며 프랑스가 본토의 일부로 간주하던 프랑스령 모로코는 1956년 3월 2일에 왕국으로, 프랑스령 알제리는 1962년 9월 25일 알제리 민주인민공화국으로 독립했다. 프랑스령 서아프리카는 1958년에 모리타니, 세네갈, 프랑스령 수단, 프랑스령 기니, 코트디부아르, 오트볼타, 다호메이, 니제르로 해체되었다.

하지만 폭력과 협박으로 팔레스타인 지역의 아랍 주민 절반을 쫓아내고 1948년 5월 14일에 건국된 유대국가 이스라엘은 중동 지역의 평화 구축에 새로운 장애물이 되었다. 나치 독일의 유대인 탄압과 학살

그림 7–3–1

은 유대인 공동체 내부에 유대인의 피난처가 되어줄 유대국가 건설 열망을 불러일으켰다. 이런 점에서 보면 히틀러는 그 어떤 유대인 지도자보다 시오니즘을 더 발전시킨 장본인이다.

일본이 비록 전쟁에서 패했지만, 아이러니하게 동아시아 지역을 유럽 식민제국으로부터 해방시킨다는 일본의 전쟁 목표 중 일부는 성공적으로 달성되었다. 1937년 중일전쟁이 발발하기 전 아시아 지역에서 독립국가는 일본과 중국, 태국뿐이었다. 그 나머지 지역은 영국, 프랑스, 네덜란드, 미국, 호주, 일본의 지배를 받고 있었다.

태평양전쟁 당시 일본에 점령되었던 인도차이나, 버마, 말라야, 인도네시아 등이 일본 패망 이후 자연스럽게 독립되면서 영국의 최대 식민지였던 인도의 독립에도 영향을 미쳤다. 베트남에서도 민족주의 성향의 공산당 지도자 호찌민(1890-1969)이 이끄는 비엣민(Viet Minh)과 프랑스의 전쟁(1946년 12월 19일-1954년 8월 1일) 이후 남북으로 분단되었다가 베트남전쟁(월남전, 1955년 11월 1일-1975년 4월 30일)에서 북베트남(월맹)이 승리해 공산화되었다. 그 외에 여러 과정을 통해 캄보디아, 라오스, 필리핀, 브루나이, 싱가포르, 파푸아 뉴기니, 방글라데시, 스리랑카, 파키스탄 등이 독립국가가 되었다.

1910년 경술국치로 일본의 식민지가 된 한반도 역시 일본의 패망 이후 독립했지만, 곧 남북으로 분단되었다. 태극기를 들고 만세를 부르면서 행진하는 군중들을 묘사한 그림 7-3-1은 1946년 8월 15일에 해방 1주년을 맞아 발행한 우리나라 최초의 기념우편엽서이다.

1945년 9월 9일 조선총독부 청사 제1회의실에서 미국 제24군 군단장 하지(John Hodge, 1893-1963) 중장은 제9대 조선총독 아베 노부유키(阿部信行, 1875-1953)에게 항복문서를 받았다. 이제는 완전히 파괴되어

사라졌지만, 일본의 항복문서를 받은 조선총독부 청사는 서울에 진군한 미군이 군정청 청사로 사용하면서 'Capital Hall'(중앙청)로 명명되었고 대한민국 건국 초기 우리 현대사의 생생한 현장이 되었다.

그림 7-3-2

1948년 5월 31일 중앙청 중앙홀에서 제헌국회가 개원되었고 여기에서 7월 17일에 건국헌법 공포식이 거행되었다. 7월 24일에는 대한민국 초대 정·부통령 취임식이 거행되었고 8월 15일에 청사 앞뜰에서 대한민국 정부수립 선포식이 거행되었다. 그리고 그림 7-3-2에서 볼 수 있듯이 1950년 9월 28일 공산 침공에서 서울을 수복한 후 수도 탈환의 상징으로 중앙청 국기 게양대에 태극기를 게양했다.

국공내전에서 최종적으로 승리한 공산당은 1949년 10월 1일 베이징에서 중화인민공화국 수립을 선포했다.[6] 장제스가 이끄는 국민당 정부는 대만으로 이전했다. 1950년 2월 14일 모스크바에서 마오쩌둥과 소련의 스탈린이 '중소우호동맹상호원조조약'을 체결했지만, 1980년 중국이 이 조약의 유효 기간을 연장하지 않겠다는 의사를 소련에 통보함에 따라 이 조약은 효력을 상실했다.

모두 6개 조로 된 이 조약의 1조는

6. 중국 남부지역 대부분을 되찾은 국민당은 미국이 무기대여법으로 원조한 무기로 무장했으며, 중국 북부의 공산당은 노획한 일본군의 무기와 1945년 8월 만주를 공격한 소련군이 원조한 무기로 무장했다.

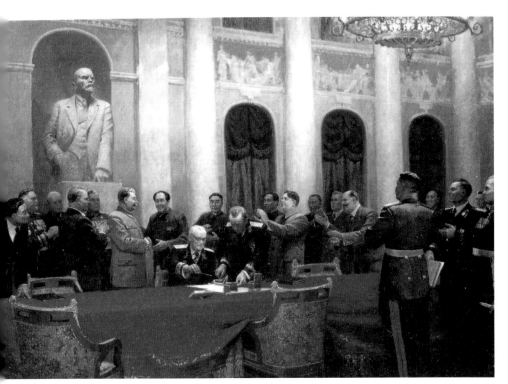

그림 7-3-3

"체약국 쌍방은 침략행위에서 일본 또는 일본과 직간접적으로 결탁한 다른 국가의 재침략 및 평화 파괴를 방지하기 위해 양국이 필요한 모든 조치를 공동으로 취할 것을 약속한다. 어느 한 체약국이 일본 또는 일본과 동맹을 맺은 다른 국가로부터 공격을 받아 전쟁상태에 들어간 경우, 다른 체약국은 즉시 취할 수 있는 모든 수단으로 군사 및 기타 원조를 제공한다. 또한 두 체약국은 세계 평화와 안전 보장을 목적으로 하는 모든 국제 활동에 성실히 참가할 것을 선언하며 이의 신속한 실현을 위해 전력을 다한다"[7]

7. https://ko.wikipedia.org/wiki/%EC%A4%91%EC%86%8C_%EC%9A%B0%ED
%98%B8_%EB%8F%99%EB%A7%B9_%EC%83%81%ED%98%B8_%EC%9B%90
%EC%A1%B0_%EC%A1%B0%EC%95%BD 2024년 12월 15일 검색 후 우리말에
맞게 고쳤다.

이다. 1950년대 소련이 발행한 그림 우편엽서의 뒷면인 그림 7-3-3에
는 1950년 2월 14일 조약에 서명한 마오쩌둥과 스탈린이 다정하게 악
수하는 모습이 그려져 있다.

마셜 플랜

2차 세계대전 동안 미국 육군 참모총장이었던 국무장관 마셜은
1947년 6월에 열린 유럽-미국 회의에서 세계대전으로 황폐화된 유럽
동맹국들을 재건시키고 공산주의의 확산을 막기 위한 유럽부흥계획
'마셜 플랜'을 제창했다.

마셜 플랜에 따라 1947년 7월부터 4년 동안 미국은 「경제협력법」
(Economic Cooperation Act, ECA)을 제정하여 서유럽에 총 130억 달러에 해
당하는 경제적, 기술적 지원을 했다. 이로 인해 독일을 제외한 서유럽
국가들은 20년간 유례없는 성장과 번영을 누렸다.

1948년 12월 미국 정부는 한국에도 ECA 원조 1억 1,650만 달러를
제공키로 하고 한국 정부와 한미경제원조협정을 체결하였다. 한국에
제공되던 ECA 원조는 1950년 한국전쟁이 발발한 후 유엔 원조로 집
행되었다. 1945년 이후 1961년까지 미국과 유엔을 통해 한국은 총 31
억3,730만 달러를 원조받았다. 동기간 한국은 세계에서 미국의 원조
를 가장 많이 받은 나라이다.[8]

8. 이영훈, 2016, 『한국경제사. II』, 일조각, p332-334

제8장

전쟁이 남긴 우편물

8-1 군사우편

나폴레옹 시절의 군사우편

가족과 떨어져 죽음에 대한 공포를 매일매일 느끼는 병사들에게 편지는 살아 있음을 확인하는 위안일 것이다. 근대 우편제도가 확립되기 전부터 군사우편은 존재했고 전장을 오간 수많은 편지가 남아있다. 그동안 필자가 수집한 군사우편물 가운데 가장 오래된 것은 1793년에 프랑스 혁명군을 재편할 때 편성되어 이탈리아 국경에 주둔하다가 나폴레옹의 1차(1796년) 및 2차(1800년) 이탈리아 원정에 참전했던 '이탈리아 국경 주둔 프랑스 야전군[1]'에서 사용한 우편인 ARM. DI-TALIE/2ME DON이 찍힌 그림 8-1-1이다.

나폴레옹과 황후의 초상이 그려진 그림 8-1-2의 편지지는 1802년에 사용된 것으로 2023년 대한민국 우표전시회에서 금상을 수상한 박근섭[2]씨의 작품 『19세기 프랑스 회화』에 포함된 우편물이다. 19세기 초 프랑스군이 군사우편물을 표준화하기 위해 제작해 군대 매점에서 판매[3]한 세계 최초의 군사 우편엽서류인 이 편지지에 가족과 떨어져 주둔지에 혹은 전쟁터에 있어야만 했던 수십만 명의 프랑스 군인들은

1. Armée d'Italie
2. 필자의 우취 스승이셨던 박상운 선생의 맏아들로 선친이 물려준 동명의 작품을 새롭게 개선했다.
3. Editions Atlas, 2008, 『La légende de LA POSTE』, p118-19

그림 8-1-1

자신의 소식을 담아 가족이나 약혼자에게 보냈다.

　1799년 11월 9일에 쿠데타를 일으켜 통령정부를 세우고 제1집정에 취임한 후, 스페인에서 러시아까지 광범위한 지역에서 군사 작전을 수행해야 했던 나폴레옹(Napoléon Bonaparte, 1769-1821)은 단순하고 안전한 연락체계가 필요했다. 이에 나폴레옹은 1804년 3월 19일에 라발레트(La Valette, 1769-1830) 백작을 체신국장으로 임명하고 혁명정부에서 이미 구축된 우편 시스템과 연계하는 군사우편 시스템을 만들게 했다.

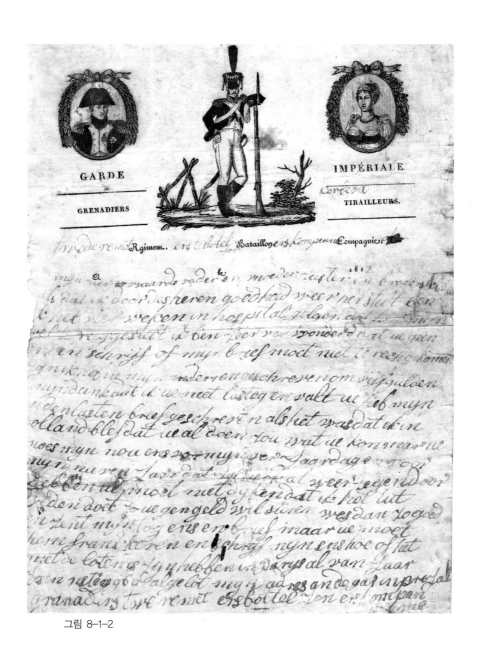

그림 8-1-2

브이 메일

2차 세계대전 때 연합군은 '브이 메일'(V-Mail) 혹은 '에어그래프'(Air-graph)라고 부르는 독특한 군사우편을 도입했다.[4] 연합국이 전쟁 슬로건으로 사용했던 "승리를 위한 V"와 승리를 뜻하는 모스 부호 "····-"[5]가 결합된 "V····-Mail"이 편지지 하단에 표기되어 있어 보통 브이 메일이라고 하지만 공식 명칭은 'Photomail'이다.

특별히 디자인된 17.8×23.2 ㎝ 크기의 V-Mail 용지(그림 8-1-3) 위쪽에 수신인과 주소, 발신인과 부대명을 기입하고 아래쪽에 사연을 작성하면 이를 검열한 후 코닥사에서 개발한 16㎜ 네가티브 마이크로필름으로 촬영했다. 90 피트 길이의 필름 롤 당 약 1,500에서 1,800장의 브이 메일을 촬영하고 본국이나 전장으로 수송한 후 원래 용지의 60%에 해당하는 10.7×13.2 ㎝ 크기로 인화하여 그림 8-1-4의 봉투에 담아 수신인에게 배달했다. 봉투 하단에 난 창으로 수신인을 식별할 수 있다. 그림 8-1-3은 연하장이 그려진 촬영 전 브이 메일 용지와 촬영 후 인화된 브이 메일의 크기를 비교하기 위해 겹쳐 스캔했다.

사용자가 사연을 작성하는 경우가 대부분이었지만, 그림 8-1-3처럼 크리스마스카드나 연하장 그림이 그려진 브이 메일 용지에 수신인과 주소, 발신인과 부대명만 기입한 경우도 많다. 영국군 또는 영연방군

4. 브이 메일은 미군이, 에어그래프는 영국군 또는 영연방군이 사용했다. 비슷한 형태이지만 약간 차이가 있다.
5. 전쟁 중에는 적국 음악의 연주 혹은 방송을 금지하는 것이 통례이다. 2차 세계대전 중 미국, 영국, 러시아 등 연합국 쪽에서 독일·일본·이탈리아의 음악을 금지했지만, 베토벤의 「운명」 교향곡은 예외였다. 세 번은 짧고 한 번은 긴 "밤밤밤 바~"로 시작하는 운명의 1악장의 첫 네 음이 모스 부호로 '승리'를 뜻하는 victory의 첫 글자 V이기에 2차 세계대전 때 영국 BBC 방송은 전쟁 승리를 염원하는 뜻으로 뉴스 시그널 음악으로 사용했다.

이 사용한 에어그래프(그림 8-1-5)의 하단에는 그림 8-1-3의 하단에 표기된 "V…-Mail"이 없다.

그림 8-1-3

그림 8-1-4

브이 메일의 유래

이러한 브이 메일의 효시는 1930년대 영국의 장거리 항공사였던 제국항공[6]과 미국의 팬아메리칸 월드 항공이 항공 우편물의 무게를 줄이기 위해 코닥에 의뢰하여 개발한 에어그래프이다. 중동 지역에 파견된 영국군들의 본국과 서신교환을 위해 2차 세계대전 때 영국의 교통부장관이었던 무어브라바존(John Moore-Brabazon, 1884-1964)이 에어

6. British Airways의 전신

P. 1122.

The Address
must be
written in
LARGE
BLOCK
LETTERS
wholly within
the panel
alongside.

MRS. C.B. CHALK,
26. WEST HILL,
SANDERSTEAD,
SURREY,
ENGLAND.

407255

Above space for
Post Office use only

The address
must NOT
be type-
written.

G.P.6

Read instructions overleaf. Write the message in ink very plainly below this line.

Sender's Name and Address: G.W. PULFORD, ESQ.
P.O. BOX 128,
JOHANNESBURG.

Date: 25. 3. 43.

Dear Mrs. Chalk,

I recently had the pleasure of entertaining your Husband when he passed through Cape Town and I promised him that I would send you a few lines simply to say that he was fit and well and in the best of spirits.

It was quite a coincidence that before coming out to South Africa a few years ago, I lived at 27 Heathhurst Road and still have a number of friends in the locality notably, the Davies' at 8, Mayfield Road and the Clarkes who lived next door to us.

It was most interesting to meet your Husband and to hear all the local gossip about the district and Purley Downs Golf Club of which I was an active member.

I do hope you will continue to receive good news of your Husband and that in the not too distant future you will be united again.

With very kindest regards.

Yours sincerely,

G.W.Pulford

This space should not be used.

그림 8-1-5

그래프 활용을 제안해 1941년 1월 1일부터 이라크에 주둔한 영국군과 홍해와 페르시아만 있는 선박들이 사용하기 시작했다.

이를 위해 코닥은 이집트 카이로에 네거티브 마이크로필름을 촬영하고 인화하는 사무소를 개설했다. 그후 에어그래프 서비스가 가능한 지역은 캐나다, 동아프리카(이상 1941년), 버마, 인도, 남아프리카(1942년), 호주, 뉴질랜드(1943년), 실론, 이탈리아(1944년)로 점차 확대되었다.

브이 메일의 경우, 에어그래프보다 약 1년 반 정도 뒤에 서비스가 시작되었다. 일본의 진주만 기습공격 이후 2차 세계대전에 본격적으로 참전한 미군에게 기하급수적으로 증가하는[7] 우편물 수송은 시급히 해결해야 할 골칫거리 중 하나였다.[8] 이러한 문제를 해결하기 위해 미국 전쟁부는 1942년 5월 8일 코닥과 브이 메일 서비스 계약을 체결했다. 최초의 브이 메일은 1942년 6월 12일에 루스벨트 대통령이 영국 주재 미합중국 특명전권대사 위난트(John Winant, 1889-1947)와 유럽지역 사령관 체니(James Chaney, 1885-1967) 육군대장으로부터 각각 받은 것이다. 그해 6월 15일부터 공식적으로 시작된 브이 메일 서비스는 41개월 동안 유지되었다.

미국 국립우편박물관에 의하면[9] 15만 페이지의 편지를 작은 우편 가방 하나로 본국으로 수송할 수 있어 브이 메일로 약 98%의 수송 공간을 절약할 수 있었고(그림 8-1-6) 다양한 크기와 형태의 우편물 대신 표준화된 브이 메일을 사용하면 배달 처리에도 효율적이었다.[10] 그림

7. 미국 우정청장의 1945년 회계연도 보고에 의하면, 미국 육군 장병들이 1943년에 받은 우편물이 5억 7천만 통이었지만 2년 후인 1945년에는 25억 3천만 통으로 증가했다.
8. 넷플릭스가 2024년에 방영한 영화 '6888 중앙우편대대'는 유럽 전선에서의 우편물 수송을 소재로 했다.
9. https://postalmuseum.si.edu/exhibition/victory-mail/operating-v-mail
10. 1942년 10월 18일 발행된 워싱턴포스트의 기사에 의하면 호주에서 보낸 브이 메일

8-1-6의 사진[11]은 57개의 우편물 포대와 그에 해당하는 브이 메일 파우치를 비교하여 보여주고 있는 뉴욕 브이 메일 처리 시설의 직원 모습이다.

그림 8-1-6

브이 메일 서비스는 미국 우정청과 코닥, 군이 각각 역할을 나누어 담당했다: 미국 내에서는 우정청이 오고 가는 브이 메일들을 뉴욕·샌프란시스코·시카고에 각각 설치한 브이 메일 처리 시설로 배달하면 코닥은 브이 메일을 촬영하고 인화했다. 그리고 군은 브이 메일의 해외 수송을 담당했다. 유럽과 태평양 전장에서는 미 육군통신대가 우정청의 역할을 담당했다.

브이 메일은 통상적인 메일을 완전히 대체한 것이 아니라 보조적으로 사용되었을 뿐이다. 우정 당국과 군 당국에서는 해외 주둔 장병들의 우편물 용량을 감소시켜 다른 전쟁 물자 수송을 위한 공간 확보하기 위해 브이 메일 사용을 독려했지만 지면 제한과 프라이버시 문제가 대두되어 항공 수송 능력이 확대되자 점차 사용량이 줄어들었다.

은 8일, 인도에서는 10일, 하와이에서는 2일 후에 도착했다.
11. https://postalmuseum.si.edu/exhibition/victory-mail/operating-v-mail

8-2 청일전쟁과 러일전쟁 시기의 일본 군사우편

청일전쟁 시기

19세기 말과 20세기 전반부에 청일전쟁(1894-1895), 러일전쟁(1904-1905), 1차 세계대전(1914-1918), 중일전쟁(1937-1945), 태평양전쟁(1941-1945)을 연이어 치른 군국주의 일본제국은 수많은 군사우편물을 양산했다. 우리와 관계있었던 청일전쟁과 러일전쟁 시기 한반도에서 사용되었던 일본 군사우편을 간략히 소개한다.

메이지 유신 이후 연이어 발생한 사무라이의 반란 가운데 최대 규모로 일본 역사상 마지막 내전이 된 1877년의 세이난(西南) 전쟁에서 사용된 실체가 남아있지만 제도로서 일본의 군사우편은 청일전쟁 때 조선에서 시작되었다.[1]

청나라와의 전쟁을 예상한 일본 체신성은 전쟁터에서의 군사우편물 취급에 대해 육군과 협의를 하고 군용전신은 육·해군 대신이 관리하는 「군용전신법」을 1894년 6월 6일에 공포했다.[2] 이의 실행을 위해 일본군은 1894년 6월 5일에 설치한 대본영의 병참부 산하에 야전우편사무를 총괄하는 야전고등우편부를 두었다. 출정한 일본군의 야전우편국은 군사령부 혹은 사단의 병참감부 아래 설치된 야전우편부 소

1. 일본은 1871년 4월 20일에 4종의 우표를 발행하면서 근대 우편제도를 시작했다.
2. 水原 明窓, 1993, 『朝鮮近代郵便史』, 財團法人 日本郵趣協會, p344

속이다.

그리고 만국우편협약[3]에 의거해 해외에 파견되는 군대·군함·군아
(軍衙[4])의 군인과 군속들이 발송하는 우편물에 우편세를 면제한다는 내
용의 칙령 제67호를 1894년 6월 14일에 공포했다.[5] 이것이 일본 최초
의 군사우편 제도이자 일본 군사우편의 시발점이다. 이 칙령이 가지
는 의미는 전쟁터에서 발송하는 우편물은 무료로 하고 전쟁터로 발송
하는 우편물은 유료로 했다는 점이다.

칙령 제67호에 대한 후속조치로, 군사우편물을 공용과 사용(私用) 우
편물로 구분하고 그 사용을 정하는 「군사우편취급세칙」을 6월 16
일에 체신성 공달 제241호로 발표했다. 세칙에 의하면 공용우편물[6]을
제외한 우편물은 75g 이내로 제한하고 부상자를 제외한 장교와 그에
상당하는 고등문관 등에게는 1개월에 3통, 하사관 이하의 병사 등에
게는 1개월에 1통의 군사우편물에 대한 요금을 면제해 준다.

요금 면제를 활용한 후에는 당시 일본 국내 요금과 동일하게 적용한
조선↔일본 우편요금에 해당하는 우표를 첨부해야 했다.[7] 현재까지
필자가 확인한 청일전쟁 시기 일본군 우편물 상당 부분은 우표가 붙
어 있거나 액면이 인쇄된 엽서였다. 이를 미루어 보아 1개월에 1통 또
는 3통이라는 면제 허용 한도는 충분하지 않은 듯했다.[8]

3. 회원국 간의 우편 업무를 조정하고 국제 우편 제도를 관장하는 유엔 산하 기구인 만
　국우편연합(Universal Postal Union, UPU)은 1874년 10월 9일 만국우편협약에 의
　해 설립되었다. 본부는 스위스 베른에 있다.
4. 군의 사무를 맡아보는 기관
5. 玉木 淳一, 2005, 『軍事郵便』, 日本郵趣協會, p148
6. 붉은색으로 '공용'(公用)을 명기
7. 1876년 2월 27일에 체결한 '불평등 조약'인 강화도 조약(조선측 정식 명칭은 조일수
　호조규(朝日修好條規))으로 개항된 부산, 원산, 인천에 일본은 자국민의 편의를 도모
　한다는 명분으로 우편국을 무단으로 개설했다. 이 우편국을 '재조선 일본우편국'이
　라 한다.

일본군 대본영은 1894년 6월 11일에 제5사단에서 차출한 병사들을 주축으로 혼성제9여단을 편성하여 선발대로 인천에 보냈다. 인천에 상륙한 혼성제9여단은 인천(6월 16일)과 용산(6월 25일[9])에 야전우체국을 설치했다. 그리고 8월 12일에 부산에 상륙한 제5사단 역시 부산(8월 13일)과 낙동(8월 21일)에 야전우체국을 설치하면서 부산-서울간 군사우편 선로가 구축되었다. 이때 사용된 우편물들에 찍힌 우편인이 실체로서 확인되는 최초의 일본 군사우편인이다.[10]

1894년 9월말부터 혼성제9여단과 제5사단의 야전우편국들을 흡수한 제1군의 야전우편부는 평양, 의주, 안주(安州)에도 야전우편국을 신설했다. 그리고 제1군의 병참양륙지였던 대동강 입구의 어은동(漁隱洞)에 정박했던 어용선 나가토마루(長門丸) 선내에서도 야전우편국(제2군 제1야전우편국; 1894년 10월 19일 개설[11])을 운영했다. 그림 8-2-1은 청일전쟁 시기 일본 제1군이 설치한 야전우편국 소재지이다.

청일전쟁 시기 일본 제1군 야전우편국 소재지

그림 8-2-1

8. 다음 해 2월 26일에 발표된 체신성 공달 제74호에 의해 장교 등은 1개월에 4통, 하사관 이하는 1개월에 2통으로 면제 우편물의 수가 증가했다.
9. 김성철은 『조선주차군역사』(1967, 김정명)에 기술된 혼성제9여단의 여단장 오사무의 지시내용에 근거하여 일본의 우취서적 『郵便消印百科事典』(6월 17일), 『朝鮮近代郵便史』(6월 25일 이전) 등에 기술된 용산의 군사우편국 개설 날짜에 대한 오류를 바로 잡았다. 『우표』지 2024년 2월호에 게재된 김성철의 「청일전쟁 시기의 야전우편국 및 우편인 연구 ①」 참조 바람.
10. 하지만 4곳의 야전우편국에서 국명 구분없이 같은 형태의 날짜도장을 사용했기에 날짜도장의 정보만으로는 어느 야전우편국에서 찍은 것인지 확인할 수는 없다.
11. 山崎好是 編, 2008, 『郵便消印百科事典』, 株式會社 鳴美, p534

그림 8-2-2

그림 8-2-2의 봉투는 인천에 소재했던 제4야전우편국[12]에서 1894년(메이지 27년) 10월 2일 발송한 것이다. 여기에 제시된 것처럼 청일전쟁 때 조선에서 사용한 일본군 야전우편국의 우편인의 특징은 원 안에 한 개의 선으로 구역을 두 개로 나눈 소위 '원일형'(圓-型)이다. 상단에는 야전우편국(초기) 또는 제○야전우편국(제1군의 야전우편국)을 표기하고 하단에 사용 일자를 표기했다. 초기에 인천, 용산, 부산, 낙동 등에서 사용한 날짜도장에는 편호가 있는 것도 있다. 제1군이 사용한 우편인은 대부분 그림 8-2-2처럼 붉은색으로 찍혀 있다.[13]

러일전쟁 시기 군사우편

청일강화조약[14]으로 획득한 랴오둥반도를 러시아·프랑스·독일 3국의 간섭으로 청나라에 되돌려 준 일본에서는 러시아에 대한 보복이 국가적 과제였다. 10년간의 와신상담 끝에 러시아의 태평양 함대가 주둔한 뤼순항을 일본이 1904년 2월 8일에 기습공격하면서 발발한 러일전쟁의 본질은 일본이 한국을 차지하는 것이며 러일전쟁의 가장

12. 1894년 9월 5일 개설, 1895년 1월 15일 경 폐지. 일본의 체신공보 1223호(1895.1.15.)에 폐지 공고만 있을 뿐 폐지일에 관한 정확한 자료는 없다. 『우표』지 2024년 5월호 참조
13. 大西二郎 編, 1966, 『日本の軍事郵便』, 日本郵樂會, p4
14. 일명 시모노세키 조약. 1895년 4월 17일에 이홍장과 이토 히로부미가 양국을 대표하여 서명한 이 조약의 주요 내용은 다음과 같다: ①조선 독립에 대한 청나라의 확인. ②청나라는 일본에게 배상금 2억냥을 지불. ③대만과 랴오둥반도를 일본에게 할양. 이 조약에 의해 청과 조선 사이의 조공의례가 폐지되었고 대만은 법적으로 일본의 영토가 되었다.

큰 결과는 일본이 대한제국을 말살하고 한반도 전역을 식민지 조선으로 지배한 것이다.[15]

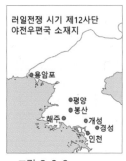

그림 8-2-3

러일전쟁에서 최초로 개설한 야전우편국은 인천에 무단 상륙한 제12사단이 1904년 2월 16일에 개설한 것이다. 그후 제12사단은 집결지 평양으로 진군하면서 5국 2출장소의 야전우편국들을 개설했다. 그림 8-2-3은 제12사단이 설치한 야전우편국 소재지이고 그림 8-2-4의 군사우편은 평양 소재 제12사단 제5야전우편국[16]이 한국주차군 제5야전우편국으로 개칭되던 1904년 3월 19일에 발송되었다. 제12사단 야전우편국 운영 기간이 대단히 짧아 현재 남아있는 실체들은 매우 적다.

러일전쟁 시기 일본군 야전우편국에서 사용한 우편인의 형태는 그림 8-2-4의 봉투에 찍힌 것처럼 원 안에 두 개의 선으로 구역을 세 개로 나눈 소위 '원이형'(圓二型)이다. 상단에는 소속(제12사단, 한국주차군, 후비제2사단, 한주군동부 등)을 표기하고 하단에 제○야전우편국(초기) 혹은 제○야전국(1904년 11월 이후)을 표기했다. 그리고 중단에 년-월-일 형식으로 사용일자를 명기했다. 청일전쟁 때와 달리 러일전쟁의 군사우편물에는 우표가 첨부된 경우가 거의 없다. 이는 아마도 사용 제한 한도가 유명무실해진 탓으로 추측된다.[17]

15. 와다 하루키, 2019, 『러일전쟁』, 한길사, p36
16. 해주 소재(1904년 2월 23일 개설, 1904년 3월 상순 폐지). 평양 소재(1904년 3월 4일 개설, 1904년 3월 18일 폐지).
17. 일본 체신성은 러일전쟁이 끝난 후에도 한반도와 요동반도에 주둔한 군인이나 군속들이 무료 군사우편을 계속 사용하는 것을 방지하고자 육군성과 협의하여 군사우편물에 지급된 '군사우표'를 붙이도록 협의했다.(체신성령 제108호(1910년 11월 10일 공포, 동년 12월 1일 시행). 체신성이 배급한 군사우표는 당시 발행된 적색 3전 국화 우표에 '군사'를 가쇄한 것이다. 日本郵趣協會, 2011, 『일전』, (株)郵趣サービス

그림 8-2-4

3월 18일에 평양에 도착한 제12사단이 3월 14일에 진남포(鎭南浦)에 상륙한 2개 사단과 함께 제1군 사령관 지휘 아래로 들어갈 때 제12사단의 병참감부는 사단에서 분리되어 새로이 편성된 한국주차군의 병참감부가 되었다. 이로 인해 병참감부 소속인 제12사단의 야전우편국 5국 2출장소 역시 한국주차군 야전우편국으로 변경되었다.

　제1군의 점령지가 넓어질수록 한국주차군의 담당 지역 역시 넓어져 1905년 1월에 압록강군이 편성되면서 한국주차군의 담당 지역은 압록강 이남 한반도 전역으로 축소되었다. 이로 인해 압록강 부근과 요동반도에 개설되어 있던 한국주차군 제6, 7, 8, 9 야전우편국은 1905년 2월 이후에는 압록강군 야전우편국으로 변경되고 북청(北靑), 성진(城津), 단천(端川), 이원(利原)에 한국주차군 제6, 7, 8, 9 야전우편국을 다시 설치했다. 그림 8-2-5는 한국주차군의 야전우편국 소재지이다.

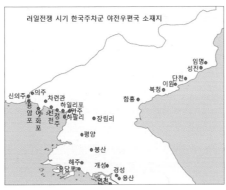

그림 8-2-5

　봉투 뒷면에 붉은색의 '육군휼병부조제(陸軍恤兵部調製)' 도장과 검은색의 1905년(메이지 38년) 3월 15일자 '한국주차군(韓國駐箚軍) 제7야전국(第

　社, p428

在韓國

開城後備第拾七旅團後備

步兵第三十一聯隊第天隊

左

本部 鈴木民藏樣

明治三十七年十二月十五日 出ス

陸軍他兵部隊發

그림 8-2-6

七野戰局)' 우편인이 찍힌 그림 8-2-6은 일본 육군휼병부[18]에서 제작하여 러일전쟁 때 종군한 군인, 군속 등에게 배부한 군사우편 봉투이다.

그림 8-2-7

함경도 지역에서 러시아의 군사행동에 대응하기 위해 1905년 5월에 후비제2사단(後備第2師団)이 원산에 상륙하여 한국주차군의 지휘 아래에 들어왔다. 이에 한국주차군 사령관은 후비제2사단 병참감부와 야전우편부를 별도로 편성하여 한반도 동북부 지역의 군사우편물을 담당하게 했다. 그림 8-2-7은 후비제2사단의 야전우편국 소재지이다.

그림 8-2-8

1905년 8월 15일에 후비제2사단 병참감부가 사단에서 분리되어 한국주차군 사령관 직할이 되면서 후비제2사단 야전우편국들에서 사용되던 날짜도장 역시 한주군동부 제○야전국으로 변경되었다. 그림 8-2-8은 한주군동부의 야전우편국 소재지이다.

전황이 일본에게 유리하게 전개되자 한국주차군의 야전우편국들은 업무를 대한제국 내 일본우편국에 순차적으로 이관하고 폐쇄되었다. 인천과 서울, 평양 등 도시에 설치된 야전우편국들은 1904년 5월에, 평양 이북은 1905년 10월에, 원산 이북은 1905년 11월에 폐쇄되었다.

러일전쟁 때 우리나라 땅에서 운영된 일본군 야전우편국들의 개설·이설·승격·폐쇄 과정은 부대 이동과 상황에 따라 대단히 복잡하므로 야전우체국들의 운영 정보를 정확하게 추적하는 데에는 여러 가지 제약이 있어 각 야전우편국의 소재지, 개소일, 폐지일 등은 여기서

18. 출병 장병의 위문을 담당하는 일본제국 육군의 산하기관

언급하지 않는다.

예를 들어보면, 1904년 2월 17일에 서울에 개설한 제12사단 제2야전우편국은 3월 4일에 황해도 해주로 이설되었다가 3월 18일에 한국주차군 제2야전우편국으로 개칭된 후 4월 23일에 폐쇄되었다. 그후 함흥에 위치한 한국주차군 제1야전우편국 출장소 갑이 1904년 10월 21일에 승격되어 한국주차군 제2야전우편국이 되었다. 새로 신설된 한국주차군 제2야전우편국은 1905년 9월 23일에 폐쇄되었지만, 집배업무는 9월 30일까지 계속했다.[19]

러일전쟁 때에는 종군한 군인이나 군속의 사용(私用) 우편물에 대한 우편요금 면제 한도를 제한하지 않았고 일본 내에서 러시아에 대한 적개심이 높아 전선으로 보내는 위문용 우편물도 아주 많았다. 러일전쟁 때 야전우편국에서 취급한 발송 및 수신 우편물의 총량은 약 4억 5천만 통으로 10년 전 청일전쟁 때보다 37배 정도 증가했다.

소수의 인원이 배치된 대부분의 야전우편국에서는 엄청난 양의 우편물 처리에 곤란을 겪어야만 했다. 예를 들면 제4군 제7야전우편국이 하루에 처리한 우편물이 약 12만7,000여 통에 달해 우편국 계원들의 수면시간이 하루에 2, 3시간 정도만 허용되었을 정도였다. 이로 인해 러일전쟁 군사우편물에서 선명한 우편인을 추집하기는 대단히 어렵다.[20]

19. 山崎好是 編, 2008, 『郵便消印百科事典』, 株式會社 鳴美, p554
20. 大西二郎 編, 1966, 『日本の軍事郵便』, 日本郵樂會, p21

8-3 포로우편

포로우편 제도의 도입

대부분 무료우편으로 운영된 포로우편은 수용소의 전쟁포로들이 편지를 보내고 받는 인도적 제도이다. 포로우편에 관한 기본사항들은 1899년 네덜란드 헤이그에서 개최된 제1회 만국평화회의에서 채택된 「육상전 법규와 관례에 대한 조약」의 부속서에 언급된

"포로 앞으로 송부된 또는 포로가 발송한 서신, 우편환, 귀중품 및 소포우편물은 발송국, 접수국 및 경유국의 모든 우편요금지불로부터 면제된다[1]"

에 의해 정해졌다. 일본이 참전한 러일전쟁, 1차, 2차 세계대전의 전쟁 포로들이 보내고 받은 포로우편들에 한정해 간략히 소개한다.

러일전쟁 시기

러일전쟁에서 위의 협약에 따라 포로우편이 세계 최초로 사용되었

1. 제1관 교전자 제2장 포로 제16조

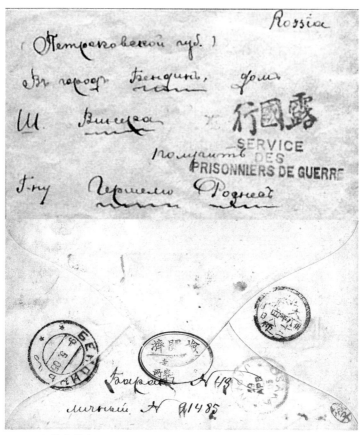

그림 8-3-1

다. 그림 8-3-1은 러일전쟁 당시 일본 오사카 남부에 위치한 '하마데
라(浜寺) 포로수용소'에 수용되었던 러시아군 포로가 본국으로 보낸 포
로우편이다.[2] 앞면에 붉은색 '러시아행(露國行)'과 푸른색 '전쟁포로를
위한 우편서비스(SERVICE DES PRISONNIERS DE GUERRE)' 증시인이 선명
하게 찍혀있는 이 포로우편의 뒷면에는 하마데라 포로수용소의 푸른

2. 헤이그 협약을 승인한 일본은 1904년 3월 3일에 포로우편 규칙과 포로우편환 규칙
 을 제정하고 다음 날인 3월 4일에 포로우편 취급규정을 공달했다.

색 검열인이 불완전하게 일부만 찍혀있다.

　1905년 4월 18일에 포로수용소 근처에 있는 오사카 우체국에 접수된 포로우편을 다음 날 오사카 우체국의 로마자 날짜도장을 찍어 러시아로 발송했다. 러시아에는 5월 9일에 도착했다. 당시 약 7만 명의 러시아 포로들이 일본의 29개 포로수용소에 분산되어 수용되어 있었다.[3] 일본군 역시 약 2천 명[4]이 포로로 러시아에 잡혀있었지만, 전쟁포로를 경시하는 당시 일본 문화의 영향인지 몰라도 현재 남아있는 일본군의 포로우편은 거의 없다.

1차 세계대전 시기

　협상 세력의 일원으로 1차 대전에 참전한 일본은 1914년 8월에 중국 칭다오(靑島)에 주둔하고 있던 독일군과 오스트리아-헝가리군을 공격[5]해 잡은 약 4,700명의 포로를 일본으로 이송하여 아이치(愛知)현 나고야(名古屋)시, 후쿠시마(福島)현 구루메(久留米)시 등 18곳의 수용소에 분산 수용했다.

　1917년부터 1920년까지 독일군 포로를 수용했던 도쿠시마(德島)현 반도(板東) 포로수용소처럼 규모가 큰 곳에서는 그림 8-3-2처럼 특별

3. 日本郵趣協會, 日本普通切手專門カタログ 郵便史・郵便印編, (株)郵趣サービス社, p145
4. 러일전쟁에서 러시아와 일본의 전사자는 각각 8만여 명으로 비슷하지만, 포로의 수는 극명하게 차이가 난다. 이는 사로잡히기를 거부하고 자결하는 일본군의 '옥쇄' 문화 때문으로 해석되고 있다.
5. 일본에서는 일독전쟁이라고 한다.

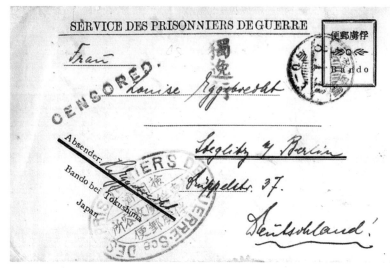

그림 8-3-2

히 제작한 포로우편 봉투를 사용하기도 했다.[6] 반도 포로수용소에 수
용된 독일군 포로[7]들은 교향악단을 만들어 베토벤의 교향곡 9번을 일
본에서 처음으로 연주했다.[8]

그림 8-3-3은 1907년 4월 23일에 독일에서 일본 큐수의 오이타(大
分) 포로수용소에 수감된 독일군 전쟁포로에게 보낸 포로우편이다. 푸
른색 독일 검열인(Geprüft Überwachunggsstelle)과 붉은색 오이타 포로수
용소의 검열인의 대비가 인상적이다.

6. 日本郵趣協會, 日本普通切手專門カタログ 郵便史・郵便印編, (株)郵趣サービス社, p146
7. 1917년부터 1920년까지 약 1천 명의 독일군 포로들이 수용되었다.
8. 2016년 일본 도쿠시마현과 나루토시는 반도 포로수용소에 수용된 독일군 포로들의
 교향악단 관련 자료들을 유네스코 기록유산으로 등재 신청했다 세계일보, 2016.1.5.
 「일, 1차 대전 당시 독일군 포로수용소 유네스코 등재 추진」http://m.segye.com/
 vier/20160105003200 2020.9.18. 검색

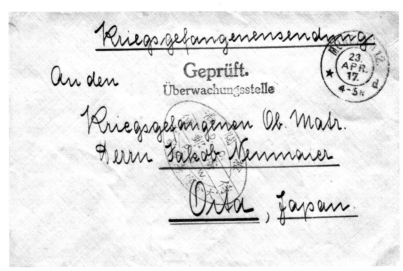

그림 8-3-3

2차 세계대전 시기

태평양전쟁은 일본이 이전에 경험했던 러일전쟁과 일독전쟁과는 달리 대규모였기에 사로잡은 영국, 호주, 미국 등 19만 명의 연합군 전쟁포로들을 일본뿐만 아니라 조선, 홍콩, 태국, 버마, 말레이시아, 보르네오 등 점령지의 200여 포로수용소에도 수감해야 되었다.

그림 8-3-4는 태평양전쟁 때 일본 가가와(香川)현 젠초우지(善通寺) 포로수용소에서 발송한 포로우편이다. 1942년(昭和 17년) 9월 1일에 젠초우지 우체국에서 발송된 포로우편은 1943년 4월 24일에 오스트레일리아 뉴사우스웨일스(N.S.W-AUST)의 교외에 있는 크로스 네스트(CROWS NEST) 우체국에 도착했다.

여러 종류의 검열인이 찍힌 이 포로우편이 배달되는데 무려 8개월

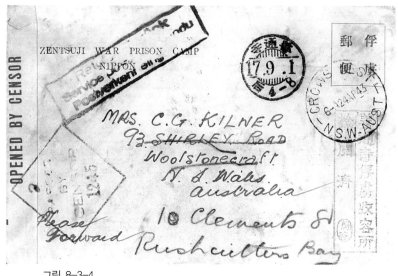

그림 8-3-4

이나 소요되었다. 젠초우지 포로수용소는 태평양 전선의 포로가 20여 만 명으로 증가하자 1942년 1월 14일에 개설한 수용소로 주로 고위 장교들이 수용되었다.

그림 8-3-5는 영국 스코틀랜드 에든버러에서 1944년 10월 30일에 인천의 진센 포로수용소로 보낸 포로우편이다. 당시 조선에도 서울 용산의 케이조[9](Keijo) 포로수용소, 인천의 진센[10](Jinsen) 포로수용소, 그리고 흥남의 코난[11](Konan) 포로수용소 등 3곳이 설치되어 있었다.[12]

러일전쟁과 일독전쟁 때와 달리 태평양전쟁 때는 일본군이 포로에 대하는 태도가 달라졌다. 20세기 전반에 일본에서 횡행한 군국주의 문

9. 경성(京城)의 일본식 영어 발음
10. 인천의 일본식 영어 발음
11. 흥남의 일본식 영어 발음
12. 출처: https://weekly.chosun.com/news/articleView.html?idxno=30400
 2024년 2월 26일 검색

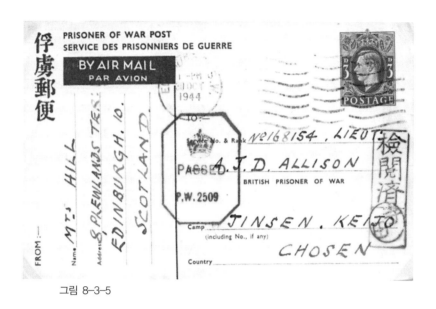

그림 8-3-5

화에 의해 군인은 절대 항복하지 않는다는 '사무라이 정신'에 세뇌된 일본군은 항복하는 적군을 존중할 가치가 없는 쓰레기로 취급했다.[13]

대부분 1942년 초에 일본군에 사로잡힌 연합군 포로 13만2,134명은 강제 노역에 동원되어 27%인 3만5,756명이 죽었다.[14] 특히 싱가포르에서 잡혀 미얀마 철도 건설현장으로 보내진 4만6,000여 명의 연합군 포로들은 열악한 환경에서 탈수증과 굶주림, 각종 열대성 질병으로 고통받다가 1/3이 사망했다.[15]

사로잡히기를 거부하고 자결하는 일본군 '옥쇄' 문화 때문에 태평양전쟁 동안 연합군에 잡힌 일본군 포로는 매우 적었다. 이오지마 전투 때 일본군 2만1,000여 명 가운데 포로는 겨우 54명이었고 오키나와에

13. 앤터니 비버 지음, 김규태·박리라 옮김, 2017, 『제2차 세계대전』, 글항아리, p456-457
14. 앤터니 비버, 위의 책, p1181
15. 앤터니 비버, 위의 책, p457

서도 일본군 11만5,000여 명 가운데 포로는 7,400여 명이었다.

8-4 모략 우표

작전명 '옥수수튀김 살포 작전'

2차 세계대전 당시 교전상대국의 경제 혼란을 유발하거나 국민 사기 저하를 위한 선전용으로 다양한 형태의 모략 우표와 엽서가 만들어졌다. 상대국의 보통우표를 정교하게 위조하거나 혹은 도안을 고치거나 바꾸어서 상대국의 주요인물을 조롱하는 패러디(풍자) 우표와 엽서를 제작하여 선전우편물 운송용 등에 사용했다.

2차 세계대전 중에 만들어진 모략 우표 가운데 가장 유명한 것은 미국정보국[1]이 독일 국민의 사기를 떨어뜨리기 위해 만든 두 종류의 위조 우표와 하나의 패러디 우표이다.

작전명 '옥수수튀김 살포 작전[2]'으로 당시 나치독일에서 보통우표로 사용하던 히틀러 초상 도안 6페니히[3]와 12페니히 우표 두 종류를 1944년 가을에 미군 점령하에 있던 로마의 야전 인쇄소에서 위조 제작하여 독일이 전쟁에서 지고 있다는 선전엽서나 전단을 집어넣은 봉투에 붙여 가짜 소인을 찍은 후 비행기로 독일이나 오스트리아 지역에 뿌렸다.

1. Office of Strategic Service, OSS, CIA의 전신
2. Operation of Cornflakes
3. Reichspfennig, 라이히스페니히; 1924년부터 1948년까지 사용했던 독일의 화폐 단위로 100라이히스페니히는 1라이히스마르크이다. '제국 페니히'라고도 번역된다.

그림 8-4-1

이 위조 우표들은 매우 정교하여 육안으로 쉽게 구분되지 않지만, 인쇄용지가 진짜 우표와 다르다. 나치독일이 발행한 진짜 히틀러 초상 우표는 백색 코팅 용지에 인쇄되었지만, 위조 우표는 코팅이 되지 않은 탁한 아이보리색 용지에 인쇄되었다.

여기에 한술 더 떠 12페니히 보통우표의 히틀러 초상을 해골 모양의 초상으로, 국명 DEUTSCHES REICH를 '멸망한 제국'을 뜻하는 FUTSCHES REICH로 다르게 고친 패러디 우표를 미국에서 원판을 만든 후 스위스에서 인쇄했다(그림 8-4-1). 히틀러 해골 패러디 우표는 2차 세계대전 종전 이후 다양한 위조품이 만들어져 현재 시중에 유통되고 있다.

그림 8-4-2

연합국이 제작한 모략 우표들

또한 미국정보국은 히틀러와 나치독일의 이인자였던 헤르만 괴링을
이간시키려는 책략으로 1943년 4월 13일 발행된 히틀러의 54세 생일
축하 우표를 변형한 괴링의 생일 축하 패러디 소형시트를 1944년에
제작했다(그림 8-4-2).

소련도 독일의 6페니히 힌덴부르크 인면의 우편엽서를 위조하여 앞

Sie wird Dich suchen

그림 8-4-3

면에는

'수백만 명이 희생되었다. 새로운 독일 군인들이 히틀러를 죽일 것이
다……'

라는 격문이 인쇄되어 있고 뒷면에는

'그녀는 당신을 찾을 것입니다'(Sie wird Dich suchen)

라는 선전 문구와 함께 어린아이를 안은 여인이 묘비가 가득한 무덤
가를 헤매는 모습을 담은 그림 8-4-3을 인쇄했다. 이 엽서가 실제로
사용되었는지는 모르겠다.

영국에서 선전전을 담당했던 정치전쟁실행위원회[4]가 비시 프랑스
정부의 우표 시스템을 교란하기 위해 1941년과 1942년에 발행된 페
탱 초상 도안 우표들을 위조(그림 4-2-9 참조)하기도 했다.

그리고 누가 언제 어디에서 만들었고 어디에 사용되었는지 모르지
만 1941년 이탈리아가 발행한 로마·베를린 축 동맹 기념우표를 패러
디한 우표도 두 종류가 있다. 하나는 히틀러가 무솔리니를 마주 대하
고 잔소리하는 모습에 '두 개의 국민, 하나의 전쟁'이라는 표어가 '두
개의 국민, 하나의 지도자'로 바뀐 25첸테시모[5] 우표와 다른 하나는
도안은 그대로 두고 우표 하단에 인쇄된 '이탈리아 우표'만 독일어로

4. Political Warfare Executive
5. centesimo, 1861년부터 2002년까지 사용했던 이탈리아의 화폐 단위로 100첸테시
모는 1리라(lira)이다

'두 개의 국민, 하나의 전쟁'으로 바뀐 50첸테시모 우표가 있다.

나치독일이 제작한 다양한 모략 우표들

나치독일 역시 주요 교전국인 영국 국왕이나 정치인을 조롱하는 패
러디 우표나 엽서를 제작했다. 그림 8-4-4는 나치독일이 1935년 발행
된 영국의 조지 5세 즉위 25주년 기념우표(왼쪽)를 패러디한 모략 우표
(오른쪽)로 조지 5세의 초상을 스탈린의 초상으로, SILVER JUBILEE(25
주년) HALFPENNY를 THIS WAR IS A JEWSH WAR(이번 전쟁은 유대인
전쟁)으로 바꾸고 연호와 왕관, 문장도 바뀌어 놓았다. 여기서 JEWSH

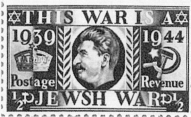

그림 8-4-4

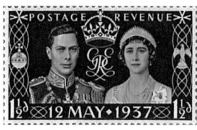
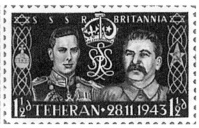

그림 8-4-5

는 JEWISH의 오타이다.

그림 8-4-5는 1943년 11월 28일 테헤란에서 열릴 처칠, 루스벨트, 스탈린의 3거두회담을 희롱하기 위해 1937년 발행된 영국의 조지 6세 대관식 기념우표(왼쪽)를 나치독일이 패러디한 모략 우표(오른쪽)로 오른쪽 왕비 초상을 스탈린 초상으로 바꾸는 등 도안 전체를 바꿔치기했다.

그림 8-4-6은 나치독일이 2차 세계대전 초기에 군사우편용으로 만든 두 종류의 '영국을 희롱하는 엽서'로, 당시 영국 총리 체임벌린(오른쪽)과 해군대신 처칠(왼쪽)을 조롱하고 있다. 이 엽서들에 우표를 첨부하여 일반용으로 사용하거나 우표를 붙이지 않고 군용스탬프를 찍어 사용했다. 독일 국민이나 군인의 사기진작용으로 제작된 것으로 보인다.

그림 8-4-6

우표 속 세계대전

지은이 | 류상범
펴낸이 | 최병식
펴낸날 | 2025년 4월 25일
펴낸곳 | 한산문화연구원
　　　　　서울특별시 강남구 압구정로34길 14, 203호
　　　　　TEL | 02-516-2224(대표전화)
　　　　　FAX | 02-516-2202

값 32,000원

잘못된 책은 교환해 드립니다.

ISBN　　979-11-976342-8-4　03650